표상문화론 강의

회화의 모험

LECTURES IN CULTURAL REPRESENTATIONS:
ADVENTURES OF PICTURES

표상문화론 강의
회화의 모험

고바야시 야스오 저
이철호 역

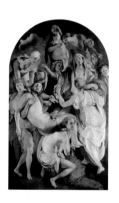

光 文 閣
www.kwangmoonkag.co.kr

가까운 거리감

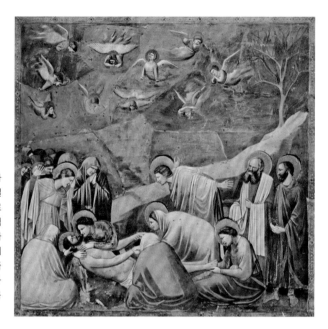

권두 삽화 1. 지오토
「애도」 1304~1306년
(스크로베니 예배당 소장)

예컨대 표상의 중심은 예수와
마리아가 아니라 그들의 두 얼
굴 사이에 가까운 거리감, 바로
그 공간에 회화의 의미가 동적
으로 수렴되고 있습니다. 가까
운 거리라도 거기에는 결코 뛰
어넘을 수 없는 거리인 삶과 죽
음을 가르는 거리감이 존재하
며, 그것이 바로 비애이자 통곡
을 나타냅니다. (제2강)

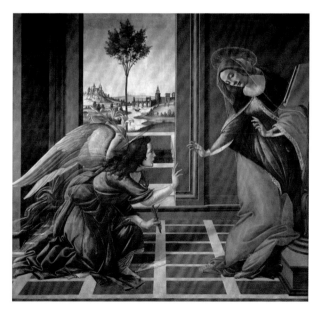

권두 삽화 2. 보티첼리
「수태고지」 1489~1490년
(우피치 미술관 소장)

이 그림에서는 정형 중에서 성
령을 의미하는 비둘기와 가브
리엘의 성고의 언약이 묘사되
지 않은 대신에, 거의 맞닿을 정
도로 가까운 천사의 오른손과
마리아의 오른손의 가까운 거
리감 사이에 고지는 곧 수태라
는 내용이 한 장면 안에 집약되
어 있는 것입니다. (제5강)

비례=이성 시대

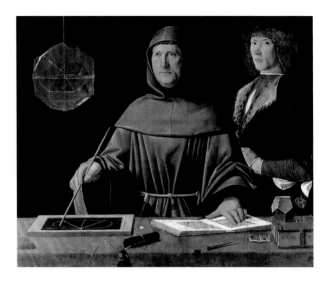

권두 삽화 3. 바르바리 「루카 파치올리의 초상화」 1495년 (카포디몬테 미술관 소장)

그림 우측에 그의 저서인 『산술·기하학·비례와 비례 관계 대전』이 있으며, 그 위에 정십이면체 모형이 올려져 있습니다. 공중에 매달려 있는 것은 마름모꼴 입방팔면체입니다. 이런 기하학적인 입체를 그린 부분에서 서구의 회화가 무엇을 의미하는지를 알 수 있는 하나의 열쇠라고 볼 수 있습니다. (제4강)

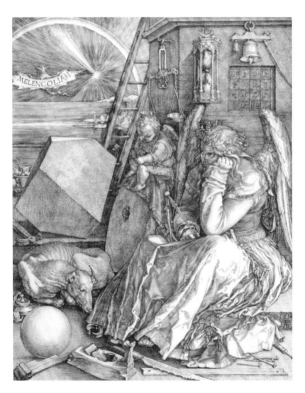

권두 삽화 4. 뒤러 「멜랑콜리아 I」 1514년 (국립 서양미술관 소장)

마방진이나 불가사의한 입체, 그리고 측정 기구 등에 둘러싸여 있는 '날개 달린 천사'는 '수학' 또는 '천문학' 등의 '지성(Intellects)' 그 자체를 의미한다고 해석할 수 있습니다. 투시도법에 따라 표상된 이 장면은 현실에 존재하는 것을 재현한 것이 아니라, 이 시대에 지성이 받아들여야만 했던 '멜랑콜리아'라는 상태를 가시화한 것입니다. (제4강)

탄생 신화

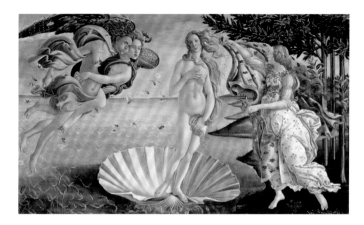

권두 삽화 5. 보티첼리
「비너스의 탄생」
1485년경
(우피치 미술관 소장)

「비너스의 탄생」이라는 한 작품 속에 회화가 그 이후, '자연'이라는 이름을 토대로 인간성이라는 인간 존재의 본질에 대한 의문을 품으며, 표현된 은밀한 선언임을 이해할 수 있기를 바랍니다. 이중이라는 그 자체가 그 이후 역사에서 은밀하고 끊임없이 작동하는 회화 욕망의 메커니즘이라는 것을 명확히 나타내고 있습니다. (제5강)

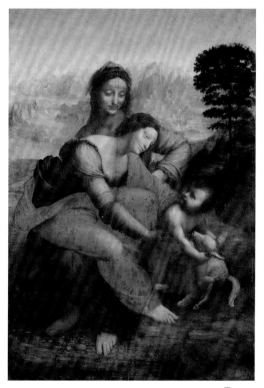

권두 삽화 6. 다빈치
「성 안나와 성모자」 1508년경
(루브르 박물관 소장)

저 「모나리자」 또는 「성 안나와 성모자」의 '얼굴'은 해부학적인 지식이나 단순히 대상을 관찰하는 것만으로는 환원할 수 없는, 어쩌면 회화에서만 가능한 불가사의한 표현이라고 생각됩니다. 제 개인적인 의견으로는 이 불가사의에는, 해부학이나 신플라톤주의적인 우주론으로는 설명할 수 없는 기독교적인 '수태고지'의 '불가사의함'에 필적할 수 있으며, 그러나 어디까지나 인간에게 있어서 이 지상에서 '탄생'에 관련된 불가사의가 함축된 의미를 지닌다고 보고 있습니다. 회화가 결코 존재하지 않았던 '어머니'를 만들어 냈다고 할 수 있을까요……. (제6강)

공간에서의 사건

권두 삽화 7. 폰토르모
「십자가에서 내려지는 그리스도」 1523~1530년
(산타 펠리치타 성당 소장)

화가의 상상 속에서는 십자가에서 내려지는 그리스도의 장
면에서도 베로니카는 '천'을 내밀고 있습니다. 그리고 그
'천'에는 예수의 얼굴이 그대로 '투영되어 있습니다.' 이는
흔적으로써의 표상, 즉 '원·회화'라고도 할 수 있는 표상
성립의 장면입니다. 즉 이 '한 장의 손수건'은 은밀하게 '회
화'라는 '본질'적 은유라고도 볼 수 있습니다. (제7강)

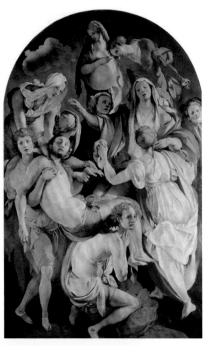

권두 삽화 8. 틴토레토
「수태고지」 1582~1587년
(스콜라 그란데 디 산 로코 소장)

틴토레토는 「수태고지」라는 내러티브한 도해를 주는 것이
아니라, 그것을 회화이기 때문에 가능한 '공간에서의 사건'
으로 번역했습니다. 이제 회화는 내러티브에 종속되어 있
지 않습니다. 인간적인 의미, 즉 경험적인 의미의 세계에 종
속되어 있지 않습니다. 회화는 인간적인 의미를 뛰어넘은
공간의 비밀에 흘러넘치는 경이로움을 밝히는 것이라고 할
수 있습니다. (제7강)

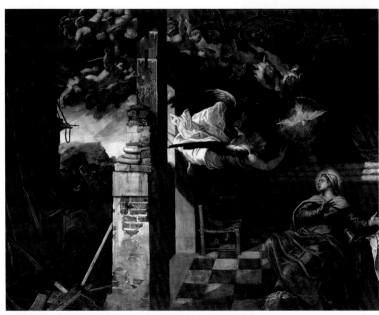

연극 그리고 삶

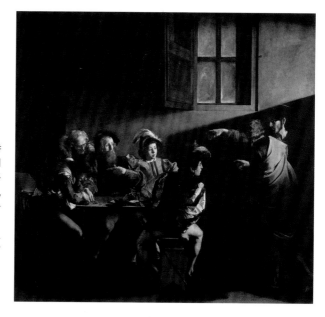

권두 삽화 9. 카라바조
「성 마테오의 소명」 1598~1601년
(산 루이지 데이 프란체시 성당 소장)

우리는 타블로 앞에 서서, 어떤 이야기를 참조하며 그것이 말하는 '지금'이 아닌 지나간 순간의 광경을 '창'을 통해 '들여다보듯이' 보는 것이 아니라, 그것이 '지금' 거기에서 현실의 배우와 현실의 무대에서 'play' 되고, '연기'되는 것처럼 '보는' 아니, 그 이상으로 그곳에 전해지는 진동을 '느낄 수 있기'를 바랄 뿐입니다. 카라바조는 그런 의미에서 압도적인 '회화의 혁신자'인 것입니다.

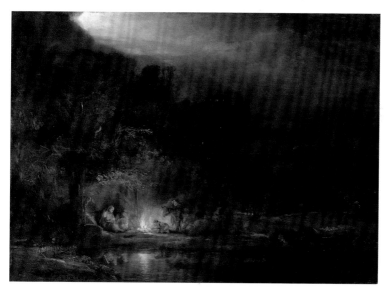

권두 삽화 10. 렘브란트
「이집트로 피신하는 중의 휴식」
1647년
(아일랜드 국립미술관 소장)

단지 드넓은 공간에서 서로의 몸을 맞대는 '삶'이 모여 있으며, 그 '삶'의 빛이 지금 물감이라는 밤의 물질이 되어 물결치면서 주위 공간으로 퍼져나가고, 그 희미함, 그리고 애처로운 파동 자체가 그곳에 있는 차원으로 도달한다고 볼 수 있습니다. 우주 속 인간의 삶, 그렇습니다. 회화는 드디어 인간이라는 존재의 증명으로 도달하는 것입니다.
(제10강)

바로크 건축물

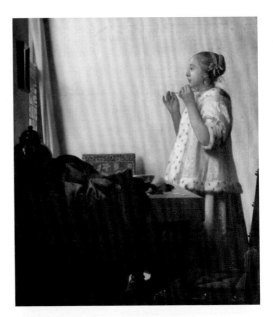

권두 삽화 11. 베르메르
「진주 목걸이를 한 여인」 1662~1665년경
(베를린 국립 회화관 소장)

베르메르의 방에는 여인이 모피까지 달린 화려한
황금 의상을 입고, 화장도 막 끝낸 참인지, 벽에 걸
린 작은 거울에 자신의 모습을 비춰보며, 목에 건
진주 목걸이의 길이를 조절하는 것 같습니다. 테이
블 끝쪽에는 종이쪽지 같은 것이 있는 것으로 보
아, 초대를 받고 어딘가로 외출을 하려는 것일까
요. 한편 라 투르의 방에도 여인이 등장하는데 이
번에는 붉은색 치마에 흰 블라우스(그 '주름'에 주
목하기를 바랍니다)모습으로 머리를 풀고, 진주
목걸이를 빼고, 다른 액세서리도 바닥에 내팽개친
채로 무릎에는 'memento mori'(죽음의 상징)을
의미하는 해골을 하나 올려놓은 채 미동도 없이 죄
를 뉘우치고 있습니다. 거울에는 그녀의 얼굴이 비
치지 않고 있으며, 비치고 있는 건 그저 조용히 그
리고 선명하게 불타오르고 있는 1대의 촛대뿐입니
다. (제10강)

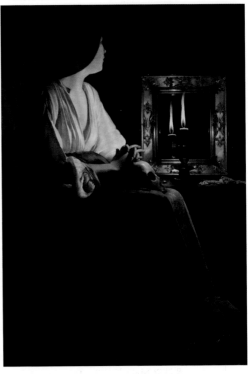

권두 삽화 12. 라 투르
「참회하는 막달라 마리아」 1640년경
(메트로폴리탄 미술관 소장)
진주 부분 확대

회화의 비밀

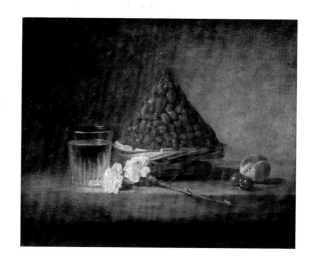

권두 삽화 13. 샤르댕
「딸기 바구니」 1760년경
(개인 소장)

그 그림을 지그시 바라보던 당신은 돌연히 이곳에서는 모든 것, 산딸기와 복숭아뿐만 아니라 컵도, 그 속에 담긴 물도, 두꺼운 나무 테이블도, 배경에 깔린 벽마저도, 이 공간 전체가 '살아 있음'을 깨닫고 놀라게 되는 것입니다. 모든 것이 '살아 있는' 것이며, 그것은 '비밀'을 의미합니다. '비밀'이긴 하지만, 무엇 하나 숨겨져 있지 않은 '비밀'입니다. 모든 것이 이렇게도 숨겨진 것 없이 열려지며 존재합니다. (제11강)

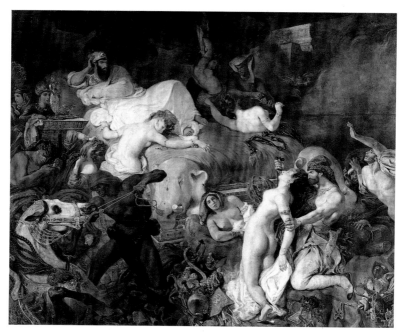

권두 삽화 14. 들라크루아 「사르다나팔루스의 죽음」 1827~1828년 (루브르 박물관 소장)

피는 한 방울조차 흘리지 않으며, 비명은 어디에서도 들려 오지 않는다. 모든 것이 고요하며 그 '고요함'을 지나 무려 이 아비규환의 현장이 그대로 − 들라크루아가 자신이 죽기 얼마 전에 남긴 말, 오랫동안 방대한 일기를 써왔던 그의 일기의 마지막 말을 그대로 인용하면− "시선을 위한 향연"(1863년 6월 22일의 일기)이 됩니다. '고요함' 속에서 색채가, 형태가, '음악'을 연주하기 시작합니다. (제13강)

모더니티의 충격

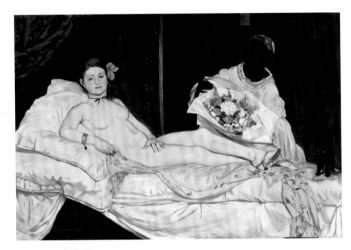

권두 삽화 15. 마네
「올랭피아」
1863년 (오르세 미술관 소장)

'회화의 힘'이야말로 여기에서 화려한 '색채의 반짝임'을 통해서 아름다움도 사랑도, 성별도 모두 휘감아 엮은 이 통화(通貨)가 지배하는 교환과 유통의 끝없는 회로를 통해 극한적으로 바치게 된 '영웅'으로서 '제물'을 바치는 것입니다

말할 것도 없이 '제물'이라는 것은 이미 '죽음'이라는 것, 그런 의미에서 올랭피아는 이미 '죽음'을 자아내고 있습니다. 우리의 시선에는 보이지 않는 '죽음'을 발산하고 있는 것입니다. (제14강)

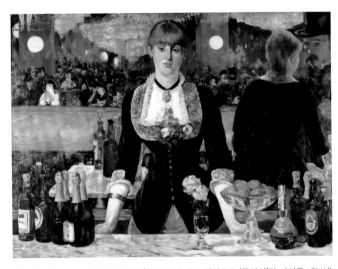

권두 삽화 16. 마네
「폴리 베르제르의 술집」
1881~1882년
(코톨드 미술연구소 소장)

그녀의 모습은 그 시끌벅적한 '쾌락'에 대해서 바로 정면으로 '무관심'의 시선을 내보냄으로써, 마치 이 공간을 초월하고 지배하는 '여신'인 것 같기도 합니다. 아마도 '쾌락' 또한 '충격'인 것입니다. 그것이야말로 모더니티의 핵심적인 '비밀' 중 하나입니다. 그리고 '무관심'의 시선만이 그 '충격'을 '표면'의 '반짝임'이라는 아름다움으로 바꿀 수 있습니다. (제15강)

살아 있는 현재와 사선의 '격렬함'

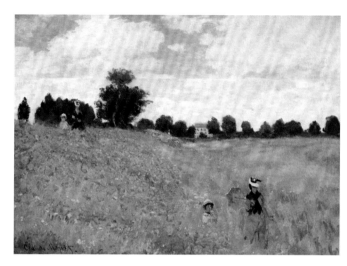

권두 삽화 17. 모네
「개양귀비꽃」
1873년
(오르세 미술관 소장)

「개양귀비꽃」에서도 한 쌍의 모자가 천천히 언덕을 내려오는 그 산책의 시간, 초원에 부는 바람, 저 멀리 흘러가는 구름을 포착하려는 것입니다. 그 시간을 '현재'라고 부른다면, 그것은 시선과 함께 풍경 속으로 퍼져가는 움직이는 시간, 결코 환원될 수가 없는 살아 있는 시간입니다. 모네에게 회화는 이 살아 있는 현재를 쫓아가려는 것입니다. 그리고 모네의 경우 이 살아 있는 현재는 그 무엇보다도 빛으로 넘쳐 흐르고 있었습니다. (제16강)

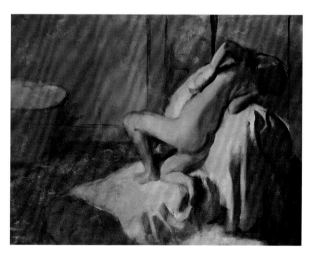

권두 삽화 18. 드가
「목욕 후, 몸을 닦는 여인」 1896년경 (필라델피아 미술관 소장)

아니, 단지 '몸을 닦는다'라는 이 색적인 '격렬함', 그와 동시에 그것을 지켜보는 색다른 '격렬함'이 치닫고 있을 뿐입니다. 시선이라는 '압력', 수증기가 피어오르는 '시간', 붉게 물들인 '영혼의 온도' - 그것들은 완결된 의미의 세계를 구축하지는 않습니다. 의미는 항상 달아나 버립니다. 화면 속에서 강한 의미를 지닌 사건이 일어나는 것이 아니라, 앞으로 어떤 일이 벌어질지, 또는 이미 어떤 일이 벌어진 것인지 - 어째든 '의미'는 '외부'에 있으며, 화면은 자체로써는 완결되지 않으며, 서로 연결되어 있을 뿐입니다. (제17강)

실존과 탈구축

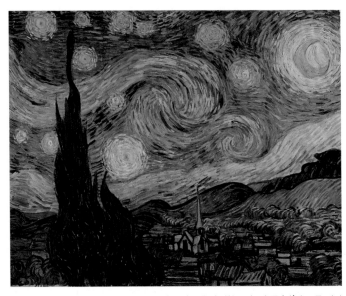

권두 삽화 19. 고흐
「별이 빛나는 밤」
1889년
(뉴욕 현대미술관 소장)

모든 것이 넘실거리고 있습니다. 사이프러스 나무와 산, 하늘, 달, 별 등 '밤'의 모든 것이 넘실거리고 있습니다. 지금까지도 멀리서 느낄 수 있었던, 소용돌이치는 빛을 발하는 몇 개의 '시선' 혹은 '램프'가 아로새겨진 스스로에서의 실존의 별이 총총한 하늘이 이렇게나 가깝게 다가옵니다. 타오를 듯이 격하게 넘실거리는 파동. 하지만 동시에 모든 것은 아주 고요하고 잠든 듯이 평온합니다. 이곳에는 이제 저 불행에 갈라 놓은 고흐는 없습니다. 아니, 반대로 이곳에는 고흐밖에 없습니다. 세상의 현존이 곧 고흐의 현존, 넘실거리는 듯한 터치 하나하나가 바로 고흐인 것입니다. (제18강)

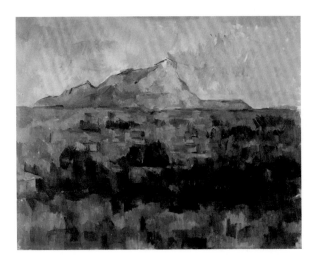

권두 삽화 20. 세잔
「생 빅투아르 산」
1904~1906년
(취리히 미술관 소장)

세잔의 '탐구'는 드디어 '회화'의 탈구축에까지 도달합니다. 그것은 동시에 '회화'라는 것이 마침내 지각적 현실이라는 그 마지막 근거를 탈구축하는 것, 즉 본질적인 의미에서 회화는 '끝이 없는 것'이 되는 뜻이기도 합니다. (제19강)

14

감정의 구성

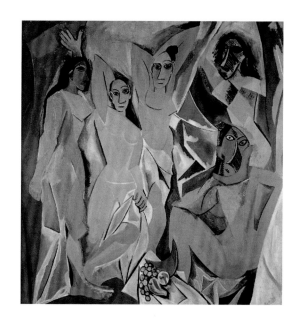

권두 삽화 21. 피카소
「아비뇽의 여인들」 1907년
(뉴욕 현대미술관 소장)

회화는 이제 3차원 공간을 속임수 그림(트롱프뢰유: trompe-l'œil)처럼 제공하는 것이 아니라, 그 자체가 독자적 기능을 갖춘 독특한 표상체임을 오히려 노골적인 방법으로 나타냈습니다. 회화는 선언합니다 "저는 현실의 모조가 아니라, 현실에 그 '가면'을 부여하는 것"이라고. 이렇게 되면 피카소는 여기서 '회화는 보이는 것을 보이는 것처럼 표상한다'라는 서구 회화의 근본적인 신념(Ur-doxa) 그 자체를 '되마 의식'으로 쫓아내고 있다고 우리는 말해 보고 싶어집니다.
(제20강)

권두 삽화 22. 마티스
「콜리우르의 열린 창」 1905년
(워싱턴 국립미술관 소장)

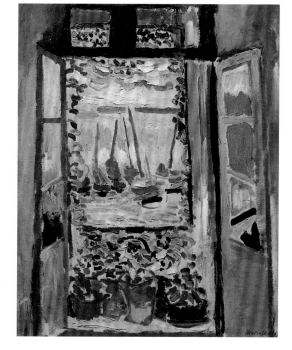

즉 마티스는 콜리우르 부둣가에 있는 친구의 별장 2층 방으로 바다 쪽에서 들어오는 빛의 풍경을 그저 그리려던 것이 아닙니다. 그리면서 그와 동시에 그 빛이 그의 영혼이라는 '실내'에서 '감정'이 되어 피어오르는 그 현상을 현상으로써 그리고자 한 것이라고 볼 수 있습니다. 현실의 방에서는 그늘이 져서 어두운 벽이었던 것이 에메랄드그린 혹은 짙은 보라색으로 터져 나옵니다. 창문틀도 현실에서는 나타날 수가 없는 빨간색으로 그려져야만 했고, 또 어느샌가 파도의 색도 한결같이 분홍색을 띠고, 그것이 이 '실내'까지도 물밀듯이 밀려들어 옵니다. 그것을 받아들인 그의 '영혼'은 배의 돛대처럼 흔들거리며 설렙니다. (제21강)

욕망하는 기계 · 변신하는 기억

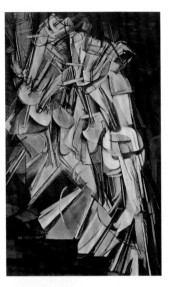

권두 삽화 23. 뒤샹
「계단을 내려오는 누드 No. 2」 1912년
(필라델피아 미술관 소장)

뒤샹은 말합니다. "당신들은 결국 '아름다움'이라는 표상을 토대로 '나체'를 욕망할 뿐입니다. 그리고 당신들이 보는 것을 욕망하는 '나체'란 표상으로써 정지된 것이 아니라면, 즉 현실에서 운동하고 있다면, 그것은 불완전한 '기계'의 단편적인 오합지졸에 불과합니다."라고 말했습니다. 바꿔 말하면, 표상은 본질적인 무언가를 표상하는 것이 아니라, 무언가를 숨기고 있는 '가면'(아이러니의 본뜻)에 지나지 않는 것이 아닐까요? (제22강)

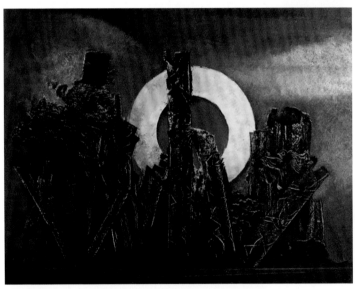

권두 삽화 24. 에른스트 「거대한 숲」 1927년 (바젤 시립미술관 소장)

또한, 그들의 변용적 이미지는 결코 일상적인 의식에 대한 '아름다움'을 느낄 수 있는 것에 한하지 않습니다. 오히려 종종 이색적인 것, 그로테스크한 것, 불쾌한 것, 비극적인 것, 유령과 같은 것, 무서운 것들입니다. 즉 초현실주의는 의식을 위기로 몰아넣는 듯한 이미지를 출현시킵니다. 그것은 에른스트 자신의 말투이지만 "입술로 미소를 띠며, 현대를 기인하는 의식의 전면적인 위기가 가속하는 것을 돕는 것" 입니다. (제23강)

'보는 것' 그리고 '죽음'

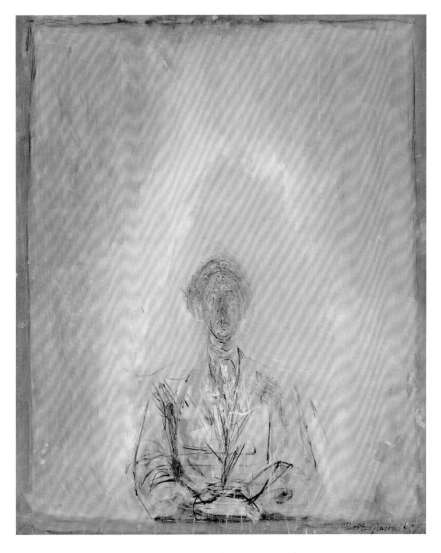

권두 삽화 25. 자코메티 「야나이하라 이사쿠」 1956년 (시카고 미술관 소장)

그렇습니다. 회화란, 바로 아무것도 그려지지 않은 '무'의 공간에 돌연, 이미 존재하는 '형태'가 아니라 '존재' 그 자체가 출현하는 것이 아닐까요? 자코메티는 회화를 '보는' 행위가 사건이 되는 근원적인 차원으로 우리를 이끌어 줍니다. (제24강)

주술적 마술성

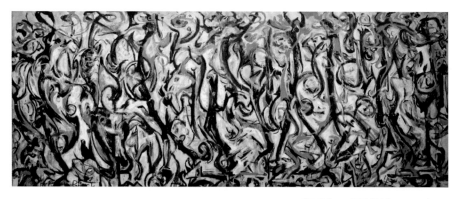

권두 삽화 26. 폴록 「벽화」 1943년
(아이오와 대학교 미술관 소장)

대상이 없는 곳에서 회화는 어떻게 시작하는가? 잘못 생각하면 안 되는 것이, 행동이라고 해도 그것은 어떤 행동이든 상관없는 것은 아닙니다. 역설적이지만 무의식을 통해서든, 우주의 정령을 통해서든, 목적론적이고 의도적인 행동이 아니라, '자연'스럽고 자발적인 행동에서 시작되어야만 합니다. 여기서는 데생을 하면서 조금씩 작품을 완성하며 만들어가는 과정은 불가능합니다. 기다림을 통해 폴록에게도 우리에게도 다행히 그것은 찾아옵니다. (제25강)

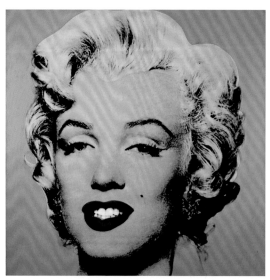

권두 삽화 27. 워홀 「청록색 마릴린」 1962년 (개인 소장)

그 누구도 이렇게까지 '아무것도 없다'라는 것을 감당할 수는 없을 것입니다. '의미의 동물'인 인간은 '아무것도 없는'것, 단지 표면적인 이미지로만 존재하는 것을 감당할 수 없습니다. 마릴린 먼로의 죽음이 선명하게 가리킨 것처럼, 표면의 화려함 이면에는 그저 '죽음'만 있을 뿐. 이 '표면의 화려함'과 '죽음'이 앞뒤로 일체가 되어 있는 것으로써 인간의 존재를 받아들이고 긍정합니다. 그것이야말로 또한 전략적인 것이었을지 모르지만, 앤디가 받아들인 완전히 새로운, 바로 뉴욕이라는 특이한 도시에 극단적인 모습을 표현한 현대 자본주의 공간에 가장 적합하게 대응하는 '앤디 워홀의 철학'이었습니다. (제26강)

CONTENTS

19

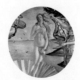

CHAPTER 4 | **회화의 폭발**

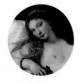
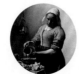

Lectures In Cultural Representations:
Adventures of Pictures

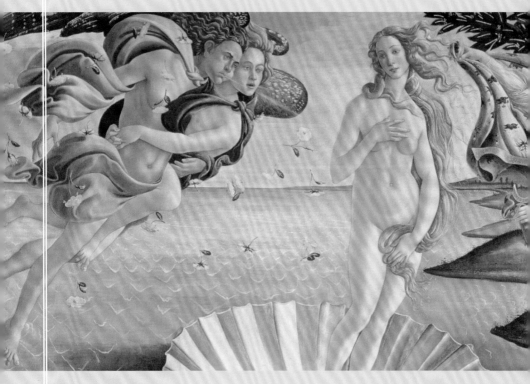

1

CHAPTER

르네상스

1

회화란 무엇인가?

서론

화가는 그의 눈과 손으로 잘 보고, 또 잘 그려나가는 것에 의한 것 이외의 어떤 '기술'을 지니고 있는 것이 아니라, 역사의 치욕과 영광이 널리 알려진 이 세계에서, 혹은 인간의 분노와 희망에 어느 하나 덧붙여지지 않을 몇 개의 '캔버스'라는 것을 그려내는 것에 대해 고심한다. 그렇다고 해서 누구도 그에 관해 불만을 토로하지 않는다. 그렇다면 도대체 화가가 가진, 또는 추구하는 그 밀접한 지혜란 어떤 것일까? 반 고흐가 '조금 더 멀리' 가고 싶다고 생각했던 그 차원과 회화, 그리고 문화 전체의 근원, 그것은 도대체 어떤 것일까?

(모리스 메를로 퐁티 『눈과 정신』[1])

이 강의에서는 하나의 질문에 관해 돌아보며 구성해 나가고자 합니다. 그 질문은 겉으로는 아주 단순해 보이는 '회화란 무엇인가?'에 관한 것입니다.

물론 누구라도 회화가 무엇인지는 알고 있습니다. 그 단어가 어떤 대상을 나타내는 것인지에 관해서는 판단하기 어려운 주변 영역도 있지만 모르는 분은 아마 없을 것입니다. 미술의 장르로써 회화가 대략

1) 모리스 메를로 퐁티 『눈과 정신』 다키우라 시즈오, 기다 겐(옮김) 미스즈 출판사, 1966년.

어느 정도의 범위의 대상을 커버하는 것인지, 누구에게나 대부분은 명백하다고 할 수 있을 것입니다. 따라서 이 강의가 묻는 '회화란 무엇인가?'는 그것이 사물로써, 대상으로써, 어떠한 것인지를 명확히 하는 것이 목표가 아닙니다. 그 질문은 다시 말하자면 그 본질, 회화라는 예술의 본질인 것입니다. 그것은 피하기 어려운 철학적인 질문입니다. 시간에 관해서 "그것이 무엇인지에 관해 묻지 않는다면, 누구든 그것이 무엇인지 알고는 있지만, 다시 한번 물어오면 그것이 무엇인지 알 수 없게 된다."라고 아우구스티누스가 말했던 것처럼 우리도 무엇인지 잘 알고 있는 회화에 관해서 굳이 그것이 무엇인지 다시 질문을 던짐으로써, 본질을 추구하고 싶다고 바라게 되는 것입니다.

그러나 곧 다음에 관한 내용을 함께 알아 두어야만 합니다. 그것은 이 질문이 철학적인 질문이긴 하지만, 그렇다고 해서 '회화의 본질은 무엇인가?'라는 질문에 대한 대답이 일의적이고 절대적으로 정의하며 예단하지 않아야 할 것입니다. 아니, 사태는 오히려 반대로 우리가 이 질문을 던지는 것은 사실 무엇보다도 그것이 회화의 역사를 움직이는 동기, 그리고 원동력이 된다고 생각하기 때문입니다. 회화의 역사는 조금만 자세히 살펴보면 일목요연하게 알 수 있지만, 새로운 회화의 등장으로 끊임없이 갱신되어 온 역사이기도 합니다. 만약에 화가가 진정으로 독창적이라면 그것을 어떻게 자각하고 있었는지, 또 언어화했는지는 별개로 반드시 독자적인 방식으로 '회화란 무엇인가?'에 관해 묻고, 또 그것에 답을 낼 수 있는 새로운 회화를 만들어내고 있습니다. 그러한 반복이 회화의 역사를 구성해 왔으며, 구성하고 있으며, 앞으로도 구성해 갈 것입니다. '회화란 무엇인가?'란, 이렇듯

역사의 동기와 원인으로써 기능하며, 그 의미에서 화가가 매일 구체적인 작업 중에서 실천적으로 붓과 물감을 통해 질문을 받게 되는 살아 있는 질문인 것입니다.

이렇듯 '회화란 무엇인가?'라는 질문을 던지는 것은 그것이 하나의 (밀접하게 단언할 수 있는 것은 아니지만, 상대적으로 하나의) 역사, 그리고 매일매일 갱신된 무명 운동체로써의 역사를 문제 삼기 때문입니다. 바꿔 말하면, 여기에서의 목표는 역사입니다. 회화의 역사 자체가 질문을 받게 되는 것입니다.

그렇다고 여기에서 역사(즉 '회화의 역사')는 단순히 화가들이 작품들을 그려낸 사실성의 총합으로서의 역사로 여겨지는 것은 아닙니다. 화가가 진정으로 창조적이라면, 반드시 그 전까지의 모든 회화의 역사적 사실을 받아들이고, 또 그 받아들임을 통해서 그 전까지는 없었던 '회화의 가능성'을 세상에 끌어낼 수 있게 됩니다. 어떤 의미에서 창조적인 화가는 그 전까지의 모든 회화의 역사를 통해 다시 '회화란 무엇인가?'라는 질문을 듣고, 거기에 독자적인 방식으로 대답할 수 있는 것입니다. 베르메르, 세잔, 폴록 그리고 뒤샹, 워홀 모두 반드시 명확한 단어로 번역할 수 있는 것은 아니지만, 자신만의 방식으로 '회화란 무엇인가?'라는 질문을 몸소 던지고, 그에 관한 답을 찾았습니다. 회화의 역사가 갱신되고 구성되는 것은 그러한 실천적인 사고를 통해서입니다.

따라서 우리 질문의 궁극적인 목적은 역사를 단지 '이뤄진 것'의 결과를 통하는 것이 아니라, 어디까지나 하나의 운동체로서, 그리고 항상 역동적이게 자신을 갱신해 나가는 동적 프로그램으로써 이해하려

고 하는 것. 예를 들자면, 인간의 문화에 어느 시기 이후에(어떻게 했는지?) '회화'라는 프로그램이 설치되었다고 해서 앞으로 화가의 퍼포먼스를 통해서 프로그램 자체를 끊임없이 다시 고쳐 쓰고, 설정을 다시 하고, 갱신하여, 역동적으로 계속 변화해 나가는 것 그런 역사적 운동체를 생각해본다는 것 그때 역사는 현실적인 사실성이 아니라, 오히려 이념적인 동적 잠재 능력으로 나타날 수 있게 됩니다.

그렇지만 잊어서는 안 될 점은 이 동적 잠재 능력 자체가 나타나는 일은 결코 없다는 점입니다. 그것은 특이한 한 개인의 삶을 통해서 명백히 드러나므로, 어딘가에 일반적인 '회화'가 있는 것은 아닙니다. 역사 속에서 우리가 손댈 수 있는 것은 지오토, 렘브란트, 마네라는 철두철미하고 구체적인 개인 화가의 작업뿐입니다. 개인이 그 자격에 관해서 스스로 세상을 느끼는 모든 방법을 총동원해서 '회화란 무엇인가?'에 관해 답한다면, 역사의 새로운 지평을 개척하게 되고, 역사가 갱신됩니다. 그것만이 역사적인 현장입니다. 그것은 회화라는 예술적 창조의 큰 특징 중 하나지만, 그 역사는 철저하게 (결코 집단이나 그룹이 아니라) 개인의 존재와 부딪혀가며, 거기에 빠지고, 뒤섞이며 다시 태어납니다. 진정으로 창조적인 예술가가 어떤 새로운 지평을 열고자 할 때, 자신이 개인적으로 느끼는 모든 방법을 총동원하는데, 그런 예술가들은 타인과 공유하기 가장 힘든 특이성에 관해서는 비타협적이므로, 그런 의미에서 진정한 예술가는 본질적으로 고독하다고 볼 수 있습니다. 고독해질 수밖에 없을 상황까지 자신의 감각 세계를 특이하게 만들 때, 비로소 그것이 대항할 상대가 되고, 역사라는 이름 없는 운동체가 표정 없는 얼굴을 내보이는데, 그때 처음으로 예

술가는 그 무관심 속에서 가까스로 자신의 이름을 새길 기회를 잡으며, 위험성 속에서 '기회'를 얻게 됩니다.

하지만 회화라는 표현 형식이 개인적인 화가의 특이성과 이렇게 밀접하게 엮인 것은 물론 그리 오래되지 않았습니다. 회화적인 표현은 라스코와 알타미라 동굴 이후, 에트루리아와 로마 시대에도, 그리고 인도와 중국에도 각 문명에 일정한 수가 존재했지만, 그것이 화가 개인의 고유명사와 결합하고, 더구나 단순히 제작자의 서명뿐만 아니라, 세계를 느끼고 표현하는 일종의 독자적인 스타일로 인식하게 된 것은 역사적으로 상당히 새로운 일임이 틀림없습니다. 우리가 이 책에서 다룰 '회화의 역사'를 이탈리아 르네상스 전후부터 시작된 소위 서구 회화의 역사(즉 서구가 기원이 된다고 하더라도 일단 존재하기 시작하면 그 본성으로 인해 지역적인 한정을 뛰어넘어 세계화하는 경향을 지닌 비교적 독립한 운동체가 되는데)에 한정하는 것도 그 이유입니다.

인간 문화는 오랫동안 권력자와 종교적 권위 등을 통해 일부 특수한 사람을 제외하고는 개인의 사고방식을 자각적으로 그것으로 표현할 수 없었는데, 막연한 표현이긴 하나 '근대'가 도래함과 동시에 자유롭게(이는 개인 한정으로) 생각하고, 표현하고, 행위를 하는 문화가 대두되었습니다. 거기에는 과학이나 철학, 그리고 개인 차원에서 정치와 나란히 예술은 문화의 근본적인 차원 하나를 담당해야 할 것으로 요청하고 있는 것입니다.

그러나 이쯤에서 꼭 말씀드려야 할 점은 우리 자신조차도 그 소용돌이 속에 존재하며, 그 과정에 있는 이 개인화의 문화는 결코 그런

전개로는 '완성'되지 않을 것이라는 점입니다. 그것은 역사가 일깨워 준 최고의 교훈이라고도 말할 수 있는데, 개인은 항상 치명적으로 짧은 수명뿐만 아니라, 인간 존재 본질에 있어서 집단 또는 다양한 조직(국가, 민족, 계급, 여러 집단, 그리고 가족 등)을 움직이게 하는, 반드시 이성적인 것이 아니며, 어떤 의미에서는 원시적일 정도로 맹목적인 여러 가지 힘으로 인해 필연적으로 패배하게 되곤 합니다. 아니, '패배'는 잘못된 표현일 수도 있겠습니다. 개인화는 오히려 애초부터 본질적으로 그런 집단적 존재 조직의 힘에 대항하며, 그것을 돌파하는 방향으로만 생각할 수 있다고 할 수 있겠습니다. 마치 집단성의 유대를 뛰어넘은 상태에서 개인이 세계와 마주하고, 그것에 일치할 것을 꿈꾸고 있다고 할 수 있습니다.

어쨌든 이 책에서 거론될 '회화의 역사'는 그런 개인 문화의 근원적인 차원인 예술 중에서 하나인 특권적인 범례로 불리고 있습니다. 특권적이라는 것은 뒤에서 자세히 설명하겠지만, 그것이 과학적인 인식과 서로 공통점이 있는 구조로 내재되어 있기 때문이기도 합니다. 회화는 단순히 예술의 장르뿐만 아니라, 근대라는 '개인과 보편성' 문화에 존재하는 종류의 '거울'이 되기도 합니다. 프랑스의 철학자 모리스 메를로 퐁티의 『눈과 정신』에 의하면, 음악은 세상에서 아주 가까운 곳에 존재하므로, 존재의 움직임, 흐름, 소용돌이, 증감, 파열이라는 설계도만 나타낼 수 있는 것과 달리[2], 회화는 인간의 신체가 세계와

2) "반대로 음악은 세상과 이름이 있는 모든 존재와 아주 가까운 곳에 있으므로, '존재'의 순수한 설계도, 즉 그것의 조수 간만, 증대, 파열, 소용돌이와는 다르게 나타내는 것은 불가능하다." (모리스 메를로 퐁디 『눈과 정신』) 서두에 거론했던 인용의 앞부분은 이 부분에 관해서는 잘못된 번역이라 할 수 있다. 또한, 여기에서는 '존재'의 원본은 Etre로 대문자 표기되어 있다.

마주치는 현장 그 자체로부터 생겨나는 인식의 근원적인 차원과 관련되어 있기 때문입니다.

회화는 다양한 존재자를 원리적으로는 하나의 시점에서 정의되기도 하며, 화면이라는 구체적이면서도 어떤 의미에서는 지극히 추상적인 차원 위에 표상함으로써 고유의 질서와 감각의 독자적인 스타일을 갖추는 하나의 세계(미크로코스모스)를 제시합니다. 그곳에서는 세계가 표상되고 있는 것입니다. '회화란 무엇인가?'라는 질문은 그래서 근본에 있어서 '세계(존재의 질서와 감각의 통일성을 갖춘 하나의 세계)란 무엇인가?'라는 질문과 비슷하며, 회화에서 개인과 세상이 세상의 존재 질서와 개인의 감각이 만나는, 그것이야말로 우리가 회화에 대해 끊임없이 오마주를 바치는 이유입니다.

이렇게 우리의 작업이 대상으로 하는 영역은, 우선 그 단서를 편의적이고 직관적으로 지오토가 정한 내용에 따라, 약 14세기부터 현대에 이르기까지 소위 '서구 회화'의 역사 운동체가 됩니다. 물론 이 운동체는 단 하나의 뜻으로 규정할 수 없으며, 그 자체도 그 전에 존속했던 다양한 운동체에서 생겨났으며, 다시 한번 예를 들면 동양과 아프리카처럼 다른 지역의 회화적 표현(일본의 우키요에도 그중 하나라는 사실은 잘 알려져 있습니다)과 시대가 흐름에 따라 복잡하게 뒤얽힌 상호관계를 갖게 되므로, 그 복잡함으로 인해 복합적인 전체 운동체는 최종적으로 라스코와 알타미라 동굴 이후, 거침없이 방대한 형상적 표상의 생산 역사 속으로 포섭될 것입니다. 우리는 한정된 부분 영역만을 다룬다는 점에 유념해 주시기 바랍니다.

또한, 700년이나 되는 이 '서구 회화의 역사'에 관해서도 그 전체를

자세히 다루는 자체가 불가능한 일이기도 합니다. 우리가 시도하고자 하는 것은 문제의 역사 운동체를 그 연속성에서 통시적으로 훑어보고자 하는 것이 아닙니다. 역사에 제기되는 이상, 어느 정도는 연속적으로 발생하는 순서에 따라 서술할 수밖에 없지만, 중요한 점은 이 역사 운동체를 각 순간에 맞춰 비약하거나 도약, 절단이라는 불연속적 양상으로도 이해해 주시기 바랍니다. 그래서 많은 양의 고유명사가 등록되어 있을 이 역사 운동체 속에서 우리는 어떤 종류의 이론적인 축약을 통해 직관적인 또는 자의적인 기준에서 몇 안 되는 고유명사와 장면을 뽑아서 '회화를 이루는 존재'가 어떻게 새롭게 바뀌는지를 분석하는 것 이외의 것은 할 수가 없습니다.

그렇게 살펴보다 보면, 어느 시점에서 그전까지 거의 언어화되지 않고, 막연한 상태에서 제기되었던 '회화란 무엇인가?'라는 질문이 각 화가에 따라 명확하게 자각되고 의식되며, 그것을 통해 회화가 창조되었다는 사실을 깨닫게 됩니다. '회화란 무엇인가?'라는 질문이 나타나기 시작했던 시점은 약 18세기부터 19세기 정도로 추측되지만, 이후 모든 화가들이 이 질문을 질문으로써 받아들여야만 했으며, 그 때문에 한꺼번에 다양한 종류의 답변이 나오게 되었습니다. 회화의 역사는 점점 더 빨라지고 짧은 기간 안에, 마치 회화의 가능성을 끊임없이 받아들여 포화상태가 되어 버린 것처럼 보이게 될 것입니다. 역사 운동체의 그런 빠른 전개가 우리의 관심을 더 끌어 주게 되는 것입니다. 우리의 작업은 그래서 약 700년에 걸친 역사를 다루면서도, 후반 200년의 운동을 자세히 다룰 수밖에 없습니다. 거기에 바로 우리가 말하고자 하는 것이 단순한 미술사가 아닌 이유가 있습니다.

우리는 회화의 역사를 통해 어떤 의미에서는 '근대'라고 부르지만, 아직 우리가 그 소용돌이 속에 있는 거대한 역사적인 운동이 세상 속 인간에게 어떠한 위치와 정의, 구조를 가져다 준 것인지를 확인해 보고자 합니다.

'회화'는 역사 속 그리고 세상을 살아가는 사람들에게 '거울'과 같은 존재임을 알 수 있습니다.

2

회화의 탄생
자연을 스승 삼아

화가는 자연을 통해 엄청난 혜택을 누리고 있다. 자연의 가장 좋은 부분, 가장 아름다운 부분을 찾아서 자연을 모사하고 사생하는데 힘쓰는 화가에게 자연은 항상 그 모범적인 역할을 다하고 있다. 화가들이 이렇게 자연을 통해 배울 수 있게 된 것은 피렌체 화가 지오토의 공적이 클 것이다. 전쟁의 피해로 인해 오랫동안 회화의 올바른 규칙이나 기법이 잊힌 시대에 당시 평범한 화가들 속에서 지오토만이 그의 천부적인 재능으로 회화를 양호하다고 말할 수 있는 수준까지 끌어올렸기 때문이다. 그렇게 야만적이고 무지하던 시대에 지오토가 그런 힘을 발휘하고 생각대로 작업을 진행하고, 그 당시 사람들이 일고조차 하지 않았던 소묘(디제뇨, disegno)를 훌륭히 부활시킨 것은 거의 기적과 같은 일이었다.

(조르조 바사리 『미술가 열전』[3])

먼저 조르조 바사리의 『미술가 열전』(1550년, 이하 『열전』이라 부르겠습니다)의 한 구절로 시작해 보았습니다.

[3] 이 책에서는 16세기의 바사리의 문장을 인용했지만, 15세기 중반의 로렌초 기베르티(1378~1455년)도 지오토의 '새로운 발견'에 최고의 찬사를 보내고 있습니다. 그가 남긴 '비망록(Commentarii)'에는 "그는 약 600년간 잊고 있었던 교리를 발견하고, 예술을 가장 위대한 완성으로 인도했다."거나 "그는 자연적 예술(ars naturale)이는 고유함(gentilezza)을 규준을 통해 나오는 것 없이 만들어 냈다."라고 쓰여 있습니다.

바사리는 16세기, 소위 르네상스 전성기의 화가이자 건축가 그리고 문필가입니다. 르네상스 문화의 집대성을 실행했던 종합적인 천재라고 부를 수 있습니다. 여기에서 중요한 점은 우수한 화가이자 건축가였다는 것뿐만 아니라, 말하자면 그가 '역사'를 만들어 냈다는 점입니다. 즉 자신이 하는 활동, 자신이 속하는 문화를 역사적인 원근법을 토대로 이해하려는 것입니다. 이는 강조되어야 할 부분이지만 '역사'는 그것이 어떠한 역사이며, 결코 처음부터 자명한 것으로서 주어지는 것이 아니라, 어느 자각적인 의식을 토대로 처음으로 형성되는 것, 즉 조금 과장해서 말하자면, 바사리를 통해 처음으로 회화, 조각, 건축의 '역사가'가 구상되었습니다. 이를 바꿔 말하면 회화, 조각, 건축이 각각 '역사가 있는 것'으로 이해하기 시작함으로써 '회화의 역사'가 성립되었다는 것입니다.

그러면 바사리는 그 '역사'를 어디서부터 시작했던 것일까요? 『열전』에서 회화 부문을 처음으로 다뤘던 것은 치마부에(1240~1302년)입니다. 바사리보다 약 250년 전의 화가입니다. 그렇다면 어째서 치마부에가 처음으로 다루게 되었을까요? 그에 따르면, 치마부에가 200년 이상 이어진 쇠망에서 '회화 예술을 사실상 소생시켰기 때문'입니다. 즉 그 이전에 (지금은 비잔틴 양식의 시대라고 부를 수도 있는) 쇠퇴하던 회화를 '소생'시켰기 때문입니다. '역사'의 기원이어야 할 것이 이미 '쇠퇴와 소생'이라는 '반복'에 따라 설명되고 있음을 놓쳐서는 안 될 것이며, 역사적 '기원'이라는 것이 실제로는 얼마나 '기원이 아닌'것인지, 일반적인 문제들을 통해 좋은 예증이 되지만, 그것은 사소한 지적에 지나지 않습니다.

바사리에 따르면 치마부에는 이렇게 '역사'의 시작점에 위치하지만, '위치하기만' 한다고 말할 수 있습니다. 왜냐하면, 바사리는 그와 동시에, 치마부에는 '약한 빛이 (지오토라는) 강력한 빛 앞에서는 보기 힘들어지는 것처럼' 존재감이 흐리다고 단언했기 때문입니다. 즉 치마부에는 지오토 디 본도네(1276~1337년)의 등장을 마련해 준 선구자라고 볼 수 있습니다. 사실 이는 바사리의 의견뿐만 아니라, 지오토와 동시대 사람이자 친구이기도 했던 알리기에리 단테가 『신곡』 연옥편 제11가에 "치마부에는 회화에서 승리를 획득했다고 의심치 않았지만, 지금은 지오토가 그 주도권을 쥐고 있으며, 치마부에의 명성에 그늘이 드리워지게 되었다."라고 증언하기도 했습니다.

따라서 우리는 이 강의를 통해서 질문하는 '회화 역사'의 시작을 지오토로 정의하고자 합니다. 서기 약 1300년에 회화가 탄생합니다. 오랫동안 잊혀져 있던 회화가 소생하며 다시 태어난 것입니다.

그렇다면 대체 무엇이 사제 관계이기도 한 치마부에와 지오토를 떼어 놓았고, 그 두 사람 사이를 구분 짓게 한 것은 무엇이었을까요?

위 질문에는 서두에 인용했던 바사리의 문헌에 확실한 답이 주어져 있습니다. 답은 한마디로 '자연'입니다. 그는 지오토야말로 회화를 '자연에 따르는' 자, 즉 '자연을 모방하는' 자로서 확립한 예술가라고 표현했습니다.

그와는 달리 치마부에의 공적을 칭찬하는 말에는 '자연'이란 표현은 그 어디에서도 찾아볼 수 없습니다. 치마부에는 피렌체의 시정자가 그리스인 화가를 초빙해서 곤디 예배당을 복원하게 했을 때, 그 솜

씨를 보고 '모방'을 통해 회화를 재생시킨 예술가라고 칭찬을 받았지만, 지오토는 그리스 회화의 모방이 아니라 무엇보다도 '자연'을 '모방'했다고 합니다. 즉 '자연'을 '스승' 삼아 그렸으며 '자연'을 통해 직접 회화를 배운 것입니다. 서두에 인용한 부분에 이어가는 내용을 들려드리겠습니다.

어느 날, 치마부에는 용건이 있어서 피렌체에서 베스피냐노로 향하는 길에 지오토가 양에게 목초를 먹이면서 뾰족한 돌로 평평하고 매끄러운 돌 위에 양을 사생하는 모습을 보았다. 지오토는 누군가를 통해 배운 것이 아니라, 단지 자연을 스승 삼아 그리고 있었다. 발길을 멈춘 채 그 모습을 지긋이 바라보던 치마부에는 "나와 함께 가지 않겠느냐?"라고 말을 걸었다. 그 제의에 소년은 "아버지께서 허락만 해주시면, 기꺼이 따라가겠습니다."라고 답했다. (중략)

소년은 피렌체에 도착하자마자 천부적 재능과 치마부에의 가르침 덕분에 금세 스승의 화풍을 익혔고, 스승에 필적할 역량을 보이기 시작했다. 그뿐만 아니라 자연을 능숙하게 모방하려 했기 때문에 서툰 그리스 양식(비잔틴 양식)의 구속에서 완전히 벗어날 수 있었고, 살아 있는 사람을 보이는 그대로 사생하는 방법을 사용해서 현대적으로 우수한 회화 기술을 소생시켰다[4].

양을 지켜보다가 넓적한 돌 위에 뾰족한 돌로 실물을 사생하는 소년 지오토, 그 길을 지나가며 그의 그림을 슬쩍 본 것만으로 그의 재

4) 조르조 바사리 『미술가 열전』(제1권) 모리타 요시유키 외(감수), 중앙공론미술 출판, 2014년.

능을 꿰뚫어 본 거장 치마부에, 거의 신화적인 빛을 지닌 일화입니다. '역사'의 기원에는 항상 이런 신화화하기 위한 이야기가 요구된다는 것을 잘 알 수 있습니다. 사실 '자연의 모방'을 통한 회화의 관념은 『열전』을 관철하고 유지하는 바사리 사상의 근본적인 축입니다. 주제넘은 이야기를 해보자면, 이 자연에 기초를 두는 회화가, 그 책 속에서 가장 길고 필자인 바사리 본인을 무려 3인칭으로 언급하는 부분에서, 미켈란젤로에 대해 '자연을 어렵게 육체화 되며' 그리고 '자연을 뛰어넘는' 최고 수준에 도달하는 것이 바사리가 구상하는 '회화 역사'의 역동성입니다. 따라서 '역사'란 단지 사실 기록의 총체가 아니라, 오히려 역동적인 미래상인 셈입니다.

'자연의 일격'이라고 부르고 싶지만, '자연'이라는 한 단어가 이후의 역사 속에서 얼마나 방대하고 광대한 영향을 미치는지를 생각해보면, 바사리가 언급한 이 일화를 통해 전율하듯이 감동하지 않을 수 없습니다. 13세기 말의 피렌체 교외의 시골 마을에서 양을 지키며 '뾰족한 돌로 평평하고 매끈한 돌 위에 양을 사생하던' 소년의 순수한 표상 행위 속에 (그때, 소년이 스스로 그런 사실을 알아차리거나 예감조차 하지 못했겠지만) 그 후 몇 백 년, 아니 앞으로도 계속 이어지는 위대한 지식 시대의 문을 여는 '열쇠'가 숨겨져 있었다고 말해도 될 것 입니다. 자연을 있는 그대로 표상합니다. 그것에는 회화나 미술의 역사라는 틀을 월등히 뛰어넘은 아직도 우리의 모든 삶 속에 침투하는 인간 문화의 근원적인 차원이 명시되고 있습니다.

그렇다면 치마부에와 지오토의 작품은 구체적으로 어떻게 다른 것

일까? 피렌체 우피치 미술관(그 건물은 바사리의 작품입니다)의 첫 번째 전시실에 가보는 것이 좋을 것 같습니다. 그곳에는 같은 주제 「옥좌의 성모」를 거의 같은 형식으로 그린 세 개의 큰 판 회화가 있습니다.

두치오 디 부오닌세냐(1260~1318, 1319년)는 미술사적으로는 시에나파에 속했고, 작품 특성은 치마부에와 지오토의 중간 정도이며, 호스트 월데마 잔슨은 "고딕적인 요소와 비잔틴적 요소의 조화(異花受精)가 하나의 근본적인 중요한 발전을 이끌어냈다."(『미술의 역사』[5])라고 평가되고 있습니다. 또한, 두치오와 지오토를 비교하며 전자는 "전통적인 도식을 풍부히 만들었다."라는 표현과는 달리 후자는 "그것을 철저하게 단순화했다."라고 말하고 있습니다. 그것을 토대로 우리는 치마부에와 지오토의 두 작품에만 집중해서 그 차이에 대해 잠시 살펴보겠습니다.

5) 호스트 월데마 잔슨『미술의 역사』(총2권) 무라타 기요시, 니시다 히데호(번역), 미술출판사, 1990년.

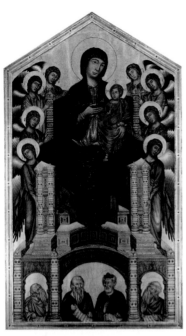

치마부에 「옥좌의 성모(산타 토리니타의 성모)」
1290년경(우피치 미술관 소장)

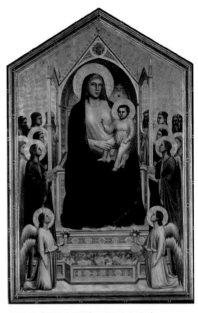

지오토 「옥좌의 성모(오니산티의 성모)」
1310~1311년경(우피치 미술관 소장)

두치오 「옥좌의 성모(루첼라이의 성모)」
1285년경(우피치 미술관 소장)

소재는 거의 같고, 제단용 형태도 기본적으로 같지만, 분위기는 근본적으로 다릅니다.

그것은 우선 마리아의 얼굴을 비교해 보면 확실히 알 수 있습니다. 치마부에의 마리아는 전형적인 마리아의 얼굴로 비잔틴풍으로 양식화된 얼굴입니다. 그와 달리 지오토의 마리아는 얼굴만 보고서는 마리아인지 알 수가 없습니다. 지금까지도 '농부'라는 의견도 있지만, 현실에 존재하는 어떤 특정 여성이라는 느낌이 들기도 합니다. 그 부분은 두 그림 속 마리아의 손을 비교해 보면 알 수 있습니다. 지오토의 마리아의 손은 아주 억세 보이는 손입니다. 즉 여기에서는 현실에는 존재하지 않는 인물이 (예를 들면 이콘[6]으로써) 현실에 나타나는 것이 아니라, 이미 현실에 있는 현실적 인물로서 표상되는[프랑스어로 말하자면, 르프레잔트(re-présenté), 즉 재 현전(現前)되는] 것을 의미합니다.

하지만 그러기 위해서는 단지 마리아를 그리는 것만으로는 부족합니다. 동시에 마리아의 몸을 둘러싼 공간이 현실적으로 그려지지 않으면 안됩니다. 사실 치마부에가 그린 상감이 장식된 호화로운 옥좌도, 순수한 비잔틴 양식에서는 벗어나며, 이미 부각된 공간을 표현하고 있습니다. 그러나 그 옥좌는 대체 어디에 위치하는 것인지, 옥좌를 둘러싼 공간은 그려져 있지 않습니다. 그와 달리 지오토의 그림 속 옥좌는 성모자를 둘러싼 현실적인 공간이며, 또 그 주위를 사도들이 둘러싼 공간으로 이어지고 있습니다. 또한, 그 연속성은 놀랍게도 이 작품을 관람하는 사람의 공간까지도 이어집니다. 치마부에의 작품을 직

6) 기독교에서 성모 마리아나 그리스도 또는 성인들을 그린 그림이나 조각

접 눈앞에서 관람하는 사람은, 자신의 위치를 그림 속에 표상된 것과의 공간적인 관계를 파악할 수 없는 것과 달리, 지오토의 작품은 관람하는 사람에게 옥좌가 놓여 있는 면이 자신의 위치까지 연장되어, 같은 면 위에 자신이 존재하고 있음을 느낄 수 있습니다. 그림 하단 양쪽에 천사가 무릎을 꿇고 있는 것과 주위에 있는 사도들이 서 있는 것모두 (아직 엄밀한 투시도법은 발명되기 전이라 정확하지는 않지만) 같은 면에 있습니다. 그와 달리 치마부에의 작품에서 사도들은 하나의 같은 현실 공간을 공유하는 것이 아니라, 평면상에 겹쳐져 있을 뿐입니다.

즉 회화는 어느새 현실의 건축 공간에 의존하고, 그곳에는 비현실적인, 아니 초현실적, 즉 초월적인 모습을 나타내는 것이 아니라, 독자적 공간 조직 차제를 표상 공간으로써 제시하는 것입니다. 또한, 그표상 공간은 관람자가 있는 현실적인 공간으로 이어지는 것입니다.

이런 공간의 조직화는 물론 지오토의 다른 작품에서도 찾아볼 수있습니다.

그중에서도 더 대담하고 더욱 선명하게 조직화 된 것은 역시 '푸른동굴'이라고도 불리는 파도바의 스크로베니 예배당의 프레스코화 연작일 것입니다. 마리아와 예수의 연대기로 예배당 내부를 메운 이 회화 중에서 「애도」라는 작품 한 장을 살펴보도록 하겠습니다. [▶권두삽화 1]

이 얼마나 단순하고도 역동적인 공간 조직입니까? 대상(인물)이 아니라 공간을 공간으로써 그려져 있는 부분이 실로 놀랍습니다.

우선 눈여겨 봐야 할 점은 표상 공간 전체가 크게 네 개의 공간 복합체로써 조직되어 있다는 점입니다.

1) 원경(멀리 산맥이 희미하게 그려져 있다.)
2) 중경(원경과 전경을 가로지르는 불모의 바위산. '생명의 나무'로 추측되는 죽음을 표상하는 고목 한 그루가 서 있다.)
3) 전경(마치 무대처럼 인간의 모든 드라마가 전경이라는 좁은 공간 속에 펼쳐져 있다.)
4) 슬픔에 빠진 천사들이 날아다니는 공중 공간(천사들이 구름 위에 있는 것이 아니라, 현실적인 공간 속을 새처럼 날아다니고 있다는 점에 유의해야 합니다. 지오토는 새가 날아다니는 모습을 관찰했었다는 것을 알 수 있는 표현이다.)

하지만 정말 놀라운 점은 이 표상 공간의 모든 것이 단 하나의 장소를 목표로 조직되었다는 점입니다. 바위산의 기울기, 인물들이 존재하는 리듬, 그들의 시선…… 표면상의 모든 동선은 십자가에서 내려진 예수의 시신, 눈을 감은 그의 얼굴과 그의 얼굴을 감싸는 마리아의 얼굴을 가로막는 짧은, 그러나 생과 사를 가르는 결정적인 그 거리에 모두 수렴되어 갑니다. 즉 표상의 중심은 예수와 마리아가 아니라 그들의 두 얼굴 사이에 가까운 거리감, 바로 그 공간에 있는 것이며, 그것에 회화의 의미가 동적으로 수렴되어 갑니다. 가까운 거리감이지만, 그것은 결코 뛰어넘을 수 없는 거리감, 삶과 죽음을 가르는 거리감이며, 그것이 바로 비애이자 통곡을 나타냅니다. 그리고 그 격한 감

스크로베니 예배당 내부

정은 격렬하게 날갯짓을 하며 하늘을 날아다니는 천사들의 (거의 극화와 같은) 표현이 조형적으로 연주되고 있다고도 말할 수 있습니다.

하지만 그것뿐만이 아닙니다. 비잔틴 양식에서는 상상도 할 수 없지만, 전경의 가장 앞쪽에는 등지고 앉아 있는 두 인물이 그려져 있습니다. 광륜이 없는 것을 보니 그들은 예수의 제자가 아닙니다. 예수의 시신을 인도받았다고 되어 있는 아리마태아의 요셉과 니고데모일지도 모르지만, 어쨌든 우리에게는 그들의 얼굴을 볼 수가 없습니다. 그러나 예수와 마리아 얼굴에 나타난 드라마는 이 이름 모를 두 사람 사이에 펼쳐져 있습니다. 마치 그 두 사람이 이 그림을 관람하는 사람들의 대표자로서 화면 속에 존재하는 것처럼 보이기도 합니다. 그림을 바라보는 시선 차제가 화면 속에 침입하여, 가장 가까운 거리에서 예

수와 마리아를 보고 있는 것처럼, 표상 공간과 관람자의 공간을 이렇게 이어줍니다.

마치 '이곳에 회화가 있으며, 이곳에서 회화의 위대한 시대가 시작된다'고 말하고 있는 것같이 느껴집니다.

현대에서는 잘 상상이 되지 않지만, 이 시대에는 회화가 건축에 부속된 것이었으며, 예술의 단계 속에서는 이차적인 위치를 차지하는 데에 불과했다는 것을 결코 잊어서는 안 됩니다. 피렌체 대성당 아틀리에에서 가장 높고 명예로운 지위는 건축가 또는 조각가에게 주어진다는 규칙이 있었습니다. 그리고 그 직책을 1334년에 지오토가 임명받았습니다.

드디어 회화가 그를 통해 모든 '표상'의 규범이 되었습니다.

3

투시도법의 탄생
표상 공간의 성립

관람자가 서 있는 위치에 따라 그 대상은 크게 보이거나, 윤곽이 달라 보이거나, 색이 달라 보이기도 한다. 이런 단편적인 현상을 우리는 눈으로 판단한다. 그래서 이 현상의 원리에 대해 알아보기 위해 먼저 철학자의 가르침부터 살펴보고자 한다. 철학자의 의견에 따르면, 면이라는 것은 시력을 돕는 어떤 종류의 광선(수학자들은 가시적 광선이라고 부른다)으로 판단한다. 즉 그 광선이 바라보는 대상물의 형태를 감각기관에 전달하는 것이라고 그들은 주장한다. 우리는 여기에서 광선이 눈(즉 시각이 위치하는 곳) 속에, 끝을 묶어서 고정시킨 아주 가는 머리카락이나 리넨 실 같다고 상상해 봅시다. 즉 눈 속에서 함께 모인 광선은 줄기와 같은 것이며, 눈은 그것들의 싹과 같은 것이다. 싹은 마주 보는 면까지 빠르고 곧게 그 가지를 뻗는다.

(레온 바티스타 알베르티 『회화론』[7])

우선 무엇보다도 『회화론』(1436년)이라는 책이 쓰였다는 사실에 놀라움을 금치 못했습니다. 회화나 예술에 관한 이론이 그때까지 아예 없었던 것은 아닙니다. 10세기 중반의 테오필루스의 미술론, 나아

7) 레온 바티스타 알베르티 『회화론』(개정 신판) 미와 후쿠마쓰(번역), 중앙공론미술 출판, 2011년.

가 14세기 말에는 첸니노 첸니니의 『예술서』도 기술되었습니다. 하지만 그것들은 아직 장인적 기술론이 중심인 예술론이었습니다. 하지만 레온 바티스타 알베르티의 이 책은 기술이 아니라 회화의 '과학', 즉 그 표상의 원리에 관해서 쓴 책입니다. 이 책에서 회화는 한편으로는 수학과, 다른 한편으로는 기술과 관련이 있습니다. 그리고 바로 그것이 우리가 이 강의에서 문제로 삼는 서구 회화의 토대, 그 근간입니다. 회화는 인류의 모든 지역과 모든 시대의 문화와 문명에서 발견되었지만, 그 회화 표현이 스스로의 원리를 이렇게 자각하며, 그것을 이렇게 수학에 기초를 두었던 적은 없었습니다. 그리고 그것을 가능하게 한 것 또한 '자연', '원리'를 통한 '자연'이었습니다.

실제로 알베르티는 이 책의 서론에서 "단순하게 설명할 수 있도록 나의 연구 문제에 관한 내용을 제일 먼저 수학자처럼 다룬다. 그것을 이해한 후, 가능한 한 회화 예술을 자연의 제1 원리로 풀어보자."라고 언급했습니다. 그가 풀어낸 내용은 바로 점, 선, 면에 관한 수학적인 기술 – '점이란 기호(segno)이며, 더 이상 분할할 수 없는 것임을 알아야만 한다.', 또는 '선은 하나의 기호이며, 그 길이는 분할할 수 있지만, 그 폭은 굉장히 가늘며 분할할 수 없다.' – 더 이상 분할할 수 없는 절대적인 '기호'에서 출발해 표상을 구성함에 따라 세계의 기호적인, 즉 과학적인 표상을 얻을 수 있다는 논리입니다.

화가가 시각적 피라미드에 집약된 몇 개의 면을 그리려고 하는 벽이나 화판 등(그것이 유일한 면)의 경우에는 그 피라미드를 어느 일정한 장소에서 '가로로' 자르면 좋을 것이다. 그렇게 하면 화가는 자신의 선에 따라 그것과 닮은 윤곽이나 색으로 표현할 수 있을 테니 말이다. 그림을 바라보는 사람은, 그 그림이 앞에서 언급한 대로 그려진 것이라면, 시각적 피라미드의 한 절단면을 보게 될 것이다. 따라서 회화란 주어진 거리와 시점 그리고 빛에 따라 어느 면 위에 선과 색을 사용해서 인위적으로 표현된 피라미드의 절단면일 뿐이다. (중략) 나는 내가 그리고 싶은 크기의 사각 틀을 긋는다. 이것을 나는 그리고자 하는 것을 통해서 보기 위해 열린 창으로 여길 것이다[8].

시점에서 출발해서, 시선 또는 광선과 같은 선으로 이루어진 '시각적 피라미드'가 수직인 '창'이 열리는 것처럼 '절단면'을 따라 잘려져 나간다면, 그곳에 '보이는 것'의 정확한 표상이 자동적으로 주어진다는 뜻입니다.

8) 앞선 주석에서 언급한 저서.

위베르 다미쉬를 통한 브루넬레스키의 실험 도해[9]　　　산 조반니 대성당과 산타 마리아 델 피오레 세례당의 도해[10]

　　알베르티가 여기에서 염두에 둔 것은 투시도법(perspective), 별칭 '선적 구성법' 또는 '선 원근법'이라고도 불리는 기하학(=광학)에 기초를 둔 기술적인 시스템입니다. 그것은 1400년경, 건축가 필리포 브루넬레스키(1377~1446년)가 발명한 것으로 알려져 있습니다[11]. 마네티[12]의 문헌에 따르면, 브루넬레스키는 피렌체의 산타 마리아 델 피

9) Hubert Damisch, L 'origine de la perspective. Flammarion, 1974.

10) 앞선 주석에서 언급한 저서.

11) 브루넬레스키에 관해서 예를 들면, 줄리오 카를로 아르간『브루넬레스키―르네상스 건축의 개화』아사이 토모코(번역), 가고시마출판회, 1981년 등을 참조. 또 이 투시도법에 '발명'에 관해서는 아직 번역되지 않았지만, 주석 3번이 결정적 내용을 담고 있다. 여기에서도 이 책에 영향을 많이 받았다. 우선 다미쉬가 1972년에『구름 이론』마쓰오카 신이치로(번역), 호세이대학 출판국, 2008년을 쓰며, 미술사 연구 분야에 화려하게 데뷔했다는 점을 특별히 기술해야 할 것이다. '구름'으로 들어가서 '투시도법'으로 나아간 것이다. 또 이렇게 다양한 투시도법의 탄생에 관해서는 1924~1925년에 발표된 에르빈 파노프스키의『'상징 표현'으로써의 원근법』기다 겐(감역監譯), 철학 책방, 2003년이 선구적인 연구이다. 브루넬레스키=알베르티적인 이 공간의 탄생에 관해서 예를 들면, 파노프스키는 "지금이야말로 ('시선이 닿는' 범위 내에서) 무한한 확산을 가진 모순을 포함하지 않는, 일의적인 공간 구조가 구축되고, 그 속에서 물체와 물체 상호 사이의 공허한 간격이 법칙적으로 결합되어, '전체로 인식된 물체'가 되는 성과를 올렸다."라고 기술되어 있다.

12) 마네티(1423~1497년). 수학자, 건축가, 작가. 1475년에 출판된 그『필리포 브루넬레스키의 일생』이 브루넬레스키을 통한 투시도법의 실험은 대부분 유일한 증언 자료이다. "이 투시도법(perspective), 그것을 그(브루넬레스키)가 처음으로 선보인 것은 반 브라스 폭의 작은 판(tavoletta)으로, 그는 그 위에 외부에서 바라본 산 조반니 성당을 모사한(a similitudine) 그림을 그렸다. 즉 그 성당에 대해서 밖에서 바라본 시선에 그것 주어지는 것과 같은 크기로 표상했다. 즉 그것을 표상하기 위해서 그는 대체로 3 브라스 정도의 간격을 두고, 산타 마리아 델 피오레 대성당의 정문 안에 위치했었다고 추측된다. 그리고 그 그림에 나타낸 흑백 대리석의 색은 뛰어난 기술과 세련미를 지니며, 정확도가 많이 필요한 작업이므로, 어떤 미니아튀르(세밀화) 작업자도 그보다 더 능숙히 만들어낼 수 없을 정도였다." 앞선 9번 주석에서 언급한 책.

오레 대성당(이 돔 설계야말로 브루넬레스키의 눈부신 재능의 성과였습니다.)의 중앙 문의 안쪽에서 마주 보고 있는 산 조반니 세례당을 본 광경을 작은 판(tavoletta) 위에 그려서, 그것이 정확하게 보이는 대로 존재한다는 것을 이 작은 판의 중심에 구멍을 뚫어서, 구멍 뒤쪽에서 눈을 대고 앞쪽에 달린 거울에 비친 그 표상을 그대로 봤을 때의 보이는 모습과 비교하는 실험을 통해 확실히 증명해 냈다고 되어 있습니다. 이 또한 중요한 포인트가 되는데, 즉 표상의 '실험'이 진행되고, 그에 따라 '원리'가 실증된 것을 의미합니다.

이 실험에서는 산타 마리아 델 피오레 대성당의 문이 '틀'의 효과를 증명하고, 알베르티가 말하는 '창'을 구성합니다. 그리고 산 조반니 세례당은 팔각당으로 좌우가 대칭인 건축물이므로, 좌우를 반전하는 거울 효과는 최소화되는 것입니다. 브루넬레스키는 이 기술을 회화를 위해서 '발명'한 것이 아니라, 그의 관심은 건축에 있었다고 볼 수 있습니다. 그가 실제로 그린 것은 건축물뿐이며, 하늘 부분은 은으로 칠해져 있고, 그 부분은 거울로 비춘 효과를 통해 실제로 하늘에서 움직이는 구름이 비추었다고 합니다.

21세기 시점으로 서구 회화의 역사를 돌이켜보며 전망하는 우리는 이 '구름' 이야기에 감동하지 않을 수 없습니다. 그 이야기에서는 명확한 형태를 지닌 고정된 건축물과 정해진 형태 없이 움직이는 구름이 대비되고 있습니다. 즉 구름에는 점도, 선도, 면도 통용되지 않습니다. 그것은 투시도법이라는 정확한 시스템에서 벗어나는 것입니다. 브루넬레스키의 이 실험은 투시도법의 기원에 있어서 그것이 가져올 엄밀한 형태의 구성이, 끊임없이 형태화를 벗어나는 형에 따라

보완되는 것을 암시합니다. 정리하자면, 형에는 투시도법에 따라 계산된 분명한 형태(forme)와 불분명한 형태(informe)가 있습니다. '구름'은 그중에서 후자를 대표하는 것이므로 (이는 서구 회화뿐만 아니라 일본 회화에서도 현저하지만) 하나의 현실 공간에 있을 수 없는 공간, 예를 들면 천상계와 지상계를 하나의 화면 안에 집어넣을 때의 '연결'하는 기능으로써 쓰일 때가 많습니다.

이처럼 콰트로첸토(Quattrocento, 1400년대)라고 불리는 시대에 피렌체에서 표상 시스템의 원리가 '발명'되었습니다. 그것은 단순히 건축이나 회화를 위한 기법을 뛰어넘어, 우리 인간의 문화가 여전히 그것에서 벗어날 수 없을 뿐만 아니라, 점점 더 깊게 뿌리 내리는 압도적인 표상 체제 확립의 징후를 나타냅니다. 왜냐하면, 그것을 통해 처음으로 측정(=계량) 가능한 기하학(=광학적)인, 즉 과학적인 '기호' 시스템으로 확립되었기 때문입니다. 표상은 그 무엇보다도 '자연'의 과학인 것입니다. 화가는 우선 무엇보다도 과학을 배우듯이 투시도법을 배워야만 했습니다.

사실 알베르티 이후, 15세기부터 17세에 걸쳐서 투시도법에 관한 규칙본이나 논문이 화가나 과학자, 아니 화가이자 동시에 과학자인 사람들에 의해 많이 쓰여졌습니다[13]. 또 많은 화가가 투시도법 기술을 습득하기 위해서 먼 곳에서 이탈리아까지 찾아오기도 했습니다. 여기

13) 구로다 마사미『투시도-역사와 과학』미술출판사, 1965년에서 언급한 내용에 따르면, "이탈리아에는 팔라레테(1400-1469), 브라만테(1440-1450), 피에로 달 보르고, 페루치(1481-1536), 피에로 델라 프란체스카(약 1416-1492), 빅토르(1505), 세를리오(1545), 바르바로(1555), 비뇰라(1583), 레오나르도 다빈치(1651년 이후 추정) 등이 있으며, 프랑스에는 베를링(1505), 쿠쟁(1560), 독일에는 뒤러(1525, 1538) 등이 있다." 이 이외에도 독일에는 로들러(1531), 피피우스(1558), 라우텐색(1564), 잠니처(1568), 렌카(1571), 하이덴(1590), 핀팅크(1606), 브룬스(1615)' 등의 투시도법 교본이 있었다고, 별도로 구로다는 설명하고 있다. 그 수가 많을수록 '회화'가 전달되어야 할 '지식'으로써 기능하는 상징이다.

에서는 그중에서 가장 원형적인 한 예로, 뒤러가 쓴 『측정법 규칙』 제2판(1538년)에서 투시도법의 도해 중 하나인 「누운 여인을 그리다」에 관해 살펴보도록 하겠습니다.

뒤러 「누운 여인을 그리다」 1525년 (드레스덴 국립미술관 소장)[14]

 우선 투시도법에 관해 해설하는 이 작품 자체가 투시도법으로 그려져 있으며, 게다가 그 소실점이 '열린 창' 속에 있다는 투시도법의 알레고리에 충족하는 판화라고 할 수 있습니다. 또한, 원형적인 이 장치를 사용해서 그 시대에 확립했던 브루넬레스키(=알베르티)적 표상 시스템의 요점에 관해 아래와 같이 정리해 보겠습니다.

 1) 우선 (a)에 주목해 주시기 바랍니다. 여기에는 기묘하게 우뚝 솟은 철필(stylus) 모양의 물건('조준기')이 있습니다. 당연히 그 사물의 끝이 시점이다. 화가로 보이는 노인은 그 끝에 한쪽 눈을 맞추고 바라보고 있다. 당연한 일이지만 중요한 것은 이 특이점의 위치만이며, 눈을 맞추는 사람이 누가 됐든 표상 시

─────────
14) 알브레히트 뒤러 『'회화론' 풀이』 시모무라 코지(번역 및 편집), 중앙공론미술 출판, 2001년.

스템은 조금도 영향을 받지 않는다. 바꿔 말하면, 이 장치에서 얻을 수 있는 표상은 원칙적으로 주제의 개별성을 초월하며, 보편적이다. 그런데도 이 장치는 지금까지의 어떤 표상 장치도 하지 않았던 엄밀한 방식으로 관람자의 위치를 정확히 정하고 있다. 엄밀한 '위치'에 따라 주체가 완전히 규정되곤 하는데, 그 엄밀함은 어디까지나 형식적일 뿐이며, 주체는 개별적인 고유성을 지니지 않는다(인간에게는 두 눈이 있을 뿐, 이 시각이 진정한 경험적 시각이 아닌 것은 자명하다).

2) 시점 (a)와 대상 (b)의 각 점을 이은 선이 만드는 입체가, 알베르티가 말하는 '시각적 피라미드'이다. 이것과 같은 종류인 뒤러의 판화 속 대상에는, 항아리나 악기(류트) 등 곡선을 띤 것들이 많지만, 이 그림에서는 마치 '보는 욕망'의 궁극적인 대상을 나타내듯이 누워 있는 여성을 등장시켰다.

3) (a)와 (b)가 만들어 내는 '시각적 피라미드'를 가운데에서 수직으로 절단하는 면 (c)가 바로 알베르티가 '창' 또는 '재단 면'이라고 부르는 표상 면이다. 이 '재단 면'에서는 격자무늬의 그리드, 즉 좌표가 새겨져 있다. 즉 (a)와 (b)의 각 점을 잇는 선은 반드시 이 '재단 면'과 단 한 점에서 교차하며, 위치의 좌표를 나타낼 수 있다. 이 위치가 바로 알베르티가 말하는 '기호'로서의 '점'이다. 측량된 이 '기호'의 연속적인 집합이 보이는 대상의 정확한 표상을 구성한다.

4) (d)는 물론 (c)에서 얻은 '기호'를 그리드(좌표) 시스템을 통해서 최종적인 지지체를 그대로 따라 그리며 얻어진 '표상'이

다. 여기에서 표상이 자연스럽게 자신을 이중화하고, 분신화하는 모습을 살펴보아야 한다.

5) 이렇게 '주체(시점)-표상(과 그 분신)-대상'이라는 세 가지 항목과 관련하여 기하학(=광학)적인 시스템이 구성된다. 또 이 세 항목 중에서 대상은 '누워 있는' 모습처럼 비정형적일 수도 있으나, '절단면'은 원칙적으로 인간의 직립성에 대해서, 수직적이고 투명한 평면이어야만 한다는 점에 유의해야 한다.

회화는 우선 측량에서 시작됩니다. 뒤러의 이 판화는 그것을 원형적인 간단명료함을 통해서 보여주고 있습니다. 여기에서 투시도법은 단순히 회화를 위한 방법 이상으로, 더욱 일반적으로, 그 시대에서 시작하는 계산 가능한 기호적 표상의 성립을 도식화하고 있습니다. 이런 표상 관계가 성립하지 않으면, 극단적으로는 현재 우리가 알고 있는 자연 과학과 (신학이 아닌) 인간 철학 모두 결코 가능하지 못했을 것입니다. 그런 의미에서 회화는 바로 그런 '표상'의 표상이며, 그 모태이기도 했습니다. '회화 철학'에 의문을 가져야만 하는 이유입니다.

곧 덧붙여 말하고 싶은 점은 예술에 대한 욕망이 존재한다면, 그것은 결코 단순히 기계적인 표상을 산출하는 것이 아니라는 점입니다. 한편으로는 계산 가능하다는 그 의미에서 객관적인 시스템으로 회화를 기초에 두면서, 또 다른 한편에서는 그 표상 시스템에는 환원할 수 없는 '표상 불가능한 것'을 어떻게 표상할 것인가, 혹은 그런 것으로 '자신'을 어떻게 표현할 것인가? 그것이야말로 회화에 있어서 진정한 과제가 되었던 것을 잊어서는 안 됩니다.

예를 들어 마사초(1401~1428년)의 「성 삼위일체(성모와 성요한을 따른다)」(1425년), 이 그림은 정확한 투시도법이 적용된 역사상 최초의 작품으로도 널리 알려져 있습니다.

실제로 잔슨은 이 작품의 표상 공간이 얼마나 정확한 양의 정보를 주고 있는지에 관해 다음과 같이 서술했습니다.

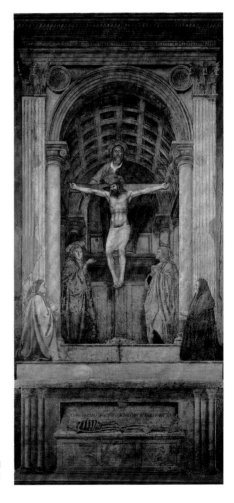

마사초 「성 삼위일체(성모와 성요한을 따른다)」
1425년(산타 마리아 노벨라 교회 소장)

먼저 화면에 대해 모든 수직적인 선이 십자가 다리의 연장선과 꿇어앉은 헌납자[이 벽화 아래쪽에서 그들의 무덤이 발견]가 있는 단의 수평면과의 교차점이 수렴하고 있는 것에 주목해야 한다. 우리는 이 벽화를 올바르게 보기 위해서 이 점의 앞쪽을 눈여겨봐야만 하는데, 그것은 교회 바닥 면에서 150cm를 넘어서는 일반적인 눈높이 위치에 있다. 돔형 천장이 있는 공간에 들어가 있는 인물들은 등신대보다 약간 작은 150cm 정도지만, 그들보다 관람자에 조금 더 가까운 쪽에 있는 헌납자들은 완벽한 등신대이다. 따라서 [양옆] 헌납자들의 [형상] 바로 뒤에 있는 건축물 외관의 틀 구성도 [등신대]이다. 그 편개주의 간격은 원통형 돔 천장의 기둥 간격과 일치하며, 양쪽 모두 213cm이다. 따라서 이 기둥 간격 위에 있는 반원 호의 길이는 335cm이다. 그 원호는 또한 8개의 정방형 격간과 9개의 소란반자들로 구분되는데, 격간의 폭은 30cm, 소란반자의 폭은 10cm이다. 그 치수를 원통형 돔 천장의 길이에 응용하면, 돔 천장으로 지어진 실내의 깊이는 274cm가 된다는 것을 알 수 있다[15].

그러나 이 정도로 정확한 데도 우리를 당혹스럽게 만드는 부분이, 이 프레스코화에 존재한다고 잔슨은 언급하기도 했습니다. 그것은 과연 무엇일까요? 그것은 바로 '성부'의 위치입니다. 성부는 화면에서 거의 최전면에 위치하는 십자가를 뒤쪽에서 지지하고 있습니다. 그런데도 그의 다리는 마치 안쪽 벽면에 고정된 선반 위에 얹혀 있는 것처럼 보입니다. 그럼 성부는 도대체 어디에 서 있는 것인가? 잔슨은 마사초가 선반을 십자가 바로 뒤에 두었기 때문에, 오른쪽 구석에 있는

15) 호스트 월데마 잔슨『개정 보강 미술의 역사』무라타 기요시(감역), 미술출판사, 1971년. 이 서적은 여러 버전이 나와 있는데, 인용 부분에 대해 기술되어 있지 않은 버전도 있다.

요한의 그림자가 벽에 선명히 비치고 있다고 해석하고 있습니다. 그렇게 되면 이 '공간'은 돔 천장이 있는 상부와 선반 하단에서는 그 깊이가 다르다는 것이 됩니다. 그러나 과연 '성부'를 그렇게 현실 공간 속에 억지로 집어넣은 것이 옳은 해석인지는 확실하지 않습니다. '성부'는 현실 공간 속에 위치하지 않고, 십자가를 지지한다고 해석하는 편이 맞을지도 모릅니다. 그리고 자세히 살펴보면, 예수와 '성부' 사이에는 형태가 불분명한 검은 구름 또는 그림자와 같은 것이 존재합니다. 세르조 지보네(Sergio Givone)에 따르면, 이것은 그림이 오염된 것이 아니라 처음부터 그렇게 그려진 것으로 '죽음' 자체를 나타낸 것이라고 합니다. '죽음'이라는 '표상할 수 없는 것'이 역사상 최초의 완전한 투시도법적인 회화에 이미 그리고자 했습니다. 그것에는 회화의 욕망이 선언되고 있는지도 모릅니다.

이렇게 그 이후 회화의 역사는 객관적인 표상을 보증하는 투시도법적 시스템에 의거하면서도 그에 대해서 (노골적으로 또는 은밀하게) 격렬하게 대항하는 역사가 됩니다. 이 시스템은 주체의 위치를 명확하게 했지만, 동시에 위치 이외의 모든 것을 그곳으로부터 빼앗았습니다. 위치적인 것만의 공허함으로부터 출발해서, 어떤 식으로 인간화하며 (재)주체화할지, 그것이야말로 진정한 화가들이 떠맡은 '회화의 사명'은 아닐까 싶습니다.

회화란 인간과 표상과의 싸움의 현장이었던 것입니다[16].

16) 예를 들면 피에르 프랑카스텔은 1951년에 발표된 『회화와 사회』[오시마 세이지(번역), 이와사키 미술출판사, 1968년] 제1장 '공간의 탄생'에서 "알베르티의 엄격한 규제로부터 직접 도출해낸 입방적 공간이 콰트로첸토의 창조적 노력을 유지하기에 충분하지 못한 이유 중 하나는, 그것이 당시 위대한 탐구의 하나, 즉 확산의 탐구와 실제로 충돌하고 있기 때문이다. (중략) 알베르티적 체계도 마찬가지로, 고대와 중세적 무대 장면의 기억에서 모든 것을 결정했던 지오토적 체계도, 함께 무한한 공간을 표현하기에 충분하지 못하다."라며 표상과 표현과의 '격투'를 단적으로 지적하고 있다.

4

인체 비례의 비밀

아름다움과 이성

우리는 어떠한 존재가 어떤 순간에는 아름답지만, 또 다른 순간에는 그 존재가 아름답지 않다고 느껴질 때가 있다. 어떤 사람은 보다 더 뛰어난 지성(verstant)을 지니기 때문에, 다른 사람보다 진리에 더욱 가까워진다. 그리고 이 사람이 사생해야 할 아름다운 사람들이 눈앞에 있다고 가정해 보자. '그러면' 전혀 다른 두 개의 상이 만들어지며, 그 양자는 전혀 닮지 않고, 한 사람은 뚱뚱하며 또 다른 한 사람은 마른 형태이지만, 그 둘 중에 누가 더 아름다운지는 그 누구도 가려내기 어려울 것이다.

아름다움은 존재의 성질에 맞게 각 작품에 부여되어야만 한다. 많은 존재가 아름다움을 지니고 있지만, 아름다움이 무엇인지 나는 알지 못한다. 작품에 아름다움을 부여하려고 해도, 거기에는 엄청난 어려움이 따른다. 아름다움은 전신에 걸쳐서 넓게 집중되어 있어야만 한다. 설령 이삼백 명을 정밀히 조사하더라도 그들로부터 무엇 하나 알아낼 수 있는 것이 없을지도 모른다.

(알브레히트 뒤러 『회화론』[17])

17) 알브레히트 뒤러 『'회화론' 풀이』 시모무라 코지(번역 및 편집), 중앙공론미술 출판, 2001년.

앞선 강의에서 언급했던 알브레히트 뒤러(1471~1528년)의 『회화론』(1528년) '서론'을 인용한 글입니다. 이『회화론』은 뒤러가 구상했고, 또 초고도 남겨져 있었지만 완성하지 못한 상태로 중단되며, 끝내 그의 생전에 출판되지는 못했습니다. 앞에서 다뤘던 『측정법 규칙』의 내용도 원래 그 일부였다고 볼 수 있습니다.

전 세계의 예술 중에 르네상스에서 시작된 서구 회화와 조각만큼 열광적으로 인간의 나체를 묘사하려고 했던 적은 없습니다. 다른 장소에서는 눈살이 찌푸려질 정도로 노골적인 나체의 표상도 미술관에서는 그 누구도 저항 없이 그것을 '아름다움'으로써 받아들이곤 합니다. 현대에서도 서구 회화를 가르칠 때, 누드 데생은 없어서는 안 될 요소가 되어 있음에도, 그 누구도 그에 대해 이상하게 생각하지 않습니다. 서구 회화의 표상에서 나체가 중심부를 차지하고 있음을 나타내는 것입니다.

앞선 강의에서 뒤러의 목판화인 「누운 여인을 그리다」를 떠올려봅시다. 뒤러의 투시도법 해설에 등장하는 대상은 물 주전자나 류트, 앉아 있는 남자 등, 항상 여성만을 대상으로 하지는 않았지만, 그 그림 속 나체는 겨우 한 장의 얇은 천만을 덮은 몸을 화가의 시선, 즉 표상의 욕망으로 내보인다는 점에서 지금까지도 서구 회화 표상의 규범적인 원형을 보여주고 있습니다.

하지만 그것만으로는 부족합니다. 투시도법이라는 표상 시스템을 통해서 우아하고 복잡한 곡면으로 구성된 나체가 '정확하게' 표상되는 것만으로는 충분하지 않기 때문입니다. 표상은 현실의 대상이 가

능하게 하는 표상을 뛰어넘어서 '아름다워'야만 합니다. 표상은 '아름다워'야만 하지만, 현실에는 '모든 아름다움을 하나의 신체에 갖춘 인간은 이 세상에 존재하지 않습니다.' 또한, 뒤러는 무엇이 아름다운 것인지에 대해서는 '신만이 이를 아신다'라며, 인간은 아무것도 알지 못한다고 합니다.

그런데도, 아니 그래서 화가는 그 '아름다움'을 탐구해야만 했습니다. 그리고 그 '아름다움'은 인체 각 부분의 '비례(ratio)'에야말로 존재해야 합니다. 그것이 바로 뒤러 적(=다윈 적), 또는 (두 사람 모두 의거하는 고대 그리스 건축가 비트루비우스와 관련하여) 비트루비우스와 같다고 말할 수 있는 원리입니다. 즉 뒤러가 『인체의 비례[18]』의 서두에서 인용하는 문헌에 따르면 "사람의 (뛰어난) 용모야말로 비례의 숨겨진 비밀을 발견할 수 있다."라는 것입니다. 비트루비우스는 이로부터 인체 비례의 아름다움을 건축에 적용해야만 한다고 의견을 제시했지만, 뒤러와 그보다 20세 정도 연상이며 동시대를 살았던 레오나르도 다빈치(1462~1519년)에게는 가장 이상적인 '아름다움'이 인체 비례, 즉 인체의 기하학 속에 있다는 근거가 되는 것입니다. 물론 인체에 관한 관심은 외형을 측량하는 것에만 그치지 않고, 그 '내부'에 까지 관심이 쏠리게 되었습니다. 다빈치는 평생 인체 해부에 몰두했으며, 혈액순환 등의 인체 역학 시스템도 이해하려고 노력했습니다. 이에 관해서는 나중에 한 번 더 언급하겠지만 '자연의 일격'은 회화와 해부학, 생리학, 역학에까지 연결되어 있으며, 그것만이 르네상

18) 알브레히트 뒤러『'인체 균형론 사서' 풀이』마에카와 세이로(감수), 시모무라 코지(번역 및 편집), 중앙공론 미술 출판, 1995년..

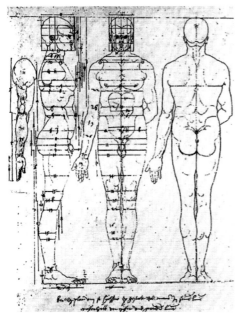

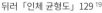

뒤러 「인체 균형도」 129 [19]

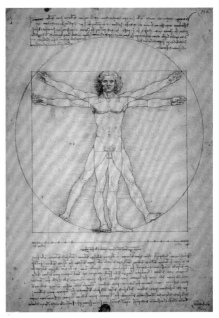

다빈치 「비트루비우스적 인체도」
1487년경(베네치아 아카데미아 미술관 소장)

스 이후의 서구 회화가 단지 회화에 그치지 않고 문화의 근원적인 차
원을 열게 된 이유이기도 합니다.

　여기서 우리는 그리스로부터 물려받은 르네상스의 지식인 인체 비
례론에 관해 상세하게 다룰 수는 없지만, 중요한 점은 회화 표상의
'아름다움'이라는 중심적이고 궁극적인 문제는 그 무엇보다 인체(나
체), 그리고 그 각 부위의 '비례'가 요구되고 있었다는 점입니다. 그
것은 서구 회화가 어떻게 말하면 분자생물학의 중심 원리인 것입니
다. "머리 길이를 [전신의] 1/8 길이로 하고, 그것을 해당 위치에 고정
시킨다. 모든 지체부의 높이를 나타내는 수평선을 세 수직선으로 가

19) 앞선 주석 17)에서 언급한 저서

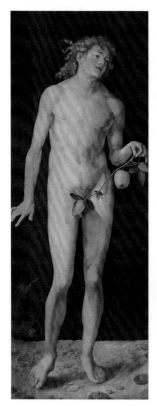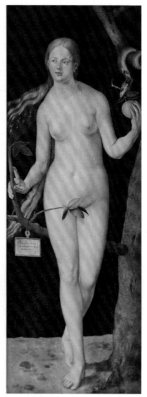

뒤러 「아담과 이브」 1507년(프라도 미술관 소장)

로질러 긋는다. 정수리부터 목 아래까지는 1/7이다. 정수리부터 목에 움푹 파인 곳까지는 1/6이다. 정수리부터 등 쪽 겨드랑이 아래까지는 1/4이다……"(뒤러의 『남성 비례[20]』에서).

끝없이 기술된 이 내용은 현대를 살아가는 우리에게는 별로 흥미롭지 않은 내용일지 모르지만, 당시 화가들에게는 하나하나의 분수가 정확하고 아름다운 '분할'을 보증하는 비밀이었으므로, 전수하여야만 할 진리였다는 것을 떠올려야 합니다.

20) 앞선 주석 18)에서 언급한 저서

'비례' 이 순수한 기하학적 혹은 수리적 관계의 형식성이야말로 지오토로부터 시작된 시대의 '표상' 관계의 숨겨진 진리입니다. 실제로 투시도법이 레온 바티스타 알베르티가 언급한 '시각적 피라미드'의 '재단 면'에서 성립하는 이상, 그 원리는 당연히 삼각형의 닮은꼴(비례)이 됩니다. 그것은 측정, 즉 현실 개체의 정확한 '표상'을 부여하기 위한 실천적인 방법이었지만, 그와 같은 '비례'가 여기에서는 각 개체에는 결코 환원할 수 없는("이삼백 명을 정밀히 조사하더라도 그들로부터 무엇 하나 알아낼 수 있는 것이 없을지도 모른다."라고 뒤러가 언급한) 이상적인 '아름다움'을 부여하는 방법으로써 요구되어 있다는 것입니다.

그러면 현실 개체의 표상(기호) 그리고 현실적인 개체로는 환원할 수 없는 이상적인 (따라서 보편적인) 표상(기호)의 이 이중성을 분리하고 떼어놓을 수 있는, 예를 들어 '면도날' 같은 것이 있을까요. 있다면 그것은 어떤 기능을 하게 될까요?

상당히 기묘한 질문이 될지도 모르지만, 여기에서 우리의 주제인 회화의 역사에서 조금 거리를 두고, 그것을 조금 더 광범위하게, 또한 철학적인 맥락 속에서 재평가하고자 합니다. 실제로 여기서 굳이 '면도날'이라는 단어를 언급한 것은, 14세기의 서구 철학의 대논쟁에서 보다 중세 철학을 거쳐 결정적으로 근대 철학으로 뛰어넘게 만든 소위 '오컴의 면도날'을 참조했기 때문입니다. 요하네스 둔스 스코투스를 대표하는 스콜라적인 '실재론(realism)'과 윌리엄 오컴의 '유명론(nominalism)'과의 논쟁은, 일반적으로 우선 보편적인 것이 존재한다는 전자의 아주 신학적인 테제에 대해서, 존재하는 것은 개체일 뿐이

라는 후자의 혁명적이지만 근대적인 테제가 내민 도전이라고 볼 수 있습니다. '오컴의 면도날'이란 '존재는 쓸데없이 증가시켜서는 안 된다'라고 정식으로 언급되었던 것처럼, 예를 들어 '인간'이라는 보편 적인 존재가 '실재한다'라는 생각을 금지하고, 현실에 존재하는 개체 를 뛰어넘은 보편적인 개념으로 부여된 '실재'를 잘라내 버린다는 것 을 의미합니다. '인간'이라는 보편성이 '실재'하는 것이 아니라, 그것 은 단지 '이름'이라는 기호에 지나지 않는다는 것을 의미하는 것입니 다.

하지만 우리가 이해해야만 할 점은, 이 테제는 당시의 교회 권력의 권위적 중심을 겨냥하는 것이었기 때문에, 필연적으로 권력으로 인 해 엄청난 탄압이 일어났다는 점입니다. 실제로 오컴은 이단 심문으 로 인해 1324년 당시, 아비뇽에 있던 교황청에 소환되며 그로부터 4 년 후에는, 그곳으로부터 바이에른으로 도피하는 파란만장한 삶을 살 게 됩니다. '오컴의 면도날'은 교회의 권력으로부터 근대적인 지식이 독립하려고 하는 최초의 시도였습니다.

유명론은 실재하는 것의 조직을 통해서 개체로서의 존재와, 그 자 체는 '존재'라는 자격이 없는 '기호(이름)'를 분리하고, 그 사이에 형 식적인 관계를 설정합니다. '이름'은 실재를 잃은 기호에 지나지 않지 만, 동시에 그것은 '이름'에 실재와는 다른 '표상'이라는 독자적인 자 격을 부여하는 것이기도 합니다. 그 점에 대해서, 그것은 투시도법이 불러일으킨 '표상'의 확립에 정확하게 마주한 사태이기도 했습니다.

투시도법은 예컨대 '신'이라는 절대적으로 '실재'하는 보편성이 아 니라, 어디까지나 그곳에 현전하는 구체적인 개체를 표상하는 방법입

니다. 그것은 표상을 개체로 종속시키는 뛰어난 유명론적인 장치입니다. 그럼에도 불구하고 뒤러가 그러하듯이, 예술가는 결코 현실적인 개체의 정확한 '표상'에 만족하지 못합니다. 예술가는 개체의 표상을 뛰어넘어 '아름다움'이라는 원리적으로 보편적인 것을 표현해야만 합니다. '아름다움이란 무엇인지를 나는 알지 못한다' 그러나 '정밀히 조사한 이삼백 명의 개체'를 뛰어넘은 '아름다움'이 실재해야만 하므로, 예술은 결코 실재론을 완전히 포기할 수 없는 것입니다. 아니, 그것만이 근대에 대한 예술의 장소라 할 수 있을지도 모릅니다. 개별적인 표상을 통해서, 그러나 역설적으로 초월적인 것이 존재하는 것을 증명하는 것입니다.

어느 시대라도 과거의 체제가 갑자기 붕괴하고 새로운 체제가 생겨났을 때, 그 이전 체제를 떨쳐 버리고 전혀 뒤돌아보지 않는다면, 역사는 앞으로 나아갈 수가 없습니다. 물론 그것은 역사가 불연속적 양상을 드러내는 것을 부정하는 것이 아니라, '오컴의 면도날'처럼 예리한 새로운 날이 선명한 불연속 선을 각인할지라도, 그곳에서 부정되고 잘려나간 존재가 다시 그림자 혹은 망령처럼 새로운 형태로 되살아나, 이후 역사에 영향을 미치게 됩니다.

예를 들면 '비례'라는 엄격하고 형식적인 절차를 통해 일반적인 기호로써 표상이 확립됩니다. 표상은 현재 실재하는 개체, 즉 '대상'의 표상입니다. 그러나 동시에 같은 형식화의 그 원리는 '아름다움'이라는 '보편'을 표상하는 것에도 동일하게 적용됩니다. 더 정확히 말하자면, 어떤 형식화에도 미치지 못하는 잔여물을 통해서, 추방되었을 '실재'가 오히려 집요하게 계속 남아 있음을 확인했다고 하는 편이 나을

지도 모르겠습니다. 실제로 케네스 클라크는 "뛰어난 아름다움을 지닌 존재에는 항상 비례가 어딘지 모르게 묘한 구석이 있다."라는 프랜시스 베이컨의 말을 인용하면서, 뒤러는 1507년 이후 "인체에 기하학적 도식을 밀어붙이는 생각을 버렸다."라고 논했습니다[21].

'아름다움'이라는 '실재'는 '비례'를 뛰어넘는다. – "예술가가 수학적인 법칙만으로 아름다운 나체를 만들어낼 수 없는 이유는 음악가가 그것만으로 아름다운 푸가를 작곡할 수 없는 것과 같다."(클라크[22]). 그럼에도 인간의 정신은 '비례'라는 (수학적으로) 형식화된 관계(법칙)를 더는 무시할 수 없게 되었습니다. 그것은 순수하게 형식적이므로, 어떤 의미에서는 인간을 뛰어넘으며, 인간 '지성'의 상위에 위치할 수 있기 때문입니다.

'비례(ratio)'라는 말은 서구의 맥락에서는 '이성(ratio)'을 가리키기도 합니다. 두 단어 모두 같은 단어입니다. 사카베 메구미[23]는 14세기부터 18세기에 걸쳐서 서구 지식의 짜임새 속에서 '이성'과 '지성' 간의 계층 질서에 역전이 일어날 것이라고 지적했습니다. 즉 고대 이후, 지배적이었던 인간 능력의 도식인 '지성(intellectus) – 이성(ratio) – 감성(sensus)'이 '이성 – 지성 – 감성'으로 서서히 바뀌어 갔습니다. 즉 '비례=이성'이 지성의 상위에 위치하게 되었습니다. 바꿔 말하자면, '신의 지성'과 '인간의 지성'이 구분되어, 전자가 '잘려져 나감'으로써 '인간'의 독립된 자격이 확립됨과 동시에 그 한계도 의문 받게 된

21) 케네스 클라크『누드의 미술사』다카하시 슈지, 사사키 히데야(번역), 지쿠마학예문고, 2004년(원작 1960년).
22) 앞서 언급했던 저서
23) 사카베 메구미『유럽 정신사 입문 - 카롤루스 왕조와 르네상스의 여광』이와나미 서점, 1997년.

다는 뜻입니다. 사카베는 이 교대가 완성하는 것은 이마누엘 칸트의 『순수이성비판』에 따라 다음과 같이 단언, "우리의 모든 인식은 감각 기관에서 시작되어 지성으로 나아가고, 이성에서 끝나지만, 이성을 뛰어넘어 직관의 소재를 가공해서 그것을 사고의 통일에 불러일으키는 것보다 고차원의 존재는 그 어떤 것도 우리 속에는 발견할 수 없다."라고 했습니다. 하지만 사카베는 이와 동시에 이성주의(합리주의: rationalism)의 시대도 끝날 것으로 내다봤습니다. 즉 우리의 문맥에 맞추어 말하자면, 1300년의 지오토로부터 약 500년간이야말로 '비례(ratio)'의 시대였다고 볼 수 있습니다.

하지만 잊어서는 안 될 점은 비례 또한 신적인 신성한 존재에 도달하지 않는다는 것은 아니라는 점입니다. '비례'와 '아름다움' 사이의 관계를 잠깐 살펴보았으니, 마지막으로 특별한 비례에 대해서도 다루도록 하겠습니다. 바로 '황금비'-이를 '신성한 비례'라 부르며 1509년에, 루카 파치올리가 같은 이름의 책 3권을 냈습니다. 이 책에는 다빈치도 협력하여 60개의 입체 일러스트를 그렸는데, 동시에 많은 부분을 화가이자 수학자이기도 했던 피에로 델라 프란체스카(약 1412~1492년)가 떠맡기도 했으며, 바사리 등의 여러 작가로부터 표절자라고 비판받기도 했습니다. 하지만 우리에게 흥미로운 점은 파치올리에게는 황금비가 바로 '신'적 '존재'의 절대적인 기호였다는 점입니다.

주지하시는 바와 같이 황금비(분할)란, 에우클레이데스가 말하는 '외중비'(즉 선분 ABC에 대해 AC:CB=AB:AC)를 나타내는데, 이것은 원래 선분의 길이에 따르지 않고 일정하며, 그 비는 분수로는 표시할

수 없는 무리수라는 점이 예전부터 문제로 제기되었습니다. 무리수는 어느 정도 수를 나열해도 '그 자체'로는 도달하지 못하기 때문에 바로 형식화의 한계를 나타냅니다. "'신'을 정확히 정의할 수 없고, 말로 이해할 수 없는 것처럼, 우리가 가진 비도 간단히 이해할 수 있는 숫자로는 지정할 수 없으며, 어떤 유리 양으로도 표현할 수 없다."라고 파치올리가 말하기도 했습니다[24]. 또한, 이 황금비는 수학적으로는 정십이면체의 구성과 관련이 있으므로, 그 생각은 '플라톤 입체'로 이어집니다. 즉 '흙', '물', '공기', '불', 또한 그들을 둘러싼 '모든 우주'라는 근원적인 '존재'를 상징하는 정다면체들의 중심에 위치하게 됩니다. 황금비에 대해서 기독교 신학과 플라톤주의가 마주한 것이며, 그야말로 형식화의 한계에서 발견된 최상의 '존재'였다고 볼 수 있습니다.

비례의 열정을 표현한 한 작품을 살펴보도록 하겠습니다. 야코포 데 바르바리「루카 파치올리의 초상화」입니다. [▶권두 삽화 3] 그림 우측에 그의 저서인『산술 · 기하학, 비례와 비례 관계 대전』이 있으며, 그 위에 정십이면체 모형이 올려져 있습니다. 공중에 매달려 있는 것은 마름모꼴 입방팔면체입니다. 이런 기하학적인 입체를 그린 부분에서 서구의 회화가 무엇을 의미하는지를 알 수 있는 하나의 열쇠라고 볼 수 있습니다. 또한, 오른쪽에 그려진 젊은 인물이 뒤러라는 가설(닉 맥키넌)도 있다고 합니다[25].

그러면 마지막으로 뒤러가 직접 기묘한 입방체를 그려 넣었던 수수

24) 루카 파치올리『산술, 기하학, 비례와 비례 관계 대전』, (마리오 리비오『황금 비율은 모든 것을 아름답게 만드는가? - 미스터리한 '비율'을 둘러싼 수학 이야기』사이토 다카오(번역), 하야카와 책방, 2012년 참조).
25) 앞서 언급했던 마리오 리비오의 저서

74 Chapter 1. 르네상스

께끼 같은 작품「멜랑콜리아 I」(1514년)에 대해서 살펴보도록 하겠습니다. [▶권두 삽화 4]

지금까지 엄청난 양으로 해석되고, 또 해설되었던 이 동판화에 관해서 새로운 해설을 제시할 수는 없지만, 중요한 점은 이 작품이 정밀한 투시도법에 따라 그려졌음에도 그것을 눈에 비치는 대로만 보아서는 안 된다는 점입니다. 즉 하나의 대상마다 '다른 무언가'로써 그려져 있다는 뜻입니다. 우리는 지극히 일반적으로 그곳에 현전하고 있는 개체를 '무언가로써' 바라보고 있습니다. 투시도법이라는 비례의 원리는 그곳에 현전하고 있는 것을 보이는 대로 표상할 수 있게 했습니다. '오컴의 면도날'이 개체와 의미를 분리했는데 오히려 개체는 '의미'를 지시하고 표상할 수 있게 됩니다. 즉 이 그림의 중심에 있는 마방진이나 불가사의한 입체, 그리고 측정 기구 등에 둘러싸여 있는 '날개 달린 천사'는 '수학' 또는 '천문학' 아니면 더 넓은 뜻으로 '지성(Intellects)' 그 자체로 해석됩니다. 투시도법에 따라 재현하기 전에 표상된 이 장면은 현실에 존재하는 것의 재현이 아니라, 이 시대에 지성이 받아들여야만 했던 '멜랑콜리아'라는 상태를 가시화한 것이었습니다.

비례는 우의(알레고리)와 표리일체를 이루고 있습니다.

5

쌍둥이 비너스

천상과 지상

이 비너스는 발로 몸 전체를 지지하고 있다는 느낌이 들지 않을 정도로, 체중이 발보다는 화면 오른쪽으로 치우쳐져 있다. 그녀는 서 있는 것이 아니라, 떠 있다고 볼 수 있다. 화면 전체의 리듬은 그녀의 떠 있는 듯한 형상에 있으며, 그것은 고전적인 기본 도식을 전혀 무너뜨리지 않고 신체 구석구석까지 전파하며, 그 형상을 정교하게 재창조해낸다. 예를 들면 양쪽 어깨는 고대의 나체상과 마찬가지로 몸통 부분에 대한 일종의 지지대인 들보를 형성하지 않고, 공중에 떠 있는 머리카락과 똑같이 끊임없는 운동을 한 채 양팔로 흘러내린다. 각각의 움직임은 끊임없이 우아하게 늘어진 선을 따라서 또 다른 움직임과 관련을 맺는다. 그리고 보티첼리는 위대한 무용가처럼 하나하나 몸짓에 조화를 이루는 완벽한 자기 존재를 모두 나타내고 있다. 그는 타고난 리듬 감각으로 고대 '정결한 비너스'의 견고한 달걀형 육체를 고딕적 묘선의 끝없는 선율로 바꾸고, 12세기의 의복 문양이나 켈트족의 끈목 문양의 선율로 바꾸었지만, 인간 앞에 놓인 조건에 관한 예민한 지각 때문에, 한층 더 깊이 있게 마음에 호소하는 효과를 만들고 있다. 묘선의 흐름은 시각 예술에 있어서 가장 음악적인 요소이며, 끊임없이 우리를 재촉하여 시간의 흐름 속에 실어준다. 보티첼리의 비너스의 형식과 내용을 통

일시켜 주고 있는 것 또한 바로 이 흐름이다. (중략) 보티첼리의 비너스는 선의 멜로디를 따라 자연의 원초적인 충동을 넘어 경계 영역까지 상승하고 있지만, 관능의 지배를 거부하는 것은 아니다. 오히려 그녀 육체의 흔들림은 어딘가 환희를 표현하는 상형문자와 같으며, 보티첼리의 엄격하고 단순화된 묘선의 배후에는, 얼마나 그의 손이 욕망을 불러일으키는 육체의 기복을 눈으로 살피면서 설레거나 망설이는지를 느낄수 있다.

(케네스 클라크 『누드의 미술사』[26])

이미 앞선 강의에서도 지적했지만, 서구 회화의 욕망의 핵심에는 나체가 있습니다. 물론 그것이 전부는 아니지만, 그러나 서구 회화의 역사를 내려다보면, 이 '나체를 그린다'고 하는 욕망이 각 시대에 따라 다양한 방법으로 변모해 가는 것이 확인되며, 집요한 반복과 그것이 가져올 다양한 변용이야말로 바로 이 역사의 역동성의 한 원천임을 알 수 있습니다. 거기에는 서구 회화의 '나체 계약'이라고도 불릴만한 어떤 사건이 있습니다. 그것은 결코 처음부터 자명한 일이 아니라, 그 자체는 역사적으로 형성된 것이지만 '회화의 역사'를 배운다기보다는 '회화를 통해서' 역사를 배우려는 사람이라면 적어도 한 번은 그런 역사의 하부 구조에 물어볼 필요가 있습니다.

그러면 그 '계약'이 확립된 것은 언제부터일까요? 당연히 그런 일이 실제성 영역에서 위치하지 않는 것은 명백하지만, 놀랍게도 서구 회화에서는 이 '계약'의 확실한 '증서'가 남아 있습니다. 그것이 바로

26) 케네스 클라크 『누드의 미술사』 다카하시 슈지, 사사키 히데야(번역), 지쿠마학예문고, 2004년(원작 1960년).

「비너스의 탄생」입니다. [▶권두 삽화 5]

전 세계 사람들이 모두 알고 있는 이 작품이야말로 바로 완전한 서구적인 의미에서의 '회화 그 자체'의 이콘(ikon)이라고 해도 과언이 아닙니다. 「비너스의 탄생」은 '회화의 탄생' 그 자체이기도 합니다. 만약에 우리가 지오토의 작품에서 '회화 탄생'의 근원·광경을 찾아냈다면, 산드로 보티첼리(1444년경~1510년)를 통해서 회화가 스스로의 탄생을 상징화한다고 말할 수 있을까요? 즉 비너스=미(美)의 탄생 자체를 신화적으로 선언하고 있다고도 해석해 볼 수 있습니다.

정확한 제작 시기는 알 수 없지만, 대략 1480년경이라고 봅니다. 당시 피렌체를 지배하고 있던 메디치가의 별장에 그려져 있던 템페라 벽화로, 그 내용은 바다의 거품에서 태어난 여신 비너스가 조개 위에 서서 곧바로 물가로 향할 것만 같은 장면입니다. 왼편에는 요정 클로리스와 서로를 끌어안고 있는 서풍의 신 제피로스의 입에서 붉은 장미가 흩날리고 있으며, 오른편에는 '시간'의 신, 호라가 비너스의 몸을 감싸기 위해서 꽃 문양의 천을 들어 올려 펼치고 있습니다. 보티첼리는 이때 즈음, 아마도 조금 전에, 같은 장소를 위해서 이 작품만큼 유명한 「봄」(라 프리마베라)을 그렸으며, 그 그림 속에는 요정 클로리스가 변신한 '꽃'의 여신 플로라, 또 삼미신(정숙, 청순, 사랑), 비너스를 사랑하게 되는 청년 신 헤르메스, 그리고 위쪽에 화살을 당기는 큐피드 등 사이에서 옷을 걸친 비너스가 서 있기 때문에, 어떤 의미로 나체 비너스와 옷을 걸친 비너스는 한 쌍으로 그려졌다고 볼 수 있습니다.

이어서 '회화 역사'를 '부각'시키기 위해 강조하자면, 회화는 기독

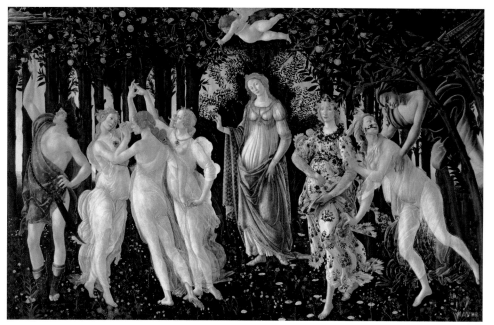

보티첼리 「봄」 1482년경 (우피치 미술관 소장)

교의 교회라는 종교적인 장소가 아닌, 권력자의 별장이라는 그야말로
세속적인 장소에서 '비너스'라는 형상을 토대로 자신의 '아름다움'을
산출하는 것으로써 스스로 규정한다고도 볼 수 있습니다. 또한, 이 기
원에서 '비너스'의 형상은 나체와 착의라는 이중성으로 나타나는 것
입니다. 그리고 일단 이 '비너스'라는 장치가 설치되면, 그 후부터 거
의 20세기에 이를 때까지 (즉 예를 들면 고야의 「옷을 입은 마하」,
「옷을 벗은 마하」의 대비 등을 거쳐, 뒤샹의 「커다란 유리」에 이를
때까지) 서구 '회화의 역사'를 움직이게 하는 은밀한 기구로써 계속
해서 작동하게 됩니다.

 그런 관점에서 보면, 「비너스의 탄생」이 '탄생'의 순간 자체를 표
상하고 있는 것이 아니라, 비너스가 지상에 표착하고, 그렇게 그 지상
의 '시간'과 바로 마주하는 장면, 그곳에서 나체 상태에서 곧바로 꽃

문양의 옷을 걸치는 '착의' 장면을 표상하고 있다는 점에 우리는 주의를 기울여야만 합니다. 호라의 천을 펼쳐 든 오른손이 바람에 나부끼며 소용돌이치는 비너스의 금발과 바로 마주하는 그 순간, 그곳에 그 작품의 '현재'를 나타내고 있기 때문입니다. 즉 이 한 장의 회화 속에 이미 나체에서 착의로, 그리고 동시에 착의에서 나체로 마치 회전문과 같은 기능을 하는 회화의 욕망, 즉 '아름다움'의 욕망이 명시되고 있습니다. 아니, 더욱더 비약적으로 해석해 보면, 이 회화에서 은밀하게 전해 주는 것은 비너스가 탄생하고 그녀가 옷을 걸치는 그 순서가 아니라, 사실은 옷을 걸치는 행위에 대해서 그 후 그곳, 즉 형태의 세계인 지상과 무형태의 세계인 바다의 경계에 비너스가 하나의 형태로서 태어나는 것이라고 할 수 있습니다. 물론 그 경우, 꽃 문양 천이 회화라는 표상의 은유를 나타낸 것이라고도 볼 수 있지만, 실제로 존재해야만 표상이 있는 것이 아니라, 표상이 있기 때문에 그곳에 '아름다움'이 생겨난다고 하는 것입니다.

어쨌든 이 그림의 공간이 지금까지 기술해온 것처럼 투시도법의 규칙에 따르지 않고 있다는 것은 일목요연합니다. 그런 효과와 연결된 건축적인 구조는 거의 찾아볼 수 없으며, 우리가 서두에 언급했던 케네스 클라크가 그리스에서 현대에 이르기까지 서구 회화에서의 나체 역사를 구체적으로 검토한 저서 『누드의 미술사』에서 인용한 것처럼, 화면 전체가 파동의 리듬에 따라 통제되고 있습니다. 끝없이 밀려오는 바다의 파도, 그것을 형상화한 것 같은 조가비의 곡선, 먼 곳까지 물결치는 주름 형태로 이어진 풍경, 봄을 알리는 서풍의 살랑거림에 흩날리는 꽃들, 소용돌이치는 머리카락, 겹겹이 주름 잡힌 옷, 그

리고 그 물결 속에 스스로도 '떠 있는' 것처럼 혹은 춤추는 것처럼, 부드러운 곡선을 그리며 하나의 육체가 탄생합니다. 즉 이곳에 표현된 것은 물(바다), 바람, 땅, 나무, 풀, 그리고 순환하는 사계의 시간이라는 '자연'에서 '아름다움'이 탄생하는 것입니다. 이 그림에는 우리가 지오토를 통해서 살펴본 '자연의 일격'이 그리스 신화의 형상을 빌려서 하나의 강인한 '철학'으로서 완성하고 있음을 느끼지 않을 수 없습니다.

그 '철학'적 배경은 이른바 신플라톤주의 철학입니다. 그 중심에는 마르실리오 피치노라는 인물이 있습니다. 그는 플라톤 철학자이자 신학자, 그리고 의사이기도 했던 인물이었으며, 메디치가의 비호 속에서 그 주위의 피렌체의 인문주의적 문화 서클을 형성하였습니다. 보티첼리 또한 이 서클과 관련이 있었다고 합니다. 그리고 클라크에 따르면, 피치노는 「봄」과 「비너스의 탄생」이 그려진 메디치가 별장의 젊은 주인이었던 로렌초 디 피에르 프란체스코 데 메디치의 '교사 역할을 자진해서 나섰다'고 합니다. 또한, 클라크는 피치노가 제자에게 보낸 편지 한 구절을 통해 "자신의 눈을 비너스에게, 즉 인간성(휴머니티) 위에 뚜렷이 고정해야만 한다."라고 전한 사실을 강조하고 있습니다. 즉 비너스란 인간성 그 자체를 나타내며, 회화는 비너스를 그리는 것으로 이제 초월적인 종교적 이야기가 아니라, 인간이라는 '자연'을 표상하려고 하는 것입니다.

이 강의에서는 피치노 철학의 전모를 자세히 언급할 수는 없지만, 중요한 점은 피치노가 그 당시, 인간 정신의 깊숙한 곳까지 침투했던 기독교의 세계관과 지금 새롭게 태어나고 있는 '자연'의 철학과의 종

합을, 그리스 철학의 플라톤, 그리고 플라톤의 혈통을 잇는 플로티노스, 위(僞) 디오니시오스 아레오파기테스 등의 신플라톤주의에게 추구했다는 것입니다. 그리고 그때 관건이 된 것이 '사랑'이라는 이데아였다는 점입니다. 그리고 '사랑'이란 '신에서 지상으로, 그리고 지상에서 신으로의 자기 회귀의 흐름'의 별명이라고 할 수 있습니다.

신플라톤주의의 철학이, 어떤 의미에서는 '르네상스', 즉 '재탄생'(그리스 로마의 문예 부흥)이라고 불리는 시대에 미술을 후견하는 철학이었다는 사실을 구체적으로 밝혀내고, 그 후의 미술사 연구의 한 기초를 내세웠다고 할 수 있는 에르빈 파노프스키의 기념비적인 논문 「아이커놀러지의 연구」(1939년)의 한 구절을 살펴보고자 합니다. 이 구절에는 '사랑'의 철학에서 즉각 '아름다움'이 요구되는 것이 설명되어 있습니다. 여기에서 바로 이중의 비너스가 나타납니다.

사랑은 언제나 욕구를 나타내지만 그러나 모든 욕구가 사랑을 나타내는 것은 아니다. 인식 능력과 무관한 경우, 그 욕구는 식물의 번성이나 돌이 낙하하는 원인이 되는 맹목적인 힘과 비슷한 단순한 자연의 충동일 뿐이다. 욕구가 '인식 능력'에 이끌려 하나의 궁극적인 목적을 의식했을 때만이, 그것은 사랑이라는 명칭에 걸맞다. 이 궁극적인 목적은 아름다움 속에 뚜렷이 나타나는 신의 선(善)이므로, 사랑은 '아름다움의 향유를 목표로 하는 욕구' 또는 간단하게 '아름다움으로의 욕구'로 정의되어야 한다. 이 아름다움은 우주에 편재하지만, 그러나 아름다움이 주로 존재하는 것은 플라톤의 『향연(symposion)』에 대해서 논했던 '두 비너스'(신플라톤주의자들은 종종 '쌍둥이 비너스'라고도 불렀던)

즉 아프로디테 우라니아와 아프로디테 판데모스에 따라 상징화된 두 형식에 관한 것이다.

아프로디테 우라니아 혹은 Venus Coelestis, 즉 '천상의 비너스'는 우라노스의 딸이며, 어머니 없이 이 세상에 태어났다. 이것은 그녀가 완전히 비물질적인 영역에 속하는 것을 의미하며, 그것은 mater(어머니)라는 단어가 materia(물질)라는 단어와 연결되어 있기 때문이다. 그녀는 우주의 가장 고차원의 천계, 즉 '우주의 지성' 영역에 살고 있으며, 그녀를 통해 상징되는 아름다움은 신성의 근원적 또는 보편적인 빛이다. 그래서 그녀를 인간의 마음과 신 사이를 중재하는 '카리타스'와 빗대곤 한다.

한편 비너스, 아프로디테 판데모스 또는 Venus Vulgaris는 제우스(유피테르)와 디오네(유노)의 딸이다. 그녀가 사는 곳은 '우주의 지성'과 달빛 아래 세계의 사이, 즉 '우주 영혼'의 영역이다. (실제로 그녀의 이름을 '지상의 비너스'라고 부르는 것보다 오히려 '자연의 비너스'라는 표현이 적합할 것이다.) 따라서 그녀를 통해 상징되는 아름다움은 근원적인 아름다움의 개별화된 이미지이며, 실질을 가진 지상 세계와 이제는 분리되는 일 없이 오히려 이 세계에서 실현된다. 천상의 비너스가 순수한 '예지'라는 것에 대해서, 이 비너스는 루크레티우스가 말하는 Venus Genetri(어머니인 비너스)처럼 자연계 사물에 생명과 형태를 부여함으로써 예지적 아름다움을 우리의 감각이나 상상력으로 다가갈 수 있게 하는 '생산력'이라고도 할 것이다.

(에르빈 파노프스키『아이커놀러지의 연구』[27])

27) 에르빈 파노프스키『아이커놀러지의 연구』(상/하) 아사노 토오루 외(번역), 지쿠마학예문고, 2002년.

인용된 부분만으로는 쉽게 이해할 수 없는 점은 파노프스키의 설명이 여기에서, 인용된 앞부분에서 직접 그림을 풀이하며 설명했던 신플라톤주의의 미크로코스모스와 마크로코스모스의 상동 대응도에 의거하기 때문입니다. 즉 우주는 절대적이며 '유일'한 '신'을 경계로 내부를 향해 순서대로 '우주의 지성', '지고천(至高天)'에서부터 '월천(月天)'에 이르는 천계(이것이 '우주의 혼'에 대응), 여기에 '우주의 정신', '자연', 마지막으로 중앙에 '물질'이 모이는 동심원적인 마크로코스모스를 형성하고 있다. 그에 대응해서 인간 존재 또한 미크로코스모스로 조직되어 있으며, 외부에서 '신', '신 또는 천사의 예지와 공유하는 혼' 또는 '인간 고유의 혼'으로 이루어진 '제1의 혼', '동물과 공유하는 제2의 혼'으로, 이어서 '인간의 정신', '육체', 그리고 '물질'에 이르는 동심원을 형성한다는 논의입니다. 우리에게 중요한 것은 이 두 가지 동심원으로 '자연'과 '육체'가 같은 위상을 차지하는 것입니다.

그럼 다시 한번 더 파노프스키로부터의 인용된 부분을 살펴보겠습니다. 기묘한 점은 그가 굳이 '지상의 비너스'는 '자연의 비너스'라고 불러야만 한다고 덧붙였다는 점입니다. '지상의 비너스'는 '우주의 혼'에 속한다고 언급했지만, 여기에서는 그것이 '자연'으로 귀속합니다. '자연'은 천상에 속하는 것일까, 아니면 지상에 속하는 것일까요? 저는 파노프스키에 대해 논란을 벌이려는 것이 아닙니다. 오히려 기독교의 세계관과 자연에 의거하는 세계관이라는 서로 다른 것을 통합하려 했던 피치노의 체계 속에서 이중성이 모두 해소되지 않은 채 보존된 것은 아닌지, 특히 그것은 '자연' 상태에 뚜렷하게 나타나는 것

이 아닌지를 지적하고 싶을 뿐입니다.

　바꿔 말하자면, '회화'라는 물질적인 형상에서 표현되는 '아름다움'은 이미 그 자체가 '지상의 아름다움'이자 '자연의 아름다움'을 나타냅니다. 하지만 그것이 '나체의 비너스'에서 표상될 때, 그것은 모든 물질적인 형상을 벗어난 초감각적이고 이데아적인 '천상의 비너스'라고 볼 수 있습니다. 그와 달리 '옷을 걸친 비너스'는 그 이데아가 지상의 '시간' 또는 지상의 '사랑'을 통해서 전개된 것이라고 볼 수 있습니다.

　그러면 이쯤에서 「천상과 세속의 사랑」이라는 제목으로 알려져 있고, 파노프스키가 정확히 '쌍둥이 비너스'라고 불러야만 한다고 주장하고 있는, 티치아노 베첼리오(약 1488~1576년)의 작품을 살펴보는 것이 좋을 것 같습니다.

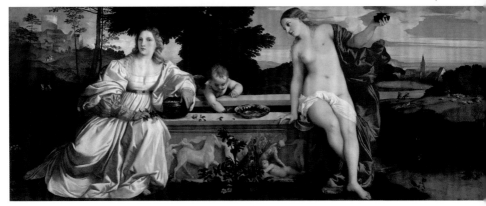

티치아노 「천상과 세속의 사랑」 1510년경 (보르게제 미술관 소장)

얼굴은 똑같지만 한 사람은 나체, 또 다른 한 사람은 호화스러운 옷을 입은 쌍둥이 비너스가 큐피드가 ('사랑'의) 물을 길으려는 석관 형태의 샘을 사이에 두고 앉아 있습니다. 나체 비너스는 천상의 가치를 나타내는 희미한 연기가 피어오르는 불의 항아리를 들고 있으며, 옷을 걸친 비너스는 지상의 부를 암시하는 항아리를 안고 있습니다. 그리고 배경의 풍경 또한 요새가 있는 마을과 밝고 소박한 마을, 이렇게 둘로 나누어져 있습니다. 결국, 이 그림은 현실 속 한 장면을 재현해서 표상한 것이 아니라, 이 세계에는 두 종류의 '사랑' 그리고 '아름다움'이 있다는 '사상'을 표상한 것입니다. 회화를 통해 눈에는 보이지 않는 이데아가 물질화, 개별화, 구체화 됩니다. 그런 의미에서 이 회화는 유명론이 아니라, 철저히 실재론의 입장에서 살펴보지 않을 수 없습니다. 그리고 이 회화적 실재론의 배후가 된 것이 바로 신플라톤주의 철학이었습니다.

이렇게 르네상스 시대의 비너스의 이중성을 살펴보았으니 이쯤에서, 실은 그리스 시대의 비너스의 근원이라고 할 수 있는 상이, 이미

이중성을 두고 있었다는 것을 지적해 보고자 합니다. 비너스상이 많이 만들어졌던 그리스 시대에도 유명했던 작품은 바로 기원전 4세기 조각가 프락시텔레스의 「크니도스의 비너스」이며, 그에 관해서 로마 시대의 박물학자 대 플리니우스(23~79년)는 다음과 같이 기술했습니다.

그는 두 점의 비너스상을 제작했으며, 동시에 그것을 팔려고 내놓았다. 한 비너스상은 몸에 옷을 걸치고 있었다. 코스섬 사람들은 그 비너스상에서 조신함과 절도가 느껴진다는 이유로 그 옷을 걸친 비너스상을 선택했다(두 비너스상의 금액은 동일했다고 한다). 크니도스 사람들이 남은 나체의 비너스상을 구매했는데, 오히려 그 비너스상이 비교할 수 없을 정도로 유명해졌다.

모든 비너스상의 원형이라고 할 수 있는 프락시텔레스의 비너스상은 이미 '나체'와 '착의'라는 이중성을 지니고 있었습니다. 그리고 그것은 애초부터, 세속적으로 말하자면 조신함(수줍음)과 관능의 이중성으로 나타나고 있다는 것이 확인됩니다. 이 크니도스 비너스(현재는 복제품만이 존재)의 파생형 중 하나가 메디치가에 전해 내려오게 되었는데, 그것은 소위 「메디치의 비너스」로 알려진, 약 기원전 2세기경에 만들어진 대리석상입니다. 이 비너스상을 원형으로 보티첼리가 「비너스의 탄생」을 그렸다고 볼 수 있습니다. 즉 당시 메디치가에는 그리스 기원의 비너스상이 있었으며, 그것이 바로 그 플라톤 서클에 속한 시인 폴리치아노에게 『호메로스 찬가』를 크게 의거하는 시

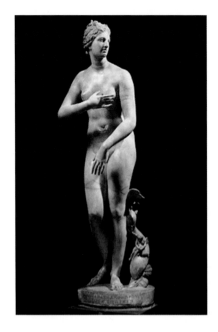

「메디치의 비너스」
기원전 2세기 (우피치 미술관 소장)

『라 조스트라』를 쓰게 되었고, 그 시 안에 등장하는 비너스 탄생 부분을 시각화할 수 있도록 보티첼리에게 의뢰하게 됐다고 볼 수 있습니다. 따라서 아무리 비너스가 '바다 거품'을 통해 탄생했다고 하더라도 비너스의 형상은 '거품'에서, 즉 '무(無)'에서 탄생한 것이 아니라, 아마도 단순히 그리스 문화만이 아닌 복잡하고 풍부한 역사적 깊이로부터 (재)탄생하는 것입니다. 그것은 결코 잊어서는 안 되는 일입니다. 그러나 동시에, 역사를 그 역동성에 있어서 이해하기 위해서는 그 역사의 한 장면을 하나의 결정적인 근원으로서의 광경으로 해석하는 것을 두려워하면 안 됩니다. 우리는 「비너스의 탄생」이라는 한 작품 속에 회화가 그 이후, '자연'이라는 이름을 토대로 인간성이라는 인간 존재의 본질에 대한 의문을 품으며, 표현된 은밀한 선언임을 이해할

수 있기를 바랍니다. 이중이라는 그 자체가, 그 이후 역사에서 은밀하고 끊임없이 작동하는 회화 욕망의 메커니즘이라는 것을 명확히 나타내고 있습니다.

　하지만 이런 천상과 지상, 형태 없는 이데아와 물질적 존재라는 이중성을 꿰뚫는 회화 욕망의 메커니즘을 예측할 수 있다면, 사실은 그와 동시에 그 장치가 기독교 맥락에 완전히 뿌리 내린 회화 작품에서도 기능하고 있음을 알 수 있을 것입니다. 그 예로「수태고지」를 들수 있습니다. 그 수많은 작품들 중에서 역시 보티첼리의 한 작품을 참조하고자 합니다. [▶권두 삽화 2]

　물론 이 작품에서는 나체가 등장하지는 않지만, 이번에는 투시도법으로 그려진 실내 공간의 한쪽에는 '순결'의 상징인 하얀 백합을 든 천상의 사자인 대천사 가브리엘, 다른 한쪽에는 어디까지나 지상에 사는 인간인 성모 마리아가 등장합니다. 마리아는 책을 읽던 그 독서대에서 몸을 틀어 천사의 고지에 반응하고 있습니다. 그곳에는 역시 '수줍음'과 – 이 경우는 '관능'이라고 표현하기가 힘듦으로 '응낙'이라는 이중성을 띤 몸짓을 보입니다. 여기에서도 바로 '탄생'이 문제가 되어 있습니다. '자연적인 탄생'이 아니라 그야말로 초자연적인 '신적 탄생'이지만, 동시에 그것이 지상에서 벌어지고 있다는 것이 중요합니다. 이 그림에서는 정형 중에서 성령을 의미하는 비둘기와 가브리엘의 성고의 언약이 묘사되지 않은 대신에, 거의 맞닿을 정도로 가까운 천사의 오른손과 마리아의 오른손의 까가운 거리감 사이에, 고지는 곧 수태라는 내용이 한 장면 안에 집약되어 있는 것입니다.

그래서 저는 관람자로서 무의식의 욕망이라고 할 수 있지만, 이 화면에 「비너스의 탄생」에서 중앙에 있는 비너스를 없앤 장면과 비교해 보고 싶다는 생각이 듭니다. 파랗고 빨간 옷을 이중으로 걸친 마리아와는 달리 하얗고 빨간 옷을 이중으로 걸친 호라. 하얀 백합과 함께 탄생을 알리는 날개 달린 천사에 대해, 지상에서 사랑을 상징하는 붉은 장미를 한가득 흩뿌리며 다가오는 서풍 제피로스. 조금 거침없는 비교일 수는 있으나, 회화를 관람하는 자유를 우리도 또한 실천할 필요가 있기 때문에 이 비교로써, (실은 자세한 데이터이지만) 배경의 먼 물가의 형상이 양쪽의 작품에서 중첩하듯 그려져 있는 부분에 주목하면, 작품 자체에서도 암시되어 있다고 생각할 수 있습니다.

이렇듯 서구에서는 회화는 '탄생'이라는 기적에 의문을 갖곤 했습니다. 형태를 탄생시키는 그 힘에 있어서, 회화는 이미 일어난 일에 대한 기억으로써의 이미지가 아니라, '어떤' 일이 어떻게 일어나는지, 그 기원의 이미지를 산출하는 것을 맡았던 것입니다.

6

운동과 힘
'불'의 사건 사이에서

내가 공기원근법이라고 부르는 하나의 원근법이 있다. 그것은 공기의 층에 차이가 있다는 것에서 건축물 하나하나에 대해 그 기반이 단 하나의 선으로 한정되어 있다면 거리의 차이를 알 수 있기 때문이다. 예를 들면 그것은 벽 너머에 많은 건축물이 있으며, 게다가 이 벽 위쪽 테두리에서 모두 같은 높이로 우뚝 솟아 있는 것처럼 보이는 것을, 그림 속에서 한 건물이 다른 것보다 멀어 보이도록 표현하려는 경우이다. 그때 공기에 약간 안개가 낀 것처럼 그리면 된다. 알고 있겠지만 이런 공기는 눈에 보이는 가장 먼 대상, 예를 들면 산등성이는 산과 눈과의 거리에 존재하는 많은 양의 공기 때문에(산을 포함해서) 태양이 동쪽에 있을 때, 소위 공기의 색이 푸른색처럼 보인다.

따라서 앞서 언급한 벽 위쪽에 있는 가장 가까운 건물은 그 본래 색으로 칠하시오. 가장 가까이 있더라도 마찬가지로 멀리 떨어지고 있다는 생각이 들면, 역시 그렇게 푸른색으로 칠하는 것이다.

5배나 떨어진 것처럼 그리고 싶으면 5배 더 푸르게 그리는 것이다. 따라서 이런 규칙을 따른다면, 하나의 선 위에 같은 크기로 보이는 건물일지라도 그중에서 멀리 있는 건물은 무엇인지, 다른 것보다 높은 건물

은 무엇인지, 확실히 구분할 수 있게 될 것이다.

(레오나르도 다빈치 '수기 노트' 코덱스 A 폴리오 105v[28])

시간을 추적한 역사적 기술이라는 의미에서 우리는 대략 16세기에 들어서는 시점이라고 볼 수 있습니다. 양식사의 관점에서는 이른바 이탈리아 전성기 르네상스라고 불리는 시대입니다. 다빈치, 브라만테, 미켈란젤로, 라파엘로, 조르조네, 티치아노, 코레조 등등 그야말로 쟁쟁한 거장들의 시대입니다. 어느 한 사람의 어떤 작품을 선정하더라도 그들의 작품에서 언급해야 할 내용도, 알아야 할 것도 방대합니다. 그에 관한 연구도 머리가 아찔할 정도로 많습니다. 왜냐하면, 그것은 지금 보더라도 의심할 여지 없이 인류의 예술적인 표현이 도달했던 가장 높은 정신성의 한 정점이기 때문입니다. 하지만 이 강의에서는 정해진 애초의 의도에 따라, 이 풍요로운 시대에 오래 머무르는 것을 허락하지 않습니다. 강의의 축약에서 허락되는 것은, 르네상스에서 마니에리즘으로 이어지는 16세기 회화의 역사에서 몇 안 되는 특이점을 뽑아서 간단명료하게 그 내용을 다루고자 합니다.

그리고 또 하나, 이 강의에서는 '회화의 역사'에 대해서 (미셸 푸코처럼 말하자면) '에피스테메'와 같은 것을 찾아낸다고 하는 것이므로 원칙적으로는 소위 사회적, 정치적인 사건을 중심으로 편성되는 일반적인 역사는 별로 언급하지 않습니다. 그에 대해 다룰 여유가 없을 뿐만 아니라 '회화의 역사'를 그런 일반적인 역사 속에서 '해소'하는 것

28) 번역은 요제프 간트너『레오나르도의 환상』후지타 세키지, 아라이 신이치(번역), 미술출판사, 1992년(원작 1958년)에서 인용. (또『레오나르도 다빈치의 수기 노트』(상) 스기우라 민페이(번역), 이와나미 문고, 1954년도 참조)

이 아니라, 오히려 그것이 상대적으로 일정한 자율성을 가진 아카이브를 구성하는 것을 전제로 하고 있기 때문입니다. 그럼에도 16세기 이탈리아 황금기라는 이 대상을 앞에 두고 아무래도 그 일반적인 '역사'의 틀을 어떻게든 조금이라도 정해진 범위 안에서 효율적으로 다룸으로써 약간의 일탈적인 '연출'을 해보도록 하겠습니다.

가장 중요한 점은 '위기'에 관한 부분입니다. 어느 시대에 관해서도 그렇지만 우리가 고찰하려는 예술이 어떤 시대의 '위기'에서 생겨난 것인지를 뚜렷이 이해해야만 합니다. 극단적으로 말하면, '아름다움'은 '위기'로부터 생겨난다는 것을 분명하게 알아야 합니다.

앙드레 샤스텔은 『르네상스의 위기』(1968년)라는 책을 썼는데, 그 부제는 '1520~1600년'이었습니다. 일반적으로 1527년 신성 로마 제국군에 의해 로마를 '약탈'하는 소위 '로마 약탈'을 하나의 징후로써, 전성기 르네상스 시대가 끝이 나고, 종교 개혁과 연동하는 '르네상스의 위기' 시대가 시작됩니다. 양식적으로는 그것이 마니에리즘과 대응했습니다. 그리고 그것이 반종교 개혁 운동인 트리엔트 공의회(1545~1563년)를 거쳐서, 17세기 이후 바로크라 불리는 새로운 양식에 계승된 인식입니다. 특이점을 다룰 수밖에 없는 이 강의도 대체로 그런 인식에 기반에 두고 연출해 보자 합니다.

우선 '불'에 관한 한 사건을 살펴보도록 하겠습니다.

1498년, 피렌체에서 도미니코회 수도사였던 지롤라모 사보나롤라는 교수형 후에 화형에 처해졌습니다. 그는 메디치가의 지배를 무너뜨리고 공화제가 된 피렌체의 정치 고문으로서 신권 정치를 펼쳤지만, 인문주의적인 허영을 단죄하여 회화 등을 '소각'하는 의식을 치렀

고, 결국에는 반대파의 반발로 공화국에 의해 자신이 화형에 처해졌습니다. 보티첼리는 이 사보나롤라와 아주 가깝게 지냈다고 알려져 있습니다. 실제로 그는 그 일이 있고 난 뒤 기독교적 신비주의 경향이 강해지고, 아주 특이한 회화 작품인「신비의 강탄」(1501년)을 남겼지만 말년에는 영락의 길을 걸었다고 합니다.

　이 '불'과 대비되는 또 다른 '불'이 있습니다.

　1600년 로마에서 도미니코 수도회 수도사이기도 했지만, 코페르니쿠스의 지동설을 지지하는 등, 신플라톤주의와 자연철학을 융합한 새로운 우주론을 주장했던 철학자 조르다노 브루노가 이단 심문 결과, 화형에 처해졌습니다.

　16세기라는 '위기'의 시대는 위와 같은 두 가지 '불'의 경계를 통해 나누어집니다. 불의 방향이 꼭 같지는 않지만, 여기에서는 관념적으로는 '신', 사회적으로는 교황이 중심이 되는 지금까지의 종교적인 질서와 관념적으로는 '인간'이 중심이 되는 '자연'의 질서가 정면에서 대항하며, 대부분 전면전의 상태를 나타내는 것을 확인할 수 있습니다. 자연 세계를 지적으로 이해하는 것이 얼마나 위험했는지, 또 그 위험이 예술의 표현과 결코 무관하지 않다는 것을 이해해야 합니다.

　이 전면적인 '위기'에 대해서 예술의 측면에서 최초로 선언한 것은, 물론 '인간'의 '자연'으로서의 '육체'였습니다. '역사'는 때때로 스스로의 역동성의 놀라운 이콘을 남기곤 했습니다. 16세기의 막이 오르자마자 피렌체 공화제의 상징으로 젊고 거대한 대리석의「다비드」상을 세웠다는 점에 우리는 실로 감동하지 않을 수 없습니다. (제작

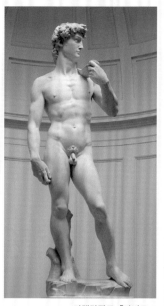

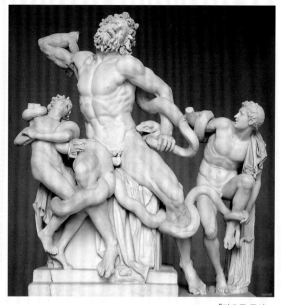

미켈란젤로 「다비드」
1504년 (피렌체 아카데미아 미술관 소장)

「라오콘 군상」
기원전 40~30년경 (바티칸 미술관 소장)

계약은 1501년, 완성은 1504년) 미켈란젤로 부오나로티(1475~1564년)가 불과 25세에 만든 작품입니다.

4m에 달하는 이 거대한 석상을 어디에 설치할지를 검토하기 위해서 1504년, 약 30명 정도의 예술가가 모여서 회의를 열었으며, 그 참가자 중에 보티첼리와 레오나르도의 이름도 있었다는 등 그에 관한 일화는 많지만, 여기에서는 그 내용을 언급할 여유가 없습니다. 이보다 우리의 흥미를 끄는 것은 마치 이 다비드상의 출현을 축복하고 그에 응답이라도 하듯이 1506년에, 로마의 포도밭에서 기원전 로마 시대 헬레니즘 양식의 극에 달하는 걸작 조각 「라오콘 군상」이 발굴되었다는 점입니다.

여신 아테네가 보낸 거대한 바다뱀으로 인해 두 아들과 함께 괴로움에 몸부림치며 죽음을 맞이하고 있는 트로이아의 신관 라오콘 군

상. 그 작품의 역동주의(다이너미즘)는 후대에 많은 영향을 끼쳤습니다. 그 자세한 내용은 다루지 않지만, 그 이후의 미켈란젤로의 조각 「반항하는 노예」(1513~1516년) 또는 다비드상과 비슷한 얼굴의 한 젊은이가 노인을 짓밟고 있는 「승리」(1532~1534년경)와 비교해서 살펴보겠습니다.

특히 「승리」라는 석상은 머리와 상반신, 하반신이 반대 방향으로 뒤틀린 소위 '후이그라 세르펜티나타'(뱀 모양의 형상)이라고 불리는 마니에리즘의 특징적인 형태를 나타내고 있습니다. 육체는 그냥 단순히 자연적인 형태로써 표현되는 것이 아니라, 그 내부에 '힘'이 넘치고 있습니다. 그리고 대립하는 두 힘의 갈등 그 자체가 지닌 '힘'의 장이 되고 있습니다.

물론 어떤 예술도 내적인 필연성이 없으면 변화하지 않습니다. 그러나 사태는 마치 헬레니즘 조각이 갑자기 대지에서 출현하는 '역사'의 기적적인 선물을 받아서, 미켈란젤로라는 진정한 '천재'에게서 '육체'의 표현이 자연

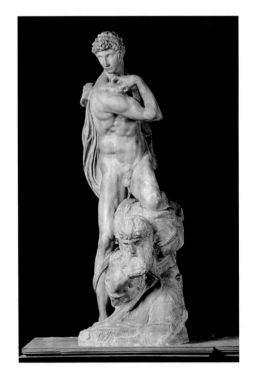

미켈란젤로 「승리」
1532~1534년경 (베키오 궁전 소장)

의 정적인 '형태'에서, 이제 자연이라 볼 수 없는 격한 갈등의 '힘'을 다이너미즘으로 단번에 심화시킨 듯합니다. '심화'라고 표현하는 까닭은 「라오콘 군상」에서는 비트는 특징을 지닌 '뱀'이 외부에서 육체를 옥죄고 있다면, 미켈란젤로의 작품에서는 그 '뱀'이 육체의 내부에서 소용돌이치고 있기 때문입니다. 즉 이 '힘'은 파토스, 갈등에 놓인 정념의 힘입니다. 그렇기 때문에 그 조각들의 육체는 스스로의 정념의 힘에 깊이 사로잡혀 있습니다. 육체는 정념의 '노예'인 것입니다.

하지만 이것은 조각의 영역에서 일어나는 일입니다. 조각이야말로 외부와 내부를 잇는 차원과 직접적인 관련이 있습니다. 인간 존재의 내부에는 소용돌이치는 정념이 있으며, 그것이 육체를 내부에서 비틀듯 존재의 운동을 만들어 냅니다. 인류 표현의 역사 속에서 혁명적이라고도 볼 수 있는 이 테제가 확증된 것이, 본질적으로 철저한 조각가인 미켈란젤로에 의해서였다는 사실은 결코 우연이 아닙니다. 어떤 의미에서 회화는 조각을 통해 일어난 이 돌파를 뒤쫓아가려고 합니다. 회화에서의 마니에리즘은 그렇게 일어났다고 생각합니다.

그럼 이에 대해서 본질적인 화가였던 것은 레오나르도 다빈치(1452~1519년)일 것입니다. 그는 '수기 노트'에서 다음과 같이 단언하고 있습니다.

'회화'는 '조각'보다 더 많은 지적 논구가 필요하며, 보다 위대한 기술 내지 경이로움에 속한다. 그 까닭은 필요에 따라 화가의 지성은 자연의 지성 그 자체로 바뀔 수밖에 없으며, 자연법칙에 따라서 필연적으로 생겨나게 된 여러 현상의 원인을 예술을 통해 해석함으로써, 그 자연과

예술 사이에서 통역자가 될 수밖에 없기 때문이다.

(『레오나르도 다빈치 수기 노트』[29])

'회화는 자연에서 태어난다'이것이 레오나르도의 첫 번째 명제입니다. 그래서 화가는 지성을 통해서 자연법칙을 발견하고, 자연을 해석합니다. 즉 여기에서는 회화와 현대의 '자연과학'이라는 자연의 탐구가 완전히 일치합니다. 회화는 자연의 지적인 탐구의 일부이며, 그것을 주도하는 존재입니다. 그래서 레오나르도에게 있어서는 육체를 그리는 것은, 그대로 해부학에 정통하는 것을 요구하는 것이었습니다.

그는 이런 글을 남겼습니다.

나체가 마음껏 행동하는 자세나 몸짓을 충분히 그릴 수 있는 화가에게 불가결한 것은 신경, 골격, 근육 및 힘줄의 해부학에 정통하는 것이다. 즉 여러 가지 운동, 근육 표현에 있어서 어느 신경, 어느 근육이 그 운동의 원인이 되는지에 정통하며, 이들 부위만을 돌출시키거나 확대해서 나타내더라도 전체적으로 다른 부위에는 영향을 미치지 않는 것이 좋다. 많은 화가가 그것을 전체에 영향이 미치도록 하는 것은, 소묘의 대가인 척하며 나체를 목재처럼 표현하고, 우아함을 잃게 하여, 결국에는 그것이 인체의 표피를 보는 것이 아니라 호두를 집어넣은 자루처럼, 또는 나체의 근육을 보는 것이 아니라 순무 다발을 보는 것처럼 되어 버린다.

(카를로 페드레티 '우르비노의 레오나르도와 『회화론』'[30])

29) 앞선 주석 28)의 『레오나르도 다빈치 수기 노트』, 206페이지.
30) 카를로 페드레티 '우르비노의 레오나르도와 『회화론』' 가토 마스에(번역), 『유레카』 다빈치 특집, 2007년 3월호, 138페이지.

즉 육체의 내부에 있는 것은 정념이 아니라 오히려 '신경, 골격, 근육 그리고 힘줄'인 것입니다. 그들의 내부 조직이 '운동'을 만들어 냅니다. 화가란 나체를 '목재처럼' 표현하는 것이 아니라, '운동'의 과정과 구조를 관찰하여 표현하는 사람을 의미합니다. 잘 알다시피 레오나르도는 평생에 걸쳐서 수천 장에 달하는 방대한 데생이 그려져 있는 노트를 써(그려)왔습니다. 그 내용은 역학이나 유체역학에서부터 광학, 천문학, 수학, 지질학, 해부학, 동물학, 식물학, 건축학, 기계공학, 항공공학, 도시공학에 이르는 온갖 분야에 이르고 있습니다. 그것을 통해 그가 끊임없이 '운동'의 메커니즘과 그 표현 기법에 주목하고 있음을 알 수 있습니다. 그는 무기를 발명하고, 운하를 통해 도시 개조를 계획했으며, 그와 동시에 세계 자체가 '대홍수'라는 '물'의 원초적인 운동으로 인해 멸망할 거라는 환상(비전)까지 가지고 있었습니다. 좌우가 반대인 거울 문자로 쓰인 이 노트의 맥락은, 회화라는 '행위'가 궁극적으로 어떤 포괄적이고 종합적인 '지성' 속에 근거를 두는지를 증명하는 커다란 업적이라고 볼 수 있습니다. 르네상스에서 가장 큰 강박관념이었던 '탄생'이라는 문제에 대해서도 당연히, 레오나르도는 신플라톤주의적 우주론에 따르는 것이 아니라 오히려 해부학적으로 접근했습니다. 그 데생의 일부를 여기에 게재합니다.

그러나 그와 동시에 짚고 넘어가야 하는 것은, 레오나르도의 회화에서 궁극의 마술적인 매력은 반드시 육체의 메커니즘적인 이해로만 설명되는 것은 아니라는 점입니다. 저「모나리자」혹은「성 안나와 성모자」[▶권두 삽화 6]의 '얼굴'은 해부학적인 지식이나 단순히 대

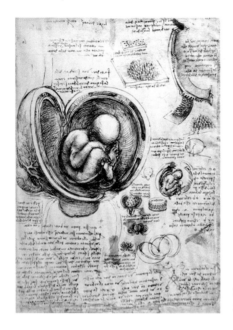

다빈치 「태아와 자궁 내부」
1511~1513년경 (윈저성 왕립도서관 소장)

상을 관찰하는 것만으로는 환원할 수 없는, 어쩌면 회화에서만 가능한 불가사의한 표현이라고 생각됩니다. 제 개인적인 의견으로는 이 불가사의에는, 해부학이나 신플라톤주의적인 우주론으로는 설명할 수 없는 기독교적인 '수태고지'의 '불가사의함'에 필적할 수 있으며, 그러나 어디까지나 인간에게 있어서 이 지상에서 '탄생'에 관련된 불가사의가 함축된 의미를 지닌다고 보고 있습니다. 회화가 결코 존재하지 않았던 '어머니'를 만들어 냈다고 할 수 있을까요……. 이 논리는 강의에서 다루고자 하는 범위를 넘어섭니다.

하지만 이렇게 된 이상 다시 한번 '역사'의 현장에 되돌아가서, 그곳에 어떤 의미에서는 대극에 있다고 할 수 있는 두 명의 진정한 거장이 같은 '전투장'에서 대치했다는 사실을 발견하고, 무언가 숙연한 생각이 드는 것을 금할 수 없습니다. 연대 상으로는 바로 「다비드」와

「라오콘」 사이에 있었던 일입니다.

1503년, 피렌체의 공화국은 레오나르도에게 정부 청사에 건축 중인 대평의회실(500명 수용)의 벽 한 면에, 피렌체가 밀라노와 전투를 벌였던 1440년의 앙기아리 전투 장면을 그리기 위해서 위촉했고, 그 이듬해인 1504년에는 미켈란젤로에게 같은 홀의 반대쪽 벽면에 1364년의 피사와 카시나의 전투 장면을 그리기 위해서 위촉했습니다. 이렇게 50대인 레오나르도와 20대인 미켈란젤로 사이에 '두 전투의 전투'가 벌어지게 되었습니다. 하지만 결국에는 이 두 작품 모두 현재에는 존재하지 않습니다. 레오나르도의 작품은 1505년 말에 사용했던 아마인유 때문에 복원할 수 없을 정도의 손상을 입었습니다. 미켈란젤로는 벽 한 면에 밑그림만을 그린 채로 교황의 부름을 받고 로마로 떠났습니다. 세르주 브람니의 기술[31]에 따르면, "미켈란젤로의 밑그림과 레오나르도의 그림 중에서 망가지지 않은 부분은 각각 교황의 공간과 대평의회실에 오랫동안 전시되었다. (중략) '두 전투의 전투'가 예고되자마자 이 작품들을 통해 배움을 얻고자 하여 이탈리아 공방에서 미술가들이 피렌체로 몰려들었다."라고 합니다. 하지만 미켈란젤로의 밑그림은 1512년에 폭동으로 인해 파손되었고, 레오나르도 벽화의 남은 부분도 1560년경 바사리가 그 위에 다른 전쟁화를 그리면서 덮어지게 되어 존재하지 않게 되었습니다.

「앙기아리 전투」는 피터 파울 루벤스(1577~1640년)가 카르통(실물 크기 소묘)을 모사한 것이 남아있는데, 언뜻 봤을 때는 몇 명의 병

31) 세르주 브람니『레오나르도 다빈치』이가라시 미도리(번역), 헤이본사, 1996년.

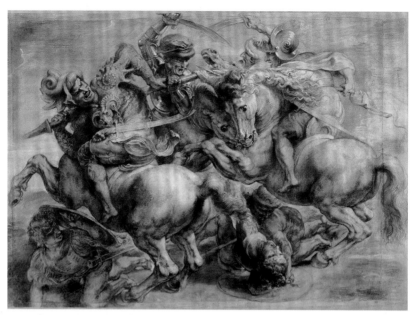

루벤스 「다빈치의 '앙기아리 전투' 모사」 1603년 (루브르 박물관 소장)

사와 몇 마리의 말이 그려져 있는지를 구분할 수 없을 정도로 일체화
된 전투 장면과, 이미 인간적인 존재를 넘어 섬뜩하고 괴기스러운 잔
혹함 그 자체로 변한 광경입니다. 또 「카시나의 전투」에 대해서는 다
행히도 미켈란젤로의 부분적인 데생이 남아있는데, 그 그림에서는 목
욕 중에 적에게 공격을 받아 상반신을 뒤쪽으로 '비틀고' 있는 전사의
모습이 그려져 있습니다.

　하지만 결정적으로 원작은 소실되고 말았습니다. 16세기의 막이 오
르고, 일단 '르네상스'라고 불릴만한 회화의 표상을 '인간'과 '자연'
의 질서를 토대로 재구성하는 오랫동안 지속적인 노력으로 완성된 그
순간에, 그 표상 공간의 안정성은 단번에 '힘'과 '운동' 쪽으로 방향을
틀기 시작했습니다. 16세기 초반의 몇 년 동안, 그 이후 회화의 운명

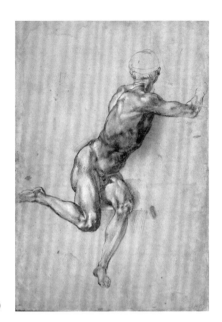

미켈란젤로 「카시나 전투를 위한 소묘」
1504년경 (대영박물관 소장)

을 결정짓는 역선(力線)이 뚜렷하게 흔적을 남기고 있습니다.

하지만 마지막으로 주목해야 할 점은 「앙기아리 전투」 벽화가, 열악한 기름의 사용과 잘못된 처치로 인해 붕괴되었다는 것입니다. 그 그림은 프레스코화였습니다. 일반적으로 프레스코화는 회반죽 바탕이 덜 마른 상태에서 수용성 안료로 그림을 그립니다. 부분적으로는 템페라화처럼 달걀 노른자 위로 안료를 녹여서 그리기도 하지만, 대부분은 수용성 안료를 씁니다. 하지만 브람리가 추측한 것처럼 "레오나르도는 자신의 회화 방식에 맞는 유일한 매개가 되는 재료인 기름으로 그림을 그리고 싶어서"[32] 고대에서 시행했던 처치 방법을 그대로 적용해 봤지만, 안료를 건조하는 데 실패해서 그림이 흘러내리게

32) 앞서 언급한 저서

되었는지도 모릅니다. 당연히 프레스코화는 덧칠로 수정할 수 없으므로 벽을 벗겨내서 다시 그릴 수밖에 없었습니다.

레오나르도의 회화 작품은 그다지 많지 않으며, 거의 판이나 캔버스에 유화를 그렸습니다. 「수태고지」는 유화와 템페라 두 가지가 있는데, 템페라는 레오나르도가 직접 채색한 것이 아닐 수도 있습니다. 그와 달리 보티첼리는 작품을 거의 판이나 캔버스에 템페라로 그렸습니다. 즉 보티첼리와 레오나르도 사이에는 템페라와 유화라는 회화 기법상의 큰 불연속선이 달리고 있습니다. 우리는 표상의 이미지만을 보는 경향이 있지만, 회화는 항상 물질적인 측면 또한 지니고 있음을 잊어서는 안 됩니다.

브루스 콜은 그 『르네상스의 예술가 공방』[33]에서 뚜렷이 "16세기 초반 이후, 프레스코 벽화는 고사하고 유화는 가장 일반적인 회화 기법으로써 급속도로 템페라를 대신할 것이다."라고 말했습니다. 콜은 유화 기법이 이탈리아에도 처음부터 있었다고 말했지만, 일반적으로는 "브뤼헐의 얀 반 에이크가 발명하였으며, 신비에 싸인 이탈리아 화가 안토넬로 다 메시나(1430년경~1479년)를 통해 이탈리아에도 전해졌다."라고 알려져 있습니다.

어쨌든 유화 기법은 템페라와는 다른 '기묘한 중간 톤을 통해 구성된 커다란 형태를 특징으로 하는 유연한 기법'입니다.

유화가 지닌 기법으로써의 유연성은 화가들을 재빠르게 즉흥적인 양식으로 방향을 틀 수 있도록 만들었다. 이제 그들은 템페라로는 생각지도

33) 브루스 콜 『르네상스의 예술가 공방』 고시카와 미치아키 외(번역), 페리칸사, 1995년.

못하는 자유로움과 철저함으로 색을 섞거나, 글레이즈(투명성이 높은 물감)를 사용할 수 있게 되었다. 제작 중인 작품을 며칠 동안 두었다가 다시 그릴 수도 있으니 작업이 점점 더 자유로워졌다. 또 유화가 화가에게 준 자유에는 실수를 범해도 되는 자유, 몇 번이고 구상을 변경해도 되는 자유, 그리고 마음속 이미지를 재빠르게 캔버스 위에 정착시키는 자유 등이 있다[34].

드디어 우리는 강의 서두에서 언급했던 공기원근법에 관한 레오나르도의 '수기 노트'까지 이르게 되었습니다. 투명도가 높은 미묘한 색조의 물감층을 여러 겹으로 덧칠해갈 수 있는, 이른바 스푸마토라는 기법과 이 공기원근법 모두 유화라는 물질적 기반 없이는 불가능했습니다. 회화는 마침내 색의 자유를 손에 넣었다고 볼 수 있습니다.

34) 앞서 언급한 저서

7

우아한 아름다움 그리고 경이로움

미궁 혹은 중력의 부재

1523년, 프란체스코 마촐라, 일명 '파르미자니노'라는 파르마 출신의 남성이 볼록 거울을 앞에 두고, 한 폭의 기괴한 자화상을 그렸다. 때마침 마니에리즘이라는 당대를 풍미한 새로운 양식 습속의 초기였다. 그 이후 150년간 이 첨단 예술은 로마에서 암스테르담에 이르기까지, 마드리드에서 프라하에 이르기까지, 시대의 정신적·사회적 생활을 결정하게 되었다. 가면의 아름다움을 떠올리게 하는 마촐라의 소년의 모습은 매끄럽고, 측정하기 어려우며, 신비롭다. 표면의 분해를 통해 그것은 거의 추상적인 인상을 환기하는 것이다. 볼록 거울로 인한 원근법의 왜곡 속에서, 화면의 전경에는 해부학적으로는 물론 이해할 수 없는 거인증에 걸린 듯한 커다란 손이 차지하고 있다. 방은 어지러울 정도로 경련 같은 움직임 속에 펼쳐져 있다. 창은 극히 일부만 약간 왜곡된 형태로 보이며, 그것은 호 형상의 장변삼각형을 형성하고 있으며, 빛과 그림자가 그곳에 이상한 표시와 경이로움을 일깨우는 상형 문양을 생기게 하는 것처럼 보이기도 한다. 이 메달 형태의 화면은 자유자재로 기략을 쓰며 재주를 만들어 내는 정식 해설도용으로 구성되어 있다. 그것을 당시의 개념을 원용해서 말한다면 재기 발랄한 기상채(Concetto), 즉 시각적 형태의 예민한 첨단 회화이다. 내용적으로나 형식적으로나

여기에는 1520년부터 1650년 사이에, 당시 유럽의 예술과 문학에 있어
서 근대적이기 위해서는 꼭 고려할 필요가 있었던 여러 규정을 내포하
고 있다.

(구스타프 르네 호크 『미궁으로서의 세계』[35])

　한 권의 연구서가 그곳에 기술된 연구 대상으로 같은 효과를 발휘
한다고 말할 수 있을까? 우선 지적하고 싶은 것은 구스타프 르네 호
크의 이 책 자체가 하나의 '매끄럽고, 측정하기 어렵고, 신비로운' 바
로 '현기증을 일으킬 듯한', '이상한 표시', '경이로움을 일깨우는 상
형 문양'으로써 선명하게 등장했던 시대가 있었다는 점입니다. 또한,
그런 효과를 집약하는 멋진 작품명 『미궁으로서의 세계』 - 즉 이것은
단순한 미술의 연구서라는 틀을 월등히 뛰어넘어, 세계가 투시도법
적인 전망의 장점을 잃고 '미궁'으로서 경험되는 위기, 여기에 혼란의
시대에 공통으로 표상의 일반적인 특성을 논술했던 혁명적인 책이었
습니다. 실제로 거기에서는 폰토르모, 엘 그레코, 틴토레토, 루카 캄
비아소, 아르침볼도, 데지데리오 다 세티냐노 등의 작품을 다루고 있
으며, 동시에 르동, 피카소, 달리, 루소, 클레 등의 작품도 다루고 있습
니다. 아니, 오히려 호크의 최종 관심은 자신이 사는 시대를 이해하기
위해서, 16세기와 현재 사이에 비평적인 대화의 공간을 창출하는 것
에 있었다고도 볼 수 있습니다.
　마니에리즘이라는 단어는 '수법(maniera)'이라는 단어에서 유래하

35) 구스타프 르네 호크『미궁으로서의 세계』(상, 하) 다네무라 스에히로, 야가와 스미코(번역), 이와나미 문고,
　　 2010년(원작은 1957년, 초판은 미술출판사, 1666년). 서두의 '머리말' 인용함.

므로, 원래는 미켈란젤로라는 르네상스의 정점 이후, 쇠퇴하며 양식화된 미켈란젤로적인 수법을 모방하는 예술을 의미했다고 합니다. 하지만 이 '쇠퇴'가 시대를 거치면서 오히려 고전적인 규범에 대한 이의제기 또는 그곳으로부터의 의도적인 일탈·도주, 여기에 이성적인 계산으로는 환원할 수 없는 또 다른 세계(=미궁)의 시작이라는 긍정적인 원리로써 재해석되고, 재평가될 수 있게 됩니다. 이 재평가가 이뤄지는 것은 20세기, 두 번의 세계대전이라는 위기의 깊이를 통해 종교개혁과 반종교 개혁이 격하게 부딪히는 16세기 위기의 표상을 재발견하게 되었습니다. 여기에서는 자세히 설명할 수는 없지만, 맥스 드보락의『정신사를 통한 미술사』(1924년) 이후, 호크의 스승이었던 에른스트 로베르트 쿠르티우스의 대작『유럽 문학과 라틴의 중세』(1948년)을 비롯해서 월터 프리들랜더『마니에리즘과 바로크의 성립』(1957년) 및 아르놀트 하우저『마니에리즘』(1965년) 등 수많은 연구서가 끊임없이 나왔습니다[36]. 역사적인 대상이란 처음부터 주어져 있으며, 그것은 하나의 뜻으로 정해지는 것이 아니라, 각 시대가 시간적 거리라는 일원적인 척도를 뛰어넘어, 바라고 욕망하면서 구성한 근본적인 원리를 20세기 마니에리즘 연구만큼 잘 보여주는 것은 아니지만, 그러나 그 원리야말로 마니에리즘의 본질 그 자체인 것입니다. 표상된 것과 표상한 것이 뒤틀리며 뫼비우스 형상으로 이어지는 것과 같습니다.

36) 각 번역서는 아래와 같습니다. 맥스 드보락『정신사를 통한 미술사』나카무라 시게오(번역), 이와사키 미술사, 1966년. 에른스트 로베르트 쿠르티우스『유럽 문학과 라틴의 중세』미나모오지 신이치 외(번역), 미스즈 책방, 1971년. 월터 프리들랜더『매너리즘과 바로크의 성립』사이토 미노루(번역), 이와사키 미술사, 1973년. 아르놀트 하우저『매너리즘르네상스의 위기와 근대 예술의 기원』와카쿠와 미도리(번역), 이와사키 미술사, 1970년.

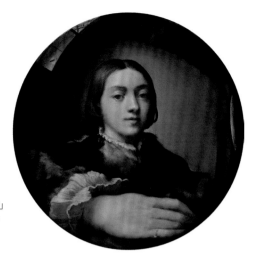

파르미자니노 「볼록 거울 속의 자화상」
1523~1524년(빈 미술사 박물관 소장)

그러면 확실히 그러한 원리를 단적으로 대담하게 제시함에 있어서, 파르미자니노(1503~1540년)의 「볼록 거울 속의 자화상」보다 뛰어난 작품은 없을 것입니다. 이를 바로 마니에리즘의 '문장(紋章)'이라고 할 수 있습니다.

이 그림의 효과에 대해서는 호크의 문장이 모두 말해 주고 있습니다. 우리가 주목해야 할 점은 이 표상이 어디까지나 광학적, 기하학적인 장치로 인해 생겨났다는 점입니다. 투시도법은 평면과 그것에 교차하는 직선들을 통해 기초를 만들어 냈습니다. 여기에서 벌어지는 일은 어떤 의미에서는 그 기준면이 평면에서 곡면으로 바뀌었을 뿐이라는 것입니다. 조작은 똑같이 하는데 기준의 취급이 다른 것이며, 그러나 그것이 표상의 '자연스러움'을 근본적으로 바꿔 버리게 됩니다.

생각해 보십시오. 투시도법의 경우는 시선(=광선)의 재단 면이 평면임에 따라 표상은 마치 세상을 향한 '창'과 같은 기능을 했습니다. 하지만 여기에서는 '창'이 아니라 거울, 더구나 원형의 볼록거울, 즉 구형의 공간이 있는 것입니다. 그 거울에 비친 상은 원형이지만 평면

인 타블로 위에 그대로 옮겨 그렸습니다. 그러면 '중심'이라는 의미가 크게 변해 버리는 사실을 알 수 있습니다. 즉 투시도법의 경우, 그 중심에 있는 소실점은 공간 외의 점과 완전히 같은 성질을 지닌 점이 우연히 눈의 위치와 대응하며 설정되었을 뿐이며, 눈 또한 단순히 위치를 나타내는 점에 지나지 않습니다. 하지만 볼록 거울이 지시하는 구체의 공간에서, 중심은 그 공간 전체의 '중심'으로서 존재합니다. 그리고 말할 것도 없이 우리의 눈 또한 단순한 점이 아니라, 눈 자체가 구체입니다.

그러면 이 그림이 '자화상'이어야만 하는 필연성을 잘 이해할 수 있을 것입니다. 표상의 '중심'에는 화가의 살아 있는 눈이 존재한다고, 그것이 마치 주장하는 듯합니다. 하지만 그것뿐만이 아닙니다. 호크가 말했듯이 그 그림의 전경에는 '거인증에 걸린 듯한' 거대한 손이 그려져 있습니다. 또 화면 중심을 차지하는 '눈'과 이 거대한 '손'이 어떻게 연결되는지를 '해부학적으로는 설명할 수 없습니다.' 즉 이 작품 자체가 나타내는 것처럼 눈과 손 사이에는 불연속성이 있습니다. 중심에는 눈이 있지만, 주변에는 거대한 '손'(manus), 즉 '수법' (maniera)이 '눈'의 지배를 뛰어넘어 표상을 탄생시킨다고 선언하고 있는 것 같습니다. 즉 '손'의 우위 ─ 그것이야말로 화가라는 존재와 분리된 표상이 아니라, 화가 자신이 그 안에 편입되어 내던져진 어떤 표상으로써 회화의 본질이라는 것을 호소하는 것처럼 보입니다.

이렇듯 마니에리즘적이란, '보이는 것'과 표상이 '자연스럽다'라는 것이 누구에게나 공통으로 성립하는 합리성에 일치하는 공약을 표상하는 자(=화가)의 신체성 또는 주관성에 대해서 돌파하는 것으로 됩

니다. 착상, 경이로움, 과장, 우미, 일탈, 그로테스크, 기형이라는 마니에리즘적인 특징으로 열거할 수 있는 것은 합리성이라는 공통 기반이 위협되었을 때, 그것을 개인의 특이한 미의식을 통해 돌파하려는 노력의 결과입니다. 그래서 마니에리즘 작품은, 그것을 본 순간에 그 내용을 누구나 바로 이해하기는 쉽지 않습니다. 거기에는 해독해야만 할 비밀의 표상 문양과 같은 미궁의 세계가 펼쳐져 있습니다. 동시에 그 '미궁'에는 전 세계 공통인 토대가 더는 믿을 수 없게 된 불안과 우울, 공포라는 감정이 흐르는 것이기도 합니다.

마니에리즘의 다양한 특징을 따로 살펴볼 여유는 없지만, 특별히 제가 지적하고 싶은 점은 중력의 부재 또는 기묘한 부유(浮遊) 감각입니다. 예를 들면 호크가 파르미자니노에 이어서 마니에리즘 '최초의 충격'으로서 꼽은 인물이 자코포 다 폰토르모(1494~1557년)입니다. 사다리를 올린 옥상에 살고 있던 '공상적이며 고독한 남자'(바사리[37])로 유명한 이 화가의 「십자가에서 내려지는 그리스도」(1523~1530년)를 살펴보겠습니다. [▶권두 삽화 7]

예수의 시신을 십자가에서 내리는 장면이므로, 무엇보다도 육체의 무거움이 강조되어야 하는데, 전체적인 인상은 밝은 색채('루비의 붉은색, 보라색, 터키옥색'이라고 호크는 언급함)가 더해진 가운데, 마리아를 비롯한 여성들의 군무에 둘러싸여 그대로 위쪽의 구름으로 떠오를 것 같은 분위기가 느껴집니다. 마리아를 제외하면 제각기 전혀 다른 방향을 보는 이 인물들이 누구인지 알 수 없으며, 그들 또는 그

37) 조르조 바사리『미술가 열전』(제1권) 모리타 요시유키 외(감수), 중앙공론미술 출판, 2014년.

녀들이 같은 지면 위에 서 있는 것인지, 공간적인 관계도 '불가해'한 것입니다. 하지만 우리가 가로, 세로, 깊이의 삼차원 입방체 공간이 아니라, 볼록거울과 같은 구의 공간을 전제하는 시선으로 바꾸기만 하면, 이 그림의 표상 공간을 파악할 수 있게 됩니다. 그렇습니다. 이 그림은 색채의 리듬 속에 포개진 육체들의 구 형태를 표상하고 있는 것입니다. 그러면 그 '중심'에는 무엇이 있을까요? 예수도, 마리아도 아닙니다. 호크는 화면 '중심'에는 "본질적인 대상이 될 수 없는 한 장의 손수건이 본질을 잃은 중심으로 요란스럽게 바쳐지고 있다,"라고 말했습니다. 애석하게도 이 '한 장의 손수건'은 분명 '본질적인 대상이 될 수 없는 것'처럼 보입니다. 그러나 이것은 십자가를 진 예수의 얼굴을 닦을 천을 꺼내든 베로니카의 '천'이 아닐까요? 화가의 상상 속에서는 십자가에서 내려지는 그리스도의 장면에서도 베로니카는 '천'을 내밀고 있습니다. 그리고 그 '천'에는 예수의 얼굴이 그대로 '투영되어 있습니다.' 이는 흔적으로써의 표상, 즉 '원-회화'라고도 할 수 있는 표상 성립의 장면입니다. 즉 이 '한 장의 손수건'은 은밀하게 '회화'라는 '본질'적 은유라고도 볼 수 있습니다. 또한, 거기에서 회화는 '십자가에서 내려지는' 순간의 장면을 표상하는 것보다는 그 장면 속에 예수의 일생과 관련 있는 여러 인물, 특히 여성들의 모습이 시대착오적으로 그려져 있기도 합니다. 회화는 여기서 일종의 '시간적인 종합'(에드문트 후설!)을 진행한다고 볼 수 있을지도 모릅니다. 그 서로 다른 시간의 중첩이 색채의 리듬을 통해서, 만약에 그렇다면 화면 우측의 대상이 된 구 형태의 군상에서 조금 떨어진, 그러나 그의 시선만은 똑바로 이 그림을 보는 우리를 바라보는 듯한 인물은, 화가

자신의 '자화상'임이 틀림없다(또는 이 작품을 의뢰한 사람, 어느 쪽이든 제작 맥락에 속한 작품 외의 존재)라고 저는 추측하고 있습니다.

저는 특별히 폰토르모를 연구한 것이 아니므로, 위 내용이 '진실'인지, 아니면 이미 그렇게 알려진 것인지는 알지 못하지만 그것은 아무래도 상관없습니다. 제가 말씀 드리고자 하는 것은 마니에리즘적인 회화를 직접 보게 되면, 이렇게 우리 또한 이렇게 표상 공간 속에 '십자가에서 내려지고', 거기에서 '진실'을 알아내기 위해서 '실마리'를 찾아내고, 화가가 그림 속에 집어넣은 '비밀'을 공유할 수 있도록 노력하는 것처럼 '보는' 수밖에 없다는 점입니다. 그래서 마니에리즘은 연구자들 사이에도 독특한 열광을 불러일으키게 됩니다.

하지만 이 강의에서는 열광적인 해석의 숲에 발을 들일 여유는 없으니, 꼭 언급해야 할 한 명의 화가에 대해서만 초점을 맞춰 보고자 합니다. 그 화가는 바로 틴토레토입니다.

틴토레토(1519~1594년)는 철두철미한 베네치아의 화가입니다. 이 강의에서 많이 다루지 못했던 조르조네(1477년 추정~1510년)부터 티치아노 베첼리오(1488년 추정~1576년), 파올로 베로네세(1528~1588년)라는 색채가 풍부한 베네치아 회화의 흐름 속에서 있습니다. 그와 동시에 누구나 인정하는 미켈란젤로의 뒤를 이었으며, 단순히 모방하는 것이 아니라 독자적이고 형식적인 전개와 정신성을 회화에 담은 화가이므로, 서구 회화 역사에서 틴토레토를 빼놓을 수가 없습니다. 하지만 르네상스, 마니에리즘, 바로크라는 양식적인 구분만으로는 한데 묶을 수 없으며, 또한 반세기 이상 걸쳐서 변화를 꿰어온 그의 회

화를 어떻게 쫓아갈 수 있을까? 틴토레토의 터무니 없는 깊이 앞에 어떤 연구자라도 조금은 불안감에 휩싸이게 될 것입니다.

한편으로는 틀림없이 깊은 종교성을 지니고 있으면서도, 다른 한편으로는 그 종교성이 상식적인 세계의 이해와는 다른 공간 속에 위치합니다. 반종교 개혁의 시대이니 당연할 수도 있지만, 아르놀트 하우저가 말했듯이 "틴토레토는 종교적 또는 가톨릭적인 감정을 지니고 있음에도, 진정한 마니에리스트라면 누구나 그랬듯이 마지막까지 두 세계 사이를 떠돌고 있었다.[38]"라는 말이 맞을지도 모릅니다. 하지만 하우저는 종교성과는 다른 또 하나의 세계가 무엇인지에 대해서는 언급하지 않았습니다. 그는 틴토레토를 '진정한 마니에리스트'로서 정의하고자 다음과 같이 말했을 뿐입니다.

> 틴토레토는 내내 마니에리즘의 기본적인 양식 원리에 충실했다. 그의 모든 작품에는 특징적으로 길고 가느다란 형체, 키가 크고 마른 인물을 선호, 공간의 불균등한 충전, 긴밀한 중앙 집중을 버리고 주요 정경을, 전경 또는 중앙에서, 후경 또는 구석으로 물러나게 하는 방법, 불균등한 인물 배치, 단축법을 통한 강렬한 깊이 표현, 전경에 어둡게 표현된 인물, 또는 대각선, 크기, 조명, 자태 등의 강렬한 대비, 소재나, 선이나, 형체의 반복, 평행, 압운(rhyme), 그리고 주인공을 화면의 중심에서 옮겨서 개인보다는 단체의 가치를 존중하는 등의 원칙이 확인되었다.[39]

38) 하우저, 주석 36) 마니에리즘 중의 332페이지 인용.
39) 앞서 언급한 저서

그렇다면 그 '중심'에 있는 것은 무엇일까? 그것을 이 강의에서는 다음과 같이 표현해 보고자 합니다. '틴토레토의 작품에는 공간의 여러 군데에서 동시에 다른 사건이 일어나고 있다.'. 한 공간에 하나의 사건이 발생하는 것이 아니라, 공간이란 본질적으로 몇 건의 다른 사건이 발생하는 것이라고 바꿔 말할 수도 있을 것입니다. 예를 들면 이미 언급했던 보티첼리의 「수태고지」(제5강)와 비교할 수 있도록 그의 「수태고지」를 살펴보도록 하겠습니다. [▶권두 삽화 8]

두 그림은 확연한 차이를 보입니다. 분명하지만 여기에서 '고지'는, 천사 가브리엘을 통해 마리아에게 언어적인 전달이 아니라, 무엇보다도 평소와는 다른 공간으로의 '침입'인 것입니다. 하나의 자연적인 공간 속에서 신비한 사건이 일어나는 것보다는, 신비란, 원래 우리의 이 공간에 있을 수 없는 다른 공간이 침입하거나, 침투하거나, 스며드는 사건 그 자체라는 근본적인 이해가 여기에 있습니다. 이 회화가 묘사하고자 하는 것은 가브리엘도 마리아도 아닌 그런 '공간의 사건' 그 자체인 것입니다. 공간이 사건이라는 억지스러운 말을 만들어 내고 싶을 정도입니다.

우선 지상의 공간 자체가 둘로 나누어져 있습니다. 마리아가 있는 실내와, 그것이 우리의 시선으로 제대로 잡을 수 있을지 의문이 생기지만, 목재가 흩어지는 실외에는 마치 매몰된 것처럼 보이는 아마도 목수인 요셉이 있습니다. 최근 연구에서 이것은 자신이 짊어질 십자가를 만드는(지금 이곳에서 잉태하려고 하는!) 예수 본인이라는 해석

도 있다고 합니다(톰 니콜스[40]의 말을 인용). 사실 여부는 알 수 없지만, 확실히 자세히 보면 너무나도 어린 소년의 모습을 띠고 있는 것처럼 보입니다. 어쨌든 이 실외 공간은, 예를 들어 보티첼리의 「수태고지」 공간의 '창' 너머로 펼쳐지는 배경과는 전혀 다른, 그곳에서 무언가가 발생하고 있는 공간입니다. 가브리엘, 아니 '하늘'이라는 다른 공간이 침입해 오는 격렬함과 호응하듯이, 마치 파괴 후와 같은 혼란한 광경이 펼쳐져 있습니다.

또한, 실외와 실내를 가르는 기둥이 있는데, 표면의 칠은 벗겨져 있고, 벽돌이 노출되어 있으며, 상부에는 그 벽돌마저 부서져 있습니다. 사실은 그 기둥이야말로 이 그림 속에서 가장 현실감이 있는 부분이 아닐까 싶습니다. (이 화면에서는 빛이 주로 오른쪽으로 쏟아져 들어오고 있는데, 가장 밝게 비추는 것은 바로 이 기둥입니다.) 그것은 회화의 공간을 수직으로 관통하며 화면을 완전히 둘로 나눠줍니다. 또한, 우리의 시선이 이 기둥에 대해서 어떤 위치에 있는지 알 수가 없습니다. 관람자가 실내에 있는 다른 방에서 바라보는 것을 상정하는 것인지, 아니면 실외에 있는 것인지를 알 수가 없습니다. 마치 보는 이의 시선까지 벽을 부수고 마리아가 있는 실내로 '침입'하고 있는 것 같은 느낌마저 듭니다. 사실 여기에 그려진 실내의 천장과 홍백의 바닥은, 이 그림이 주문 받고 걸려 있는 스콜라 그란데 디 산 로코의 집회실(살라 테레나) 공간을 떠오르게 합니다. 집회실에는 칠이 벗겨진 기둥이 2열로 나열되어 있으므로, 화가는 이 기둥을 통해서 표상 공

40) Tom Nichols, Tintoretto: Tradition and identiy. Reaktion Books, 1999, 특히 pp. 218~221의 '수태고지'에 관한 부분을 참조.

스콜라 그란데 디 산 로코의 내부 사진

간과 현실 공간이 접속되는 것처럼 계산한 것으로 보이며, 무너질 듯
한 이 기둥은 회화의 신비와는 이질적인 공간 접합에 존재하는 것을
암시하는 것처럼 보입니다.

그리고 천상에는 수평 비행하며 날아 들어온 가브리엘이 있습니다.
그와 동시에 커다란 타원 궤도를 그리며 빛나는 정령 '비둘기'를 선두
로, 아기 천사들이 춤추며 들어오고 있습니다. 그것은 '하늘'의 운동
그 자체입니다. 이 타원 궤도의 연장 선상에 경악을 금치 못하는 마리
아의 신체 전체가 배치되고 있음을 우리는 잘 인지하고 있어야만 합
니다. 즉 이 그림에서의 '수태고지'란 지상의 투시도법적 공간 속에,
천상적인 공간의 타원 운동이 덮치는 사건인 것입니다[41].

41) 호크는 『미궁으로서의 세계』의 제18장 '원과 원호'에서 코페르니쿠스의 『천체 궤도의 회전에 관하여』(1543
년)와 조르다노 브루노의 『무한 우주와 세계에 대하여』(1584년)을 예를 들며 이 시대에 우주론의 짜임새에
혁명적 회전이 있으며, 그것이 마니에리즘에 큰 영향을 준 것을 지적하며, 브루노의 "모든 운동은 이윽고 결
국에는 원형을 외면할 것이다."라는 주장과 몇 겹의 타원 위에 군중이 그려져 있는 틴토레토의 「낙원」(1587
년)을 연결 짓고 있습니다.

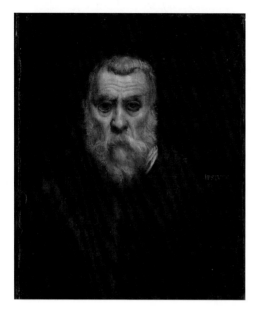

틴토레토 「자화상」
1588년경 (루브르 박물관 소장)

가브리엘은 그 천상의 운동을 인도하는 것에 지나지 않습니다. 이제는 순결의 상징인 '하얀 백합'이라는 '기호'는 없습니다. 실내 안쪽에 살짝 보이는 침대 위의 붉은 막이, 은밀하게 천상과 지상의 이 '혼인'을 암시적으로 상징하는 것으로도 해석할 수 있지만, 틴토레토는 「수태고지」라는 내러티브한 도해를 주는 것이 아니라, 그것을 회화이기 때문에 가능한 '공간에서의 사건'으로 번역했습니다. 이제 회화는 내러티브에 종속되어 있지 않습니다. 인간적인 의미, 즉 경험적인 의미의 세계에 종속되어 있지 않습니다. 회화는 인간적인 의미를 뛰어넘은 공간의 비밀에 흘러넘치는 경이로움을 밝히는 것이라고 할 수 있습니다.

하지만 그렇다고 해서 틴토레토가 사람을 그리지 않았던 것은 아닙

니다. 그러면 이 강의의 첫 부분을 파르미자니노의 자화상에서 시작했으니, 마지막은 다시 틴토레토의 소름 끼치는 「자화상」을 살펴보고자 합니다.

해설은 삼가하겠습니다. 이 그림은 이 시대의 일반적인 초상화와 달리 화려하게 꾸며 입은 반신상이 아니라 모든 허식(虛飾)을 벗겨낸 노출된 얼굴, 제 개인적인 생각뿐일지 모르지만 이 그림에는 결코 시대와 타협하지 않는 투철한 시선을 끝까지 유지해 낸 인간의 무서운 깊이가 현전하고 있습니다. 회화가 이 정도의 엄격함으로 육체도, 힘도 아닌 인간의 존재 자체를 응시한 적은 없을 것입니다. 회화의 두려움이, 여기에서 하나의 궁극에 도달했다고 저는 생각합니다.

Lectures In Cultural Representations:
Adventures of Pictures

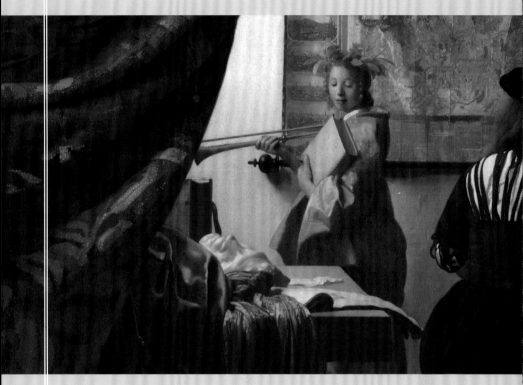

2

CHAPTER

바로크에서
낭만주의로

8

바로크의 주름
연극성과 울림

바로크의 선은 무한에 이르는 선이다. 그리고 무엇보다도 우선 이 선은 두 방향에 따라, 두 개의 무한함을 통해 주름에 차이를 만들어 낸다. 마치 무한은 물질의 단락(replis)과 영혼의 주름(plis)이라는 두 개의 층을 지닌 듯하다.

(중략) 확실히 두 개의 층은 연결되어 있는(그러니까 연속적인 것이 영혼 속으로 상승하는) 아래쪽에도 감각적, 동물적인 영혼이 있으며, 그 영혼 속에 아래층이 존재한다고도 볼 수 있다. 그리고 물질의 단락이 이 영혼들을 둘러싸며 감싸고 있다. 영혼은 외부를 향해 열린 창이 없다고 할 때, 적어도 이것은 첫 번째로 또 하나의 층으로 상승한 이성적이고도 높은 곳에 존재하는 영혼에 대한 것이라고 이해해야 한다. ('영혼의 고양' 엘바시옹). 창이 없는 것은 위층이다. 어두운 방 또는 작은 방, 장식이라고 하는 것은 '주름에 따라 변화를 준' 천이 처져 있는 것일 뿐, 그것은 마치 노출된 피부와 같다. 불투명한 천 위에 구성된 주름, 현(弦) 또는 탄성 장치는 선천적인 관념을 나타내지만, 그것들은 물질의 작용에 따라 움직인다. 왜냐하면, 물질은 현의 아래 단에서 아래층에 존재하는 '몇 개의 작은 개구부'를 통해서 '진동 및 파동'을 발하기 때문이다. 이것이야말로 라이프니츠가 다룬 장대한 바로크적 편성이

며, 이는 창이 있는 아래층과 창이 없는 어두운 위층으로 이루어져 있다. 위층은 그럼에도 음악 살롱과 같이 울리고, 아래층은 눈에 보이는 움직임을 음향으로 번역하는 것이다.

(질 들뢰즈 『주름, 라이프니츠와 바로크』[1])

1600년, 감히 이 시기를 강조해 보고자 합니다. 그리고 1300년부터 시작된 우리의 '회화 역사'는 약 3세기라는 세월을 거쳐 이제 하나의 큰 '단락'에 들어서는 순간을 맞이했습니다. '단락'에 들어선다는 것은 바꿔 말하면, 많은 '주름'이 물결치는 '막'이 오르면, 그곳에 바로크의 공간이 펼쳐진다는 뜻입니다.

그렇다면 바로크란 무엇일까요? 이 단어는 앞선 강의에서 다뤘던 '마니에리즘' 이상으로 복잡할 뿐만 아니라 그 범위가 넓습니다. 이 강의는 소위 미술사에서의 '양식'의 변천을 상세히 좇는 것이 아니며, 이미 확고해진 '양식'이 사실상 있다는 억측에서 최대한 거리를 두고 싶다는 전제로 하고 있지만, '바로크'에 관해서는 다룰 수밖에 없습니다. 본디 '진주 등의 찌그러진 형태'를 가리키는 포르투갈어 'barrocco'에서 비롯된 이 말이 19세기 이후, 점차 이른바 르네상스의 비례적, 합리적인 건축에서 벗어난 '찌그러진', '불규칙한' 형태가 특징인 17세기 미술에 적용하게 되었습니다.

결정적인 것은 하인리히 뵐플린의 『미술사의 기초 개념』(1915년)이었습니다[2]. 그는 뒤러와 렘브란트를 예로 들면서, 16세기 회화부터

1) 질 들뢰즈 『주름, 라이프니츠와 바로크』우노 쿠니이치(번역), 카와데쇼보신사, 1988년.
2) 하인리히 뵐플린 『미술사의 기초 개념』모리야 겐지(번역), 이와나미 서점, 1936년.

17세기 회화까지의 변화의 불연속선을 다섯 가지 지표로 설명하고 있습니다. 그것은 ① 선적인것에서 회화적으로, ② 평면적인것에서 심오한것으로, ③ 닫힌 형식에서 열린 형식으로, ④ 다수적인것에서 통일적으로, ⑤ 대상의 절대적 명료성에서 대상의 상대적 명료성으로 발전하고 또 변화한 것입니다. ①의 '회화적'이라는 표현이 오해를 불러일으킬지도 모르지만, 여기에서 뵐플린의 생각은 대상의 윤곽이 뚜렷이 잘려나간(그의 표현을 빌리자면) '조소적'인 회화에서 대상의 윤곽을 통해 대상을 재현하는 것이 아니라, 예를 들자면 렘브란트의 「야경」처럼 빛의 그러데이션을 통해서 표상 공간 자체를 통일할 수 있도록 표현된 회화로의 변화를 나타낸 것입니다. 그러나 회화의 변화를 논하며 한쪽을 '회화적'이라고 하는 것은 범주 선택의 실수일지도 모릅니다. 뵐플린은 대가이므로 그 누구도 감히 이런 말은 하지 않겠지만, 저로서는 이 '실수'를 우리 멋대로 정정해서 그 표현을 바꾸고 싶습니다. 즉 '조소적 회화'에서 '연극적 회화'로의 급진적인 전환인 것이라고 말입니다.

즉 바로크라는 양식에서 결정적인 것은 그 연극적인 성격이라는 점입니다. 그것을 단적으로 나타내는 타블로를 우선 살펴보도록 하겠습니다. 바로 1600년의 전환점 즈음에 그려진 카라바조(1571~1610년)의 「성 마태오의 소명」(1598~1601년)입니다. [▶권두 삽화 9]

바로크의 기점은 로마입니다. 그 로마의 산 루이지 데이 프란체시 성당 콘타렐리 예배당의 3대 작품 중 하나입니다. 장면은 로마 제국의 세리였던 레위(마태오)가 있는 곳에 나타난 예수가 "나를 따르

라!"라고 부름을 외친 순간입니다. 예수가 화면 오른쪽 구석의 손가락을 내민 인물인 것은 알 수 있지만, 레위가 어디에 있는 인물인지에 관해서 논쟁이 일어나곤 했다고 하는데, 예수의 뒤에서 화면을 사선으로 가르는 듯이 내리쬐는 강렬한 빛이 뚜렷이 알려주듯이, 식탁 위로 고개를 숙이고 동전을 세는 왼쪽 구석에 있는 청년이라는 것은 의심할 여지가 없습니다. 그는 상인들로부터 징수한 돈을 세고 있습니다. 그때 갑자기 예수가 나타나 "나를 따르라!"라고 말합니다. 그 말을 들은 순간 레위는 움직임을 멈추고, 그의 말에 따라 마음을 돌리려는 순간을 나타낸 것입니다.

중요한 것은 예수의 말입니다. 극단적으로 말하자면, 이 그림에 '그려져 있는' 것은 "나를 따르라!"라는 말의 울림입니다. 화면 밖에서 쏟아져 들어오는 광선과 함께 그 말이 공간에 울려 퍼지고 있습니다. 마치 무대 위에서 그것을 말하는 것처럼, 실제로 모든 것은 마치 무대를 보고 있는 것처럼 보입니다. 빛은 자연의 빛이 아닙니다. 배경은 깊이를 알 수 없이 무대 배경 같은 한쪽 벽면이 세워져 있을 뿐입니다. 화면은 위아래로 완전히 이분화되어 있으며, 앞쪽 면의 좁은 표상 공간 속에 예수와 마태오 사이 인물들의 모습이 만들어 내는 리듬감 있는 '주름'의 흐름으로 이어져 있습니다. 명암이 자아내는 그 흐름이 중요하므로 성인인 예수의 몸은 대부분 다른 인물로 인해 거의 가려져 있습니다. 화면 전체는 마치 로마 변두리 골목인 것 같은 현실감, 등장하는 인물도 멀리 성서 시대의 인물이라기보다는 당시 서민의 일상 모습이 겹쳐저 보입니다. 즉 이 그림에서 회화는 비현실적인 사물을 현실인 것처럼 '표상'한 것이 아니라, '현실적인 공간과 인물을 이

용해서 극적인 사건을 '연출'한 것이라고 볼 수 있습니다.

추가로 지적하고 싶은 부분은 배경이 되는 아무런 장식도 없는 벽에 그려진 창입니다. 그 창이 꽉 닫혀 있다는 것에 우리는 '역사'의 회전문이 돌았다는 인상이 깊어지지 않습니까? 그렇습니다. 르네상스 시대라면 화면 속에 이런 창은 반드시 반대쪽으로 열려 있으며, 그 창을 통해 먼 곳까지 이어진 풍경이 펼쳐져 있었습니다. 그때 '창'은 무엇보다도 '회화'의 은유를 나타내기도 했지만, 이 그림에서는 '창'이 닫혀 있습니다. 즉 그것은 그 안에 또 하나의 우리에게는 보이지 않는 실내 공간이 있다는 것을 시사하고 있습니다. 앞쪽 면의 눈에 보이는 공간에 또 하나의 눈에 보이지 않는 공간이 바로 인접해 있다는 것입니다

예를 들면 2층 건축물과 같다고 할 수 있습니다. 이 강의에서 서두에 인용했던 질 들뢰즈의 『주름』 첫 부분을 조명해 보겠습니다. "바로크는 어떤 본질과 관련된 것은 아니다. 오히려 어떤 조작적인 기능의 선에 관련되어 있다."라는 놀랄 만한 단언이 작렬하는 서두 바로 뒷부분을 인용했습니다. 그 '선'은 뵐플린이 16세기 회화에 할당된 윤곽으로서의 '선'이 아니라, 굴곡진 '주름'의 선, 그것이 무한으로 계속되는 '조작적인 기능'이야말로 바로크라고 들뢰즈는 말했습니다. 이런 말은 일종의 초절(超絶)적인 철학자만이 할 수 있다는 것을 느꼈으면 싶지만, 흥미로운 것은 여기에서 그가 간단하게 '물질'과 '영혼'(신체와 정신이라고 해도 되지만)과의 이원론을 두 계층을 지닌 건물이라는 알레고리를 통해서 도입한다는 것입니다. '바로크는 어떤 본질에 관련되지 않는' 것이며 여기에서 (예를 들어 『방법서설』의 르

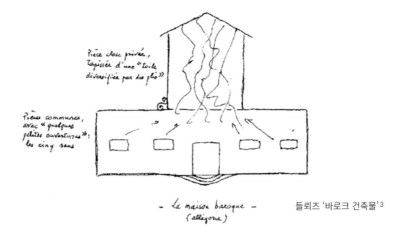

들뢰즈 '바로크 건축물'[3]

네 데카르트와 같다고 말해 두지만) '신체'와 '영혼'의 이원론을 사변적으로 통일하는 것을 바라는 것이 아니라, 그 어떤 차원에서도 각각 다른 방식으로 무한하게 '전개'가 가능하다는 것을 받아들임으로써, 세계 그 자체를 'play'하는 것입니다.

더욱 흥미로운 것은 들뢰즈가 이 두 계층을 지닌 '바로크 건축물'의 알레고리의 도해를 덧붙였다는 것입니다. 철학사적인 맥락에서 보면, 라이프니츠의 아주 유명한 '모나드는 창을 가지지 않는다'라는 명제와 오감을 통해서 세계로 열린 신체와 접합된 모델이라고 볼 수 있습니다.

이 강의에서는 들뢰즈의 이 광대한 철학 속으로 들어가지는 않습니다. 저는 단지 라이프니츠 철학에 대한 오마주임과 동시에 '바로크'라는 개념을 바로 잡음으로써 '끊임없이 생성하고 유동하는' 세계를 여는 이 철학이 자신에게 주어진 원형적인 이미지가 너무 딱 들어맞아

3) 앞선 주석 1)에서 언급한 책.

서 카라바조의 회화, (주제는 아니지만) 공간 구성에 적합한 것에 놀라지 않을 수 없다고 제기하고 싶을 뿐입니다. 하나의 회화 작품이 공간 구성에 있어서 아주 광대한 세계의 이해로 이어질지도 모른다는 것을 느꼈으면 좋겠습니다. 화면 속에 우리가 보는 평범치 않은 '닫힌 창문'이 단순한 '창문'을 뛰어넘어 우리에게는 보이지 않는 '영혼'의 '어두운 방 또는 작은 방', '주름에 의해 변화를 준 천이 처져 있을 뿐인 방'을 암시하는 것인지도 모릅니다. 그 '닫힌 창'에 지금 '아래 계층'을 통해서 이것 또한 눈으로는 확인할 수 없는 무한의 저편에서 쏟아져 들어오는 '빛'처럼, 다가오는 한 '목소리'의 '진동과 파동'이 울려 퍼지는 것인지도 모릅니다. 그렇다면 이 '닫힌 창'은 지금 예수가 "나를 따르라!"라는 그 음향에 진동을 느끼며, 다음 순간에도 '행동에 옮기는', 즉 내부에서 외부로 '열린' 마태오의 '영혼'의 알레고리가 될지도 모릅니다.

바꿔 말하자면, 우리는 타블로 앞에 서서, 어떤 이야기를 참조하며 그것이 말하는 '지금'이 아닌 지나간 순간의 광경을 '창'을 통해 '들여다보듯이' 보는 것이 아니라, 그것이 '지금' 거기에서 현실의 배우와 현실의 무대에서 'play' 되고, '연기'되는 것처럼 '보는' 아닌, 그 이상으로 그곳에 전해지는 진동을 '느낄 수 있기'를 바랄 뿐입니다. 카라바조는 그런 의미에서 압도적인 '회화의 혁신자'인 것입니다.

예를 들면 그의 놀라운 자화상 「병든 바쿠스(바쿠스로서의 자화상)」(1594년경)입니다. 여기에서 화가는 바쿠스를 '연기'하고 있습니다. 화관을 머리에 쓰고 포도송이를 꼭 쥔 채 반나체 상태로 어깨를 노출하고 있으며, 거기다가 작품명이 「병든 바쿠스」입니다. 왜 '병

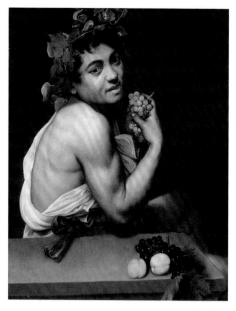

카라바조 「병든 바쿠스」
1594년경 (보르게세 미술관 소장)

든'이라는 수식어를 썼을까요? 이 그림만으로는 알 수가 없습니다. '부활한 그리스도'라는 해석도 있다고 하지만, 저로서는 단순히 그가 병들었기 때문이라고 생각됩니다. 본인이 병에 걸렸기 때문에 병든 바쿠스가 되었던, 카라바조의 회화에는 그런 엄격한 현실주의가 반영되어 있습니다. 덧붙여 말하면, 왜 굳이 바쿠스인 것일까요? 이것도 저로서는 밀라노에서 쫓기듯이 로마로 도망쳐 온 궁핍한 생활 속에서 '행실이 좋지 못하고 싸우기를 좋아하는 성격(1672년 간행물 벨로니의 기술[4])의 본인이 '연기하는 역할'로서 그 인물이 걸맞다고 생각했기 때문은 아닐까 싶습니다. 카라바조의 경우, 회화의 '진실'은 주제 속에 있는 것이 아니라 그것을 '연기하는 배우'의 '신체', 그 생생한

4) 미야시타 기쿠로『카라바조 신성과 환상』나고야대학출판회, 2004년. 마쓰바라 도모오「동시대인이 바라본 카라바조」오카다 아쓰시(엮음)『카라바조 도감』짐분 서원, 2001년 등을 참조함.

'현재' 속에 있었다고 생각됩니다.

실제로 그는 그 후에도 다양한 작품 속에서 각각 다른 '역할'을 연기했습니다. 마태오 연작 중 하나인 「성 마태오의 순교」(1600년)에서도 화면 가장 안쪽에 살해 현장에서 도망가려는 살인자 중 얼굴이 정면으로 보이는 자가 그의 얼굴입니다. 또는 「성 바울의 개종」(1600년경)에서도 울려 퍼지는 그리스도의 '목소리'에 놀라 바닥에 나자빠진 바울의 얼굴 또한 그의 얼굴이라고 전해지고 있습니다. 그리고 그의 이 연기 시리즈 마지막 작품은 1610년, 그가 세상을 떠난 해에 그렸던 「골리앗의 머리를 든 다윗」의 얼굴입니다. 다윗은 젊었을 때의 카라바조의 얼굴인데, 그 다윗이 들고 있는 참수된 골리앗의 얼굴 또한 당시의 카라바조의 얼굴입니다. 암흑 같은 어둠 속에서 떠오르는 저 바쿠스와 똑같이 반나체의 신체(게다가 옷의 섬세하고 아름다운 '주름'), 그리고 그가 골리앗의 잘린 목을 바라보는 깊은 슬픔에 빠진 시선, 어떤 의미에서는 1594년 즈음에 저 「병든 바쿠스」가 1606년에 도박과 관련된 금전 갈등으로 살인을 저질렀고, '사형 선고'가 내려져서 나폴리, 몰타섬, 시라쿠사, 팔레르모 각지로 도피하다 결국에는 포르토 에르콜레에서 병으로 인해 쓰러진 후 사망하게 되는 통제 불능의 격한 충격에 마음이 동요된 그가 자신의 바쿠스와 같은, 너무나도 '연극'적인 인생을 들여다보고 있는 것 같은 느낌이 듭니다. 그렇습니다. 이렇듯 회화란 아주 '무서운 존재'가 되기도 합니다.

그러나 잊어서는 안 될 것은 '연극성'은 '특정 존재가 다른 존재로서 나타나는 것'이므로, 동시에 겉치레 혹은 위장, 가장, 여기에 '속임수' 또한 내포하고 있다는 것입니다. 즉 '트릭'인 셈입니다. 그리고

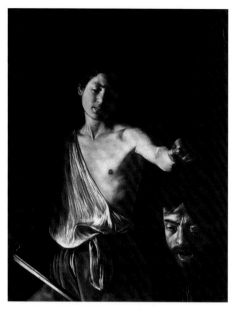

카라바조 「골리앗의 머리를 든 다윗」
1610년 (보르게세 미술관 소장)

카라바조는 그 방면에서도 선구적입니다. 그가 바로「카드 사기꾼」(1594~1595년 추정)을 그렸기 때문입니다.

'성스러운 것' 혹은 '아름다움' 그리고 '우아함'의 장이었던 회화의 화면이 이렇게 '겉치레'와 '존재' 사이에 끊임없는 '장난', 'play'의 장으로 바뀌게 됩니다. 그래서 르네상스 이후의 고전적인 '아름다움'의 규모를 준수하려고 했던 푸생과 같은 화가는 카라바조에 대해서 "그는 회화를 파괴하기 위해 태어났다."[5]라고 말하기도 했습니다.

하지만 알아두어야 할 점은 이 '파괴'는 축제와 같은 것이기도 합니다. 즉 '성스러운 것'을 그대로 그리는 것이 아니라, 그것이 '파괴'되어 존재하지 않는 장소에 민중의 축제 강도가 울려 퍼지는, 그야말로 바쿠스적인 공간입니다. 그렇다면 앞서 시사한 것처럼 이 공간이 음

5) 루이스 마린 『회화를 파괴한다』 카지노 기치로, 오가타 히로토(번역), 호세이대학출판국, 2000년.

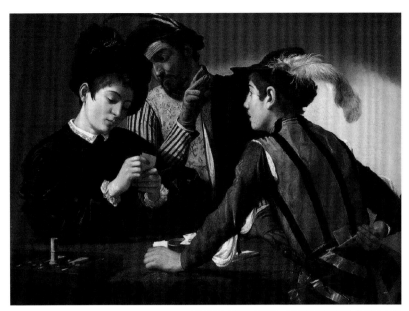

카라바조 「카드 사기꾼」 1595년 추정(킴벨 미술관 소장)

향으로 가득 차는 것도 어찌 보면 당연한 일입니다. 음악이 피어오른 것입니다. 카라바조의 그림에는 우리가 판독할 수 있을 정도로 뚜렷하게 악보가 그려져 있으며, 그곳을 채우고 있는 울림이 어떤 것인지를 전해 주고 있습니다.

사실 16세기부터 17세기까지의 이 전환기는 이제 막 상설극장이 탄생하고 오페라가 탄생하는 시기였습니다. 몇 안 되는 지표를 예로 드는 것이지만, 첫 오페라라고 알려진 것은 자포코 페리의 『다프네』로 1598년 피렌체에서 초연이 이루어졌습니다. 1600년 로마에서는 바로 들뢰즈의 '바로크 건축물'에서 에밀리오 데 카발리에리의 『영혼과 육체의 극』이 상연되었습니다. 그리고 초기 오페라의 금자탑이라고 불리는 클라우디오 몬테베르디의 『오르페오』가 상연된 것은 1607년의 만토바였습니다. 또 비첸차에서는 '고대 이후로 처음 지어진 상설극

장'으로써 테아트로 올림피코가 안드레아 팔라디오(1508~1580년)와 그 제자 빈첸초 스카모치(1548~1616년)에 의해서 지어졌으며, 파르마에서는 조금 늦어진 1618년부터 1628년에 걸쳐서 역사상 처음으로 프로시니엄 아치(액자 무대)를 갖춘 파르네세 극장이 지어졌습니다.

이렇게 생겨난 극장은 빛이 닿는 무대 공간과 관객이 있는 목소리만이 울려 퍼지는 어두운 공간이 접해 있습니다. 마치 들뢰즈의 '바로크 건축물'을 평면화한 것과 같습니다. 그곳에서 중요한 것은 관객은 단지 '액자'라는 '창'을 통해서 무대의 광경을 보는 것뿐만 아니라, 무엇보다 무대에서 객석 방향으로 목소리, 울림, 여기에 격한 정념, 강도까지 울려 퍼져야만 하는 것입니다. 마찬가지로 카라바조의 회화는 우리의 시선을 화면의 먼 곳으로 유도하는 것이 아니라, 오히려 그 표상 공간 전체가 전면으로 돌출하듯이 다가옵니다. 「성 마태오의 소명」과 같은 산 루이지 데이 프란체시 성당을 위해 그려진 「성 마태오의 영감」에서 마태오의 더러운 발이 관람자 쪽으로 향했다는 이유로 수취를 거부당해서 다시 그려야만 했다는 일화 등이 그의 그림의 '튀어나오는' 효과를 뚜렷이 말해 주는 것 같습니다.

하지만 그렇다면 들뢰즈가 언급했던 '어두운 방 혹은 작은 방'을 90도 아래 방향으로 회전시킬 수는 없을까? 즉 '영혼의 고양' 혹은 '또 하나의 층으로 상승한 이성'이 아닌 '지하' 방향으로, 아니 2층 건물은 그대로 두고, 또 하나의 눈에 보이지 않는 '지하' 공간('나락')이 있다고 가정할 수는 없는 것일까? 왜냐하면, 연극적인 것은 반드시 '죽음의 충동'과 은밀하고 굳은 약속을 맺지 않을 리가 없기 때문입니다. 최초의 오페라 작품들이 죽은 아내를 쫓아 저승으로 찾아가는 시인

오르페오의 이야기였던 것이 가장 시사적이지만, 바로크의 운동 경향은 이성으로 상승한 것보다 훨씬 더 '지하'로 '하강(Decadence)'했던 것은 아니었을까요?

실제로 1600년의 로마는 축제와 죽음이 비등하게 공존해 있었습니다. 로마에는 평상시에 10만 명 이하의 인구가 있었는데 세기가 전환되는 성년(聖年)이라고 해서, 53만 명 이상의 순례자가 몰려들었다고 합니다. 그러나 동시에 카라바조가 로마에 있었던 1592년부터 1606년 사이에 거리에서는 658회의 공개 처형이 이뤄졌다는 기록도 있습니다. 그 안에서 첸치 일족의 처형(1599년), 그리고 이미 제6강에서 다뤘던 그야말로 '무한'의 철학자인 조르다노 브루노의 화형도 포함되어 있습니다.

그렇다면 지오토에 의해 1300년을 특권화했듯이 카라바조에 의해 1600년이라는 단락을 특권화하려는 우리의 연출은 저 라오콘 군상의 발굴에 호응하듯, 1599년 산타 체칠리아 인 트라스테베레 성당의 제단 안에서 우연히 로마 시대의 순교자이자, 무엇보다도 '음악'의 수호성자인 성 체칠리아의 시신이 발견되었다는 것을 지적해 보고자 합니다. 안토니오 포지오의 「지하 로마」(1632년)에 따르면, '그것은 이상하게도 자는 듯이 전혀 썩지 않은 소녀의 시신이었다'라고 합니다. 아니 그것은 '연기'일뿐이니 그 '진위'는 어떻든 상관없습니다. 여기에서도 또 역사가 보내오는 불가사의한 우연의 일치에 우리가 매혹되었을 뿐입니다. 2층 건물 '지하'에 보이지 않는 공간이 있으며, 그것이 바로 '무덤'으로써 육체를 몰래 숨겨 놓은 것이기도 합니다. 그리고 그 유체가 때에 따라서 역사의 단층처럼 순간에 빛이 내리쬐는 무

대로 들어 올려질 때가 있습니다. 무대는 '이성'과 '죽음'과의 두 개의 '어두운 작은 방' 사이에 낀 얇은 막과 같은 것입니다. 역사 또한 계속 파도가 치듯이 '끊임없는 주름'으로 이루어져 있습니다.

그리고 이번 마지막의 타블로는 「성 마태오의 소명」으로 마치 거울에 비춘 것 같은 「라자로의 부활」(1609년)입니다. 윗부분은 어둠의 공간, 거기에 왼쪽 저 멀리에서 강하게 쏟아져 들어오는 빛. 대부분 그림자 속에 가라앉으며 손을 뻗어 '라자로여, 일어나거라!'라고 명하는 예수. 마르타, 마리아 자매의 옷 '주름'과 감싸 안으며 수의 사이로 드러난 라자로의 '노출된 피부'.

이 강의의 범위를 벗어나는 내용이긴 하지만, 제 개인적으로는 카라바조를 보면서 회화란 혹시 어둠 속에서 드러난 이 '노출된 피부'와 같은 것이 아닌지, 혹은 여기에서 더 논할 여유는 없지만, 카라바조가 저 정도로 홀렸었던 '참수'에 관한 강박관념(그리고 보니 성 체칠리아도 참수형을 당했습니다.)이 암시하듯이 육체의 어둠 속에서 분리된, 그리고 우리의 시선에 내밀어진 '얼굴'과 같은 것이 아닌지, 전율을 느끼며 몽상에 잠깁니다.

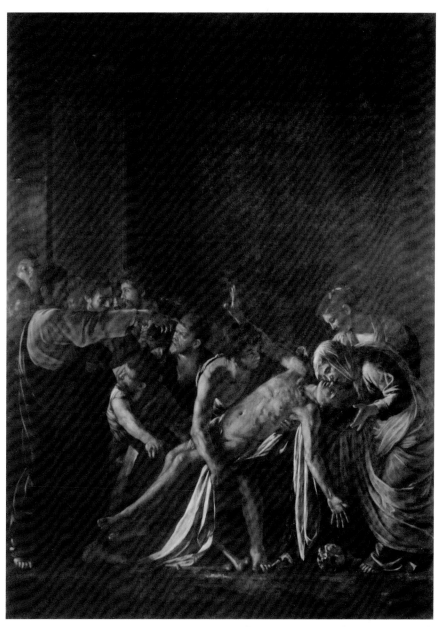

카라바조 「라자로의 부활」 1609년 (메시나주립미술관 소장)

9

거울과 무덤
회화를 통한 회화론

필시 벨라스케스의 이 그림 속에는 고전적 표상의 표상, 그리고 그것을 통해 펼쳐진 공간의 정의와 같은 것이 존재한다. 실제로 거기에서는 고전적 표상은 그것이 지닌 본질적인 모든 요소에 관해서, 그것은 그 몇 개의 이미지, 그것으로부터 주어진 몇 개의 시선, 그것이 보일 수 있도록 하는 몇 개의 얼굴, 그것을 만들어 내는 몇 개의 몸짓과 함께, 자기 자신을 표상하려고 꾀하는 것이다. 그러나 거기에서 이 표상이 그 모든 것을 수렴하고 전개하는 이 산란 속에서 어떤 본질적인 공허함이 모든 방면에서 유무를 가릴 수 없는 방법으로 가리키고 있다. 즉 고전적 표상을 기초로 두는 것의 소멸, 요컨대 표상이 그것에 유사한 것과 그 눈에 표상이 유사하기만 한 필연적인 소멸을 나타낸다. 이 주체 자체(lesujetmeme), '동일한 것(lememe)'인 주체가 생략되어 버린 것이다. 그에 따라서 주체라는 속박 관계에서 드디어 벗어난 표상은 마침내 스스로를 순수한 표상으로써 제시할 수 있게 되었다.

(미셸 푸코 『말과 사물』[6])

6) 미셸 푸코 『말과 사물』 1966년(번역은 필자 말을 인용함).

앞선 강의의 질 들뢰즈에 이어서 이 강의에서 드디어 미셸 푸코를 다루고자 합니다. '드디어'라고 표현한 이유는 사실 이 강의의 기획 전체는 무엇보다 푸코가 도입했던 '지식'의 '역사'를 이해하는 완전히 새로운 방법, 즉 '역사'를 단순히 개별적인 인간 영위의 총체로서가 아니라, 오히려 개인의 의도를 훨씬 뛰어넘어 자율적으로, 또 격렬하고 불연속적으로 변동하는 '구조적인 것'으로써 보는 이론에 깊이 자리 잡고 있기 때문입니다. 그는 '고고학'이라고 불리게 된 그런 역사의 관점이 선명하게 제시된 것은 무엇보다 『말과 사물』(1966년)에서였지만, 실존주의에서 구조주의, 포스트 구조주의로 역사적 전환을 가리키는 것 자체가 강력한 '전환기'의 역할을 다했던 이 책의 서두 제1장은 놀랍게도 단 한 장의 타블로 분석에 집중되어 있습니다. 그 타블로가 디에고 벨라스케스(1599~1660년)의 「시녀들」(1656년)입니다. 위에서 언급한 것은 그 서두 제1장의 마지막 결론 부분입니다.

그러면 푸코는 「시녀들」을 어떻게 해석했을까요? 아니 「시녀들」에 나오는 그 '시녀들'을 통해 무엇을 말하고자 했던 것일까요?

복잡한 논의는 생략하지만, 인용 부분만 보더라도 요점이 뚜렷합니다. 즉 푸코에 따르면 이 타블로는 표상이 '그것을 보는 주체의 속박에서 자유로워지고 자신을 순수한 표상으로서 제시한다'는 것을 나타내며 '표상하고 있음'을 뜻합니다. 즉 '표상의 표상'인 것입니다. 그리고 그런 '순수한 표상'이 생겨난다는 것은 '표상'이 그것을 만들어 내거나, 보는 인간 주체의 '질서'에서도, 또 그것을 '유사한(같은 것)'으로 간주하는 대상의 '질서'에서도 독립한 독자적인 '질서'를 갖게 되는 역사적인 변동의 징조라고 볼 수 있습니다. 푸코는 이 변동을 17

세기 프랑스의 소위 고전주의 시대의 표상 시스템의 완성 속에 있다고 보고 있습니다. 포르루아얄의 '일반 문법' 혹은 박물학을 통한 분류학의 완성, 즉 '언어'나 '사물'에 관해서도 '표상' 자체의 '질서'가 '일반성'으로서 확립되는 사태인 것입니다. 한마디 덧붙이면 우리가 알고 있는 '자연과학'은 이런 '순수한 표상'의 독자적인 '질서'라는 근본적인 기반 없이는 성립하지 않습니다. 이것은 그 정도로 결정적인 사건이라 볼 수 있습니다.

푸코의 『말과 사물』은 미술이나 회화를 대상으로 한 것이 아닙니다. 그 부제는 '인간(인문) 과학의 고고학'이었습니다. 거기서는 '인간'을 대상으로 한 '과학', 즉 '표상의 질서'의 탄생과 그 '가까운 미래의 죽음'까지의 '역사'를 전망하는 것을 목표로 삼았습니다. 그 방대한 작업의 소위 서곡으로서 17세기 스페인 국왕 펠리페 4세를 섬기는 궁정화가 벨라스케스가 그린 한 장의 타블로가 '표상'이 지닌 '본질적인 요소의 모든 것'을 내포한 '표상의 표상'으로서 소환된 것입니다.

그럼 우리도 서둘러서 '본질적인 요소'라고 푸코가 말하는 것을 이 작품 화면 속에서 확인해 보도록 하겠습니다.

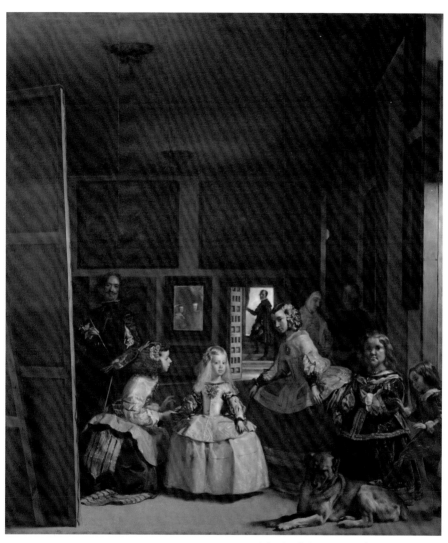

벨라스케스 「시녀들」 1656년(프라도 미술관 소장)

1) 화면 전체는 왕국 내의 화가의 작업실이며, 화면 왼쪽 구석에 뒷면이 보이는 큰 캔버스 앞에 붓을 들고 서 있는 것이 화가 벨라스케스이다. 가슴의 붉은 십자 훈장은 산티아고 기사단의 것으로, 화가가 말년에 그것을 수여 받고 나서 나중에 추가로 그린 것으로 알려져 있다.

2) 그 화가의 모습에서 오른쪽으로 이어지는 일련의 인물들의 중심이 어린 마르가리타 왕녀이다. 그 주변 시녀들이나 조정의 신하들, 우측의 난쟁이 어릿광대들과 개, 화면 안쪽 계단 입구에 있는 (화가의 친척으로 알려진) 집사에 이르기까지 그려진 인물은 모두 신원이 확실하고 이름도 알려져 있다(또 참고로 뒤쪽 벽의 타블로도 페테르 파울 루벤스(1577~1640년)의 「팔라스와 아르크네」, 「야코프 요르단스(1593~1678년)의 《아폴로와 마르시아스》의 모사라는 것이 판명되고 있다).

3) 하지만 화면의 중심을 차지하는 것은 사실 뒤쪽 벽의 '거울'이다. 거기에 캔버스 앞에서 포즈를 취하는 국왕과 왕비의 모습이 비치고 있다. 그 '거울'에 비친 인물에게 화면 속 많은 인물의 시선이 향해 있음을 분명히 알 수 있다. 게다가 그것은 동시에 이 그림을 보는 이들이 위치하는 장소와 같다고 볼 수 있다.

푸코의 해설 포인트는 최종적으로 이 '왕(과 왕비)'의 장소가 '본질적인 공허함'이라는 것에 있습니다. 그 장소는 이 작품의 모든 표상이 거기에서 시작하는 절대적인 출발점이면서도 다만 그것이 '생략'되

고, '부재'화 되고 있습니다. '거울'을 통한 그 희미한 출현은 오히려 그 '부재'를 '표상'하고 있다는 뜻입니다.

그리고 이 논의는 곧바로 보는 관람자에게도 반전하듯이 적용됩니다. 즉 여기에서는 관람자가 이 그림 앞에 서서 그것을 바라보는 것이 아니라, 자신 또한 그림 속 공간에 있다고 느끼게됩니다. 바꿔 말하자면, 그림 속으로 끌어들인다고 할 수 있습니다. 실제 역사적으로도 19세기 프랑스 시인 테오필 고티에가 이 그림을 보고 "그림은 대체 어디에 있는가?"라고 외쳤다는 유명한 일화가 생겨났을 정도입니다.

물론 거기에는 이 타블로가 크다는 점이 결정적인 요소로 작용했습니다. 318×276cm, 모든 형상이 거의 등신대에 가깝습니다. 그리고 우리가 결코 그 '앞면'의 그림을 볼 수 없는 화면 속에서 뒷면을 보이는 타블로 또한 거의 비슷하게 큽니다.

사실 저는 예전에 이 크기를 근거로 이 그림 속 타블로는 일반적으로 알려진 대로 왕과 왕비를 그리는 것이 아니라, 사실은 이 작품 속 타블로 그 자체가 아니었을까에 대해서 논했던 적이 있습니다. 자세한 이야기는 생략하고 한 가지 요점만을 인용해 보도록 하겠습니다.

즉 왕녀는 화가의 모델이 된 왕과 왕비를 찾아뵈러 온 것보다, 오히려 그녀 자신이 모델이라고 보아야 할 것이다. 실제로 그 모습은 빈 미술관에 있는 「5세의 왕녀 마르가리타의 초상」과 매우 흡사하다. 그녀는 초상화 모델처럼 화려한 의상을 입고 있으며, 또 이 어린아이가 모델처럼 가만히 있을 수 있도록 난쟁이 어릿광대까지 동원되었다고 생각하는 것이 그 상황과 잘 부합할 것이다. 오른쪽 구석에 난쟁이가 개 등에

올라타고 있는 것을 보면 알 수 있듯이 상황의 전체적인 분위기는 절대 왕정의 권력 앞에 출두한 신하들보다는 장시간 포즈를 취해야 해서 칭얼거리는 어린아이를 필사적으로 달래고, 또 달래는 시녀들의 모습인 것이다[7].

이 경우 제 해석으로는 당연히 '거울'에 대한 해석이 바뀌고, 그것은 '거울이 아니라 오히려 하나의 도상에 지나지 않는다는 방향으로 진행되며, 최종적으로 푸코는 이 그림 속 욕망의 중심에 있는 '무구한 Infans(어린이)'의 '신체'를 놓치고 있는 것이라고 지적하며, 푸코 자신의 '신체'에 대해 고찰하게 되었다고 볼 수 있습니다. 결국, 최종 타깃은 벨라스케스가 아니라 푸코인 것입니다. 그리고 저는 다른 것을 배제해 가며 제 해석의 정당성을 주장하려는 것도 아니지만, 아직까지는 과거의 제 이론과 크게 다르지 않습니다.

그러나 이런 것을 말하는 것은 특별히 저뿐만이 아니라, 예를 들어 다니엘 아라스가 미술사가답게 이 시대에는 왕과 왕비를 한 초상화에 담을 수 없었으며, 그때는 각각 다른 '짝'의 초상화를 그리는 것이 관습이었다고 지적하면서, '왕의 명령 없이는 붓을 들지 않은' 벨라스케스는 어디까지나 왕의 요청에 따라 이 그림을 그렸으므로, 그 본래의 의도는 1843년까지 이 그림은 「가족의 그림」이라고 불렸던 사실을 통해 명백히 ('의뢰' 시점에서는) 남자 후계자가 태어나지 않았으므로, 왕이 마르가리타 왕녀를 '왕위 계승자'로서 인정하는 회화적인 '의례'였다는 설에 대해 논하고 있습니다. 또한, X선 촬영을 통한

7) 고바야시 야스오『표상의 광학』미라이사, 2003년.

작품 조사 결과도 보고되었는데, 그 보고에 따르면 같은 캔버스 위에 「가족의 그림」의 두 가지 버전이 연속해서 그려져 있다고 합니다. "최초의 버전에는 화가도 캔버스도 그려져 있지 않았다. X선 촬영으로 판명된 바로는 화가는 그 대신에 왕녀 쪽을 향한 채 지휘봉 같은 것을 내미는 젊은 남자, 붉고 거대한 커튼, 그리고 화병이 놓인 테이블을 그렸다."라고 전해지고 있습니다[8].

아라스의 의논은 어떤 의미에서는 푸코가 '주체의 생략'이라고 칭했던 사태와는 정반대 방향으로 흐릅니다. 즉 이 작품이 '구상되고, 감상되고, 체험되는 것은 국왕의 시선 하에, 국왕의 시선을 위해서, 그리고 국왕의 시선에 응하는 것이다'라고 볼 수 있습니다. 또한, 그는 빈틈없이 1666~1736년까지 이 타블로가 왕의 '여름 집무실'에 걸렸다는 사실 또한 지적하는 것도 잊지 않았습니다. 조금 과장해서 말하자면 이 그림은 단지 마르가리타 왕녀 스스로 '왕위 계승자', 즉 '차기 왕위'를 인정하는 '왕의 시선'을 위해서만 그려진 것이라고 볼 수 있습니다. 아라스가 그런 말을 언급하지는 않았지만, 저라면 그래서 왕과 왕비는 '차기 왕위'에 오를 왕녀와 동시에 이 화면에 현존해서는 안 되므로, '거울'을 도입한 것은 단순한 '기발한 착상(concetto)'이 아니라, 신체는 존재하지 않는 채 시선만으로 편재하기 위한 극히 교묘한 장치였던 셈이라고 말하고 싶습니다.

언뜻 보기에도 정반대인 것처럼 생각되지만, 그러나 오히려 그것이야말로 푸코가 말하는 '주체 생략'의 구조가 아닐까요. 즉 '주체 생략'

8) 다니엘 아라스 『아무것도 보지 않았다 — 명화를 둘러싼 여섯 가지 모험』 미야시타 시로(번역), 하쿠스이샤, 2002년.

이란 '주체'(이 경우, 표상의 '주체(주제)'(sujet)로서의 '인간'이라는 뜻이지만)가 모든 표상에 대해서 그 '시작'이자 '목적'인 것처럼 절대적인 존재로서, 그 이외의 것으로 출현하는 것이 아니였는가. 즉 아라스의 말을 빌리자면, 푸코는 「시녀들」을 '민주화'했을 뿐입니다. 그리고 그 일은 이 그림의 두 번째 버전에서 벨라스케스가 이것도 단순히 '자화상'이 아니라, 바로 '현재 그림을 그리는 중인 화가'로서, 그렇다면 이 작품 자체를 만들어 내는 '주체'로서 자신의 상을 그려 넣은 것으로 더욱 선명해지지 않았을까. 절대적 권력으로써의 '왕'이라는 부재이자 편재인 '주체'를 통해서 그 '표상'의 '주체'로서의 화가의 '힘'을 은밀하게 감추는 것처럼 이중 놀이(play)처럼 짜인 것은 아니었을까 싶습니다.

여기에서 회화는 더는 성서나 종교에 의거한 '성스러운 것'의 힘을 빌리지 않습니다. 주제는 세속적이며, 광경은 일상적입니다. 화면 오른쪽 구석 난쟁이의 손 부분이 미처 붓으로 마무리하지 못한 '미완성' 상태인지, 아니면 이후의 인상파와 통하는 순간적 운동의 표현인 것인지에 관한 논쟁이 있기도 하지만, 어느 쪽이든 어느 날 궁정 내의 마치 스냅 사진과 같은 광경에 지나지 않습니다. 그것이 회화에 따라 복잡하게 짜인–이제 '성스러운'이라고 하지 않으니, '지고(至高)의'라고 표현하겠습니다.–'아름다운 직물(織物)' 또는 '의미 있는 직물'이 된다. 세계를 있는 그대로 표상하는 것 자체가 '인간'의 본질적인 힘을 뚜렷이 나타내게 됩니다. 그리고 적어도 이 '표상의 힘' 앞에서는 난쟁이 어릿광대도 시녀도 왕녀도 그리고 왕마저도 '평등하다'라

벨라스케스 「광대 세바스티안 데 모라」
1643~1649년(프라도 미술관 소장)

벨라스케스 「달걀을 부치는 노파」
1618년(스코틀랜드 국립미술관 소장)

고 그의 회화는 선언하고 있다고 저는 생각합니다. 충실한 궁정 화가
로서 37년간이라는 세월 동안 왕을 보필해온 벨라스케스에 대해서 이
런 말을 하는 것은 놀라울 일인지도 모르겠지만, 다만 그는 한편으로
왕가 사람들의 초상화를 그리며, (물론 왕의 허가를 받았겠지만) 어릿
광대나 난쟁이의 초상화도 그리곤 했습니다. 그리고 그 원점에는 그
가 세비야에서 회화를 배울 때 그린 「달걀을 부치는 노파」(1618년)라
는 놀라우리만치 현실감 있는 작품입니다.

 푸코는 '고전적 표상'이라는 표현을 쓰곤 했습니다. 즉 고전주의를
뜻합니다. 그러면 이것은 앞선 강의의 바로크와는 대체 어떤 관련이
있을까요? 이 두 가지 용어는 모두 17세기 유럽 문화의 열쇠가 되는
지표인데, 때로는 부주의한 사용으로 혼란을 일으키곤 합니다. 여기

에서는 그 개념사를 정리할 여유는 없지만, 우리는 이미 바로크의 본질을 연극성, 즉 그때마다 다르게 연기되고 반복되는 '지금'의 사건성에 관해서 이해해 보고자 했습니다. 그렇다면 고전주의의 본질은 건축성, 구축성에 있다고 할 수 있을 것입니다. 즉 모든 '지금'을 뛰어넘은 영원 또는 보편적인 '규범'이 있다는 것입니다. 또는 '아름다움'은 그와 같은 형식적인 조화나 균형의 질서로서 있어야만 한다는 것입니다. 게다가 그 '규범'이 한 번은 고대 그리스 로마 시대에 실현된 적이 있으므로, 그 '고전'의 정신을 배워야만 합니다. 그것은 어떤 의미에서 항상 '교육' 및 '배움'의 시스템과 밀접하게 관련되어 있습니다.

그러나 여기에서는 복잡한 논의를 하는 것 대신에 누구나 고전주의의 '전형'(이것도 고전주의의 중요한 개념입니다.)이라고 보는 한 장의 타블로를 살펴보고자 합니다. 그렇게 앞선 강의에서도 문제가 되었던 카라바조를 '회화를 파괴하는 자'로서 단죄했던 프랑스 화가, 그러나 프랑스 국왕 루이 13세의 부름으로 2년 정도 파리로 돌아왔던 시기를 제외하고 화가로서 인생의 대부분을 로마에서 보낸 니콜라 푸생(1594~1665년)의 걸작 「아르카디아의 목자들」(1638~1640년)입니다.

사실 이 그림 또한 '시녀들'에 뒤처지지 않을 만큼 다양하게 해석되었던 작품입니다. 아니 오히려 작품이 해석을 도발하고 있다고 하는 편이 맞을지도 모르겠습니다. 왜냐하면, 노골적인 방법으로 결코 정답을 낼 수 없는 한 가지 '수수께끼'를 제시하고 있기 때문입니다. 온화한 풍경 한가운데 돌로 만들어진 견고한 석관 또는 무덤이 있습니

다. 그 묘비에 새겨진 리탄어 문자는 'Et In Arcadia Ego'[또한(역시)/아르카디아에/나], 즉 동사가 없는 문구입니다. 그 때문에 '나 또한 아르카디아에(있었다)' 또는 '아르카디아에도 역시 내가(있었다)'라고 읽을 수 있습니다. 또한, 이 '나'는 누구인가에 대한 해결할 수 없는 수수께끼 상태로 남겨져 있습니다. 아마도 이것은 '아르카디아'(고대 그리스의 지명으로, 고전주의적 교양에 있어서 바로 '인간'과 '자연'이 조화를 이뤘던 원초의 풍경이 나타냄)의 풍경 속에 이미 누구의 것인지도 모를 무덤이 있고, 그 무덤과 마주한 세 명의 젊은 목자들이 막 손가락으로 돌의 묘비명을 짚어가며 그것을 읽으려 하고 있습

...러자 그 한편에는 아마도 비슷한 목자 복장을 갖춘 '여신'과 같은 존재(저 루이스 마린은 '기억의 여신' 므네모시네를 몽상한다고 말했습니다.[9])가 나타나서 조용히 바라보며 서 있습니다.

여기에는 시간을 초월한 고요함이 있습니다. 무덤이 있다는 것은 물론 '죽음'이 있었다는 것을 의미하지만, 동시에 그 구축물은 '죽음'을 초월한 '시간', 즉 예를 들어 '영원'을 '표상'하는 것이기도 합니다. 어쨌든 여기서 문제는 이 무덤은 닫혀 있으며, 그 '안'은 우리가 들여다볼 수 없다는 것입니다. 바꿔 말하자면 이 그림의 중심으로 지시된 '무덤 속 주인'은 결정적으로 부재한다는 것입니다. 그럼에도 이곳에는 하나의 문구가 마치 '무덤 속 주인'의 말인 것처럼 문자로 새겨져 있습니다. 그 문자는 'Et In Arcadia Ego'라고 읽게 되며, 그 순간 그 문자를 읽는 자의 주변으로 펼쳐진 광경은 아르카디아 그 자체, 그리고 그 증거처럼 어느새 이 무덤 주변에는 아르카디아의 목자들이 모여있습니다. 그것은 마치 「시녀들」에서 중심에 있는 '거울'이 '주체'의 부재를 희미하게 비춰내는 순간에 그 '주체'(즉 '왕')의 '주변인들'이 모여 눈에 띄는 것과 같습니다. 한쪽 그림의 중심에는 '거울'이 있으며, 또 다른 쪽 중심에는 '묘'가 있습니다. '거울'은 그때마다 연극적인 '지금'에 대해서 열려 있으며, '지금'의 시선을 받아들이지만, '묘'는 절대 다시 열리지 않을 먼 옛날의, 즉 '고전'의 '시기'를 가둬서 그것을 비밀의 건축물처럼 계속 유지합니다.

'거울'과 '무덤' 사이. 이렇게 17세기의 회화는 두 양극 사이에서 흔들리는 것이라고 말할 수 있습니다. 푸생의 「아르카디아의 목자

9) 루이스 마린『회화를 파괴한다』카지노 기치로, 오가타 히로토(번역), 호세이대학출판국, 2000년.

들」은 중세 이후, 회화 수사법(修辭法)의 일대 장소였던 'Memento Mori(죽음의 상징)' 또는 'Vanitas(세상의 덧없음)'의 계열을 잇는 존재로서 해석되는 것이 일반적인 것 같지만, 여기에서는 감히「시녀들」과 비교해서, 은밀히 '회화란 무엇인가?'라는 질문에 대해 회화에 의한 과묵한, 그러나 단호한 응답으로서 이해하고 싶습니다. 그렇게 함으로써 제가 강조하고 싶은 것은 이른바 고전주의와 바로크가 각각 대립적인 특징을 유지하면서도 상호 보완적인 관계, 어떤 의미에서는 '겉과 속'과 같은 관계라는 것입니다.

서구의 17세기는 고전주의적 형식성과 바로크적 연극성, 또는 이성과 정념이 상호 보완적 양극성에 관해서 명확히 나타나는 시대였습니다. 대립하지만, 그러나 떼어낼 수 없는 양자의 상호 보완성 속에 '인간'을 이해하고 기초에 두려고 했던 시대. 예를 들면「방법 서술 및 세 가지 소론(굴절광학, 기상학, 기하학)」(1637년)을 쓰고 광학=기하학의 기초를 토대로 온갖 '표상'에 앞장서는 절대 원리로서의 'Cogito(코기토)'를 만들어 냄으로써, 근대 철학의 기초를 구축했던 르네 데카르트 또한 말년에는『정념론』(1649년)이라는 책을 썼습니다.

Cogito(나는 생각한다)는 '내'가 모든 '표상'이 만들어지는 형식적인 장이며, 그 자격에 대해서 '세계'의 '근거'임을 의미하고 있었습니다. '표상'은 세계에 속하는 것이 아니라 '나'라는 '주체'에 속하는 것이며 어떤 의미에서는 코페르니쿠스적 전환입니다. 그리고 그렇게 됨으로써, 타블로 속에서 이 세상에는 존재하지 않는 머나먼 아르카디아의 광경이든, 지금 현재의 마드리드 궁전의 광경이든, 자유롭게 '표

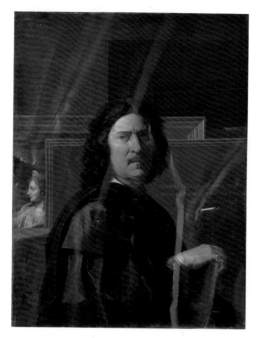

푸생 「자화상」
1650년(루브르 박물관 소장)

상'을 만들 수 있는 화가라는 존재는 모든 세속적 '권력' 관계를 초월한 '권위', 그리고 누구에게도 종속하지 않는 '권위'를 지니는 자로서, 은밀하게 자신을 긍정할 수 있었던 것은 아니었을까. 「시녀들」의 화면, 동시에 긍지와 고독을 가득 채우는 화가의 시선을 바라봤을 때, 또는 마찬가지로 말년 푸생의 「자화상」(또한, 인물 뒤편에 회화가 있다는 것에 주목해 주십시오.)을 바라봤을 때, 우리는 세속적인 세상 속에서, 그러나 고립된 화가의 영광이 어떤 것이었는지 조금은 알 수 있을 것 같습니다.

10

윤곽보다는 진동

'빛의 방' / '밤의 공간'

이 남자들과 여자들은 밤이라는 것을 알았던 것이며, 우리 쪽으로 더 조밀한 매개물에 의해서 떠밀렸다기보다는 막힘으로 인해 (제지하고) 되돌아온다. 기억에서 빌어 온 빛에 푹 잠긴 그들은 그들 자신을 자각하기에 이르렀다. 지금 그들이 모습을 나타낸 것은 그곳, 즉 자연의 내장 속처럼 예술가의 마음속에 생산과 재생산의 힘을 내재한 것과 다를 바 없는 그 장소에서 반향을 일으키기 때문이다. 허무로 향하는 길의 도중에서 그들은 뒤를 돌아봤다. (중략) 렘브란트의 유화나 동판화에서 떠오르는 더없이 특수한 분위기도 거기에서 유래한다. 즉 저 꿈의 분위기, 어딘가 꿈과 현실의 경계가 침몰하고, 갇히고 침묵한 것, 소위 밤의 부식, 밤과 갈등하며, 우리가 보는 앞에서 끝없이 그 부식 작용을 계속 이어가는 듯한 일종의 정신적인 산도라고 할 수 있다. 이 위대한 네덜란드 화가의 예술은 이미 직접적인 세계의 세심한 긍정, 현실 영역으로의 상상력 침입, 우리의 오감으로 차출된 축제, 순간의 환희와 색채의 영속화 등이 아니다. 그것은 어느새 바라봐야만 하는 현재의 시간이 아니라 추상으로의 초대다. 이른바 화가는 자신이 나중에 표층과 직접적인 세계의 저편으로 기획하는 여행에 대해서 그의 모델의 동작, 태도, 이웃과의 사이에 결부된 조정 등 하나하나에 따라 수행하는 것이며, 그

여행은 끝없이 앞으로 뻗어 나가며, 그 종착점은 윤곽보다는 진동과 같은 여행이 될 것이다.

(폴 클로델 『네덜란드 회화 서론』[10])

이 강의에서 17세기를 조금 더 살펴보고자 합니다. 먼저 앞선 강의의 마지막 부분에 잠깐 다뤘던 '광학'의 형성 진보에 관해 주요 사항을 연표를 통해 확인해 보겠습니다.

1604년 요하네스 케플러 『비텔로를 보완한 천문학의 광학적 측면에 대한 해설』

1608년 한스 리퍼세이, 망원경 제작

1609년 갈릴레오 갈릴레이, 배율 30배의 망원경 제작

1611년 요하네스 케플러 『굴절광학』

1621년 빌러브로어트 스넬리우스, 굴절 법칙(스넬의 법칙) 발견

1637년 르네 데카르트 『굴절광학』

1638년 갈릴레오 갈릴레이 『신과학대화』(광속도 측정)

1665년 프란체스코 마리아 그리말디 『빛과 색채와 무지개에 관한 물리학적 원리』

1666년 아이작 뉴턴, 빛의 스펙트럼

1675년 아이작 뉴턴, 빛의 입자설

1678년 크리스티안 하위헌스, 빛의 파동설

10) 폴 클로델『어둠을 녹여서 찾아오는 그림자 – 네덜란드 회화 서론』와타나베 모리아키(번역), 아사히 출판사, 1980년. 원제는『네덜란드 회화 서론』. 나중에 미술평론집『눈은 듣는다』[원작 1946년, 야마사키 요이치로 (번역), 미스즈 책방, 1995년]에 수록되었다.

극히 일부만 예로 들었지만, 17세기는 바로 광학의 시대였다는 것을 일목요연하게 보여줍니다. 즉 빛이라는 것이 예를 들어 신학적 또는 신화적인 모든 문화적, 은유적인 표상을 떠나서 그 자체의 것, 즉 물리적 실체로서 이해하려고 한 것입니다. 그리고 중력, 힘 또는 열에 관해서도 이와 같은 일이 진행되었습니다. 물론, 이러한 일이 어느 시점에서 한 번에 성립되었다는 것이 아니지만, 한마디로 말하자면 자연과학 또한 그것과 상호 보완적인 관계에 있는 과학 기술이 이 시대에 실증적인 보편성이라는 기준에 의거한 완전히 새롭고 확고한 세계관을 형성했다는 것을 잘 이해하고 있어야만 합니다. 이것은 결정적으로 중요한 내용입니다. 우리가 현재 살아가는 세계는 이 시대를 통해서 뚜렷이 그 모습을 나타낸 '과학 혁명'에 기초를 두고 있다고 할 수 있기 때문입니다. 그리고 회화라는 세계의 표상에 가장 직접 관련된(이것이야말로 '회화'의 본질적인 규정입니다.) 활동은 이 혁명과는 결코 무관할 수 없습니다. 거기에 회화라는 장르의 깊이가 있는 것입니다.

그렇다면 회화와 광학과의 이 밀접한 관계를 단적으로 제시해 주는 것이 카메라 옵스큐라(camera obscura)라고 불린 광학 장치가 되는 것은 당연한 일인지도 모릅니다. 캄캄한 방의 한쪽 벽에 바늘구멍을 뚫으면, 그 구멍을 통해서 들어온 빛이 반대쪽 벽에 외부 광경을 위아래가 역전된 이미지로 비칩니다. 그 최초의 도면이 일식의 관측이라는 사례인데, 네덜란드 수학자이자 천문학자였던 게마 프리지우스의 저서 『천문학과 지리학의 기본』(1558년)에 게재되어 있다고 알려져 있습니다.

일식의 관측 [11]

　당연히 이 도면은 우리에게 제3강에서 언급했던 뒤러를 통한 투시
도법의 모식도를 떠올리지 않을 수가 없습니다. 그렇게 되면 이 시스
템이 투시도법을 통한 스크린과 시점의 위치가 바뀌고, 또 원래 단순
히 끝점에 지나지 않았던 '시점'이 바늘구멍으로 치환된 것에 지나지
않는다는 것을 알 수 있습니다. 투시도법의 경우는 그래도 시점의 위
치에 화가가 자신의 눈을 두고 봐야만 했지만, 카메라 옵스큐라에서
는 이미지는 항상 그곳에 있습니다. 보는 이의 유무와 관계없이 위아
래가 역전되었더라도 이미지가 '실존'하게 되는 것입니다. 물론 상하
역전은 렌즈 조합을 하면서 시스템적으로 수정할 수 있습니다. 그리
고 시스템을 간편하게만 한다면, 이 '어두운 방'을 어느 곳이든 가져
갈 수 있게 됩니다. 1620년에는 케플러가 그런 휴대용 카메라 옵스큐
라를 스스로 제작했다는 기록도 남아 있습니다. 캔버스 위에 직접 이
미지를 투영시켜서 그 위에 그대로 직접 물감으로 그릴 수 있으며, 구

11) 필립 스테드먼『베르메르의 카메라』스즈키 고타로(번역), 신요사, 2010년, 13페이지.

텐트 형태의 카메라
옵스큐라의 모식도
(스테드먼에 의한) [12]

체적인 증거는 없지만 많은 논자가 요하네스 베르메르(1632~1675년)
의 회화는 어떤 방법으로 그런 광학 장치를 매개로 해서 그려진 것인
지에 대해 논하게 되었습니다. 그 가장 최근의 것으로는 건축가답게
'실험'을 통해서 증명을 시도했던 필립 스테드먼(『베르메르의 카메
라』 2001년)이라 할 수 있습니다.

 이 진위의 결말은 전문가들에게 맡겨 두도록 하겠습니다. 제 자신
은 베르메르의 정신이 다른 화가들과는 이질적으로 느껴지는 부분,
특히 그 적은 작품 수나, 같은 패턴으로 거의 가로세로 모두 50cm 전
후의 극히 작은 작품이 많고, 또 스케치나 데생 종류는 전혀 남아 있
지 않은 것으로도 (마치 추리소설처럼) 그가 스스로 회화 제작에 카메
라 옵스큐라라는 '비밀'을 도입했던 것을 수긍해도 좋다고 생각하고
있습니다만 그것은 중요하지 않습니다. 이 강의에 있어서 중요한 것

12) 앞서 언급한 저서, 22페이지.

은 그의 화화가 투시도법이라는 똑같은 원리에서 출발해서 존재하는
것의 이차적인 표상이 아니라, 표상이라는 이미지 그 자체가 이 현실
세계 속에 '실재한다'라는 새로운 시선, 강조해서 말하자면, 마치 '사
진'과 같은 시선을 도입하는 것처럼 느껴진다는 것입니다.

서두 인용 글의 저자 클로델은 같은 원문 속에서 베르메르에 대해
서 다음과 같이 언급했습니다.

> 나의 흥미를 사로잡는 것은 이 순수하고, 노골적이며, 살균된 온갖 물
> 질을 밝혀내는 시선, 기하학적이라고 할까 천사의 것이라고 할까, 아니
> 단순히 사진술이라고 해야 할지도 모를 순진한 시선인 것이다. 그러나
> 사진술이라고는 했지만 이것은 또 무슨 사진술인지, 그것은 화가가 렌
> 즈 안에 틀어박혀서 외부 세계를 파악하는 듯한 사진술인 것이다.

즉 이제 인간적인 의미에 속박당하지 않는 시선, '과학'이 가질 수
있을 기계적이기도 한 시선이라고 해야 할지도 모릅니다. 예를 들면
작품명에서부터 베르메르 자신의 '회화를 통한 회화론'이어야 할 작
품「회화의 기술, 알레고리」(1665년경)입니다.

'알레고리'이기 때문에 해설이 필요합니다. 1949년이 되어서야 겨
우 판명된 사실은 이 여성 모델이 '역사적 뮤즈'인 클리오라는 것입
니다. 즉 17세기 회화의 '상식'을 지배했던 아이커놀러지(특히 체사
레 리파『이코놀로지아』1593년 등)에 따르면, 클리오는 천상의 별을
총총 박아 넣은 푸른색 옷을 걸치고 있으며, 머리에는 월계관을 쓰고,
나팔과 투키디데스의『역사』책을 손에 쥐고 있다는 것입니다. 또 다

른 요소를 열거하자면, 등을 보여주고 있는 화가는 당시 '부르고뉴 스타일'로 불렸던 15~16세기의 고풍스러운 옷을 걸치고 있으며, 또 뒤쪽 벽에 걸린 지도는 16세기의 오래된 네덜란드의 지도로 보입니다. "천장에 걸려 있는 샹들리에는 16세기까지 네덜란드를 계속 지배했던 합스부르크가를 떠오르게 만듭니다. 장식에 쌍두 독수리가 합스부르크가와 관련 있는 문장이기 때문"이라고도 알려져 있습니다[13]. 또한, 모델의 옆쪽 테이블에는 석고 마스크나 데생 연습장처럼 보이는 노트가 펼쳐져 있습니다.

하지만 분명한 것은 (벨라스케스의 경우와는 다르게) 이 화가는 베르메르가 아닙니다. 즉 베르메르가 자신의 회화 제작에 대하여 해설하는 것이 아니라는 뜻입니다. 조금 더 명확히 말하자면, 이 작품은 이미 베르메르 자신이 속하지 않은 이전 시대의 '회화'라는 것, 그 본질, 그 '행위'를 아마도 시대착오적인 것으로 표상하고 있는 것입니다. 그러니까 과거 16세기까지 회화는 '알레고리'였습니다. 현실의 작업실 안에서 모델에게 월계관을 씌우고, 그것을 그리는 것이 '회화'였습니다. 그러나 지금 '회화'의 시선은 이제 '알레고리'에는 현혹되지 않는 '순수하고, 노골적이며, 살균된' 시선을 갖기에 이르렀습니다. '나 베르메르는 렌즈 그 자체인 듯한 시선에 따라 그린다'라고 이 회화가 선언하는 듯이 보이지 않습니까.

신화도, 알레고리도, 역사도 이제는 필요치 않습니다. 회화를 위해서는 적어도 그곳에 들이비치는 빛이 있다면, 무명의 여인이 항아리

13) 고바야시 요리코 『베르메르론』 야사카 책방, 2008년.

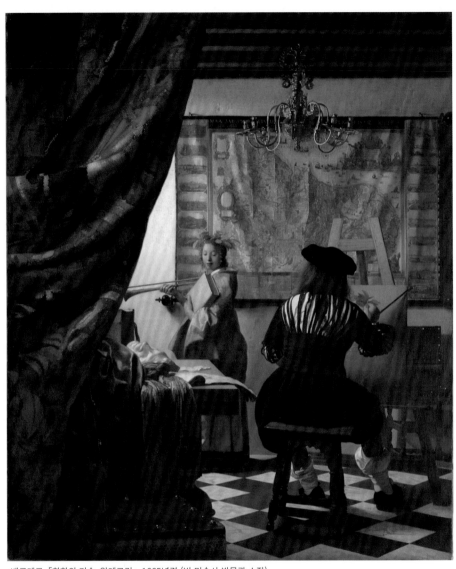

베르메르 「회화의 기술, 알레고리」 1665년경 (빈 미술사 박물관 소장)

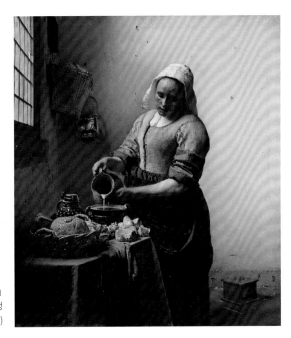

베르메르 「우유를 따르는 여인」
1658~1659년 추정
(암스테르담 국립미술관 소장)

를 손에 들고 새하얀 우유를 붓는 것만으로도 충분합니다. 그것만으
로도 세계는 이미 완전하며, 이 완전함 자체가 '신'이 아니라면, 그 이
외에 '신'을 가정할 필요조차 없는('렌즈'가 문제가 되는 한, 필연입니
다만) 스피노자적인 세계와 연결되는 태도가 이곳에 있는 것 같지만,
여기에서는 그저 암시로만 그치기로 합시다[14].

　이렇게 베르메르는 서구 회화의 역사에 한 전환점을 새기게 됩니다
만, 미술사에서 그의 이름이 명확하게 기록된 것은 19세기 후반(1866
년)입니다. 즉 '사진'이 발명되고 급속도로 보급하게 된 시대에 비로
소 그의 회화가 진가를 발휘하게 되며, 공유하게 되었다는 것은 아주
흥미롭습니다. 역사, 특히 예술의 역사는 결코 단편적인 사고로 진행

14) 장 클레 마틴 『베르메르와 스피노자』 스기무라 마사아키(번역), 이분사, 2011년을 참조.

되는 것이 아닌, 많은 회귀나 연결 고리에 의해 복잡한 양상을 나타낸다는 것, 또한 예술 작품은 반드시 '다가와야 할 시기'를 위해서 열려 있다는 것을 우리는 항상 잊어서는 안 됩니다.

그렇다면 20세기가 되고 그 존재가 극적으로 미술사에 기록된 이 시대에 화가가 한 명 더 있었다는 것을 떠올리지 않을 수가 없습니다. 조르주 드 라 투르(1593~1625년)입니다. 생전에 이미 프랑스 국왕의 궁정화가로서의 지위를 자랑하는 로렌 지방의 화가였지만, 오랫동안 작품이 다른 화가의 것으로 오인되어 그의 작업을 잘 정리된 상태로 인식되지 않았습니다. 1915년이 되어서야 그 잘못된 부분이 수정됨으로써, 만약 베르메르가 '빛의 화가'라면 (무엇보다도 「카드 사기꾼」을 그렸을 정도이니) 명백히 카라바조의 뒤를 잇는다고 말할 수 있는 '밝은 빛의 화가'로서의 그의 독특한 존재가 크게 주목받게 됩니다. 그 대표작 중에서 뉴욕 메트로폴리탄 미술관에 소장 중인 「참회하는 막달라 마리아」(1640년경)를 베르메르의 작품과 비교하며 살펴보도록 하겠습니다. 현실 세계에서는 아마도 어떠한 관련조차 없었던 이 두 화가의 작품을 우리 편의대로 구성을 통해서 살펴보고자 합니다. 즉 제8강에서 언급했던 질 들뢰즈가 스케치했던 '바로크 건축물', 그 2층 건물의 내부 공간을 일부러 개구부가 있는 지상과 폐쇄된 지하라는 2개 층으로 옮겨서, 그곳에 빛이 내리쬐는 베르메르의 '방'과 단 하나의 촛불만이 조용히 켜져 있는 라 투르의 닫힌 밤의 '방'을 위아래로 배치해 보겠습니다. [▶ 권두 삽화 11~12]

두 작품 속 인물은 모두 젊은 여인입니다. 한쪽은 '막달라 마리아'

인데도 화면에는 성서와 관련된 그 어떤 요소도 없습니다. 그저 이 시대의 의상을 입은 무명의 여인이라고 해도 될 것입니다. 베르메르의 방에는 여인이 모피까지 달린 화려한 황금 의상을 입고, 화장도 막 끝낸 참인지, 벽에 걸린 작은 거울에 자신의 모습을 비춰 보며 목에 건 진주 목걸이의 길이를 조절하는 것 같습니다. 테이블 끝쪽에는 종이 쪽지 같은 것이 있는 것으로 보아, 초대를 받고 어딘가로 외출하려는 것인가 봅니다. 한편, 라 투르의 방에도 여인이 등장하는데 이번에는 붉은색 치마에 흰 블라우스(그 '주름'에 주목하기를 바랍니다.) 모습으로 머리를 풀고, 진주 목걸이를 빼고, 다른 액세서리도 바닥에 내팽개친 채로 무릎에는 'memento mori'(죽음의 상징)을 의미하는, 해골을 하나 올려놓은 채 미동도 없이 죄를 뉘우치고 있습니다. 거울에는 그녀의 얼굴이 비치지 않고 있으며, 비치고 있는 건 그저 조용히 그리고 선명하게 불타오르고 있는 1대의 촛대뿐입니다.

 어떤 의미에서는 두 여인 모두 무아지경에 빠져 있는 상태입니다. 지상층에서는 세속적인 '삶의 유열(愉悦)', 지하층에서는 '죄와 죽음의 명상', 하지만 중요한 것은 여기에서 회화는 이미 이야기처럼 혹은 우의적인 '의미'를 그리고자 한 것이 아니라, 오히려 '의미'로는 회수되지 않는 '그 자체', 바로 인간의 '삶' 그 자체를 보려고 했다는 것입니다. 「참회하는 막달라 마리아」의 상을 그리는 것이 문제가 아니라, 오히려 회화가 테이블에 놓인 거울이 그러하듯이 이미 누구의 것도 아닌 하나의 시선이 되어 밤의 어둠 속에서 모두 불타 버리는 인간의 '삶', 그 자체를 그저 가만히 응시하고 있습니다. 이렇게도 어마어마한 깊이에 회화가 도달했다는 사실에 전율하지 않는다면, 그리고 그

시선을 자신의 것으로 만들지 못한다면, 이 그림들을 제대로 봤다고 는 볼 수 없다고 생각합니다.

만일 이렇게 깊이를 가득 채우는 저 거울이 회화 그 자체의 일종의 자아 이미지라고 한다면, 그 앞에 있는 양초와 해골 사이에 나뒹굴며 희미한 빛을 발하는 하나의 '일그러진 진주'야말로 누구의 것도 아닌 '바로크'의 궁극의 눈이며, 그 안구의 은밀한 곳까지 자기 이미지가 될 때까지 바라본다면, 물론 제 자신의 시적인 세계에 지나지 않게 되 겠지만, 동시에 이러한 시적 발견을 전혀 발동시키지 않고, 단지 확인 을 위해서만 그림을 보는 것에는 의미가 없다는 것도 말씀해 드리고 싶습니다.

여기서 저의 시 또는 판타지 하나를 조금 더 전개해 보려고 합니다. 저로서는 개구부를 지닌 '밝은 방'과 폐쇄된 '밤의 방'을 '주름'처럼 접어서 겹쳐 버리고 싶습니다. 그리고 그곳에 몇 안 되는 '궁극의 화 가' 중 한 사람인, 바로 렘브란트 하르먼손 반 레인(1606~69년)이 모 습을 드러내는 것을 지켜보고자 합니다.

아니, 실제로는 밤의 광경이 아니었음에도 표면에 몇 겹으로 칠한 니스 탓에 이른바 '밤'이 덧칠된 것으로, 19세기 이후 「야경」이라는 제목으로 누구나 알고 있는 저 명작을 근거로 이런 말씀을 드리는 것 은 아닙니다. 따라서 여기에서는 굳이 「야경」(1642년)을 우회하며 다른 작품을 잠깐 살펴보겠습니다.

사실 이것은 (사사로운 이야기이지만) 최근 우연히 들른 더블린에 있는 미술관에서 기습적으로 저를 그 자리에 멈추어 서게 했던 작품

「이집트로 피신하는 중의 휴식」(1647년)입니다. [▶권두 삽화 10]

　주제는 당연히 성서에 관한 내용이지만, 여기에서도 성서에 환원해서 해독해야 할 요소는 아무것도 없습니다. 마리아도 요셉도 어린 예수의 얼굴도 뚜렷하게는 보이지 않습니다. 이집트로 도피하는 중 하룻밤, 강가 절벽 아래, 양치기 소년이 피운 모닥불에 둘러앉아 몸을 녹이며 휴식을 취하는 성 가족, 그것을 '거울'로 보듯이 물을 사이에 두고 멀리서 바라보는 회화의 시선. 모닥불에는 양이나 소도 몰려들었고, 또 안쪽으로 이어진 길에는 다른 동물들을 몰고 가는 남자의 모습이 보이며, 휴대용 석유등의 빛이 희미하게 빛나고 있습니다. 멀리 보이는 언덕 위에는 폐허 같은 성의 윤곽이 보이며, 저편에는 소용돌이치는 구름 사이로 달빛이 비치고, 희미한 빛을 발하는 밤하늘이 펼쳐져 있는 풍경.

　쏟아지는 달빛과 모닥불의 빛―특별히 설명할 필요가 없는 광경입니다. 서두에 인용했던 시인 폴 클로델의 시적인 문구를 차분히 다시 읽어보는 것만으로 좋을 것 같습니다. 회화는 어느새 '바로크 건축물', 그 '카메라' 속에는 머무르지 않습니다. 그것은 '바로크'가 지닌 '비전'의 힘을 광대한 우주적인 차원에서 전개하고 있다고 생각합니다.

　미술사가는 이 작품이 17세기 초반의 다른 화가 아담 엘스하이머의 유화 동판화의 의장(意匠)을 잇고 있음을 지적하고 있습니다. 분명히 달빛도 모닥불도 강 수면의 반영도 공통적입니다. 그러나 엘스하이머의 작품이 결국 밤의 광경 속에서 성 가족의 표상에 머무는 것에 비해서, 렘브란트의 작품은 이제 그곳이 어디이며, 그곳에 누가 '휴식'을 취하고 있는지는 어떻든 상관없습니다. 단지 드넓은 공간에서 서로의

몸을 맞대는 '삶'이 모여 있으며, 그 '삶'의 빛이 지금 물감이라는 밤의 물질이 되어 물결치면서 주위 공간으로 퍼져나가고, 그 희미함, 그리고 애처로운 파동 자체가 그곳에 있는 차원으로 도달한다고 볼 수 있습니다. 우주 속 인간의 삶, 그렇습니다. 회화는 드디어 인간이라는 존재의 증명으로 도달하는 것입니다.

그럼 렘브란트라면 우리가 '바로크 건축물'의 두 층에 대입시켰던 '젊은 여성'을 어떻게 그렸을까요? 그런 느닷없는 가공의 질문에 대한 대답으로 생각되는 것이 역시 성서에 소재(수산나)를 그린 것과 동시에 화가의 당시 내연녀였던 헨드리키에의 모습이라고도 알려진 「개울에서 목욕하는 여인」(1654년)입니다. 이런 거친 붓의 터치에서 어떤 섬세한 감각이 생겨나는 것일까요? '부식해 가는 밤' 속에서 조용히 물에 몸을 담그려는 여자의 모습에는 이제 '유열(愉悅)' 혹은 '회전(悔悛)'과 같은 '강한 의미'로는 환원할 수 없지만, 틀림없이 '삶'의 실질로서의 '진동'이 일렁이며 울려 퍼지는 것 같지 않습니까.

빛은 단순히 입자라는 것이 아니라 파동이기도 하다는 것을 이 시대 '광학'이 훗날에 알리게 되는 것을 생각하지 않으면 안 됩니다.

렘브란트만큼 자화상을 그렸던 화가는 없습니다. 젊은 시절부터 죽기 직전까지 그는 자신의 모습을 그려 나갔습니다. 자세히 다룰 여유는 없지만, 이 강의를 관철하는 은밀한 통주저음[15]의 풍습에 따라서, 여기서도 그 많은 자화상 중에서 그 마지막 작품을 예만 들어보고자

15) 바로크 시대(1600~1750) 유럽에서 성행된, 특수한 연주 습관을 수반하는 저음 파트를 말한다.

렘브란트 「개울에서 목욕하는 여인」
1654년(런던 내셔널 갤러리 소장)

합니다. 본인의 삶을 평생 들여다본 화가가 인생의 마지막에 본 스스로의 모습입니다.

마지막으로 한마디 덧붙이고 싶은 말이 있습니다. 베르메르나 렘브란트의 일생에 관해 적은 글을 읽다 보면, 경제적 사정이 중요한 요인으로써 떠오릅니다. 두 사람 모두 단지 그림을 그린 것이 아니라, 스스로 그림을 사고 그림에 투자했다는 것을 알 수 있습니다. 따라서 파산하기도 합니다. 즉 절대 왕정에 따르는 벨라스케스와 같은 화가와는 달랐던 그들은 시장의 원리 속에서 살아갔던 것입니다. 또한, 그 시장은 네덜란드 공화국의 체제를 토대로 세계 최대 무역과도 밀접한

렘브란트 「자화상」
1669년(마우리츠하위스 미술관 소장)

관련이 있었습니다. 서두에서 지적했던 것처럼 이 시대에 자연과학의 확립이 있었으며, 그와 동시에 현재 우리의 생존 조건으로도 이어지는 자본주의적 시장 원리도 발전해 나갔습니다. 그리고 회화는 그 두 사람과 결코 관련이 없는 것이 아니었습니다. 미셸 푸코처럼 말하자면, 그런 커다란 변동 속에서 이념으로써의 '인간'이 태어났던 것입니다. 그리고 회화는 무엇보다도 그 '인간'의 존재 자체에 시선을 맞춘 것입니다.

11

사물의 감정·생명의 아름다움

정물화의 비밀

그 그릇이나 과일은, 샤르댕 자신이 집어낸 그것들의 비밀을 당신 스스로가 찾게 되기를 바라고 맡기고 있다. 정물(nature morte)은 유난히 살아 있는 자연(nature vivante)이 된다. 생명과 마찬가지로 정물은 당신에게 알려야 할 무언가 새로운 것, 빛내야 할 신기한 매력, 밝혀내야 할 신비함을 항상 느끼게 될 것이다. 가르침에 귀 기울이듯이 그의 그림에 귀를 기울인다면, 며칠 사이에 나날의 생활은 당신을 매료하게 될 것이다. 그렇게 그의 그림의 생명에 대해 이해하게 되면, 당신은 생명의 아름다움을 얻게 될 것이 틀림없다.

(마르셀 프루스트 『생트뵈브에 거역해서』[16])

이제 강의는 시대적으로 18세기에 접어들었습니다. 다만 앞으로의 세 번의 강의는 지금까지와는 분위기가 조금 다른 회화의 장르에 초점을 맞춰보고자 합니다. 즉 정물화, 풍경화, 역사화라는 세 장르를 순서대로 다루며, 가령 바로크부터 모더니티 시대 사이에 각 장르 속에서 어떻게 회화가 '성숙'했는지를 지켜보고자 합니다. 우선은 정물화입니다.

16) 호카리 미즈호 『프루스트, 인상과 은유』 지쿠마학예문고, 1997년(초판 1982년). 프루스트의 「샤르댕론」 인용은 이 책의 호카리 미즈호 번역에 따른다.

정물화란 기묘하고도 거의 도착적인 장르입니다. 즉 그것이 그리는 것은 결코 신화적이거나 종교적인 일도, 역사적인 사건도, 숭고한 풍경이나 위대한 인물조차 없이 본질적으로 흔한 일상적 사물 그 자체로써 특별한 의미가 없는 사물입니다. 거기에서는 어떠한 드라마도 일어나지 않습니다. 테이블 위에 은색 텀블러, 사과나 딸기 등과 같은 과일, 화분 몇 개 또는 칼, 식탁보 등 특별히 눈길을 사로잡을 만한 것들은 찾아볼 수 없습니다. 그래서 예를 들어 18세기 프랑스의 왕립 아카데미에서는 회화 장르에 관해서 명확하게 계층을 나눴는데, 역사화나 초상화에 비하면 정물화의 위치는 훨씬 낮았습니다. 이는 현실적으로 화가에게 지급되는 작품의 대가도, 화가의 사회적인 지위도 모두 낮았음을 의미합니다[17].

하지만 동시에 그렇기 때문에 오히려 정물화를 그리는 것은 특별한 의미가 있었다는 것입니다. 즉 거기에는 회화에 있어서 외적인 이유가 아니라 어디까지나 회화 자체에서 발하는 어떤 내적인 이유, 동기, 욕구와 같은 것들이 있었으므로, 조금이라도 그 '회화적 이유'를 이해하려고 해야만 합니다. 그러기 위해서는 장 바티스트 시메옹 샤르댕(1699~1779년)의 회화에 물어볼 수밖에 없습니다.

그러나 그 전에 잠시 역사를 뒤돌아보면, 이른바 정물이 그 자체만으로 작품 주체를 구성하듯 그려진 것은 도대체 언제였는지, 그 의문이 들자마자 제 뇌리에 바로 스친 작품은 카라바조(1571~1610년)의 「과일 바구니」입니다.

17) 나탈리 에니크『예술가의 탄생, 프랑스 고전주의 시대의 화가와 사회』사노 야스오(번역), 이와나미 서점, 2010년. 이 책에 이 시대의 화가의 제도와 생활에 관해서 상세히 정보를 담고 있다.

혹은 카라바조의 흐름을 이었다고도 할 수 있는 '스페인 정물화'의 전통이며, 그중에서도 산체스 코탄(1560~1627년)이나 프란시스코 데 수르바란(1598~1664년)의 작품입니다.

어두운 배경으로서 배치된 채소들은 호스트 월데마 잔슨에 따르면 "아주 계획적으로 '별과 초승달' 모양으로 배치되어 있는"[18]것이며 거기에는 천체의 질서가 상징적으로 표상되고 있는 것입니다.

이렇게 가장 가까운 사물을 통해서 신비로운 질서를 표현하는 스페인 정물화에 비해, 네덜란드 회화에 있어서 정물화는 세속적인 양상이 더 강합니다. 예를 들면 월렘 클라스존 헤다(1594?~1680년)의 「정물」에서는 껍질을 까다 만 레몬, 쓰러진 은색 화분, 깨진 유리잔이라는 호사스러운 식기가 만들어 내는 난잡한 질서는 바로 La Nature Morte(죽은 자연)!, 어떤 폭력적인 사건으로 인해 중단된 식탁 위의 혼란 상태를 제시하고 있습니다.

즉 한편으로는 빈곤한 일상 속 사물에 나타난 신비한 영원의 질서, 다른 한편으로는 '먹는 것', '마시는 것'이라는 속세의 욕망이 향하는 풍요 또는 호사로움의 질서, 동시에 그런 질서의 붕괴와 해체를 나타내고 있습니다. 정물화라는 장르는 바로 그 두 방향성을 내포하고 있습니다. 그리고 그 두 방향성을 선명하게 내포하는 한 장의 타블로에 의해 단번에 무명 '화가-상인(peintre-marchand)'에서 아카데미 정회원이 된 인물이 샤르댕이며, 1728년에 있었던 일입니다.

18) 호스트 월데마 잔슨『미술의 역사』(총2권) 무라타 기요시, 니시다 히데호(번역) 미술출판사, 1990년, 432페이지.

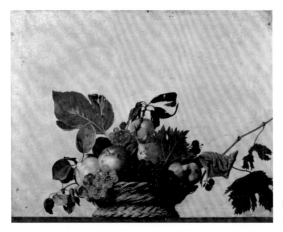

카라바조 「과일 바구니」
1596~1599년경 (암브로시아나 미술관 소장)

코탄 「식용 엉겅퀴가 있는 정물」
1602년 (그라나다 박물관 소장)

헤다 「정물」
1634년 (보이만스 반 뵈닝겐 미술관 소장)

샤르댕 「가오리」 1725~1726년경 (루브르 박물관 소장)

그때 아카데미에서 인정된 작품 중 하나가, 다음 시대가 되어서도 샤르댕을 언급할 때 빠지지 않는 「가오리」입니다. 정물이라고 하지만 여기서는 식탁 위로 뛰어오른 고양이가 등을 곧추세우고 막 껍데기가 벗겨진 굴을 향해 돌진하려는 아주 극적인 순간을 그린 것입니다.

하지만 그와 동시에 이 고양이의 동적인 생명이 뒤쪽 벽에 매달린 배가 갈린 가오리와의 강렬한 대비 가운데 그려져 있다는 것을 놓쳐서는 안 됩니다. 어쩐지 기분을 언짢게 하는 매달린 생명을 잃은 고기, 이 그림을 보고 있자면, 결국엔 이것을 어떻게 '보는' 것이 좋을지에 귀착하게 됩니다. 즉 '여기에 매달린 가오리가 있다'라고 인식하는 것만으로는 충분하지 않고, 그것을 말하자면 '살아가는' 것이 요구되는 뜻도 있습니다. 예를 들면 첫머리에서 그 일부를 인용했던 문헌에

서 마르셀 프루스트는 다음과 같이 말하고 있습니다. "(중략) 그러나 당신의 머리 위에는 자신이 몸을 휘며 헤엄쳤던 바다처럼 아직도 신선하고 기묘한 괴물인 가오리 한 마리가 매달려 있다. 그것을 보면 가오리가 그 섬뜩한 목격자였던 잔잔하거나 거친 바다의 불가사의한 매력이 미식의 욕망과 뒤섞이며, 어째서인지 동·식물원의 추억과 같은 것이 식당의 맛 한가운데를 스쳐 간다. 가오리는 배가 갈라져 있으며, 당신은 붉은 피나 푸른 신경이나 하얀 근육으로 물든 섬세하고 장대한 그 건축, 마치 색이 다채로운 대성당의 제단과 같은 그 건축의 아름다움을 즐길 수 있다."[19]라고.

매달린 가오리를 '색이 다채로운 대성당의 제단'으로 비유할 수 있는 감성이(아직 20대 중반밖에 되지 않았을 때 쓴 글인데) 역시 프루스트답습니다. 그 한마디는 배가 갈린 '고기'가 한편으로는 '미식'을 위한 것이면서도 그것과 뒤섞인 어떤 '성스러운 것'이 그것을 스쳐 지나가는 것을 암시하고 있습니다. 아니, 여기에서 단번에 그것을 매단 '성스러운 육체'로써, 예수의 '책형'이라는 서구 문화의 핵심적인 강박관념으로 연결 짓지 않으며, 그러나 다음의 두 작품을 지적해 두고자 합니다.

하나는 1730년 전후 샤르댕 회화의 초기 작품으로, 사냥 가방에서 갓 꺼낸 산토끼, 메추라기나 도요새라는 야생 조류, 양의 넓적다리 살이나 말린 생선 등 매달려 있는 죽은 생명체를 집요하게 그리고 있다는 것입니다. 또 다른 하나는 이와 같이 매달린 고기를 그리는 것은 결코 특별한 것이 아니라, 예를 들어 독립된 정물화의 개척자라고 불

19) 앞선 주석 16)에서 언급한 책.

아르트센 「정육점 앞과 이집트로의 도피」 1551년 (웁살라대학교 소장)

리는 피테르 아르트센의 「정육점 앞과 이집트로의 도피」(1551년) 등 네덜란드 회화의 그 선례가 있으며, 또 이 아르트센의 작품에는 전면을 넓게 차지하는 정육점 앞에 매달린 몇 개의 고깃덩이 안쪽에는 저 「이집트로 도피」하는 정경이 작게 그려져 있습니다. 즉 '매달린 고기'라는 주제가 표리일체적으로 종교적 주제를 숨기고 있다는 지적은 결코 무모하지 않습니다.

하지만 분명히 샤르댕은 종교적인 주제를 그리려고 한 것은 아닙니다. 그것이 아니라 그전까지는 종교만이 개시해 줬을지도 모르는 생명 또는 존재라는 것(첫머리에서 인용한 프루스트의 말을 빌리자면) '비밀' 또는 '밝혀내야만 할 신비'를 회화가 그대로 개시할 수 있는 방

향으로 향했다고 생각됩니다. 특별히 샤르댕 자신이 그렇게 말한 것은 아니지만, 일상에서 아주 흔한 식탁 위의 광경 자체가 종교적 사상 체계 등으로는 환원할 수 없지만, 일종의 '성스러운' 차원을 여는 것을 회화에서만 나타낼 수 있습니다. 그것이야말로 회화의 새로운 사명이라고 할 수 있습니다.

그렇다면 샤르댕 본인은 어떻게 말했을까요? 드니 디드로 또한 「1769년의 살롱」에서 그 일화를 인용하고 있지만, 동시대의 샤를 니콜라 코생이 그렸던 그의 『전기』에 따르면 "어느 날 한 화가가 색채를 순화해서 완전한 것으로 만들기 위해서 이용하는 기술을 엄청나게 자랑했다. 샤르댕 씨는 이 남자의 무미건조하고 치밀한 제작 능력밖에 인정하고 있지 않았지만, 그의 이런 쓸데없는 이야기에 애를 태우며 말했다. '당신은 색채로 그림을 그린다는 거군요.' 남자는 몹시 놀라며 '그럼 무엇으로 그리나요?'라고 대답했다. '색채는 이용할 수 있지만, 그림은 감정으로 그리는 것이죠'라고 샤르댕 씨가 대답했다."[20] 라고 되어 있습니다.

'감정'―쉬운 말이지만 결정적인 한마디입니다. 물론 그전에도 화가가 '감정' 없이 그린 것은 아니겠지만, 그러나 회화의 중심은 어디까지나 그릴 대상에 있었습니다. 하지만 여기에서는 뚜렷이 그리는 주체 쪽으로 중심 이동이 일어나고 있습니다. 실제로 그는 초기 습작이라 할 수 있는 산토끼 그림에 관해서 전혀 "털을 그리려고 한 적은

20) 2012년 9월 8일부터 2013년 1월 6일까지 미쓰비시 1호관 미술관에서 대규모로 샤르댕전이 개최되었다. 피에르 로젠베르그가 감수한 그 공식 카탈로그에서 매우 충실한 자료를 제공해 주고 있다.

샤르댕 「사냥 가방과 화약통 옆의 죽은 토끼」
1730년경(루브르 박물관 소장)

한 번도 없었다."라고 말했습니다. 결국, 대상의 부분을 정밀하게 그
리려는 것이 아니라, 오히려 대상에서 '떨어져서' 게다가 다른 화가
들이 사용했던 방법조차 잊고 그것을 '바라봐야만' 합니다. 이것 또
한 코생의 『전기』 중에 있는 말이지만 샤르댕은 다음과 같이 자문합
니다. "여기에 꼭 그려야 할 대상이 있다. 그것을 정확하게 그리기 위
해서 내가 본 모든 것과 다른 화가들이 그것을 그린 방법도 잊어야만
한다. 나는 세부 사항을 구분할 수 없을 정도로 그것들을 떼어 놓아야
한다. 무엇보다도 유념해야 할 것은 대상의 전체 통합(덩어리), 색조,
풍만함, 빛과 그림자 요소를 훌륭하게, 그것도 가능한 한 정확하게 그
리는 것이다."라고 했습니다.

'대상의 전체 통합(덩어리), 색조, 풍만함, 빛과 그림자의 요소'……

여기에는 거의 그로부터 백수십 년 후, 인상파 회화가 그러하다는 것이 예고되어 있습니다. 실제로 샤르댕이 크게 재평가받는 것은 19세기 후반의 인상파 시대이며, 예를 들어 공쿠르 형제에 따르면 '샤르댕론'이 나오는 것은 1864년입니다. 그 연장 선상에 우리가 첫머리에서 인용했던 젊은 프루스트가 이른바 자신의 미학적 기초를 다지기 위해서 썼지만, 결국은 발표하지 못한 '샤르댕론'이 있습니다.

프루스트는 '비밀'이라고 하고 (참고로 디드로는 '마술'이라고 하며) 샤르댕 자신은 '감정'이라고 말합니다. 그렇다면 우리는 뭐라고 말하면 좋을지, 스스에게 반문하듯 질문을 던져야만 합니다. '진정한 배움'이 항상 그러하듯이 여기서 샤르댕은 어떤 의미에서는 '회화'에서 출발해서 '보는 것' 자체를 변혁한다고 본다면, 우리는 스스로 샤르댕의 그림을 어떻게 '보는'지에 관해 질문을 던져 보아야만 할 것입니다. 물론 우리의 잠정적인 대답은 평범한 것이며, 그 예로 '성질', 즉 샤르댕은 '보는' 것이 형태와 그 형태가 지닌 색채의 경험뿐만 아니라, 무엇보다도 각각의 다른 사물이 지닌, 아니 조금 더 정확하게 말하자면 각각의 다른 사물이 우리에게 선사하는 '성질'을 '보는' 것이라고 주장하는 것과 같다고 할 수 있습니다.

「가오리」는 고양이가 막 「위태롭게 쌓인 옅은 진주색의 조가비」(프루스트)에 당장이라도 발을 뻗을 것만 같은 그 아슬아슬한 순간을 그리고 있습니다. 그곳에는 오히려 '드라마'적인 의미를 담고 있습니다. 하지만 예를 들면 그의 초기 정물화 중 하나인 「점심 식사 준비」(별칭 「은 물잔」)에서 우리가 '보는' 것은 돌판 위에 놓인 은색 물잔,

샤르댕 「점심 식사 준비(은 물잔)」
1728년 이전 (릴 미술관 소장)

고깃덩어리가 담긴 은색 접시와 주걱, 잘린 빵과 거기에 꽂혀 있는 나이프, 적포도주가 절반 정도 담긴 병이 있을 뿐, '드라마'적인 것은 없습니다. 그래도 우리는 빵에 꽂힌 나이프의 '거친' 모습이나 앞쪽에 떨어진 약간의 빵 부스러기에서 어떤 '드라마'를 꿈꾸며 이 그림을 보려고 은밀히 욕망하기도 하지만, 그러나 회화가 우리에게 주는 것은 그렇게 드라마틱한 '의미'가 아니라 과묵한 '성질', 즉 은색 물잔이나 접시의 은, 고기, 빵, 병, 돌이라는 각기 다른 '성질'을 지닌 사물이 그 현실 공간에 존재하는 것과 동시에 바로 표상 공간이기도 하는 공간 속에서 하나의 '질서'를 만들어 내고 있다는 것입니다. 또한, 그것은 결코 언어로는 표현할 수 없는 '질서', 회화를 통해서만 주고받을 수 있는 '질서'입니다. 이 '질서'는 회화보다 먼저 존재했던 것이 아닙니

다. 다른 '성질'을 지닌 물질을 공간에, 빛 속에 배치하며 '질서'를 만들어내는 것은 화가입니다. 정물화는 사물의 '성질'을 나타내 주는 극장이며, 그곳에서 화가는 시작부터 끝까지 주도권을 쥐고 있습니다. 가장 과묵하고 절제된 장르가 '회화라는 영역'을 절대화하고 있는 것입니다.

이 '성질'은 단순히 은 물잔의 질감뿐만 아니라, 그곳에 빛이 닿아 그 빛과 함께 '나(화가 샤르댕 또는 그 그림을 보는 우리와 같은 '나' 입니다.)'는 그것을 감수하는 것으로서 감각적인 '성질', 그렇게 현대의 뇌과학 또는 뇌철학에서 '콸리아(qualia)'[이는 복수형으로 단수형은 콸레(quale)라고 부르며, 우리의 의식 속에서 어떤 사물이 예를 들어 '생생하고 현실감 있는 것'으로 느껴지는 '성질'을 뜻합니다. 이것은 외부를 통해 들어온 다양한 정보가 어째서 우리의 뇌 속에서 결코 개별적인 정보로는 환원할 수 없는 현실에 있는 존재 감각을 지닌 감각 대상을 만들어 내는지를 이른바 '콸리아 문제' 또는 '의식의 하드 플라블럼(Hard problem of consciousness)'이라는 어려운 문제를 제기하는 것이지만, 18세기의 샤르댕은 그런 '뇌'라는 맥락의 한계 따위를 알고 있었던 것도 아니라, 화가로서 자신의 '뇌' 밖에 있는 캔버스 위에 각각의 '콸리아'를 하나의 전체적 '질서'를 토대로 재현하려 했다고 볼 수 있습니다.

이에 대해 조금 더 이야기해 보자면, 이 '콸리아 문제'에 대한 사소한 힌트를 샤르댕의 회화보다 그 회화의 의미를 철저하게 이해하려고 했던 프루스트의 텍스트 속에서 발견할 수 있다고, '뇌'를 그다지 믿지 않는 저는 그렇게 생각됩니다. 「가오리」에 관해서 앞서 인용했던

텍스트에 이어서 프루스트는-"그 옆에는 죽은 물고기가 내팽개쳐진 채로, 배를 밑으로 향하고 눈은 튀어나와 경직된 절망적인 곡선을 그리며 몸은 뒤틀려 있다. 그리고 고양이 한 마리가 한층 더 복잡하고 의식적인 모습으로 그 어두운 생명을 이 수족관과 포개어 보며 빛나는 시선을 가오리에 집중하면서, 굴 위에서 그 부드러운 발을 불안해하면서도 분주히 움직이고 있다. 그렇게 고양이의 진중한 성격, 미각을 향한 욕망, 거침없는 시도를 동시에 보여주고 있다. 시선이라는 것은 선호하고 다른 감각과 함께 작용하며, 색채의 도움을 받아, 어떤 과거나 미래의 그 어느 것보다도 많은 것을 재구성하려는 것인데, 그 시선이 막 고양이의 발을 적실듯한 굴의 차가움을 바로 느끼고 있다. 그리고 그런 여린 진주색의 조가비가 위태롭게 쌓아져 있는 것이 고양이의 무게로 인해 무너지는 순간, 조가비가 부서지는 작은 비명과 무너져 내리는 큰 울림이 귀로 빠르게 흡수된다."라고 썼습니다.

여기에서 중요한 것은 '성질'이 결정되는 것은 결코 단순한 감각 정보를 통해서가 아니라 '선호하며 다른 감각과 함께 작용한다'라는 것이며, 즉 훗날 예를 들면 샤를 보들레르가 '대응(correspondance)'이라고 이름 붙인 것처럼 공감각적인 종합 작용에 따른 것, 게다가 그 종합 작용에는 프루스트가 몇 번이나 강조한 것처럼 '어떤 과거나 미래의 그 어느 것보다도 많은 것'을 재구성하는 것, 바로 '잃어버린 시간'이나 '아직 오지 않은 시간'까지 포함한 시간의 종합으로써 상상력을 동원해야만 한다는 뜻입니다. 그렇습니다, 회화야말로 인간의 이 근원적인 상상력에 직접적으로 뿌리를 내리고 있는 것입니다. 샤르댕의 회화는 그 급진적인 과묵함을 통해서 알려주고 있습니다. (서구)

회화는 마침내 자신이 무엇인지를 깨닫게 된 것입니다.

하지만 앞서 언급했듯이 정물화의 위계가 낮고 그것으로는 화가로서의 명성을 확립할 수 없었으며, 경제적으로도 윤택하지 못했습니다. 그런 현실적인 이유로 인해 샤르댕은 풍속화로 '전향'하였고, 그것을 통해 큰 성공을 거두게 되었습니다. 그는 그 장르에서도「비눗방울을 부는 사람」이나「서틀콕을 들고 있는 소녀」,「시장에서 돌아옴」,「식사 전 기도」등 평범한 일상 속 순간의 광경을 아주 친밀하고 따뜻한 터치로 그렸으며, 거기에는 정물화에서 발견할 수 있었던 회화의 본질이 부드럽게 녹아들어 있었으며, 친밀한 공감의 교류 공간이 열려 있는 것을 알 수 있지만, 정물화에서 볼 수 있었던 회화적 '질서'의 긴박감은 줄어들어 있습니다. 회화의 독자적인 '질서'보다는 대상이 되는 광경으로의 친밀한 공감이 우선하는 것입니다. 그것에 화가 본인도 성에 차지 않았던 것인지, 15년간에 걸쳐서 풍속화를 중심으로 작업하다가 말년에는 다시 정물화로 '회귀'하였습니다. 여기에서 바로 정물화의 거장으로서 샤르댕의 대단함을 느낄 수 있습니다. 말년에 20여 년간 그는 과거 작품의 모작을 제외하면 거의 풍속화를 그리지 않았습니다.

그렇다면 후기 정물화는 초기 때와는 어떤 차이가 있었을까요? 언뜻 봐도 알 수 있는 것은 전체적으로 더 부드럽고 투명하며 느긋한 '성질'로 바뀌었다는 것입니다. 은이나 동이라는 금속 물질보다는 도자기의 미묘한 감촉이나 유리의 투명함이 선호되며, 꽃이나 과일이 고요한 정서를 자아냅니다. 동물적인 생명에서 식물적인 생명으로 서

서히 변화해 갔다는 느낌이 듭니다.

그 말기 작품 중의 하나인「딸기 바구니」[▶권두 삽화 13]입니다.

바구니에 쌓여 있는 딸기, 물이 담겨 있는 유리컵, 하얀 카네이션 두 송이, 앵두 2개와 복숭아 1개, 화면 속에는 단지 그것밖에 없습니다. 그런데도 예를 들면 산처럼 쌓여 있는 딸기가 어딘지 모르게 매달려 있던「가오리」의 형태와 닮아서, 여기에도 마치 '대성당의 제단'이 있다고 보는 것도 괜찮습니다. 혹은 쌓여 있는 딸기의 무게감이 형태를 아주 살짝 무너뜨리는 그 미세한 '붕괴'의 '성질' 속에서 '고양이'처럼 살아 있는 생명과 '가오리'처럼 죽은 것의 딱 중간과 같은 위치에 있는 과일의 존재감에 대해서 생각하는 것도 괜찮습니다.

하지만 그 이상으로, 만약에 굳이 프루스트의 2인칭 서술 방식을 잠시 흉내 내서 표현해 보자면, 그 그림을 지그시 바라보던 당신은 돌연히 이곳에서는 모든 것, 산딸기와 복숭아뿐만 아니라 컵도, 그 속에 담긴 물도, 두꺼운 나무 테이블도, 배경에 깔린 벽마저도, 이 공간 전체가 '살아 있음'을 깨닫고 놀라게 되는 것입니다. 모든 것이 '살아 있는' 것이며, 그것은 '비밀'을 의미합니다. '비밀'이긴 하지만, 무엇 하나 숨겨져 있지 않은 '비밀'입니다. 모든 것이 이렇게도 숨겨진 것 없이 열려지며 존재합니다. 다음 순간에 당신은 또 다른 무언가를 발견하고 더 놀라게 될 것입니다. 그렇습니다. 이들이 모두 '살아 있는' 것은 바로 당신이 그것을 '바라보고' 있기 때문입니다. 바로 당신의 시선이야말로, 그리고 그것은 샤르댕의 시선과 결코 전혀 다르지 않지만, 이 공간에 생명을 부여하고 있음을 당신은 깨닫게 될 것입니다. 그리고 그때 비로소 당신은 샤르댕의 '보는 것'을 진정으로 익혔다고

샤르댕 「구식 안경을 쓰고 있는 자화상」
1771년(루브르 박물관 소장)

볼 수 있습니다.

그러나 샤르댕의 이 훌륭한 '시선'을 지탱했던 그의 안구가 오랫동안의 물감 사용으로 인해 흑내장이라는 질병을 얻게 됩니다. 그는 더이상 유채를 사용해서 그릴 수 없게 됩니다. 그러나 화가의 영혼을 그런 일로는 무너뜨리지 못했습니다. 그는 파스텔을 사용해서 자화상을 그렸습니다. 파란 터번을 둘러쓰고 구식 안경을 쓴 샤르댕의 자화상, 그것은 샤르댕이라는 과묵한 화가가 마지막에 한 격렬한 자기주장인 것 같이 생각됩니다.

12

무한에 대한 정념·세계의 숭고함
풍경화의 '시선'

자연계의 위대하고 숭고한 존재가 만들어 내는 정념은 만약에 이들 원
인이 가장 강력하게 작용할 때는 경악하게 된다. 경악이란 어느 정도의
전율을 뒤섞는 혼의 모든 움직임이 정지하는 상태를 말한다. 이런 상
태에서는 마음이 그 대상을 통해 남김없이 모든 것이 점령된 결과, 마
음은 다른 어떤 대상을 떠올리거나, 마음을 채우고 있는 대상에 대해
서 추론조차 당연히 할 수 없게 된다. 그 까닭에 우리의 추론 작용을 통
해 생겨나는 것이 아니라, 오히려 그것을 선취하고 불가항력적인 기세
로 우리를 끌고 가는 저 숭고하고 위대한 힘의 능력이 여기에서부터 생
겨난다. 제가 언급한 것처럼 경악은 숭고에서 최고의 효과이며, 그것의
약한 효과가 칭찬, 존경, 경의 등이다.

(에드먼드 버크 『숭고와 미의 근원을 찾아서』[21])

이제 풍경화입니다. 우선 처음으로 분야에 관해서 고전적이면서도
읽기 쉬운 참고 사항을 예로 한 번 들어보겠습니다. 제5강에서도 언
급했지만 케네스 클라크가 옥스퍼드대학에서 한 강의를 기초에 두고

21) 에드먼드 버크 『숭고와 미의 관념의 기원』 나카노 요시유키(번역), 미스즈 책방, 1999년. 원작 1757년.

썼던 그의 저서 『풍경화론』(1949년, 1976년 개정판)입니다. 클라크
는 거기에서 고대와 중세의 풍경화에서 고흐나 세잔에 이르기까지 서
구 회화에서 풍경과 회화의 관계를 상세히 기술했습니다. 그 목차를
살펴보면 다음과 같습니다.

제1장 대상으로써의 풍경 / 제2장 사실의 풍경 / 제3장 환상의 풍경 /
제4장 이상의 풍경 / 제5장 있는 그대로의 자연 파악 / 제6장 북방의
빛 / 제7장 질서에의 복귀

시대적으로는 거의 제4장에서 18세기가 끝나고 이후는 19~20세기
(제5장이 인상파, 제6장이 낭만주의, 제7장이 인상파 이후)의 회화를
중심으로 다루고 있습니다. 회화에는 풍경이 반드시 수반됩니다. 실
내의 광경이라면 이야기가 달라질 수 있지만(그 경우도 대체로 '창'
을 통해서 바깥 풍경이 펼쳐져 있는데), 야외라면 작품의 주제가 되는
극(드라마)에 따라 '상징', '사실', '환상', '이상' 등의 다양한 의미를
지니는 '장소'의 광경이 그려지는 것은 필연입니다.

덧붙이자면, 그럼 누구나 아는 다빈치의 「모나리자」에서는 그녀의
뒤쪽으로 펼쳐져 있는 신비로운 풍경은 어떤 암호를 숨기고 있는 것
은 아닌지, 또는 (이것도 너무나 유명한) 조르조네의 「폭풍」에서 불
길한 번개가 하늘에서 번쩍이는 저 풍경은 도대체 무엇을 암시하는
지, 아직도 많은 사람을 매혹하는 '수수께끼'를 내포한 회화 작품이
많이 있습니다.

하지만 안타깝게도 이 강의에서는 그런 의문점까지는 전부 다룰 수가 없습니다. 어디까지 이어질지 알 수 없을 정도로 광대한 영역이지만, 그 가운데 우리의 강의가 초점을 맞추고자 하는 것은 풍경은 이미 주제의 '장소'가 아니라 '주제' 그 자체가 되는 그 짧은 순간입니다. 그와 동시에 회화의 원리 자체가 위태롭게 되묻게 되는 한계의 짧은 순간, 다시 말해 풍경을 그리는 것이 표상 가능성이라는 원리 자체를 위태롭게 하는 것 같은 짧은 순간입니다. 그에 앞서 최고 수준의 영국 화가 조지프 말로드 윌리엄 터너(1775~1851년)에게서 살펴보도록 하겠습니다. 그리고 그것을 통해 '아름다움'이라는 관념이 '숭고함'을 향해 돌파되는 그 한계선을 찾아내고자 합니다.

터너는 19세기 전반의 화가입니다. 그에 관해 이야기하기 전에 우선 그 이전 풍경화의 전개를 (어디까지나 터너로 이르는 길이라는 제약을 토대로) 잠시 돌아보기로 하겠습니다.

일반적으로는 풍경 자체를 주제로 다루는 '순수한 풍경화'를 최초로 그린 것은 뒤러라는 설이 있고, 이른바 '도나우파'로 분류되는 알브레히트 알트도르퍼(1480년경~1538년)라는 설도 있습니다. 그들의 작품을 최초의 표시로써 잠시 살펴보겠습니다.

뒤러의 작품에는 상부에 요새를 떠받들고 있는 기괴한 돌산, 그리고 알브레히트 작품도 수직으로 서 있는 나무 사이에 놓인 이상한 바위와 중심에 특이한 모양을 한 '자연'의 존재가 배치되는 것을 알 수 있습니다. 화가의 관심은 명확하게 드러난 '대지'의 형태, 그 존재에

뒤러 「아르코 계곡 정경」
1495년 (루브르 박물관 소장)

알트도르퍼 「레겐스부르크 근교의 도나우 풍경」
1520년대 (알테 피나코테크 미술관 소장)

있습니다. 조금 더 강조하자면 여기에서는 이미 '자연'이 단순히 시각의 대상으로써 주어진 것이 아니라, 무엇보다도 특이한 형태를 낳는 '조형력'으로서 파악하려는 것이라 볼 수 있습니다.

그러나 '자연'의 '조형력'이라면 대지뿐만 아니라 하늘에도 그것이 존재하는데, 무엇보다도 구름입니다. 시시각각 끊임없이 변화하며 하늘 전체를 가득 채우듯, 크기가 일정하지 않은 존재야말로 '자연'의 '조형력' 중에서 그 무엇보다도 뛰어난 표현이라 할 수 있겠습니다.

그 구름의 '조형력'을 회화 중심에서 자리를 잡게 한 것은 바로 17세기 네덜란드 풍경화입니다. 무엇보다 화면의 3분의 2 이상을 웅장한 구름 떼가 차지하게 되는 회화가 생겨났기 때문입니다. 화면의 하부에는 대지가 있습니다. 물론 그곳에 풍차나 돌다리가 있거나, 말을 타고 지나가는 사람의 모습이 있기도 하지만, 그들은 오히려 '구름'이

라위스달 「하를럼 근교의 모래언덕」 1648년경 (프란스 할스 미술관 소장)

라는 주제를 두드러지게 해주는 '배경'처럼 보입니다. 이미 주제 단계에서 일종의 역전이 일어난 것입니다.

이 부류에 속하는 화가는 많지만, 그중에서 야코프 반 라위스달(1628~1682년)의 작품을 살펴보고자 합니다.

그럼 여기에서는 이 강의의 제3강에서 투시도법의 탄생을 논했을 때, 저 브루넬레스키의 작은 판(tavoletta)의 장치로 그가 그린 것은 성 조반니 성당뿐이고 "하늘 부분은 은으로 칠해져 있으며 그 부분에는 거울로 비춘 효과를 통해 실제로 하늘에서 움직이는 구름을 투영했다."라는 내용을 떠올려야만 합니다. 즉 그곳에서 '구름'은 투시도법을 통해 증명되는 눈에 보이는 그대로의 형태(그것이 '자연스럽게'라는 뜻이기도 했습니다.)라는 표상의 원리에서 한없이 일탈해 가는

전형이었다는 것입니다. 그 형태가 불분명한 존재가 이제 회화의 주제를 빼앗게 됩니다. 즉 '구름'은 투시도법적인 계산 가능성에 바탕을 둔 서구 회화의 표상 가능성의 한계와 관련된 주제가 되지만, 이 문제(problematic)의 전율적인 검토는 위베르 다미쉬의 「구름 이론」(1972년)의 전체 내용을 읽어 봐야 하지만 (강의의 분량에 따라 대폭 생략해서) 다미쉬의 주장을 통해서 회화 역사 속에서 '구름'이 결국 다다른 곳에는 바로 터너가 있습니다. 그리고 동시에 터너를 옹호하려는 평론가 존 러스킨의 의론이 있습니다. 즉 고전적인 회화에 대해서 19세기 전반의 영국 모던 회화를 정의하는데 '구름에 대한 봉사(the service of clouds)'라는 놀랄만한 방식을 끌어내는 의론입니다. 다미쉬의 말을 인용해 보겠습니다.

> 러스킨이 『근대 회화』(Modern painters)를 쓰고 있었던 시대(1840년 전후), 영국의 풍경 화가들 프라우트, 필딩, 하딩, 특히 터너가 하늘에 관심을 보였던 것은 러스킨에게는 의문의 여지 없는 당연한 일로 여겼다. 가령 당대의 화가들이 풍경화에서 과거의 화가들보다 우월하고, 푸생이나 클로드 로랭을 스승으로 삼는 아카데미의 전통과 단절되었다고 한다면, 그것은 그들이 그리는 하늘의 '진실', 구름이 그 일부를 이루는 하늘의 진실이기 때문일 것이다[22].

'하늘의 진실' 이것은 기상학 등의 과학적인 연구가 구름과 같은 존재에도 영향을 미치기 시작했던 시대와도 정확히 호응하는 표현지만,

22) 위베르 다미쉬 『구름 이론, 회화사에 대한 시론』 마쓰오카 신이치로(번역), 호세이대학 출판국, 2008년.

그것은 (다미쉬가 말했던 것처럼) '구름을 다루는 습작의 뒤편에 날짜뿐만 아니라 시각, 장소, 기온, 풍향 등을 기재하는 것이 일상적'이었던 존 컨스터블(1776~1837년)에게 더 어울리는 표현입니다. 그런데 러스킨은 이상하게도 컨스터블을 거의 안중에 두질 않았습니다. 즉 약간 과격하게 단순히 표현해 보자면, 러스킨[23]은 터너의 작품에 매료되어 "나는 구름, 터너의 구름을 지키기 위해서 내가 할 수 있는 것들을 생각해내야만 한다."고까지 말하기도 했습니다. 그러나 그의 말뜻에는 사실 표상 가능성의 한계 속에 머물러 있으며, 거기에 모순이 있다는 것입니다. 왜냐하면, 러스킨에게 터너의 탁월함은 바로 구름의 형태를 데생할 수 있었기 때문입니다. 러스킨은 말합니다 "다른 화가들은 구름을 멋지게 칠할 수는 있지만, 진정한 의미에서 구름을 데생할 수 있었던 것은 터너 한 명뿐이다."라고요. 다시 말해 터너는 표상 가능성의 한계를 넓힌 것입니다. 하지만 같은 사태에 대해서 그것을 '표상의 논리' 자체가 파탄 난 사건으로서 받아들이면 어떨까요. 즉 그때 표상 불가능한 것의 표상이야말로 문제가 된다고 생각한다면 어떨까요.

이렇게 해서 우리는 마침내 터너에게 도달한 것 같지만, 아직 그렇지는 않습니다.

지금까지 뒤러부터 라위스달 등의 네덜란드 회화를 거쳐 19세기 영국 회화에 이르는 이른바 유럽의 '북쪽 풍광'의 흐름을 따라 쫓아왔습니다. 그러나 여전히 터너를 논하기에는 이릅니다. 어떻게 해서든지

23) 러스킨의 인용은, 조니 워커의 「터너」, 센조쿠 노부유키(번역), 미술출판사, 1991년의 해설에 의함.

로랭 「시바의 여왕이 승선하는 해항」 1614년(런던 내셔널 갤러리 소장)

'남쪽 풍광'의 흐름을 거기에 연결해야만 합니다. 즉 알프스 너머의 '빛', 이탈리아 '빛'을 다뤄야 하는데, 그 흐름의 원점에는 의심의 여지 없이 클로드 로랭(1600~1682년)이 있습니다. 프랑스인이지만 젊은 시절 로마에 가서 평생 그곳에서 끊임없이 풍경화를 그리며, 우리가 보통 떠올리는 서구의 풍경화를 창설했던 인물이며, 무엇보다도 터너가 그를 자신의 '평생' 스승으로 여기며, 사후에 자신의 작품인 「카르타고를 건설하는 디도」와 「수증기 사이로 떠오르는 태양」을 로랭의 「시바의 여왕이 승선하는 해항」, 「이삭과 레베카의 결혼이 있는 풍경」의 두 작품의 맞은편에 전시해 달라고 유언을 남길 정도였습니다. 여기에서는 그중에서 한 쌍의 작품을 살펴보고자 합니다.

두 작품이 어떻게 서로 투영하고 있는지, 그 세세한 분석과 각각의 신화적 주제 해설은 각자에게 맡겨두고, 여기에서 제가 강조하고 싶

터너 「카르타고를 건설하는 디도」 1815년 (런던 내셔널 갤러리 소장)
사진: SuperStock/Aflo

은 것은 단 한 가지, 화면의 중심을 차지하는 것이 둘 다 태양이며, 그 아래로 펼쳐진 것이 대지가 아니라 바다라는 것입니다. 즉 회화 전체가 항구라는 대지의 경계에서 바다와 하늘을 바라보는 풍경, 아니 로랭 작품에서 느껴지는 대로 표현하자면, 바다와 하늘이라는 확고한 건축적인 구축물이 없는, 무 형태의 세계로 여행을 떠나려는 풍경이라고 표현할 수 있습니다.

왜냐하면, 태양을 묘사하는 것은 어떤 의미에서는 회화에서 역설적인 아포리아[24]이기도 하기 때문입니다. 태양은 회화에서 모든 대상을 가능하게 하는 빛의 원천이며, 그래서 직시할 수가 없습니다. 그릴 수도 없으며 그리지 않는 것이 일반적이었습니다. 하지만 로랭은 태양

24) aporia, 어떤 명제에 대립된 2개의 결론이 있다는 것. 논리적 난점.

에 집착합니다. 잔드라르트에 의한 동시대의 귀중한 증언에 따르면, 그는 일출과 일몰의 태양을 관조적으로 바라보는 것이 습관이었다고 합니다. 그것이 그의 자연 연구의 원점이었던 것 같습니다. 로랭은 태양에 매료되어 버렸고 그것을 화면의 중앙에 그려 넣습니다. 그렇게 되면 그것은 마치 투시도법적인 구조에서 화가의 '시점'에 대해서 정확히 거울상 같은 관계를 맺는다는 것을 의미합니다. 여유가 있다면 여기에서 자크 라캉의 정신분석 도식을 응용해서 '태양'이야말로 화가 혹은 회화 자체로서의 대문자의 '타인'인 것이라고 설명해 드리고 싶지만, 범위를 너무 벗어나는 것이므로 삼가도록 하겠습니다. 그러나 주목해야 하는 것은 '태양'을 그리는 것은 무엇을 의미하는가에 대해서입니다. 왜냐하면, 구름과는 달리 '태양' 자체는 형태로써 너무나 심플이며 마치 기호처럼 아주 심플합니다. 단지 그것을 그리기만 하면 되는 것이 아닙니다. '태양'을 그리는 것은 바로 '태양'이라는 가장 밝은 빛의 원천을 비롯해 화면의 모든 빛, 그리고 그에 따른 색채를 그리는 것에 틀림없습니다. '태양'은 화면 전체의 문제인 것입니다. 즉 로랭은 투시도법적인 형태에 따른 깊이의 구성과는 다른 또 하나의 원근감, 명암이나 색채의 미묘한 그러데이션을 통한 깊이의 구성을 완성했다고 볼 수 있습니다.

이 로랭의 방식을 우리는 '태양에 대한 봉사'라고 부를 수도 있지만, 앞서 언급한 클라크의 책에 따르면, 대체로 다음과 같이 되어 있습니다.

클로드는 대부분의 경우 하나의 기본적인 구성 방식에 따랐다. 즉 이 방식에서는 화면 한쪽(양쪽이 되는 경우는 우선 없다.)에 어두운 '배경'에 놓인 그 그림자가 전경의 면 위에 펼쳐져 있다. 중경은 일반적으로 나무들로 구성된 커다란 중심 모티브가 차지하고 있으며, 마지막으로 후경과 원경의 면이 온다. 머지않아 뒤편의 빛이 쏟아지는 원경이 클로드의 명성을 높여 주었으며, 그것은 앞서 언급한 대로 자연의 직접적인 사생을 통해 그려져 있었다. 보는 사람의 시선을 하나의 면에서 다음 면으로 이끌어가기 위해서는 대단한 기술이 필요하다. 그때 클로드는 다리, 강, 얕은 여울을 건너는 소 무리 등을 잘 살려서 그려 넣었지만, 그 이상으로 중요한 역할을 했던 것은 그의 확실한 색조 감각이며, 모든 면이 평행하고 있을 때도 그 색조 감각이 후퇴하는 효과를 얻게 했다[25].

이 방식 안에는 중경의 나무들이 맡은 역할에 주목해야만 합니다. 그것은 바로 근경과 원경을 이어 주고, 또 '하늘'과 '땅' 사이를 수직으로 맺어 주며, 무수한 잎으로 이뤄진 수풀을 통해 건축물과 같은 기하학성과 구름과 같은 무 형태 사이를 이어 주는 역할을 하고 있습니다. 로랭의 나무들은 그의 회화에서 마술의 열쇠 같은 것입니다. 하지만 아쉽게도 이에 대해 더 다룰 수는 없습니다. 이미 제9강에서도 다뤘던 푸생의 이상적 풍경에 관해서도 다루고 싶지만, 그것은 다음을 기약하고 17세기 로랭에서 19세기로 건너뛰어 터너에 관해 살펴보고자 합니다.

25) 케네스 클라크 『풍경화론』 사사키 히데야(번역), 지쿠마학예문고, 2007년.

다만 여기서도 우리는 터너라는 진정한 거장의 세계를 상세히 다루지는 못하지만, 우리가 확인하고자 하는 것은 앞서 예고한 대로 유럽 '북쪽 풍광'의 '구름에 대한 봉사'와 로랭의 '태양에 대한 봉사'가 교착하는 그 지점에서 터너가 어떤 결정적인 첫발을 내디디고 도약하는 것, 이른바 풍경 너머로 통과해 버리는 것에 대해서 확인해 보고자 합니다. 조금 더 시적으로 표현해도 된다면, 로랭은 흔히 항구에서 '출항' 풍경을 그렸다면, 거기에서 출발해서 터너는 바다 한가운데로 '회화'를 끌어들여 왔다고 저는 말하고 싶습니다. 또한, 그것은 평온한 바다가 아니라, 그곳에서 배는 난파하고 사람들은 조난하는 폭풍의 바다입니다. 풍경은 이제 조화로운 '아름다운' 장소가 아니라 ('불가항력의 기세로 우리를 끌어들인다'라고 에드먼드 버크[26]가 말했는데) '숭고한' 장소가 되는 것입니다. 거기에는 인간이 공포에 떨고, 전율할 만한 재앙(catastrophe)의 사건이 있습니다. 터너에게 있어서 풍경화는 인간의 힘을 압도적으로 뛰어넘는 '세계' 그리고 '자연의 '숭고'한 힘이 노출된 장소가 되는 것입니다.

터너의 회화를 관철하는 이 '숭고에 대한 봉사'라고 할 만한 동기가 된 전개를 그의 회화 경력을 통해 살펴보자면, 몇 가지 특징만 살펴보더라도 1796년 「바다 위의 어부들」을 비롯해 1810년의 「그리슨의 눈사태」(눈사태는 산에서의 파멸적인 재앙임에 틀림없다. 그것은 '산'에서 폭풍의 '바다'가 되는 사건), 같은 해 즈음 「수송선의 난파」, 1812년의 「눈 폭풍, 알프스를 넘는 한니발과 그의 군대」, 1828년 즈음의 「좌초한 배」, 또 현실의 참사 광경을 스케치하며 제작된 「영국

26) 앞선 주석 21)에서 언급한 책.

터너 「비, 증기, 속도
─그레이트 웨스턴 철
도」 1844년 (런던 내
셔널 갤러리 소장)

국회의사당 화재, 1834년 10월 16일」 1835년 즈음의 「바다 위의 불」,
또 1840년 「노예선」, 1842년 「눈보라─항구 어귀에서 멀어진 증기
선」이라는 계열을 더듬을 수 있습니다. 그 마지막에 올 작품은 1844
년의 「비, 증기, 속도─그레이트 웨스턴 철도」, 즉 철도라는 모더니
티 시대를 상징하는 기계의 출현을 통해서 지상의 일상에서도 재앙적
인 경험이 일어날 수 있음을 나타낸 선구적인 증언과 같은 작품입니
다. (이 질주하는 증기 기관차의 앞쪽에 토끼 한 마리가 똑같이 질주
하는 모습이 그려져 있다고 알려져 있습니다. 화면으로는 확인하기
어렵지만, 저는 지난번에 런던 내셔널 갤러리에서 이 작품의 앞에 서
서, 집중해서 살펴본 끝에 분명히 무언가가 달리고 있는 것 같다고 확
인할 수 있었습니다.)

　이 계열에서 한 점만을 꼽는다면 「사망자와 죽어가는 자들을 배 밖
에 내던지는 매매상인들─가까워져 오는 태풍」일 것입니다. 상황을
설명하자면, 터너는 전년도 여름에 토마스 클락슨의 「노예무역 폐지

사」를 읽고 선장이 죽은 노예와 죽어가는 노예를 바다로 내던지게 했다는 비극을 알고 나서 그린 그림으로 알려져 있습니다. 물론 거기에 그의 노예 제도 폐지에 관한 주장을 읽으려는 것이 잘못된 것은 아니지만, 그러나 회화는 그러한 '사상'을 담으려고 하는 것은 아니라는 것을 한눈에 알 수 있습니다. 오히려 회화는 인간의 모든 '사상'이 산산이 조각나고, 인간의 모든 '희망'이 파괴되는 '세계'의 광폭한 힘, 이제는 '조형력' 따위로는 말할 수 없는 엄청난 '파괴력'도 표현하려는 것입니다. 터너가 이 작품이 전시된 전람회의 카탈로그를 접한 자신의 시「희망의 좌절」에서 인용한 말처럼 "희망, 희망, 거짓 희망이여!"-인간적인 모든 희망이 완전히 사라지는 것이 그려져 있습니다. 화면 우측 하단을 자세히 살펴보면, 그곳에는 수많은 사나운 물고기들이나 새들이-이런 그들의 탐욕스러운 시선일까!-다리에 쇠사슬을 차고 있는 노예의 시신을 공격하고 있습니다. 인간은 이로써 죽음을 맞이합니다. 그리고 이 가장 폭력적인 재앙의 순간이야말로 세계는 비인간적인 아름다움으로 빛나고 있습니다.

그것이야말로 터너의 '숭고'입니다. 이 작품에 러스킨은 문장을 기고했지만 거기에는 "이 그림의 해면은 전체가 두 개의 큰 물결로 나누어져 있는데, 그 물결은 높지 않으며, 부분적이지도 않고, 대양 전체에 걸쳐서 낮고 폭넓게 쌓여 있으며, 그것은 마치 폭풍 속에서 고심 끝에 바다가 심호흡을 내뱉은 것과 같다. 이 두 개의 물결 사이로 지는 석양은 해면에서 지독하리만큼 눈부신 황금빛으로 불타오르며, 선혈로 뒤덮인 듯이 격렬하게 흔들리는 색채로 물들이고 있다. 이 불타

터너 「사망자와 죽어가는 자들을 배 밖에 내던지는 매매상인들-가까워져 오는 태풍」 1840년(보스턴 미술관 소장)

부분 확대도
(시신을 공격하는 물고기들) →

오르는 듯한 길과 계곡을 따라 휘몰아치는 파도는 망망대해를 쉴 틈 없이 두 개의 큰 물결로 나누며, 스스로 어둡고 흐릿한 꿈과 환상의 형태를 이루며 솟구치고, 제각기 빛나는 물보라를 따라 엷고 푸른 그림자가 바다 뒤편으로 이동하고 있다."라고 쓰여 있습니다. 앞서 언급했던 말을 취소해야만 하지만, 러스킨은 터너의 '숭고'함을 잘 이해

하고 있을 뿐만 아니라, 그것이 최종적으로는 표상 가능성을 뛰어넘는 '어둡고 흐릿한 꿈과 환상의 형태를 이룬다'라는 것을 알고 있었습니다.

가벼운 일화를 덧붙이자면 『근대화가론』의 이 문장에 영향을 받아서인지 러스킨의 부친이 1844년 신년 기념으로 이 그림을 구매해서 아들에게 선물했습니다. 그러나 러스킨 자신은 노예를 바다에 내던지는 역사적인 주제의 무게감을 견딜 수 없었는지, 작품을 처분하기 위해서 경매에 내놓았지만, 결국 매입자를 찾지 못했다고 합니다.

그렇습니다. '숭고'란 그곳에 인간이 인간으로서 머물 수 없는 영역입니다. 그것은 서두에서 인용했던 아일랜드의 철학자 버크가 말한 것처럼 '전율' 게다가 '공포'로 인해 인간의 마음, 즉 표상 작용 자체가 일시 정지하는 것과 같은 충격입니다. 그러나 회화는 그 충격마저 작품으로써, 요컨대 어떤 일정한 감각적인 통일감이 있는 세계로서 그릴 수 있습니다. 무질서의 질서, '파괴' 자체의 '조형', 재앙 그 자체의 '아름다움'을 낳을 수 있습니다. 「눈보라 - 항구 어귀에서 멀어진 증기선」에 관해서 터너가 말하는 것처럼 그는 '어부들에게 부탁해서 돛대에 묶인 채로' 4시간에 걸쳐서 폭풍이 휘몰아치는 바다를 실제로 체험한 적이 있습니다. 터너는 바다로 나갔습니다. 이미 예측 가능한 표시 따위는 아무것도 없으며, 인간의 의미 등은 단절된, 단지 격한 색채의 폭력적인 물결이 춤추는 세계. 하지만 그때 비로소 (만약 우리가 터너라는 거대한 모험을 믿는다면) 저 멀리 무언가가 보이게 될 것입니다.

터너 「태양에 서 있는 천사」 1846년(테이트 갤러리 소장)

그가 말년에 그린 작품입니다. 그렇습니다. 드디어 터너는 저 '태양'으로, 풍경화의 가장 안쪽에서 빛나고 모든 것을 저편에서 비추고 있던 저 '태양'으로 도달해 버립니다. 그러자 그곳에는 천사가 있습니다. '꿈, 환상', 그렇게 말하는 것은 쉽지만, 그러나 이 비전의 힘이야말로 처음부터 일관되게 풍경을 바라보는 화가 터너의 시선에서 가장 깊숙한 곳에 숨겨진 것이라는 점을 우리는 믿을 수밖에 없습니다.

13

회화의 학살
그리고 '시선을 위한 향연'

그(들라크루아)가 표현하는 것은 움직임의 형태(Forme)보다는 오히려 움직임의 정신이다. 아니 그것보다도 그 자신의 정신 자체가 움직임을 결정하고 있다. 그는 대상물에 따라 소묘(Dessin)를 하는데, 막 연필을 손에 쥐면 모델 없이 혼자 틀어박혀서 단숨에 사방팔방으로 그림을 그려 댔고, 자신이 원하는 장소의 지평을 향해 온몸으로 빠르게 달려가서, 주변에 살아 있는 생명을 몽롱함으로 흘러넘쳤던 하나의 구체로서 눈으로 받아들이며, 그 표면에서 벌어지는 우발적인 사건의 표현을 그 비밀 속에 머무는 농밀한 정신성으로 추구해 간다. (중략) 형태와 색깔은 행동(Action)하는 사고다. 이제 형태나 색으로 말할 수 없지만, 연속된 리듬의 활약이라고 말할 수 있다. 거기에서는 세상을 흡수하며 자신의 두개골 형태나 자신의 심정의 기묘함을 주는 자들의 독특하고 정연한 서정성의 포로가 된 화가의 상상력이 감각, 사고, 감정을 뒤섞으며 표출하고 있다. 정신의 표현을 몇 가지 주요한 돌출, 색채로부터 절규나 한숨이나 웃음이나 노랫소리를 끄집어내는 돌출로 끌어내기 위해서, 드라마로 인해 뒤틀리고 경련을 일으키며, 안쪽에서부터 튀어나온 모양을 지닌 그렇게 가만있지 않은 표면에서는 소묘(대생)라는 말은 어떤 의미를 지니는 것일까? 색채 자체가 움직이고 있는 것이다. 진동하

며, 망설이기도 하고, 무너지거나 또 바다처럼 위아래로 움직인다. 고유색, 반영, 통로, 색가(발뢰르)의 바로 드라마의 배우들인 것이다. 살육 속으로 깊이 파고들면서 어두워진 저 붉은색은 계속 외치고 있다. 그 연분홍빛(로즈)은 검은 머리카락 속에서 음침하게 웃고 있다. 저 파란빛은 반역하고자 하는 마음속에 극락이 손 닿는 곳에 있다고 믿게 하는 신기루를 통과시키는, 저 황금빛과 카민색은 관능의 침실에서 신경을 자극하는 미지근함 속에서 출렁이며 불타오르는, 저 창백한 녹색은 폭풍우 치는 망망대해와 썩어 가는 생명체에서 가져온 것으로 죽음이 통과하는 모습과 지배하는 모습을 드러내기 위해서 사용되고 있다.

(엘리 포르 『미술사 5 근대미술 II』[27])

　풍경화에 바쳐진 앞선 강의에서 언급할 만한 하나의 단어가 사용되지 않았다고 하면 그게 무엇인지 아시겠습니까? 그건 바로 낭만파 또는 낭만주의라는 단어입니다. 터너의 회화를 설명할 때, 낭만주의라는 흐름 속에서 이야기하는 것이 일반적입니다. 낭만주의는 18세기 후반부터 19세기 전반에 걸쳐서 명석한 계산 가능성을 이상으로 삼는 고전주의적 정신에 대한 반동, 혹은 또 하나의 정신성으로서, 유럽에서 발흥해 온 정신적 흐름입니다. 그것은 고전적인 규범을 무너뜨리는 힘을 믿고 그것에 의거한다는 점에서, 산업혁명이나 프랑스 혁명 등의 '혁명'들과도 깊게 상응하는 정신이었던 것은 틀림없습니다. 바로크와 마찬가지로 문학, 사상, 음악과 많은 분야를 관철하는 광범위한 개념이므로, 그것을 간단하게 정의할 수는 없지만, 우리의 주제

27) 엘리 포르 『미술사5 근대미술 II』 요사노 후미코(번역), 코쿠쇼 간행회, 2009년.

인 회화에 이끌려서 말하자면, 무엇보다도 투시도법에 집약되듯 한 형태의 보편적인 표상 가능성을 중심으로 하는 세계관에서 (이미 터너의 작품에서 그것을 보았지만) 이성과 계산을 뛰어넘은 힘과 역동성이 지배하는 세계관으로 회전한다고 말할 수 있겠습니다. 극단적으로 말하자면 세계는 본질적으로 정태적(Static)인 것인지, 동태적(Dynamic)인 것인지에 관한 대립을 뜻합니다.

그와 동시에 이 문제는 곧바로 인간의 존재감, 그 자체에 관련될 것입니다. 즉 거듭 극단적으로 말하자면, 인간의 존재는 본질적으로 정태적이고 합리적인지, 아니면 동태적이고 비합리적인지에 대한 것입니다. 제3강에서 다뤘던 뒤러의 투시도법 도해를 다시 떠올려 보시기 바랍니다. 거기에서는 그림을 그리는 화가의 존재는 육체가 결여된 단 하나의 '시점'으로 환원되고 있었습니다. 그것이 '표상'의 객관성과 보편성을 보증했습니다. 하지만 터너는 회화를 위해서 마치 오디세우스처럼 어부들에게 부탁해서 자신의 '육체'를 돛대에 매달아 가면서까지 '폭풍우 치는 바다'를 경험합니다. 즉 화가의 존재 안에서도 비합리적이고 거의 광기에 가까운 열정이 날뛰고 있습니다. 풍경이라는 세계의 양상이 그대로 거울상처럼 인간이라는 존재의 본질적인 본연의 상태로 되돌아옵니다. 세계와 인간은 그 비합리적일 때까지의 비정한 역동성에 관해서 공통점을 가지며, 균형을 이루고 대치합니다.

낭만주의의 '공리'라고도 할 수 있는 이 관계를 대담하고 아주 간단명료한 형상으로 그린 것이 터너와 거의 같은 세대인 독일 낭만주의

회화의 거장 카스파르 다비트 프리드리히(1774~1840년)입니다. 그도 또한 태어난 고향에 있는 뤼겐섬에 머물렀을 때의 모습을 친구에게 "폭풍우가 가장 격렬할 때, 거품이 이는 거대한 파도가 가장 높게 솟구칠 때, 그는 덮쳐오는 물거품에, 혹은 갑자기 쏟아지는 빗물에 흠뻑 젖은 채로, 이런 격렬한 눈의 욕망에 사로잡혀 질릴 일이 없을 것처럼 가만히 바라보며 서 있었다."[28]라고 증언했습니다. 따라서 원래는 풍경화의 맥락에 포함해야 하겠지만, 앞선 강의에서 본 강의로 환승으로써 여기에서 다뤄 두겠습니다.

광대한 세상 속에 단 한 사람의 고독한 인간이 서 있습니다. 결정적인 것은 (그야말로 뒷모습을 그려져야만 하는 이유이지만) 그가 세상과 마주하고 있다는 것입니다. 회화는 풍경을 그리는 것도 남자의 모습을 그리는 것도 아닌, 무엇보다도 남자와 세상과의 '관계'를 그리고 있습니다. 세상은 격렬하고 끝없이 움직이고 있습니다. 발밑에는 바다와 같은 안개, 그리고 구름이 넘실거리고 있습니다. 그러나 남자는 그 넘실거리는 세상을 산 정상의 바윗덩어리 위에 서서 의연하게 내려다보고 있습니다. 저 멀리에는 더욱 높은 산과 바윗덩어리가 우뚝 솟아 있습니다. 그것은 그가 언젠가 도달해야만 할 머나먼 '이상'의 장소처럼 보이기도 합니다. 세상은 숭고하고 끝이 없습니다. 하지만 그것과 마주할 수 있다는 점에서 인간의 의지 또한 숭고하며, 인간의 내면세계 또한 무한한 것이 됩니다.

사실 여기에는 인류가 드디어 도달한 '인간'이라는 존재의 결정적인 자기 이해가 나타나 있다고 말해 두고 싶습니다. '인간'은 '세상'과

28) 데이비드 블레이니 브라운『낭만주의』다카하시 아키야(번역), 이와나미 서점, 2004년.

프리드리히 「안개 바다 위의 방랑자」
1817년경(함부르크 미술관 소장)

마주할 수 있는 깊이 있는 존재로서, 바꿔 말하자면 '세계'의 '주체'로
서 드디어 스스로를 이해하였다. - 이는 감동적인 일이 아닐까. 그것
이야말로 현대를 살아가는 우리에게도 더욱 유효적인 '인간' 이해의
기저가 있는 것이 아닌지, 저는 강조하고 싶습니다. 낭만주의는 여전
히 우리 '인간'의 지평이기도 합니다.

　「안개 바다 위의 방랑자」가 뚜렷이 가리키는 것처럼, 여기에서 결
정적인 것은 '세상'과 마주하는 '주체'가 '영웅'적이라는 것입니다.
'영웅'이란 자신의 존재 조건을 뛰어넘어 숭고한 이상에 스스로의 몸
을 바칠 수 있는 행위자이며, 고독, 불안, 공포, 죽음, 그러한 인간 존
재의 부정적 한계를 뛰어넘어 초월적인 비전에 '생명'을 내던질 수 있
는 존재입니다. 그리고 '역사'와 마주 보는 존재, 그렇습니다. '역사'
를 변혁하는 방법으로 '세상' 그 자체를 바꾸는 '주체'그것이야말로
우수한 낭만주의적 '인간'의 양상입니다. 발생한 사건의 기록으로서

바사리 「마르시아노 전투」 1555~1572년 사이(베키오 궁전, 500년의 방 소장)

의 '역사'라면 고대에서부터 있었습니다. 그러나, 더없이 헤겔적인 관념이지만 '인간'이 주체적인 행위를 하고, 그것을 받아들이며 변혁해 가는 광대한 역동성으로서의 '역사'라는 생각은, 뚜렷이 근대적인 것입니다. 아니 그것이야말로 사실 '근대'를 준비한다고 볼 수 있습니다.

그것은 회화의 영역에서도 마찬가지입니다. 회화의 서열 속에서 '역사화'는 항상 상위를 차지했습니다. 많은 '역사화'가 그려져 왔습니다. 우리는 제6강에서 다빈치의 「앙기아리 전투」와 미켈란젤로의 「카시나 전투」를 다뤘지만, 현존하지 않는 그들의 벽화 위에 그려졌을지도 모른다고 알려져 있는 바사리의 「마르시아노 전투」ㅡ피렌체의 시청사(베키오 궁전)의 500명을 수용할 수 있는 큰 공간의 벽을 가득 채운 그 그림을 보고 있자면, 회화란 무엇보다도 '역사적 사건'을

표상하는 데에 있어서 사회에서, 그 '권력'에서 정당화되고, 필요로 하고, 칭찬받는 것을 실감할 수 있습니다.

하지만 그러한 '역사화'의 역사까지 뒤돌아볼 여유는 없습니다. 본 강의에 초점은 어디까지나 (말할 것도 없이 프랑스 혁명이 그 명백한 단층을 형성하는) 18세기 말부터 19세기 전반에 걸쳐서 유럽 정신의 핵심으로 부상했던 (주체적) '역사'라는 역동성을 '회화'가 어떻게 그렸느냐에 있습니다.

그러기 위해서는 먼저 '신고전주의'라고도 불리는 것처럼, 고전으로부터의 전통 흐름 속에서 '역사화'를 새롭게 완성시켰다고 할 수 있는 자크루이 다비드(1748~1825년)에 관해 잠시 보아 두는 것이 좋겠습니다.

「마라의 죽음」(1793년)이라는 정태적인 작품도 있지만, 여기에서는 말을 타고 알프스를 넘어가려는 '영웅' 나폴레옹의 상이 얼마나 동태적 인지를 살펴봐 주시기 바랍니다. 회화는 여기에서는 (바로 '죽음'이지만) '역사'라는 역동적인 시간을 정지시켜서 '영웅' 표상을 산출하는 것을 추구하고 있습니다. 거기에는 '역사'적 이해 자체도 고전에 머물러 있습니다.

낭만주의와 함께 그것이 바뀝니다. 회화가 '역사'라는 역동성에 공간 표현을 부여하려는 것입니다. 그러면 그것은 도대체 어떻게 가능할까요? 어떻게 회화는 '역사' 그 자체의 공간을 그릴 수 있었을까요? 이런 질문을 한 번쯤은 스스로 생각해 내야만 합니다.

그에 대한 해답을 테오도르 제리코(1791~1824년)를 통해 찾아냈습니다. 그가 21세 때 그러서 살롱에서 금상을 수여했던「돌격하는 근위대 기마장교」를 우선 다비드의「생베르나르 고개를 넘는 나폴레옹」과 나란히 두고 보아도 좋을 것입니다. 물론 제리코의 출발점은 신고전주의였으므로 두 작품의 차이를 나중에 덧붙인 논리로 지나치게 과대평가하지 않는 게 좋을지도 모르지만, 그러나 이미 말의 움직임을 통해 보이는 역동성에 대한 지향은 분명히 느끼실 수 있을 것입니다.

그리고 드디어 진정한 해답이 다가옵니다. 그 해답은 바로 1819년 살롱에 출품되어 찬반 논란을 일으켰던「메두사호의 뗏목」입니다.

그렇습니다. 이 강의에서 제안하려는 문맥에 따라, 또다시 '미친 듯이 날뛰는 바다'가 등장합니다. 1816년, 모로코 연안에서 새로운 식민지 세네갈로 이주자들을 태운 프랑스 해군 프리깃함 메두사호가 좌초

다비드 「생베르나르 고개를 넘는 나폴레옹」
1801년 (말메종 박물관 소장)

제리코 「돌격하는 근위대 기마장교」
1812년 (루브르 박물관 소장)

되었습니다. 구명보트에 미처 타지 못한 사람들을 위해 메두사호의
목재로 뗏목을 만들어 탈출했습니다. 그러나 악천후를 만나 견인되던
보트에서조차 떨어져 13일간 표류하게 되었습니다. 게다가 그 사이
에 뗏목 위에서는 살인부터 식인까지 악천후 이상의 소름 끼치는 인
간의 폭력이 미친 듯이 날뛰었습니다. 다른 배에 발견돼 구조되었을
때, 뗏목 위 149명(과 부인 1명이 있었다고 전해집니다.) 중에서 살아
남은 사람은 고작 15명이었습니다. 회화가 그리는 것은 절망의 구렁
텅이에 빠진 사람들이 아르고호의 모습을 발견한 순간이며, 그 배를
제리코는 습작 단계에서는 더 크게 했지만, 거의 보이지 않을 정도로
작게 그렸습니다. 그 배를 놓치면 모든 것이 끝나며, 마지막 한 줄기
의 '희망'이 희미하게 보이는 극한의 순간입니다.

　물론 제리코가 이 뗏목에 탔었던 것은 아닙니다. 하지만 그는 이 작

품을 위해서 생존자들을 찾아가 이야기를 듣기도 하고, 또 파리의 사체 수용소나 병원을 다니며 죽어가는 환자나 사체의 피부색을 관찰하기도 합니다. 그것은 터너가 자신의 몸을 돛대에 묶어서 폭풍우 치는 바다로 나갔던 것과 닮은 것이라고 말할 수 있습니다. 그러나 그와 동시에 뗏목은 처음에 149명이 탔었다고는 생각할 수 없을 정도로 그 크기가 축소되어 있고, 무엇보다도 남자들의 체격이 우람해서 도저히 빈사 직전의 육체라고 생각할 수 없습니다. 실제로 셔츠를 흔들고 있는 남자의 등은 당시 아카데미에서 찬사를 받았던 「벨베데레의 토르소」라는 고대 조각을 모사했다고도 알려져 있습니다. 고전주의를 완전히 옮겨다 놓았다는 것은 아닙니다.

하지만 우리에게 등을 보이며 셔츠를 흔드는 이 남자는 소위 말하

는 '영웅은 아니지만, 그러나 사체와 죽어 가는 사람과 함께 뗏목 위에 있는 절망적인 표류자들－화면 왼쪽 앞에서 멀리 보이는 배에는 전혀 반응하지 않고 등을 돌린 채 앉아 있는 남자를 보십시오.－에게 유일한 '희망'을 향해 손을 흔들고 있기는 합니다. 고립된 위기에 처한 하나의 '사회'가 미친 듯이 날뛰는 폭력 속에서 '희망'을 향해 필사적으로 손을 흔들고 있습니다. 당시 비평가인 오귀스트 잘이 간파했던 것처럼 '메두사호의 뗏목을 타고 있는 것은 우리 사회 전체'이었습니다. 하나의 사회 전체가 '역사'라는 '미친 듯이 날뛰는 바다'에서 표류하고 있습니다. 그리고 그 폭풍에 농락당하는 인간 사회 또한 폭풍 이상으로 비정한 폭력이 미친 듯이 날뛰는 '뗏목'과 다름이 없습니다. 무려 491×716cm라는 거대한 화면을 통해서 (여기에서 말할 필요는 없으나 굳이 덧붙이자면, '크기'는 회화에서 결정적으로 중요한 것이며, 그 까닭에 반드시 실물 작품을 봐야만 합니다.) 제리코가 그리려고 한 것에 다름이 없을 겁니다.

그러면 이 장면을 뗏목의 건너편에서 바라보면 어떻게 보일까요?

'아마 이럴 것입니다'라고 말하며 제가 보여드릴 수 있는 그림은 이 작품입니다. 물론 누구나 잘 알고 있는 외젠 들라크루아(1789~1863년)의 「민중을 이끄는 자유－1830년 7월 28일」입니다.

「민중을 이끄는 자유의 여신」이라고 하는 것이 일반적이지만, 여기에서는 원제 그대로 '자유'라고 해보겠습니다. 결국, 알레고리입니다. '역사'를 이끄는 이념을 가시화했다고 할까요, 도상화했다고 할까요? 해방을 가리키는 프리기아 모자를 쓴 채, '유모'라는 설정으로서 앞가슴을 드러낸 채 '마리안느'라는 '조국 프랑스'의 모습이, 삼색기

들라크루아 「민중을 이끄는 자유—1830년 7월 28일」 1830년(루브르 박물관 소장)

를 들고 1830년, 소위 7월 혁명을 선도하는 도상입니다. 소연한 반란 속에서 겹겹이 쌓여 있는 사체를 넘으며 '역사'를 이끌어가는 것입니다. (참고로 그림의 크기는 260×325cm로 「메두사호의 뗏목」보다는 꽤 작은 편이다.)

「메두사호의 뗏목」을 회전해서 뒤집어보면 뒷면이 「민중을 이끄는 자유」가 된다는 트릭에 불신을 갖는 분들을 위해서 덧붙여 설명해 드리자면, 사실 양쪽 작품에는 동일 인물이 그려져 있습니다. 그 인물은 바로 들라크루아입니다. 그는 1817년에 제리코와 만나서 "다비드

에게 부족한 모든 것, 동세, 강력함, 대담함을 발견했다."라고 쓸 정도로 그에게 압도됩니다. 그리고「메두사호의 뗏목」의 모델이 됩니다.(화면 중앙에 돛대 아래쪽에 왼손을 앞으로 내놓은 채 누워있는 남자라고 알려져 있습니다.) 그러나 한편으로 이 그림의 박진감 넘치는 처참함에 견디지 못하고 제리코의 작업실을 뛰쳐나왔다고 합니다. 제리코는 낙마나 마차 사고를 당하고, 거기에 결핵까지 악화해서 1824년에 32세라는 너무나 젊은 나이에 세상을 등지고 말았지만, 그로부터 7년 후,「민중을 이끄는 자유」에서 화면 왼쪽에서 바로 자유의 여신의 시선이 향한 비단 모자를 쓰며 총을 들고 있는 남자는 들라크루아라고 전해져 있습니다.

어쨌든 제리코와 들라크루아 '가운데'에 프랑스 낭만주의의 한 '정점'보다 '심연'이 있다는 것이 저의 가설인데, 그것을 확인하기 위해서도 한 점만 더 제리코의 사후, 바로 이 '가운데'의 1827년에 제작된 들라크루아의 작품「사르다나팔루스의 죽음」을 살펴보도록 하겠습니다. [▶ 권두 삽화 14]

이것은 아주 놀랄만한 작품입니다. 이 작품은 그 당시에 일어난 역사적 사건이 아니라 먼 고대 아시리아의 왕 사르다나팔루스의 전설이 주제인데, 어떤 의미에서는「민중을 이끄는 자유」이상으로「메두사호의 뗏목」에 대한 들라크루아의 혼신의 응답이라고 생각됩니다.(이 작품의 크기는 395×496cm입니다.)

일반적으로 이 주제는 영국의 낭만주의자 조지 고든 바이런이 1821년에 쓴 시극 '사르다나팔루스'로부터 유래한 것으로 알려져 있습니

다. 들라크루아의 작품이 어떤 장면을 그린 것이지는 살롱에 출품되었을 때의 카달로그의 글을 빌리면, 그 내용은 다음과 같습니다. ‑ "반역도들은 궁전을 포위했다. 사르다나팔루스는 장작더미 위에 마련된 호화로운 침대에 누워서 왕궁의 신하들에게 그가 사랑했던 모든 것, 애첩이나 집사들, 거기에 말이나 개까지 모조리 죽일 것을 명했다. 그의 환락을 위해서 섬겼던 자들도 살아남을 수 없었다. 박트리아의 아이셰는 노예들에게 살해당하는 것에 수치심을 느껴, 둥근 천장을 지지하는 원기둥에 목을 매달아 자살했다(배경 중앙). 마지막에 사르다나팔루스의 작부였던 바레아는 장작에 불을 붙여서 스스로 그 안으로 뛰어든다."[29]

떼목 대신 장작 더미, 돛 대신 호화로운 침대, 미친 듯이 날뛰는 바다 대신 모든 것을 불태우는 불길, 그리고 '희망' 대신 어떤 '희망'조차 없는 '죽음'. 잔혹한 살육의 현장이면서도 '적'에 의한 살육이 아닌, 자신이 사랑했던 모든 존재를 '적'에게 넘기지 않기 위해서 없애 버리는 현장인 것입니다. 이 작품 공간의 모든 것은, 그러므로 왼쪽 상단 침대 위에서 턱을 괸 상태로 이 살육의 현장을 (이제 '보는' 것은 할 수가 없습니다.) '바라보고' 있는 사르다나팔루스의 완전히 무관심한 시선에게 바쳐져 있거나 혹은 그것으로부터 생겨나고 있습니다. 그렇게 되면 우리는 이 그림이 사실 「메두사호의 뗏목」에서 멀리 보였던 배의 모습에 등 돌린 채 아무 반응도 하지 않고 턱을 괴고 있는 붉은 천을 뒤집어쓴 남자의 절망적인 '시선'을 통해서 생겨난 것이라고 볼 수 있습니다.

29) 미와 후쿠마쓰(엮음) 『리촐리판 세계미술전집 12 들라크루아』 슈에이샤, 1975년, 98페이지.

그리고 그 '무관심'은 사실 또한 회화의 시선 자체이기도 합니다. 왜냐하면, 여기에서 회화는 그 살육의 현장에 현실성을 추가하려고는 하지 않기 때문입니다. 들르크루아는 이 작품을 제리코가 「메두사호의 뗏목」을 위해서 사체 수용소를 다니며 경직되고 부패하는 사체의 색을 익혀서 그것을 그리지는 않았습니다. 피는 한 방울조차 흘리지 않으며, 비명은 어디에서도 들려오지 않습니다. 모든 것이 고요하며 그 '고요함'을 지나 무려 이 아비규환의 현장이 그대로 (들라크루아가 자신이 죽기 얼마 전에 남긴 말, 오랫동안 방대한 일기를 써 왔던 그의 일기의 마지막 말을 그대로 인용하면) "시선을 위한 향연"(1863년 6월 22일의 일기)이 됩니다. '고요함' 속에서 색채가, 형태가, '음악'을 연주하기 시작합니다.

그러면 들라크루아의 회화를 이야기하자면 말하는 이의 말 자체를 바꿔야 합니다. 형태와 색이 마치 '음악'이 그러하듯 '행동하는 사고'로써 받아들여야만 합니다. 여기에서 그것을 실험할 여유가 없는 우리는, 서두에서 인용했던 엘리 포르의 『미술사』의 기술에서 그 방향성을 시사하는 것으로 마무리하도록 하겠습니다.

들라크루아는 이 작품에서, 회화의 고전적인 규범을 완전히 뛰어넘어 버립니다. 마찬가지로 '학살'에 대해 다루며, 그러나 조금 더 고전주의적인 형식으로 머무르고 있었던 「키오스섬의 학살」(1824년)에 대해서 당대 신고전주의의 거장이었던 앙투안 장 그로(1771~1835년)는 "이것은 '회화'의 학살이다"라고 말했는데, 그것을 이어받아서 들라크루아 스스로가 이 「사르다나팔루스의 죽음」에 대해서 '이것은

들라크루아 「키오스섬의 학살」
1824년(루브르 박물관 소장)

학살 제2호'라고 말하기도 했습니다. 그 말대로 여기에서는 고전적인 의미로서, 바꿔 말하자면 '표상'이라는 이성적인 원리에 의거했다는 의미에서의 '회화'는 학살되었습니다. '회화의 죽음'인 것입니다. '표상'이라는 원리가 여기에서는 학살됩니다. 어쩌면 이렇게도 호사스럽고 도취적인 '학살'일까요? 그로부터 새로운 원리가 탄생합니다. 그 새로운 원리야말로, 들라크루아의 말을 빌리자면 '상상력'입니다. 1882년, 아직 24세였던 들라크루아는 일기에 이렇게 썼습니다.

내 안에는 가끔 내 신체보다도 강한 것, 가끔 신체로 인해 더 활성화되는 무언가가 있다. 내면에서 영향을 거의 받지 않는 사람들도 있지만, 나 같은 경우에는 내면으로부터의 영향은 외부로부터 받는 것보다 훨씬 더

에너지로 넘쳐 있다. 그것 없이는 나는 죽고 말 것이다. 하지만 동시에 그것은 나를 반드시 삼켜 버리고 말 것이다. (내가 말하는 것은 분명 나를 지배하고, 나를 이끄는 '상상력'일 것이다.)(1822년 10월 8일 일기).[30]

그렇습니다. 이것이 바로 핵심입니다. '역사'는 단순히 발생한 일을 기록하는 것이 아니라, 인간의 존재에서 가장 근원적인 힘인 '상상력'의 무대가 되는 것입니다. 이것이야말로 '역사'의 코페르니쿠스적 전환, 이것이 얼마나 혁명적인 사건인지에 관해 전율하고 감동하지 않은 '지식'은 '지식'이 아니라고, 저는 단언해 두고 싶습니다. 왜냐하면, 들라크루아의 회화가 가리키듯이 '상상력'은 '죽음'이라는 인간에게 있어서 극한의 한계마저도 대부분 관능적으로 극복할 수 있기 때문입니다. 살육의 지옥이 그려진 그림 속에서 감미로운 '음악'이 피어오릅니다. 그런 일이 있어도 되는 걸까요? 하지만 '회화'란 그런 것입니다. 들라크루아는 '회화'를 음악적으로 '학살'하는 것입니다.

하지만 당연하게도 이 '아름다움'은 당시 사람들은 받아들이지 못했습니다. 「사르다나팔루스의 죽음」은 혹평을 받았으며, '완전한 대실패'라는 말들이 쏟아져 나왔습니다. 그러나 그것이야말로 '상상력'이 '역사'의 '현실'을 파괴하고 돌파할 때, 반드시 일어나는 일입니다. 들라크루아와 함께 새로운 시대, 새로운 '역사'가 시작되었습니다.

그렇다면 이 강의에서 마지막으로 들라크루아의 이 초상화를 다루도록 하겠습니다. 1818년 작품이라고 알려져 있으니, 들라크루아가 18세일 때의 초상화입니다. 일반적으로는 제리코의 작품으로 알려져

30) 필자가 번역함.

제리코(들라크루아)「들라크루아의 초상」
1818년(루앙 미술관 소장)

있지만, 최근 연구로는 들라크루아 본인의 자화상이 아니냐는 의견도 있다고 합니다. 제리코와 들라크루아의 '사이'에서, 프랑스 낭만주의 회화의 '심연'에 대해 이 강의의 맥락처럼 이 정도로 다룬 문서는 아마 찾아보기 힘들 것입니다. 18세의 '시선', 이 '밤'의 '깊이'에 우리는 감동하지 않을 수 없습니다.

Lectures In Cultural Representations:
Adventures of Pictures

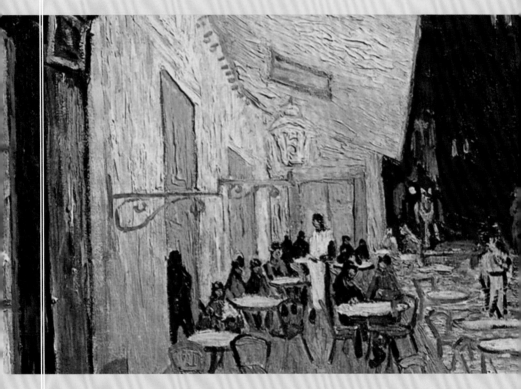

3
CHAPTER

모더니티

14

범죄 혹은 무관심
모더니티의 탄생 (1)

「풀밭 위의 점심 식사」의 제작에는 어딘가 조직적이면서 자의적인 부분이 있다. 하지만 마네는 「올랭피아」에서 하나의 세계를 다른 세계로 이동함으로써 도출해낼 수 있다며, 그가 생각했던 효과만을 추구하려고 했다. 즉 그는 모닝코트차림의 인물을 배치하는 거침없는 방식을 포기하고, 나체의 주변에는 단지 「우르비노의 비너스」의 하녀만을 남겨두었다. 이 효과가 훨씬 와 닿을 수는 있지만, 폭력적이라는 것에는 변함이 없다. 미의 영역, 예술이라는 고귀한 세계 속에 지상의 '평범해 보이는 것'이 거침없이 출현했던 것이다. 하지만 「풀밭 위의 점심 식사」의 모닝코트 차림은 분명하긴 하지만, 이 효과에서 힘을 빼앗겨 버렸다. 그러나 침실의 비밀, 침실의 침묵 속에서 「올랭피아」는 드디어 단단히 굳은 폭력, 무음의 폭력으로 도달했다. 즉 하얀 시트와 함께 그 눈부심을 발산하는 이 밝은 인물상은, 그 효과가 무엇에 의해서도 완화되지 않는다. 그늘 속에 들어간 흑인 하녀는 그 드레스의 장밋빛으로 가벼운 현란함에 환원되고, 검은 고양이는 그림자의 깊이를 나타낸다. (중략) 귀에 꽂은 커다란 꽃, 꽃다발, 숄, 그리고 장밋빛 드레스의 비명과 같은 소리는 인물상 위로 각각 확실하게 떠오르고 있다. 이것들의 소리는 그들의 '정물'로서의 성질을 강조한다. 색채의 반짝임과 불협화

음이 너무 강력해서 다른 것은 침묵해버린다. 마네의 시선에서조차 제작이라는 행위는 사라져 버렸다. 「올랭피아」의 전체가 범죄 혹은 죽음의 광경과 확실히 구분할 수 없다. (중략) 「올랭피아」 안의 모든 것이 아름다움의 무관심 속으로 미끄러져 간다. 「풀밭 위의 점심 식사」로 밑그림을 그렸던 노력은 이루어졌으며, 서서히 준비가 완성되었다. 기술과 빛의 성스러운 장난, 현대 회화(la peinture moderne)가 탄생했다. 그것은 그 장식을 벗겨내고 다시 발견된 위엄이다. 그것은 누구라도 되는 것처럼 위엄, 그리고 이미 뭐라도 된 것 같은 위엄……. 즉 그것은 쓸데없는 대의명분 없이 존재하는 것에 속하는 위엄이므로, 그것을 지금 회화의 힘이 개시하는 것이다.

(조르주 바타유 『침묵의 회화』[1])

1865년, 파리의 살롱(관영 예술전)에 에두아르 마네(1832~1883년)는 「올랭피아」를 출품합니다. 그 2년 전 살롱에 출품했던 「풀밭 위의 점심 식사」는 낙선되고, 살롱의 낙선 작품을 모은 제1회 낙선전에 전시되지만, 엄청난 논란을 일으키게 됩니다. 「올랭피아」는 살롱에 받아들여졌지만, 논란은 한층 더 격해지며 관객이 들고 있던 지팡이를 치켜세우며 항의했다고도 전해집니다. 논란이라는 현상은 그 사회 속에서 체제를 형성하는 인식(미셸 푸코라면 '에피스테메'라고 말했을지도 모르겠지만)에 불연속의 단층이 내달리고 있다는 것을 의미합니다. 즉 과거와 현재 사이, 제작자와 수용자 사이에 화해하기 어려운 단절이 있다는 것입니다. 끊임없이 발생하는 논란의 웅성거림과 반짝

1) 조르주 바타유 『침묵의 회화-마네론』 미야카와 아쓰시(번역), 후타미 책방, 1972년.

임을 통해서 새로운 시대가 알려집니다. 그렇게 모더니티(modernite: 현대성)라고 불리며, 이제 단순히 '시대성'이라는 단어로는 묶어둘 수 없는 인간 존재의 (역사적으로) 근원적인 기층으로서 역사성의 막이 열리는 것입니다.

이 강의는 이 모더니티가 출현하는 불연속의 단층을 감히 강조해 보고자 합니다. 그리고 가설적으로 회화라는 영역에 있어서 이 모더니티를 마치 그 후 약 1세기에 걸쳐서 하나로 이어진 '폭발', 즉 일종의 '분열 연쇄 반응'과 같이 생각해 보고자 합니다. 지오토 (1267~1337년)부터 들라크루아(1798~1863년)에 이르는 약 5세기 반의 역사를 이어받으며, 회화가 19세기 중반부터 20세기 중반까지 약 1세기의 흐름 속에서 어떻게 불연속의 단절을 새겼으며, 스스로를 '혁명'하려고 했는지를 개관하고자 합니다. 말하자면 지오토부터 시작된 회화의 역사가 어떤 의미에서는 19세기 중반, 파리라는 '세계의 수도'에서 반환됩니다. 더 정확히 말하자면, 정치적인 맥락에서 소위 제2 황제 시대, 즉 2월 혁명(1848년)의 실패로 이어지는 루이 나폴레옹의 쿠데타(1852년)부터 시작해서 프로이센 - 프랑스 전쟁(1870년)과 파리 코뮌(1871년)에 돌입할 때까지 표면적으로는 안정성을 어떻게든 유지하는 시대가 그 단락에 해당합니다. 실제로 이 시기에 다음과 같은 논란이 빈번히 일어났습니다.

1850년 쿠르베 「오르낭의 장례식」의 논란

1857년 귀스타브 플로베르 『보바리 부인』의 재판(무죄로 판결)

　　　　샤를 보들레르 『악의 꽃』에 수록된 몇 편의 시가 풍기문란

　　　　죄로 발매 금지 처분

1861년 리하르트 바그너 『탄호이저』 상연 시에 소동

1863년 마네 「풀밭 위의 점심 식사」

1865년 마네 「올랭피아」

　여기에서는 각각의 논란의 양상까지 다루지는 않지만, 이런 논란이 별자리처럼 새로운 시대의 배치를 모방하는 것을 기억해 두시기 바랍니다.

　어쨌든 조르주 바타유의 약간 센세이셔널한 말투를 빌리자면, "막이 열리면 「올랭피아」다."라고 표현할 수 있을 것입니다.

　하지만 그 전에 역시 그 선구에 있던 「풀밭 위의 점심 식사」를 잠시 살펴봐야 합니다.

　마네의 오랜 친구였던 안토닌 프로스트의 증언에 따르면, 어느 날 아르장퇴유 근처 센강 주변에서 산책하던 마네는 물속에서 올라온 여인들의 모습을 보며 "아무래도 나체화를 하나 그려야겠어. 그녀들을 위해 하나 그려 보려고 해. 작업실에 다니던 시절, 조르조네의 여인들을 모사했었지. 음악가들과 함께 있는 여인들을 말이야. 그 타블로는 너무 새까매서 배경이 마치 안으로 아주 많이 들어간 거 같아. 그걸 다시 한번 고쳐서 투명한 대기(Atmosphère)로 바꾸고 싶어. 저기

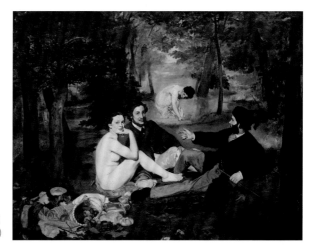

마네 「풀밭 위의 점심 식사」
1863년(오르세 미술관 소장)

티치아노 「전원 음악회」
1509년경(루브르 박물관 소장)

보이는 여인들을 사용해서 말이지. 어차피 누군가에게 헐뜯기겠지만, 그러고 싶은 놈은 그러라지."[2]라고 말했다고 합니다.

즉 마네는 매우 자각적으로 고전적인 회화를 '반환'하며, 동시대의 현실 속 여성들의 정경과 겹쳐서 생각했습니다. 또한, 그것이 혹평받으리라는 것마저 예감했습니다. 마네가 의거했던 고전 회화는 마네 본

2) 1983년, 파리의 그랑 팔레에서 진행된 마네의 대회고전 카달로그(Manet 1832~1883, Éditions de la Réunion des musées nahònaux, 1983)의 기술을 인용함.

인이 조르조네라고 언급했지만, 티치아노의 작품으로 알려진 「전원음악회」와 마르카토니오 라이몬디(1480~1534년)가 라파엘로를 모사했던 「파리스의 심판」의 동판화라는 것이 이제는 분명해졌습니다.

요즘 사용하는 단어로 표현하자면 리메이크(remake)이며, 즉 단순한 모사도 모방도 아닌 환골탈태인 것입니다. 고전적인 틀에 의거하면서 그 안에서 고전적인 가치를 뒤엎어버리는 것입니다. 거기에 논란이 생겨납니다. 그래서 물론 이 논란은 나체가 그려진 것 때문에 생겨난 것이 아닙니다. 그것이 에로틱했기 때문도 아닙니다. 오히려 문제는 바로 나체가 그려져 있는데도 불구하고 그것이 에로틱하기는커녕 관능적이지도 않고, 게다가 도무지 '비너스'적인 신화성이 전혀 없다는 것에 있었습니다. 이 같은 살롱에 입선했던 당시 사람들로부터 극찬을 받았던 카바넬 「비너스의 탄생」(1863년)과 비교해 보면 확실히 알 수 있습니다.

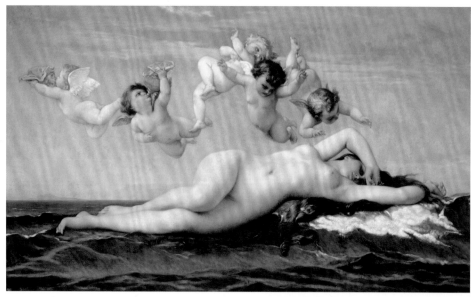

카바넬 「비너스의 탄생」 1863년(오르세 미술관 소장)

고전적인 전원 풍경과 어떤 상징성과 신화성도 없는 현대의 현실적인 인물들(모델은 마네의 남동생 귀스타브 또는 외젠, 조각가 페르디난드 렌호프, 빅토린 뫼랑이라고 뚜렷이 확정되어 있습니다.), 어두운 원근감 있는 배경과 마치 '펀칭으로 뚫은 것처럼'(들라크루아가 했던 것으로 알려진 말) 그 인물들의 단조로운 밝은 색채, 옷을 차려입은 남자들과 나체 여인과의 '이처럼 무의미한 구도'(들라크루아). 결국 여기에서는 모든 것이 결코 주제의 의미로 회수할 수 없는 회화적인 대비를 만들어 냅니다. 모든 것이 타블로 전체에 지금까지의 회화에서는 없었던 '몹시 강렬한 생생함(crudité)'의 효과를 가져다 주고 있습니다.

　이 생생함이야말로 모더니티의 징조입니다. 즉 회화가 표상하는 세계는 현실 세계의 저편에 있는 것이 아니라, 관중과 같은 시대성을 각인된 세계에 속하고 있습니다. 그것은 관중의 현실에서 멀리 떨어진 초월적이고 신화적인 세계가 아니라 관중의 현실 그 자체, 게다가 현실보다 더 '무의미'를 향해 환원되어 한층 단조로워진 세계입니다.
　'그렇다면' 이미 '1846년의 살롱'의 최종장 중에서 보들레르가 소리 높여 선언한 것처럼 '현대적인 아름다움이나 영웅성 등이 있는 것이다'라고 볼 수 있습니다.

　모더니티의 선언이라고도 할 수 있는 이 문헌 속에서 보들레르는 연미복을 거론했습니다. 이 '한껏 놀림감이 되어 왔던 옷'이 현대적인 '고유의 아름다움'을 지녔다고 주장하며 그는 말합니다. – "그것은 우

쿠르베 「오르낭의 장례식」 1849~1850년(오르세 미술관 소장)

리의 고뇌의 시대, 야윈 검은 어깨 위로 항상 변함없는 상(喪)의 표상을 짊어진 시대에 필요한 의복이진 않을까요? 검은 연미복이나 프록코트는 보편적인 평등의 표현이라는 그 정치적인 아름다움을 지니고 있을 뿐만 아니라, 대중의 영혼의 표현이라는 그 시적인 아름다움마저 지니고 있다는 것을 유의해 주시기 바랍니다. — 매장 인부의 끝없는 행렬, 정치의 장례 인부, 사랑에 빠진 장례 인부, 부르주아지 장례 인부. 우리는 모두 어떠한 매장(埋葬)을 거행하고 있는 것이다."[3]라고요.

　이 지적은 결정적으로 중요합니다. 즉 현대성의 아름다움은 죽음과 정반대라는 것입니다. 현대란 과거의 무언가가 결정적으로 멸망해서 매장되는 그 장례의 의례 시에도 있다는 것입니다. 이 도발적인 말에 응답하듯 귀스타브 쿠르베(1819~77년)는 현대의 도시 생활에 있는 영웅의 한 전형인 소방대원을 주제로 한 회화에 착수하며(「화재 현장

3) 샤를 보들레르 『1846년 살롱』 [아베 요시오(번역) 『보들레르 비평 Ⅰ』 지쿠마학예문고, 1999년 수록)]

으로 달려오는 소방대원들」 1850년), 또 시골 마을 오르낭의 온갖 검은 옷 차림의 남녀들로 형성된 장례 풍경을 그려서 큰 논란을 불러일으키게 됩니다.

이 매장은 영웅의 매장이 아니라, 역사적으로는 무명인 일반 시민의 매장입니다. 즉 과거의 규범에 비추어 보면, 회화가 될 수 없는 주제입니다. 그러므로 이 회화가 여기에서 이제 스스로의 주제로서 신화적이지도, 역사적인 영웅도 아닌 것이 '주제' 혹은 '주역'으로서 등장하는 것을 선언합니다. 즉 어떤 의미에서는 '영웅'이라는 존재 자체가 여기에서 '매장'된 것이기도 합니다.

보들레르는 또한 나체에 관해서도 다음과 같이 언급했습니다. "파리의 생활은 시적이며 경이로운 주제를 풍족히 내포하고 있다. 경이로운 것이 대기(atmosphère)처럼 우리를 감싸고 우리를 채워준다. 단지 우리는 그것을 보지 못할 뿐이다. 나체는 예술가에게 있어서 아주 소중한 것이다. 이 성공에 필요한 요소는 예전 생활에서도 마찬가지로 자주 보이며, 필요한 것이기도 한－침대 위, 욕실, 해부 교실에서, 회화의 수단도 주제도 모두 풍부하고 변화무쌍하다. 단 하나의 새로운 요소가 있는데, 그것은 현대의 아름다움이다."[4]라고요.

'대기'라는 하나의 말이 암시하는 것처럼 마네 또한 쿠르베와 마찬가지로 이 보들레르의 도발에 응하는 듯이 당시 새로운 '현대적인 생활'의 한 장면인 야외 목욕과 식사라는 주제를 토대로, 마치 해부 교실 침대 위에 있는 것처럼 즉물적인 나체를 그리려고 하는 것입니다.

4) 앞선 주석에서 언급한 저서.

그리고 이 '현대 생활상'의 또 하나의 장면, 이번에는 야외가 아닌 침실의 나체에게로 마네의 모험은 진행해 갑니다.「올랭피아」 [▶권두 삽화 15]입니다.

　서두에서 들었던 바타유의 마네론에서의 인용을 잘 살펴보면, 그의 논리가 위태로운 대비에 의거하고 있는 것을 알 수 있습니다. 즉 한편에서는 소리, 그러니까 격렬한, 빛나는 색채의 대비, 그리고 또 한편에서는 침묵, 그러니까 '침실의 비밀'과 연결되고, 더구나 '범죄 혹은 죽음의 광경과 구별할 수 없다'라는 말까지 듣게 될 침묵인 것입니다. 바꿔 말하면, 바타유는 여기에서 보들레르의 논리를 덮어쓰고 있습니다. 회화는 화려한 색채에 의한 '송장' 행진이라는 뜻입니다.

　하지만 우선「풀밭 위의 점심 식사」와 마찬가지로 이 작품이 어떻게 과거 작품을 재구성하고, '반환'하고 있는지를 확인해 보고자 합니다. 본보기가 되었던 고전 작품이 마네 자신이 젊었을 때 모사했던 티치아노의「우르비노의 비너스」인 것은 틀림없으며, 거기에 고야의「옷을 벗은 마하」도 덧붙일 수 있을 겁니다. 어쨌든 '비너스'라는 '아름다움'의 이데아 그 자체의 형상이 여기에서는「올랭피아」를 향해 '반환'되고 있습니다.(화려하고 이국적인 여운을 지닌 이 이름은 당시, 저 유명한『춘희』와 라이벌 관계였던 고급 매춘부의 이른바 '가명'입니다.)

　이 강의에서는 두 작품을 상세히 비교할 수 없지만, 그런데도 마네가 티치아노의 작품 속 공간을 싹둑 잘라냈다는 것에는 주목해야만 합니다. 즉 우르비노의 비너스 배경에는 넓은 곁방이 있고, 그곳에 참

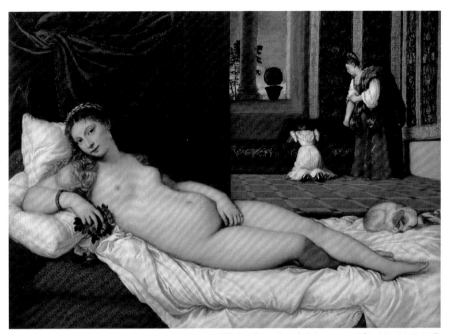

티치아노 「우르비노의 비너스」 1538년(우피치 미술관 소장)

회하듯이 등을 돌린 채로 무릎을 꿇은 흰옷을 입은 여성과 그녀에게 말을 건네는 것처럼 보이는 하녀로 추측되는 여성의 모습이 보입니다. 그곳에는 나체 비너스와는 언뜻 봤을 때 아무 관련도 없는 것처럼 보이는 신비한 광경이 펼쳐져 있습니다. 그러나 마네의 그림에는 배경이 완전히 차단되어 있습니다. 올랭피아의 배경은 커튼으로 거의 닫혀 있고, 복도 벽이 아주 조금 보일 정도의 좁은 틈이 있을 뿐입니다. 그리고 티치아노의 그림에는 후경에 있었던 조역 여자가 전면으로 나타나 화면 중심에 위치하게 됩니다. 또한, 이 그림 속 드라마에는 수수께끼 같은 부분이 조금도 없으며, 누구나 알 수 있게 흑인 하녀가 올랭피아의 손님에게서 받은 선물(꽃다발)을 막 가져온 장면입니다.

만약에 바타유가 말한 것처럼 이 그림 속에 '침실의 비밀'이 있다면 그것이야말로 '비밀', 즉 이 침실, 이 침대는 (꽃다발이 그것을 대신하고 있는) 돈으로 살 수 있다는 것을 뜻하며, 그것은 꽃다발에 대한 올랭피아의 무관심으로 인해 한층 분명해지고 있습니다. 그녀는 예를 들어 베르메르의 회화에 등장하는 여성들처럼 보내준 선물에 마음을 빼앗기지 않습니다. 꽃다발에는 눈길도 주지 않고 있으며, 전혀 다른 곳, 아무것도 없는 허공을 쳐다보고 있을 뿐입니다.

그래서 어떤 의미에서는 이 장면의 드라마의 중심은 꽃다발에 있습니다. 누군가가 꽃다발을 보내 왔습니다. 그러면 그것과 교환의 의미로 올랭피아의 몸 또는 '쾌락'을 사는 것입니다. 이 등가교환을 마네는 소름 끼칠 정도로 충실히 표현하고 있습니다. 실제로 꽃다발은 하얗고 큰 종이로 감싸서 내밀어져 있습니다. 그 속에는 하얗고 커다란 꽃이 몇 송이, 그리고 붉고 작은 꽃들이 드문드문 있습니다. 그것은 바로 올랭피아를 나타내는 것입니다. 올랭피아 또한 하얗고 큰 시트에 싸여 그 하얀 나체를 드러낸 채 스스로가 무언지를 표시하기 위해 붉은 꽃을 머리에 꽂고 있습니다(그것은 꽃다발의 붉은 꽃과 같은 붉은색이 아닐까요). 신체(올랭피아)는 꽃다발을 상징합니다. 물론 이 꽃다발은 화면에 나타나 있지 않지만, 그 배후에 닫힌 커튼 뒤로 확실히 존재하는 그 꽃을 보낸 부르주아지의 욕망을 지시하고 있습니다. 그리고 그 보이지 않는 사람은 곧 그 시대에 이 그림을 보는 동시대 사람들을 나타내기도 합니다. 현대성은 작품과 관람자를 동시대에 둡니다. 이 그림을 보는 사람의 시선을 맞받아치듯이 정면으로 내려다보는 올랭피아의 시선은 바로 '당신마저'라고 말하고 있는 것 같습니

다. 이런 면을 봤을 때, 논란이 일어나지 않을 수가 없습니다.

그리고 그것이야말로 바타유가 말하는 올랭피아의 '위엄', 보들레르라면 '영웅'이라고 말했을 것입니다. 즉 이것이 모더니티의 역설이지만, 올랭피아의 이 영웅적인 '위엄'은 그녀가 매춘부임에도 불구하고 얻을 수 있었던 것이 아니라, 매춘부라는 고귀함과는 아주 거리가 먼 일반화된 '교환'[상업(commerce)이라고 해도 될]에 온몸을 바치게 된 존재이기 때문에 얻게 된 '위엄'임이 틀림없습니다. 이 '위엄'이야말로 티치아노의 그림 속 침대 위에 잠들어 있는 순종한 개를 마네가 바꿔둔 저 욕망의 화신처럼, 그러나 세속의 욕망을 받아들이며, 그것에 종속하지 않는 도발적인 존재인 검은 고양이로 바꿔서 구현한 것입니다.

하지만 여기에서 또 주의를 환기해야 할 점은 올랭피아의 이 '위엄'은 그녀가 '영웅'이기 때문이 아니라, 회화가 또는 마네가 그녀를 그런 것처럼 '모시는' 일, 그것에 유래한다는 것입니다. 바타유라는 20세기의 특이한 사상가의 사상 핵심에 숨겨진 말을 써보자면, 회화가 이 올랭피아라는 한 매춘부의 육체를 '제물(sacrifice)'로 바친다고도 할 수 있습니다. 인용 부분에서 마지막에 바타유가 말한 것처럼 '회화의 힘'이야말로 여기에서 화려한 '색채의 반짝임'을 통해서 아름다움도, 사랑도, 성별도 모두 휘감아 엮은 이 통화(通貨)가 지배하는 교환과 유통의 끝없는 회로를 통해 극한적으로 바치게 된 '영웅'으로서 '제물'을 바치는 것입니다

말할 것도 없이 '제물'이라는 것은 이미 '죽음'이라는 것, 그런 의미에서 올랭피아는 이미 '죽음'을 자아내고 있습니다. 우리의 시선에는

보이지 않는 '죽음'을 발산하고 있는 것입니다. '「올랭피아」의 전체가 범죄 혹은 죽음의 광경을 명확히 구분할 수 없다.' 라는 것입니다.

마네의 회화를 볼 때 누구나 느낄 수밖에 없는 충격은 그림 속에서 인간 그리고 사물의 존재 의미가 근원적으로 변화되었다는 것입니다. 르네상스 이후 회화의 역사에서 존재는 3차원 공간 속 '확장'으로써 파악되었습니다. 존재는 확장성을 지니며, 그 속에서 내적이고 이상적인 생명과도 같은 빛에 의해서 안쪽에서 밝히고 있었습니다. 그러나 마네에게 있어서의 존재는 이미 3차원의 확장에서가 아니라, 오히려 빛과 어둠이 접한 한계 영역, 생과 사의 경계로 극한화 되어 버립니다. 존재의 아름다움과 '위엄'이 찾아내야 할 것은 「피리 부는 소년」(1866년)에 대한 당시의 혹평이 교묘하게 말했듯 '트럼프 카드처럼 얄팍'하며, 표면적이면서도 그러나 그 표면이 존재와 공허, 생과 사와의 한계에 머무르고 있다는 점입니다. 즉 존재는 항상 배후로 다가오는 죽음의 빛에 따라 한층 더 빛나는 것이며, 마치 (바타유에 따르면 '치아를 마춰'할 때의) '마비'처럼 그 빛이야말로 마네의 회화는 돌려주고 있습니다. 회화가 죽음에 접합니다. 그리고 그곳에서 최초의 빛을 퍼 올립니다. 그것이 바로 바타유가 마네 안에서 직시했던 본질적인 침범 행위(transgression)였습니다. 그가 말하는 '침묵'은 그래서 단순한 의미 작용의 부재가 아닌 침범인 것입니다. 푸코는 바타유 문학의 본질을 '침범'에서 찾아내며 다음과 같은 말을 남겼습니다. "(침범이란) 마치 밤의 번개와 같은 것이다. 즉, 그것은 시간의 깊은 곳에서 발하며, 밤이 부정하는 것에 농밀한 암흑의 존재를 부여하며, 그것을 안쪽에서 빈틈없이 빛을 발하게 한다." 보들레르의 「지나가

는 여인에게」라는 시를 언급할 여유가 없어서 안타깝지만, 이 '밤 속의 번개'인 '침범'이야말로 바타유와 마네 그리고 보들레르와 마네를 연결 짓는 모더니티의 핵심입니다.

그리고 그 회화적인 명확한 증거야말로 다른 어떤 회화에서도 발견할 수 없는 마네의 저 빛나는 '검은' 것과 다름이 없다고 말해 두겠습니다.

15

충격의 미학 · 표면의 빛
모더니티의 탄생 (2)

(중략) 루앙 근처에 있는 두 개의 터널 속에 돌진한 후, 괴수는 맹렬한 속도로 다가오고 있는 중이었다. 그것은 이미 그 무엇으로도 멈출 수 없는, 걷잡을 수 없는 경이로운 힘과 같았다. 소트빌르역은 술렁이고 있었다. 괴수는 거침없이 장애물을 빠져나와 어둠 속으로 또 돌진했고, 굉음도 점차 멀어져 갔다.

그러나 이제 루앙이나 소트빌르에서 유령 열차가 지나갔다는 알림에 전선의 모든 전신기가 타닥거리는 소리가 울리며, 모두의 심장이 고동치기 시작했다. 사람들은 공포에 떨었다. 먼저 달리고 있는 급행열차는 분명 충돌할 것이다. 숲속의 멧돼지처럼 이 열차는 계속 달리며 신호기도 발전 신호도 신경 쓰지 않았다. 우아셀에서는 하마터면 파일럿 기관차에 충돌하며 부서질 뻔했다. 속도는 조금도 줄어들 기미를 보이지 않아서, 뽕드라흑슈에서는 사람들을 패닉에 빠뜨렸다. 열차는 다시 암흑 속으로 자취를 감추며, 어딘지 알 수 없는 저편으로 그저 달려갔다.

기관차가 도중에 희생자를 만들 즈음에도 어쩐 일인가! 피가 사방으로 튀는 것조차 신경 쓰지 않고, 기관차는 더욱더 미래를 향해 나아가고 있는 것이 아닌가! 기관차는 죽음 속에서 방출되었다. 눈도 보이지 않고 귀도 들리지 않는 괴수처럼 기관사도 없이 어둠 속을 그저 달리고

마네 「에밀 졸라」
1868년(오르세 미술관 소장)

있었다. 화물의 육탄병들은 이미 지쳐 멍한 상태로, 술에 취해 노래를
불러댔다.

(에밀 졸라 『인간 짐승』[5])

노르망디 밤의 어둠 속을 증기 기관차가 폭주하고 있습니다. 열차
의 기관사는 열차에서 떨어져 죽었지만, 승객은 전장으로 향하는 술
에 취한 병사들이라 그 사실을 눈치 채지 못했습니다. 역에서 다른 역
으로 경보가 울리고 사람들은 공포에 휩싸이지만, 그 누구도 폭주를
막을 수 없습니다. 기관차라는 이 뛰어난 근대적인 철과 열의 '기계',
인간의 생활을 근본적으로 바꿔 놓은 기술의 산물이 일단 그 제어가

5) 에밀 졸라 『인간 짐승』(졸라 셀렉션 6) 데라다 미쓰노리(번역), 후지와라 서점, 2004년(원작 1890년).

상실되니, 모든 개인의 예상을 뛰어넘어 파멸을 향해 폭주합니다. 그것은 동시에 전쟁과 대량 살상으로 폭주하는 것이기도 하며, 진정한 모더니티의 숙명이라고 불려야 할 이 사태를 에밀 졸라는 선명하게 그려냈습니다.

졸라는 1840년에 태어났으니 에두아르 마네보다 8살이 어립니다. 마네는 1866년 살롱에「피리 부는 소년」를 출품하지만 낙선하며, 마치 '트럼프 카드처럼 얄팍'하다는 혹평을 받았다는 것은 앞선 강의에서도 지적했던 그대로입니다. 하지만 그때 작가 생활을 막 시작했던 졸라가 마네를 옹호하는 문장을 담아서 책자로 만들었습니다. 그러자 마네는 그에 대한 '화답'이라고 할까, 1868년에 졸라의 초상화를 그려서 살롱에 출품하며, 이는 다행히 입선하게 되었습니다.

그런데 이것은 단순한 초상화가 아닙니다. 장소는 마네의 서재이며, 그 책상 앞에 앉아 졸라가 마네의 애독서였던 샤를 블랑의『화가 열전』을 펼쳐 들고 있으며, 책상 위에는 졸라가 쓴 마네를 옹호했던 책자도 보입니다. 또 벽에는「올랭피아」의 흑백 복제본, 그리고 이미 자포니즘이 시작되는 시기였으므로, 우키요에(우타가와 구니아키의「스모선수」로 판명된 그림)도 걸려 있습니다. 그러면 이것은 회화에 관한 일종의 마네의 선언이라고도 해석할 수 있습니다.

『인간 짐승』은 1890년 작품이지만, 이 무대가 된 곳은 1870년 프로이센 전쟁에 폭주하듯이 돌입해 가는 프랑스 사회입니다. '프랑스 제2 제국 시대 일가족의 자연적, 사회적 이야기'라는 이른바 루공(=마카르) 총서의 20권 중 제17권에 해당합니다. 파리와 르아브르 구간의

열차 기관사이지만, 여자의 피부를 보면 살의를 품는 병벽을 가진 쟈크 랑티에르를 주인공으로 내세우면서 사회 전체의 '범죄 혹은 죽음의 광경'을 선명하게 그려낸 작품이라고 말할 수 있습니다. 그에 관해서는 자세히 서술하지 않겠습니다만, 정치적으로는 프랑스 제2 제국이라는 시대는 프로이센 전쟁 중에 끝나고 프랑스 제3공화국이 시작되었습니다. 파리 코뮌과 내전(1871년)이라는 '피'의 사건을 수반한 시작이었지만, 그 후 이 정치 체제를 토대로 파리는 부르주아지 문화가 꽃 피는 번영기로 들어섰습니다. 말 그대로 '세계의 수도'로서의 새로운 도시 공간이 꽃 피웁니다. 그 상징적인 정점이 1889년 제4회 파리 만국박람회에서 에펠탑이라는 노출된 '철(강철)'탑의 출현일 것입니다.

즉 파리의 모더니티는 1870년이라는 명확한 불연속선으로 인해 단락이 새겨졌다는 것입니다. 프랑스 제2 제국 시대에는 사회 전체에 억압과 혁명이라는 대립 구도가 명확했습니다. 그것이 문화 영역에서의 논란을 일으켰습니다. 그런데 프랑스 제3공화국 시대, 파리의 개조라는 오스만 계획이 부분적으로나마 완성함에 따라서 '철(강철)'과 '유리'와 '전기'에 의한 전혀 새로운 공간, 한스 제들마이어의 말을 빌리자면, '생각지도 못했던 빛의 범람'(『중심의 상실』[6])의 공간이 나타났습니다. 말할 것도 없이 회화의 역사 속에서 이에 대응하는 것은 물론 인상주의가 될 것입니다. 제1회 인상주의 전람회가 열렸던 것은 1874년이지만, 그때 인상파 화가들의 수령이라고 알려진 마네는 참가하지 않았습니다. 그는 철저하게 살롱에 집중했고, 그해 출품했던 것

6) 한스 제들마이어 『중심의 상실』 이시카와 고이치 외(번역), 미술출판사, 1965년(원작 1948년).

마네 「발코니」
1868~69년(오르세 미술관 소장)

마네 「철도」 1873년(워싱턴 국립미술관 소장)

이 바로「철도」입니다. 다소 극화하자면, 마네는 이「철도」를 그리는 것으로써 1870년의 문화 단층을 돌파합니다. 이 '돌파'의 '연극'을 드러내기 위해서, 여기에서는 타블로 2장을 나란히 놓고 보도록 하겠습니다.

첫 번째는, 1868~1869년에 제작된「발코니」, 그리고 1873년에 제작된「철도」입니다.

「발코니」는 건너편 집에서인지, 또는 '공중'에서인지, 발코니를 바깥쪽 도로에서 바라본 광경입니다.(당연히 길거리의 '소음'이 이곳에 울리고 있다고 느껴야만 합니다.) 배경의 실내 어두움이 강조되어 있으므로, 어떤 파티의 한 장면이니 화려해도 되는데, 인물들의 시선도 서로 흩어지며 감정은 결핍되어 있고, 전체적으로 '어둡고' 거의 불길한 분위기에 휩싸여 있습니다. 제일 앞 왼쪽의 여성은 그 당시 마네와 알게 되었고, 나중에는 마네의 남동생과 결혼하게 될 화가 베르트 모리조인데, 무엇을 보는 것도 아닌 그녀 시선의 잊을 수 없는 강력함만이 '번개'처럼 어둠 속에서 나타나는 작품입니다.

그와 달리, 철제 울타리를 배경에 둔 한 여성이 보던 책에서 문득 이쪽을 올려다보는, 마치 스냅 사진과 같은 광경을 그린「철도」에는 '밝음'이 넘쳐 흐르고 있습니다. 이 명암의 거울상과 같은 대비의 틈을 상징적으로 말하자면, 역사를 가르듯 '시대'라는 '기관차'가 통과했다고 말하고 싶습니다. 실제로「철도」라는 제목이지만, 여기에 열차는 보이지 않습니다. '철도'는 굉음(그것은 아직 일대에 울려퍼지고 있는)과 함께 이미 통과해 버렸고, 남아 있는 것은 연기만 흐르고

있을 뿐입니다.

　이쪽을 향해 보고 있는 여성은「풀밭 위의 점심 식사」와 마찬가지로 빅토린 뫼랑이며, 그녀는 화가 친구의 증언을 통해서도 알 수 있듯이 그 당시에 '유행했던 푸른 '즈크 옷'을 입고 있습니다. 그러나 또그녀의 목을 감싸고 있는 검은 리본과 무릎 위의 강아지는「올랭피아」와 관련성을 보여줄지도 모르며, 화면 오른쪽에 일부러 놓은 듯한포도송이는 단순히 9월의 더운 날을 나타내는 '기호'일 뿐만 아니라,「풀밭 위의 점심 식사」의 화면 왼쪽의 풀숲에서 나뒹굴고 있는 과일들에게로 우리를 보낼지도 모릅니다[그곳에는 샤르댕(제11강 참조)의 그것과는 다른 마네의 '정물'의 시학이 있는 듯합니다]. 그리고 물론 그것들 작품에, 또한「발코니」의 베르트 모리조로도 통하는 마네의 작품 속 주인공들 특유의 우리 관람자를 지켜보는 '시선'이 있습니다.

　하지만 이 작품에서 특징적인 것은 무엇보다도 뫼랑의 이 '시선'이, 등을 보이며 서 있는 여자아이의(우리는 볼 수 없는) '시선'과 분명하게 대비를 이루고 있습니다. 이 대비는 눈을 크게 뜨고 '철도'라는 산업과 기술의 완전히 새로운 세계를 바라보는 새로운 세대와, 그것에 등지며 '독서'라는 조용한 의사소통에 몰입하는 뫼랑(그리고 마네)의 세대 사이에서의 시대적 차이(엇갈림)로써 해석해도 좋을지도 모릅니다. 어쨌든 화가도 이 여자아이와 마찬가지로 철제 울타리를 마주보는 위치를 차지하면서, 하지만 철 울타리의 건너편을 하얀 연기로채워 버림으로써 또다시 표상 공간의 깊이를 차단하고, 표상에서 '깊이'를 빼앗으며, 그 공간을 얇고 평면적 혹은 표면적으로 만들어 줍니

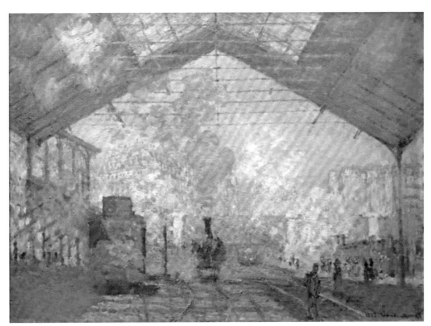

모네 「생 라자르역」 1877년(오르세 미술관 소장)

다. 기차의 하얀 연기는 이 그림 속의 깊이를 빼앗기 위한 역할만 할 뿐입니다. 마네의 눈은 동시대 모네를 필두로 하는 인상파 화가들의 눈이 그러하듯이 연기, 구름, 안개라는 공간을 채우는 물질의 유동 속에 녹아들 듯이 확산해 가는 것이 아닙니다. 그것은 모네가 그린 같은 「생 라자르역」 내의 풍경 그림과 비교해 보면 바로 알 수 있을 것입니다.

마네는 절단합니다. 그것은 깊이의 절단, 즉 전통적인 회화 공간에서 그 기층이 되는 '안쪽' 공간을 차단하고 칠하며, 모든 표면의 효과를 끌어들입니다. 차단하고 감추며 침묵 된 배경과 늘 표면화하는 전경을 절반으로 나눠서 중층화하는 절단적인 대비야말로 마네 회화의

놀랄만한 '비밀'입니다. 그곳에서 회화는 이미 통일적인 '의미'의 조직이 아니라, 오히려 통일적인 '의미'의 불가능이라는, 샤를 보들레르처럼 표현하자면, '심연'(또는 조르주 바타유처럼 말하자면 '마취의 마비')의 '효과'를 새기는 동시에 그곳에서 떠오르는 색채와 형상의 '효과'로써의 '표면'의 빛, 이제 '의미'로는 환원할 수 없는 '빛'을 발하고 있습니다.

'의미'에서 '기능'으로, 이것이 모더니티라는 시대의 문화 혁명의 일반적인 공식입니다. 그것은 우리의 생활 조직이 '기술'에 의해 끊임없이, 더구나 폭력적인 방식으로 혁신되고 갱신되는 시대에 돌입했다는 것을 의미합니다. 인간은 '의미'의 조직을 통해서 세상으로 뿌리 내릴 수 없게 되었고, 세상의 '깊이'나 '안쪽'에서 뿌리째 뽑히고 절단되었으며, 그 후 기능적인 세계로 살아가는 것으로 단죄되었습니다. 그리고 철과 열기관과의 결합인 철도야말로 이 시대 인간의 이전까지의 시공을 가르며, 전혀 다른 속도와 에너지 시스템을 통해 재조직하는 최첨단 기술이었습니다. 철도는 인간이라는 대지로의 뿌리 내림을 절단합니다.

실제로 볼프강 쉬벨부쉬의 『철도의 역사』[7]에 따르면 이 시대에 철도 사고에 기인한 많은 외상성 노이로제도 보고되어 있습니다. 쉬벨부쉬는 거기서부터 원래는 군사 용어였던 '충격[shock(영어)/choc(프랑스어)]'이라는 단어가 1866년 이후, 의학 분야 등에서 사용하게 되었다고 설명하고 있습니다. 즉 "인공적, 기계적으로 만들어진 운동

7) 볼프강 쉬벨부쉬의 『철도의 역사-19세기의 공간과 시간의 공업화』 가토 지로(번역), 호세이대학 출판국, 1982년(원작 1977년).

또는 상태의 연속을 깨부수는 갑작스럽고 격렬한 폭력 사건, 이에 연달아 일어나는 파괴 상태", 번개를 맞은 것 같은 '충격', 모더니티란 '충격'의 문화인 것입니다.

하지만 흥미로운 것은 '노이로제'라는 단어가 나온 이상 당연하다고 할 수 있지만, 쉬벨부쉬가 거기서 (발터 벤야민의 이름과 함께) 지그문트 프로이트의 '자극 보호 이론'을 참조하고 있다는 것입니다. 그것은 신경학자로서 출발했던 프로이트만의 이론이기도 하지만, 아주 간단하게 말하자면 다음과 같습니다. 외부 세계에서의 새로운 자극은 주체에게 불안을 일으키지만, 그 자극이 연속적으로 계속되면 주체의 표면은 소위 자극으로 인해 '불타오르며' 변질되고, 그것을 수용하기 쉽게, 또 자극으로 인해 심층이 영향을 받지 않도록 보호하게 됩니다. 자극에 익숙해진 체제, 즉 일종의 '물상화(物象化)'가 성립하지만, 충격은 그 보호층을 한꺼번에 무너뜨리는데, 그 결과 주체는 공포에 휩싸이며 스스로 제어를 잃는다는 것입니다. 결국, 표면은 스스로 죽어 물질화함으로써 심층을 보호하는 것입니다.

그러면 이 이론을 마네의 작품의 절단적 대비에 적용하면 어떻게 될까요? '철도'라는 외부 세계에서의 격렬한 자극에 대해서 저 뫼랑은 독서라는 언어 세계를 통해 자극 보호의 막을 쳤던 것인지도 모릅니다(기차 내에서 책을 읽는 것은 당시 '유행'이었습니다). 그리고 마네는 이번에는 그런 상황 전체에 대해서 회화라는 물질적인 표면의 빛을 창출함으로써 또 하나의 다른 자극 보호 표층을 만들어 내는 것이라고 말할 수 있습니다. 어쨌든 마네는 모더니티의 '충격'을 그 존

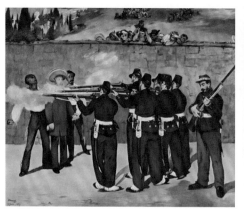
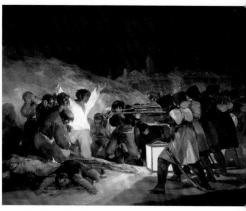

마네 「막시밀리안 황제의 처형」　　고야 「1808년 5월 3일」
1869년 (만하임시립미술관 소장)　　1814년(프라도 미술관 소장)

재의 깊숙한 곳에서 받아들이고 있습니다. 게다가 어떤 '죽음'과 같은, '마비'와 같은 보호층을 구축하지 않으면, 자극이 한꺼번에 주체의 제어를 잃게 할지도 모른다는 공포를 앞세워서 그것에서 '아름다움'을 부상시키고 있습니다.

실제로 그렇지 않았다면 마네는 머나먼 멕시코에서 일어난 「막시밀리안 황제의 처형」을 즉시, 게다가 어떻게 저렇게 그려야만 했었을까요?

이 작품이 프란시스코 고야(1746~1828년)의 「1808년 5월 3일」(1814년)을 본보기로 삼았다는 것은 명확합니다. 하지만 고야의 작품에서 볼 수 있는 사건의 역사적이며 극적인 '의미'를 중심으로 했던 구성과는 달리, 구도는 비슷하지만 바로 그런 역사적인 '의미'가 탈중심화되고 있습니다. 화면 오른쪽에 대장의 태도에서 단적으로 확인할 수 있듯이 '의미의 부재', 아니 '무관심'이 화면을 지배하고 있습니다. 쉬벨부쉬는 '충격'이라는 단어가 무엇보다도 18세기의 휴대

용 무기로 인한 '전쟁의 기계화', 즉 '일제 사격'이라는 전투태세의 도입과 밀접하게 연결되어 있는 것을 논했습니다. 그리고 마네의 이 작품은 (물론 처형자 쪽 병사들을 일부러 프랑스군을 떠올리는 제복으로 그리는 등 복잡한 정치적 함의도 숨겨져 있긴 하지만) 무엇보다도 이 '일제 사격'이라는 폭력적인 '충격' 자체를 중심으로서 그리고 있다고 봐도 좋을 것입니다. 그래서 그 중심은 '일제 사격'의 방열로 피어오른 연기에 있습니다. 또한, '충격'이 폭력적일수록 '충격'에 대한 '무관심'이라는 보호층이 동시에 생기는 것을 마네는 놀랄 만한 예리함으로 느끼고 있었던 것입니다. 그렇게 되면, 이 방열의 '하얀 연기'와 「철도」의 철제 울타리 건너편의 '하얀 연기'는 결코 다른 것이 아니라고 말해야 합니다. 전혀 달라 보이는 작품이지만 '충격'의 미학에서는 양자가 꽤 닮은 구조를 내포하고 있습니다. 졸라의 『인간 짐승』이 선명하게 나타낸 것처럼 '철도'와 '군대'는 연결되어 있습니다.

그런데 이렇게 되면 이 자극 보호의 2층 구조는 무언가 떠오르게 하지 않을까요? 그렇습니다. 제8강에서 논했던 바로크의 2층 건물 구조입니다. 바로크에서 질 들뢰즈의 지론을 따르자면, 아래층에 개구부를 지닌 단층이 있고, 위층은 어둠에 갇힌 폐쇄된 공간이었습니다. 우리는 그 전체를 '연극'이라는 패러다임으로 재해석했습니다. 하지만 '연극'이 무엇보다도 드라마를 연기하는 것, 즉 극적인 '힘'을 전달하는 것이라면, 비슷한 2층 구조를 지니면서 마네의 세계에서는 이제 '연극'할 수 없을 정도로 외부 세계의 '충격'이 강해서, 그 강도로부터 스스로를 지키기 위해서는 표층의 일부가 '스스로 죽으며' 물질화되어야만 하는 것 같습니다. 여기에는 새로운 '바로크'가 있습니다. 철

학자 사카베 메구미가 말했던 '모더니티 바로크'가 바로 그것입니다.

　이 '모더니티 바로크'에서는 카라바조의 시대와는 달리 무대 조명처럼 빛이 옆에서 쏟아져 들어오는 것이 아닙니다. '빛'이 아니라 오히려 '표면'의 '반짝임'입니다. 그렇다면 무엇보다도 '거울'을 의미하게 됩니다. 마네의 마지막 대작 「폴리 베르제르의 술집」을 다루지 않을 수가 없습니다. [▶권두 삽화 16]

　파리의 유명한 카바레(카페 콩세르) '폴리 베르제르'의 카운터 바, 모델은 실제로 그곳에서 일했던 쉬종이라는 바텐더입니다. 그 당당하고 아주 현대적인 '영웅성'을 바로 정면에서 그리고 있습니다. 전면의 대리석 카운터 바 위에 샴페인이나 포도주병, 과일, 꽃 등의 '정물'의 놀라울 만한 '성질'(제11강을 떠올려 주시기 바랍니다). 「풀밭위의 점심식사」 이후 변함없이 인간이 욕망하는 다양한 쾌락이 그 그림 속에 응축되어 있습니다. 마네는 평생 이 모더니티라는 쾌락의 약속에서 벗어나지 않았습니다. 그것부터 시작해서 다양하게 해석할 수 있는 복잡한 작품이지만, 물론 우리가 주목할 것은 바텐더의 배후, 즉 배경이 전면 거울로 되어 있다는 것입니다. 마네 특유의 절단적 대비가 마치 '거울'이라는 '표면의 반짝임'밖에는 없는 것으로 행해지고 있습니다. 즉 외부에서 들어온 모든 이미지, 모든 '자극'을 되돌려 보냄으로써 완전하게 심층 자체의 존재를 숨기고, 삭제해 버리는 조작인 것입니다. 이 장치에 따라서 표상 공간 속에서 더 '안쪽'에 있는 것은 말할 것도 없이 현실에서는 더 가까이 있는 것 (또한 신기하게도 그 '거울'에는 화가의 모습도 관람자의 모습도 비쳐 있지 않지만) 즉 반짝이는 샹들리에 아래로 많은 부르주아지의 군중이 술과 쇼에 취

해 흥청거리며 소란스러운 '쾌락'의 공간입니다. 이 '쾌락'의 전당에서 손님에게 접대하는 무명의 바텐더이지만, 그녀의 모습은 그 시끌벅적한 '쾌락'에 대해서 바로 정면으로 '무관심'의 시선을 내보냄으로써, 마치 이 공간을 초월하고 지배하는 '여신'인 것 같기도 합니다. 아마도 '쾌락' 또한 '충격'인 것입니다. 그것이야말로 모더니티의 핵심적인 '비밀' 중 하나입니다. 그리고 '무관심'의 시선만이 그 '충격'을 '표면'의 '반짝임'이라는 아름다움으로 바꿀 수 있습니다. 이렇게 '철도'와 '군사'가 연결된 것처럼 '쾌락' 또한 그곳에 연결되어 있습니다. '대도시'라는 '신화'가 완성됩니다.

물론 누구나 알아채겠지만, 배경의 거울 오른쪽에 비춰진 모자 쓴 남성과 바텐더 뒷모습의 관계가 거울의 원리를 벗어나 있습니다. 이에 관해서 많은 의논이 있었으며, 저 또한 이미 논한 적이 있지만[8], 여기에서는 반복하지 않겠습니다. 그 대신에 제가 굳이 지적하고 싶은 것은 화면 좌측 상단에 살짝 보이는 그네에 탄 발, 즉 카운터 바 앞은 커다란 공간이 있고 그 공중에서 곡예가 이뤄지고 있습니다. 그것은 이 그림이 「발코니」와 마찬가지로 공중에서 바라보는 시점에서 그려졌다는 것을 의미하는데, 그뿐만 아니라 그의 마지막 대작이, 그곳에 마치 서명이라도 하듯이 화면으로 인해 절단된 발을 남겨두었다는 것에 저는 가슴을 찔립니다. 조금은 감성적인 반응이지만, 그것은 마네가 인생의 말년에, 류머티즘과 매독이었다는 원인으로 보아서는 '쾌락'의 대가였겠지만, 결국 왼쪽 다리를 절단해야만 했기 때문입니다.

절단은 마네에게는 운명의 징후이기도 했습니다.

8) 고바야시 야스오『표상의 광학』미라이사, 2003년, 88~112페이지.

16

조형 공간의 파괴

빛 · 돌 · 물

19세기 말의 예술을 판단하는 일은 우리에게는 굉장히 어려운 일이다. 왜냐하면, 우리도 그와 같은 탐구에 참여하고 있기 때문이다. 하지만 1860~1880년 즈음, 파리를 중심으로 예술가들의 작은 모임이 그전까지의 전통에 입각한 세계와 그대로 닮은 표상이라는 가능성을 결정적으로 파괴한 것은 확실하다고 생각해도 좋을 것이다. 그들은 몇 개의 새로운 분석과 조형 원리를 설정했지만, 그 원리들은 그 자체가 진화해 가는 것, 즉 그전까지 권력의 근거를 이뤘던 다양한 비밀의 특권적 유지자들에 관한 인간 사회의 반항이라는 실험 방향에 딱 맞는 것이었다. 빛의 분석과 실외에서의 제작에 기초가 된 이 새로운 학파는 선택된 면(계획)의 구성과 전체에 대한 단안(單眼)적 비전에 의한 무대 장면과 같은 표상 공간의 전통을 한 번에 무너뜨리고, 대신하여 특징 있는 부분에 의한 공간의 표상, 일상생활의 과학적이며, 냉철한 분석을 전제로 하는 표상을 확립했다. 인상파 화가들은 이렇듯 완전히 새로운 공간 개념을 확립했지만, 그것은 그들이 위대한 주제나 르네상스 이래의 회화에 항상 따라붙었던 도구를 버렸기 때문이며, 또한 빛의 모든 성질에 관한 과학적인 분석을 받아들였기 때문이다. 그에 따라 그들은 사회적인 짜임새와 세계의 이론적 표상에 대응하는 범주를 동시에 산산조각냈다.

(피에르 프랑카스텔 『회화와 사회』[9])

9) 피에르 프랑카스텔 『회화와 사회』 오오시마 세이지(번역), 이와자키 미술출판사, 1968년. 단, 본문 중 인용은 고바야시가 번역함.

여기에 인용한 글은 프랑스의 미술사가 피에르 프랑카스텔의 『회화와 사회』(1951년)의 한 구절입니다. 이 책은 '공간의 탄생', '조형공간의 파괴' 그리고 '새로운 공간을 향해서'라는 세 개의 장으로 구성되어 있는데, 그 첫 번째는 이탈리아 콰트로첸토에서의 신화와 기하학을 논한 것으로, 르네상스에 있어서 기하학을 토대로 회화의 표상 공간이 성립했던 과정을 논하며, 거기서부터 출발해서 그 공간이 낭만주의에서 인상파로 이어진 시대에 결정적으로 파괴되었던 것, 거기에서 현대에 이르기까지 공간에 관한 새로운 조형 언어의 탐구가 계속되고 있음을 논하고 있습니다. 이는 우리가 이 강의를 통해서 진행하는 작업과 같은 문제를 제기하고 전망하는 연구입니다. 그런 의미에서 이 강의에 영감을 주게 된 여러 근원 중의 하나입니다.

인용했던 문장은 그 '조형 공간의 파괴'부터입니다. 인상파 화가들이 진행했던 공간 표상의 혁신이 투시도법에 기초를 둔 공간 속 3차원 입체 표상이라는 르네상스의 '조밀한 조형 기호 체계'의 창출에 필적하는, 인간의 조형 언어 문화에 있어서 결정적인 혁신이었음을 강조하는 문맥 속에 기술된 내용입니다. 프랑카스텔은 여기에서 '개인 연구와 철저했던 작품 목록에 따라 꼼짝도 할 수 없었던' 미술사의 '현상'에 대해서, 이 시대에는 아직 그 말은 아직 없었지만, 훗날 미셸 푸코가 말하는 것처럼 회화의 '에피스테메[10]'에 질문을 던지며, 회화의 역사란 개별 화가의 작업 총체가 아니라 각 화가, 각 작품이 그 하나의 특이점에 지나지 않은 전체적인 문화의 '배치(configuration)'와 '별자리(constellation)'의 끊임없는 혁신의 역사임을 입증하려고

10) 과학적·직업적·전문적 지식 등, 일반적인 지식을 가리키는 말.

하고 있습니다. 다시 한번 강조하자면, 프랑카스텔에게도, 우리의 강의에 있어서도 문제는 성운처럼 무수한 무리로 이뤄진 화가와 작품의 역사적 집합체 속에서 몇 개의 빛나는 '별'을 꺼내어 연결함으로써, '역사'의 밤하늘에 그 '역사의 진리'라고 말할 수 있는 '별자리'를 뜨게 하는 것입니다.

그러면 이 강의에서는 무엇보다도 마네를 통해서 절단적으로 선명하게 집행되었다고 논했던 모더니티에 있어서의 르네상스적인 표상 공간의 '파괴' 운동은 그 이후 어떻게 되는 것일까요? 누구나 알고 있는 많은 고유명사가 뒤섞인 성운과 같은 '폭발'을 앞에 두고 우리는 어떤 '선'을 그어야만 할까요? 그런 질문을 전제로 우리가 꼭 고려해야만 할 것이 바로 화가들의 세대입니다. 즉 마네는 1832년생이며, 그를 잇는 세대로는 에드가르 드가(1834~1917년), 폴 세잔(1839~1906년), 클로드 모네(1840~1926년), 피에르 오귀스트 르누아르(1841~1919년)가 됩니다. 소위 '인상파'의 세대에는 이후 제18강에서 다시 한번 언급하겠지만, 세잔은 '늦어짐'으로써, 이 시대 전체를 총괄하듯이 20세기에 대한 전철기 역할을 다합니다. 그렇게 되면 (이 선택은 프랑카스텔이 기술한 내용과 겹치지만) 우리는 우선 모네와 드가라는 제1회의 소위 '인상파 전시회'(1874년)를 조직했던 모임에 속한 이 두 사람 사이에, 마네로 이어가는 '파괴' 운동의 흔적을 찾아보는 것이 적절하다고 할 수 있습니다.

그러면 우선 '인상파'의 이름의 기원이 된 모네의 「인상, 해돋이」를 살펴보도록 하겠습니다.

르아브르 항구의 공장들을 배경으로 이른 아침의 이슬과 연기가 가

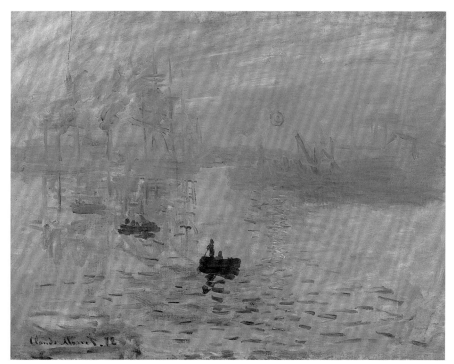

득한 공기 속으로 떠오르는 태양 빛의 효과를 거의 스케치적인 방법으로 그린 작품입니다. 회화 작품으로서는 아직 완성되지 않았다는 '인상'을 주기도 하고, 여기에 있는 것은 '인상'만으로 여기에서부터 현실의 표상을 만들어 내는 것은 관람자들에게 내맡기고 있다는 느낌을 주기도 합니다. 어쨌든 설령 폄하하기 위해서였다고 하더라도, 이 말을 이용해서 새로운 회화의 운동을 '논란'으로써 비판했던 루이스 르로이라는 저널리스트의 직관은 옳았다고 볼 수 있습니다. '인상'이라는 단어는 회화의 표상 공간이 이 이후 결정적으로 (화가에게, 그리고 관람자들에게) 가까워졌다는 것을 잘 시사하고 있기 때문입니다.

그것에는 '창'과 같은 틀의 저편에 이쪽 현실과는 확연히 구별된 또 다른 현실이 펼쳐진 회화의 전통적인 표상 공간의 원리 그 자체가 되 묻기 시작하고 있습니다.

19세기 중반에 튜브형 물감이 발명되며, 화가들이 작업실을 나와서 바깥에 '자연'을 직접 찾아다니며 그림을 그릴 수 있게 되었고, 그로 인해 실외 빛의 변화에 대응하며 회화 제작의 시간성 자체가 변모하 게 되었습니다. 작업실에서의 장시간에 걸친 '완성'의 시간성이 아니 라, '속도'를 지닌 '도상성', '미완성성'의 시간성이 도입되었다고 볼 수 있습니다. 그것은 작품은 대체 (즉 작품이 주려고 하는 비전은) 어 디에 두고 완성되는 것인가, 라고 질문을 받기 시작한다는 것이기도 합니다. 즉 작품에서의 '완성이란 무엇인가?'라는 중대한 질문이 제 기되는 것입니다.

물론 여기에는 사진의 영향도 있습니다. 1827년 니에프스에 의한 사진의 발명, 그리고 1839년부터 40년에 걸쳐서 루이 자크 망데 다게 르와 윌리엄 헨리 폭스 탤벗에 의한 다게레오타이프[11] 등을 도입함에 따라 19세기 후반 이후, 사진 기술은 폭발적으로 사회에 침투합니다. 즉 이미지 표상의 생산 수단이 이제는 인간의 '손'이 독점적으로 지 배하는 것이 아니라, 거기에 기계를 통한 생산이 침입해 오는 사태입 니다. 샤를 보들레르가 마네에게 말했다고 하는 "자네는 일인자이지 만, 회화의 쇠퇴 속에서의 일인자다."라는 말을 떠올려 보는 것도 좋 지만, 회화는 이 시대 투시도법의 원리가 부여하는 상(像)을 정착시켰

11) 은판 사진이라고 불리는 최초의 사진술

던 '기계'로 인해, 어느 한순간 속에 표상의 '완성'이 보증된 사진이라는 새로운 표상 기술과의 치열한 경쟁 관계에 놓이게 되었습니다. 이 경합 도발에 대한 응답을 통해서 회화는 한꺼번에 완전히 새로운 차원을 여는데, 즉 회화는 (스스로를 부정하는 것까지 포함해서) 표상을 산출하는 것은 무언인가'라는 근원적인 질문을 하게 됩니다. 그리고 이른바 각각의 화가가 각각의 방법으로 인간에게 있어서 표상이란 무엇이며, 그 '완성'이란 무엇인가를 대답하려고 하는 것입니다. 그것은 거의 철학적인 질문입니다. 완전히 감각적인 방법으로, 그러나 다양한 '철학'이 실천되고 있습니다. 그것에 전율할 만한 감각을 지니지 않고 모더니티 회화를 보는 것은 의미가 없다고 단언해 두겠습니다. 조금 과장해서 말하자면, 표상이라는 차원에서 '기계'에 대항하며 '인간'을 어떻게 다시 정의하고, 또다시 확보할지에 관한 중대한 질문이 타오르고 있는 것입니다.

그렇게 되면 도식적이긴 하지만, '기계(카메라)'에 의한 형태의 표상 '완성'에 대항하려는 회화가 스스로에게 남겨진 수단으로써, '손' 그리고 색채에서 더 많은 근거를 추구하게 되는 것은 쉽게 이해할 수 있습니다. 더구나 거기에 아이작 뉴턴 이후, 빛의 스펙트럼 이론이 더해지게 됩니다. 즉 우리가 보는 색은 단지 대상에 귀속하는 것(고유색)이 아니라, 빛에 따라 우리에게 전달된 것입니다. 또 빛은 몇 개의 색광(色光)으로 분할되고, 또 각각의 색이 겹쳐지며 다른 색의 효과가 생깁니다. 이러한 빛의 일원론과 표리일체가 된 색채 시스템화(차이와 중첩을 통한 종합)의 이론이, 마침 르네상스에 투시도법이라는 광

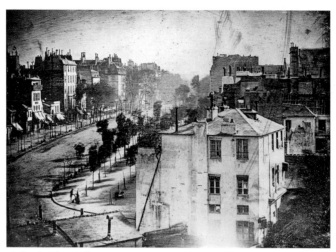
다게르의 초기 사진 「탕플 대로」 1838~1839년 사진: Wikipedia

학과 기하학이 형태에 관련된 회화의 기본 시스템으로써 도입된 것처럼, 이 시대 회화의 운동을 유도해 갑니다. 그러면 색채가 어떻게 시스템화될지에 관해 여러 가지 시도가 있었는데, 최종적으로는 20세기 초반에 미합중국의 화가 알버트 헨리 먼셀(1858~1918년)을 통해 시스템화되며, 현재에도 사용되는 '먼셀 색상환'처럼 색상이 원환(円環)을 이루고, 어떤 색도 보색을 갖는 시스템에 이르게 됩니다.

빛의 색은 중첩되면 '밝아지는' 것과 달리, 물감이라는 물질의 색은 중첩하면 점점 어두워집니다. 그렇게 되면, 회화가 '물질'을 그리는 것이 아니라 우리의 눈으로 들어오는 '빛'을 그린다고 한다면, 회화는 '밝아'져야만 합니다. 그러기 위해서는 물감을 섞어서 '색'을 산출하는 것이 아니라 캔버스에는 분해된 색을 그대로 둔 후, 그 '종합'은 보는 이의 '인상'에 맡기면 된다는 이론이 됩니다. 이 점묘 기법을 철저

하게 추구한 것은 얼마 후의 시대, 소위 '신인상파'라고 부르며, 세대로는 드가에서 모네에 이르는 세대보다 2세대 정도 뒤의 화가들입니다. 그 선구자는 조르주 쇠라(1859~1891년)일 것입니다. 1886년에 열린 제8회 마지막 인상파전에 출품되어 「인상, 해돋이」에 필적할 만한 논란을 일으키며, 어떤 의미에서는 '인상파'를 해산시켰다고도 할 수 있는 저 너무나도 유명한 작품 「그랑자트섬의 일요일 오후」를 살펴보도록 하겠습니다.

강가의 풀밭에 제각각의 모습으로 밝은 일요일 오후의 햇빛을 즐기는 부르주아지들의 광경입니다. 특별한 드라마도 없고, 구도 또한 균형 잡혀 있으며, '조화'(이는 쇠라에 있어서의 회화의 최대 원리였습니다)가 침투되며 어디에도 특이한 점이 없는 화면입니다. 하지만 그렇기 때문에 더욱더 이곳에서는 기묘한 일이 일어나고 있다는 '인상'을 줄 수밖에 없습니다. 그 기묘한 일은 소재가 아니라 그림 속에서 일어나는데, 즉 화면 가득히 골고루 적용된 이 점묘에 있습니다. 물론 그것은 현실 세계에는 없는 것이며, 그것을 바라보는 우리 안에도 없습니다. 즉 도식화하면 점묘는 대상을 향한 운동과 보는 이(그 첫 번째 사람은 화가 자신입니다)가 만들어 내는 그 상(像)을 향한 운동의 이중성을 토대로 놓여져 있습니다. 바꿔 말하자면, 타블로 그 자체는 마치 대상과 주체 사이에 놓인 화면, 그것도 투시도법의 도식처럼 투명한 '창'이 아니라, 무수한 점으로 채워진 반투명한 화면처럼 기능을 합니다. 또한, 그 색채의 점들은 여기에서는 무엇보다도 '보색' 관계(그것은 색채가 원환을 이루는 것을 통해 귀결됩니다)를 축으로 조직

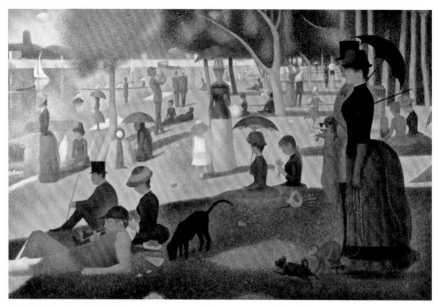

쇠라 「그랑드 자트 섬의 일요일 오후」 1884~1886년(시카고 미술관 소장)

하고 있습니다. 즉 화면의 제각기 작은 영역에 두 가지 대립하는 효과가 병존하고 있으며, 보는 이가 그것을 스스로 '인상화' 하기를 바라는 것입니다.

안타깝게도 여기에서는 쇠라의 다른 작품(「서커스 퍼레이드」)을 예를 들어서 그의 회화의 '중심적인 딜레마'를 '통제된 주체에게 외부에서 억누르는 종합적 관념(예를 들면 미적 반응의 합리화)과 능동적이며 자율적인 주체가 자유, 또는 주관적으로 만들어내는 종합 사이의 흔들림이다'라고 논하는 조너선 크레리의 예리하고 풍부한 분석(『공중에 매달린 지각』[12])을 자세히 다룰 수는 없지만, 찰스 샌더스 퍼스의 '인상'에 관한 다음과 같은 말에 우리도 주의를 기울일 필요가

12) 조너선 크레리『공중에 매달린 지각 – 주의, 스펙터클, 근대 문화』오카다 아쓰시(감역), 헤이본사, 2005년 (원작 1999년).

있습니다.

> 인상은 그 자체가 어떤 것인지 그 누구도 모른다. (중략) 색채는 종종
> 인상의 예로서 주어진다. 그러나 그것은 불충분한 것이기도 하다. 왜냐
> 하면, 가장 단순한 색채마저 거의 악곡만큼이나 복잡하기 때문이다. 색
> 채는 인상의 다른 부분 사이의 모든 관계와 인접하다. 따라서 색채 간
> 의 차이는 색채 조화 간의 차이이기도 하다. 또한, 이 차이를 보기 위해
> 서 우리는 그 관계를 통해 조화가 만들어지는 기본적인 인상을 미리 갖
> 고 있어야만 한다. 따라서 색채는 인상이 아니라 추론인 것이다.

차이를 종합함에 따라 '인상'이 창출되는데, 사실 '여러 관계'의 아
주 복잡하게 조직화된 이 '종합'이 성립하기 위해서 주체는 '기본적인
인상'을 (사전에) 갖고 있어야만 한다는 아포리아입니다. 보는 이는
그 본래 최초로 있어야 할 '인상'을 결락시킨 채로 회화의 '추론'을 종
합해야만 할 위치에 놓여 있습니다. 여기에는 모더니티 회화의 근원
적인 행위론이 훤히 보이는 것과 같습니다. 즉 화가가 하는 '추론'을
보는 이는 '사전의 인상' 없이 수행해야만 하는 것입니다.

얼마 되지 않는 작품 수를 남기고 31세에 요절했던 쇠라의 작품 중
에서 회화가 빛과 색채의 질문과 함께 차이와 종합을 통한 복잡한 조
직화라는 차원에 돌입했던 것을 나타내는 극한의 사례를 확인해 봤으
니, 다시 한번 모네로 돌아가 보도록 하겠습니다. 쇠라와 달리 모네는
1926년까지 살며 그림을 계속했습니다. 20세기 중반까지 이어진 그
오래된 경력을 간단하게 요약할 수는 없겠지만, 지금 우리가 문제로

삼고 있는 1870년부터 세기말에 걸친 회화의 혁명이라는 배치 속에서 는 그의 회화적 방향성을 유동하는 차이 속에서 '인상'이라는 '종합' 의 가능성을 탐구하는 것으로 평가해 보겠습니다.

다시 한번, 제1회 인상파전으로 돌아가서 「인상, 해돋이」와 함께 출품했던 작품 「개양귀비꽃」을 살펴보도록 하겠습니다. [▶권두 삽화 17]

우리가 확인해 두어야 할 것은 「인상, 해돋이」의 아침 이슬과 안개, 해면의 반사 등과 마찬가지로 이 그림에서 볼 수 있는 바람에 살랑이 는 들판의 수풀, 구름처럼 유동적이며 무성한 것, 즉 아모르프(무정 형)이자 그 자체가 무수한 '차이'로 응집된 것이야말로 쇠라의 경우 눈에 띄게 '차이'의 '딜레마'를 미리 완화할 수 있다는 것입니다. 여기 에서는 '붉은' 색채의 점이 대부분 '개양귀비꽃'이라는 대상으로 '추 론'하지 않고도 알 수 있습니다.

하지만 그와 동시에 딜레마가 완화되는 것만으로, 여기서 각 대상 은 절대로 강력한 주체성을 드러내지 않습니다. 화면 오른쪽 하단에 는 양산을 든 여성과 딴 꽃을 쥔 소년이 묘사되어 있는데, 일반적으로 화가의 부인인 카미유와 아들 장이라고 알려져 있지만, 화면상으로는 그런 추측은 불가능합니다. 오히려 언덕 위에 서 있는 비슷하게 그려 진 한 쌍의 모자와의 모습 사이에 필연적이고 조형적인 일련의 감각 이 생겨난다는 것에 주목해야 합니다. 언덕 위의 여성은 양산을 쓰지 않았으며, 소년 또한 아직 개양귀비꽃을 따지 않았습니다. 그렇다면 이미 영화적인 상상력에 눈을 뜬 우리에게는, 이것 또한 사실은 '이시

동도(異時同圖)[13]'라는 회화의 고전적인 수법이라고 할 수 있는데, 개양귀비꽃이 만개한 언덕을 한 쌍의 모자가 천천히 내려오면서 아이는 꽃을 따고, 엄마는 양산을 펴는 그런 운동을 '보는' 것도 못 하지는 않습니다.

어쨌든 '인상'은 순간에서는 불가능합니다. 어떤 무형의 존재도 어느 순간이 되면 형태가 결정됩니다. 다만 문제는 형태를 결정하는 것이 아니라 어느 일정한 정도의 시간 속에 운동이 있다는 것입니다. 「인상, 해돋이」는 태양의 어느 한순간의 위치가 아니라, 어디까지나 '해돋이'라는 위쪽을 향한 운동을 포착하는 것에 있습니다. 그것을 해수면에 대한 반사를 통해서 그리려고 하고 있습니다. 마찬가지로 「개양귀비꽃」에서도 한 쌍의 모자가 천천히 언덕을 내려오는 그 산책의 시간, 초원에 부는 바람, 저 멀리 흘러가는 구름을 포착하려는 것입니다. 그 시간을 '현재'라고 부른다면, 그것은 시선과 함께 풍경 속으로 퍼져 가는 움직이는 시간, 결코 환원될 수가 없는 살아 있는 시간입니다. 모네에게 회화는 이 살아 있는 현재를 쫓아가려는 것입니다. 그리고 모네의 경우 이 살아있는 현재는 그 무엇보다도 빛으로 넘쳐 흐르고 있었습니다.

1890년, 모네는 노르망디 지방에 있는 지베르니에 집을 구매합니다. 이후로는 그곳에 그 유명한 일본 정원을 만들었는데, 그가 가장 처음으로 착수했던 것이 작업실 앞 밭에 쌓인 건초더미를 (그것도 30점이 넘는 '연작'으로) 그리는 것이었습니다. 주제는 아무런 특징도

13) 미술 용어로, 같은 그림 속의 다른 시간을 의미함.

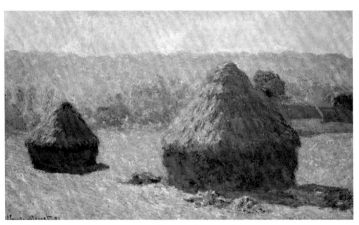

모네 「건초더미, 여름의 끝자락」, 1891년(오르세 미술관 소장)

없는 「건초더미」, 그곳에 빛이 쏟아지며 시시각각 변해 가는 미묘한 양상의 변화를 몇 장이나 되는 캔버스를 세워 동시에 진행하며 그렸습니다.

멀리 보이는 언덕, 늘어선 초록빛의 나무들, 수확이 끝난 짚 부스러기가 온통 남아 있는 밭에 쌓인 건초더미 두 개, 모든 것이 미세한 터치의 중첩으로 그려져 있습니다. 건초의 표면적인 질감이 터치의 표면적인 질감과 호응하며, 또한 두 개의 건초더미가 그려진 방법의 미세한 차이 속에서 「개양귀비꽃」과 마찬가지로 빛의 비치는 양상의 시간적인 변화를 읽는 것도 불가능한 일이 아닐지도 모릅니다. 하지만 여기에서는 아직 회화의 화면을 구성하는 '차이'는 건초라는 대상이 미세한 차이의 집합 그 자체인 것으로 균형이 유지되고 있습니다. 다만 그렇다면 이 기법은 그러한 유동적이며 프랙탈한 차이의 중첩과는 다른, 예를 들어 단단한 돌의 건축물의 면에도 적용이 가능할 것인가? 거기에서 회화는 성립할 수 있을까? 모네가 그런 자각적으로

질문을 제기했는지는 알 수가 없습니다. 그러나 「건초더미」 그리고 「포플러」의 연작에 이어서 그가 1893~1894년에 계획한 30점에 달하는 「루앙 성당」 파사드의 연작이야말로, 모네의 회화에 도전하는 극한을 가리키는 것이 아닐까 싶습니다.

그는 여기에서는 공간을 그리는 것을 포기하고 있습니다. 문제는 파사드라는 면인데, 거기에는 다양한 릴리프의 주름이 새겨져 있으며, 「건초더미」와는 다른 차이의 복잡한 '여러 관계'를 찾아볼 수 있습니다. 그 사소한 차이를 이용해서 돌에 비치는 빛이 이동해 가는 상태 또는 '인상'을 회화로써 정착시킬 수 있을 것인가? 이 제작 중에 모네가 친구에게 '더욱 진정성 있는 것'을 추구하고 있다고 전하고 있습니다만, 저는 이 '더욱 진정성 있는 것'을 대성당이라는 상징성으로 연결 지으려는 해석에는 동의할 수 없습니다. 오히려 여기에서야말로 유동적이지도 않으며, 초목의 무성함과 같은 차이의 집합이지도 않은 견고한 구조체에서, 그의 회화 방법, 아니 '회화의 진리'와 맞설 수 있을지에 관해 격렬한 싸움이 벌어지고 있다고 생각하고 싶습니다.

그러면 이 싸움에서 모네는 승리했을까요? 그 누구도 그런 것을 판단할 수는 없지만, 제 자신은 이 연작을 앞에 두고 쇠라의 작품을 봤을 때와 마찬가지로 '여기에는 무언가 기묘한 일이 일어나고 있다'라는 감각을 없앨 수는 없었습니다. 여기에서 회화는 대상과 주체 사이에서 움직일 수 없는 딜레마로 변한다고 말할 수 있을까요? 아니면 어떻게 해서든 물감의 표면적 질감이 돌의 표면적 질감을 배반한다고 말할 수 있을까요? 돌은 그런데도 '시간'을 뛰어넘으려고 한다고 말할 수 있을까요?

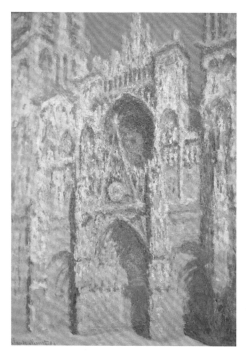

모네 「루앙 대성당, 햇빛 가득한
성당의 정문과 생 로망 탑」
1893년(오르세 미술관 소장)

　알아주셨으면 합니다만, 이렇게 말하는 것이 모네를 폄하하기 위해서가 아닙니다. 오히려 그곳에 있는 작품을 단지 그 자체만으로 보는 것이 아니라, 어디까지나 거기에서 싸움이 펼쳐지고 도전하게 되는 것이 무엇인지를 더 잘 이해하려는 것입니다. 모네는 루앙의 이 연작 이후에 지베르니의 자택에 커다란 '물의 정원'을 만들었고, 그 이후, 1900년 전후의 런던 「템스강」 연작('물'과 '건축'이 모티브), 1908년 즈음 베네치아에서의 제작(이의 모티브도 마찬가지로)을 제외하면, 생애 대부분을 이 정원의 '물'의 표면을 끊임없이 그립니다.

　'돌'에서 '물'로, 이것은 모네의 경력에 있어서는 아주 결정적인 전환점입니다. '물'은 그 자체가 유동하는 물질이면서 동시에 마치 '인

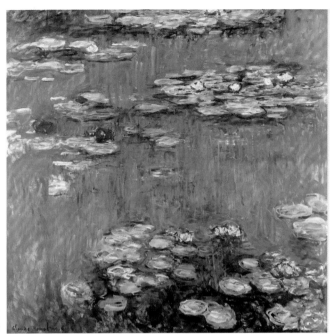

모네 「수련」 1916년
(일본 국립서양미술관 소장)

상'처럼 빛과 이미지를 비춥니다. '물'은 대상이자 동시에 상(像)입니다. 이 양의성은 모네 회화의 존재를 보증합니다. '물'의 화면이야말로 모네의 회화를 딜레마에서 구해주는, 아니 딜레마가 그대로 해결되어 버리는 것입니다. 여기에서 더는 모네의 '물'의 회화, 수련의 작품에 대해서 자세히 다룰 여유는 없습니다. 다만 '수면'이라는 화면이 어떻게 해서 회화를 구할 것인가, 그 효과를 확인하기 위해서 (더 언급할 여유는 없지만) 작품 하나를 마지막으로 보도록 하겠습니다. 일본 국립서양미술관이 소장하는 1916년의 「수련」입니다.

드가에 관해서는 다음 강의에서 다뤄 보도록 하겠습니다.

17

육체의 격렬함 혹은 영혼의 온도
'성'이라는 바닥

나는 무정형한 것(l'informe)에 대해서 이따금 생각할 때가 있었다. 얼룩이나 덩어리, 윤곽, 팽창처럼 이른바 사실로 존재하고 있는 것에 지나지 않는 것들이 여러가지 있다. 그것들은 우리에 의해서 지각되고 있을 뿐, 우리는 그것들을 이해하는 것은 아니다. 그것들을 어떤 하나의 법칙으로 단순화할 수 없으며, 그것들의 일부 분석을 통해 이들 전체를 연역하는 것도, 논리에 기초한 조작에 의해서 그것들을 재구성할 수도 없다. 그것들을 변용시키는 것은 결국 자유다. 그것들은 공간 내의 한 영역을 점유하는 것 이외의 특성을 거의 갖추고 있지 않다. (중략) 그것들이 무정형한 것이라는 말은 그것들이 형태라는 것을 전혀 갖추지 않는다는 말이 아니라, 그 형태를 앞에 두고, 우리는 명확한 묘선을 긋거나, 명확하게 인식하는 행위를 통해서 그것들을 바꿔 놓을 수 없다는 것을 의미한다. 그리고 실제로 무정형한 형태는 어느 한 가지의 가능성으로만 기억에 남는다. (중략) 멋대로 건반을 누른 음의 연속이 선율을 이루지 못하는 것과 마찬가지로 하나의 물웅덩이, 하나의 바위, 하나의 구름, 연안의 한 단편은 무언가 그 이외의 것으로 환원할 수 있는 형태가 아니다. 이 문제를 상세히 추궁할 생각은 없다. 터무니없이 머나먼

저편까지 이끌어 버리는 것이기 때문이다.

(폴 발레리 『드가 · 춤 · 데생』[14])

그러면 이제 에드가르 드가(1834~1917년)를 살펴볼 차례입니다.

이 강의에서는 마네를 약간 특권화하며 회화의 역사를 통한 모더니티의 단층을 파악하기로 했는데, 그 정통의 후계자는 나이가 고작 두 살 어린 드가입니다. 지베르니로 향했던 모네가 이미 그러했듯이, 마네 이후 회화의 운동이 (세잔, 고갱, 고흐 등) 지리적으로, 그러나 단순히 지리적인 것뿐만 아니라 파리라는 '19세기 수도'의 현대 공간에서 외부로 탈출하려 했던 것과 달리, 단호히 파리에 머무르며 모더니티의 풍속 공간이 회화에 가져다 주는 것을 끝까지 탐구했습니다. 1890년대 이후, 시력이 많이 떨어져 거의 눈이 멀게 되어 제작에 어려움을 겪었는데, 1917년에 83세에 세상을 뜨기 전까지 파리의 모더니티 문화의 한 상징으로서, 고지식하다고도 할 수 있는 모난 성격과 함께 많은 일화를 남기고 있습니다. 서두에서 인용했던 문헌 또한 그보다 35세가 어린 시인 폴 발레리가 1896년 즈음 이후에 드가와 알게 되고, 그 언행을 겪은 체험을 바탕으로 1933~1938년에 시인 스스로가 말년을 맞이해서 써 두었던 짧은 문장으로 이루어진 문헌입니다.

하지만 이 문헌의 제목이 『드가 · 춤 · 데생』이라는 점에 주의해야 합니다. 즉 '인상파'라고 불리는 회화의 커다란 혁신의 파도 속에 있으면서도 드가는 색채가 아니라 무엇보다도 데생하는 사람, 특히 신고전주의의 대가였던 도미니크 앵그르(1780~1814년)의 가르침 "선

14) 폴 발레리『드가 · 춤 · 데생』시미즈 도오루(번역), 지쿠마 책방, 2006년, 75페이지.

앵그르 「목욕하는 여인」
1808년 (루브르 박물관 소장)

을 그려라…… 선을 많이 그려야 한다. 기억을 토대로 해도 좋고, 실물을 앞에 두어도 좋다."[15] 이것을 평생 실천했던 화가로서도 알려져 있습니다. 즉 모더니티가 화가라는 분야에 불러일으킨 불연속적인 단절을 드가는 데생이라는 방법을 통해 살아갔다고 표현할 수 있습니다. 일반적으로 인상파의 기본은 색채의 중첩에 의해 역동적인 공간을 그려 내는 방법을 통해서 소위 윤곽선을 부정하는 방향이었습니다. 하지만 선을 따라 대상을 소묘하는 데생 또한 비슷한 혁신의 역동성을 이어서 받아들여야만 했습니다.

우선 드가의 출발점이라고 말할 수 있는 앵그르의 「목욕하는 여인」(1808년)을 잠시 살펴보도록 하겠습니다.

드가는 이 그림을 모사하고 있습니다. 등을 보이며 앉아 있는 이

15) 하지만 발레리는 이 직후에 '드가가 앵그르의 이 말과는 달리 '실물을 토대로 그리지 말아야 한다. 반드시 기억을 토대로 거장들의 판화를 본보기로 그려야 한다'라는 말을 덧붙인 버전의 책을 내놓았다. (앞선 주석에서 언급한 저서)

「목욕하는 여인」은 어떻게 되었을지, 그로부터 40여 년이 지난 회화에서 드가가 도달했던 거의 마지막 지점을 살펴보도록 하겠습니다. 「목욕 후 몸을 닦는 여인」[▶권두 삽화 18].

왼쪽에 절반 정도 보이는 욕조에서 이제 막 나온 여인이 기다란 의자 위에 깔아 놓은 수건에 자신의 몸을 문지르듯 몸을 닦고 있습니다. 보이는 것은 단지 그 광경뿐입니다. 본래 남에게는 보여 주지 않는 장면이지만, 일상적이며 어디에서나 흔히 있는 모습입니다. 실제로 얼굴은 보이지 않고, 이름도 알 수 없는 이 여인이 도대체 누구인지도 알 길이 없습니다. 회화는 그녀가 '누구'인지에는 전혀 관심을 쏟고 있지 않습니다. 그런데도 여기에는 어쩐지 격렬함이 느껴집니다. 동물적이라고 표현해도 좋을 만큼 움직이는 육체의 격렬함, 또는 생명 그 자체의 격렬함이 있습니다. 그리고 그 격렬함은 무엇보다도 여자의 구부러진 왼쪽 다리에서 시작해서 왼팔, 둔부, 등, 그리고 두부로 이르는 강하고 격렬한 검은 선의 효과에 힘입은 바 크다고 할 수 있습니다. 그런 선은 신체만이 아니라 욕조 그림자, 배경의 벽, 우측 하단 구석의 이상한 모양의 그림자에서도 찾아볼 수 있습니다. 그리고 공간 전체를 깊이감 있는 정감이 떠도는 붉은 색조로 뒤덮여 있습니다. 게다가, 그 붉은 색조 위에는 향을 머금은 수증기가 하얗게 피어오르고 있습니다.

여기에서 데생이란 무엇인지 생각해 봐야만 합니다. 물론 그것은 단순히 대상의 형태를 파악하는 것이 아닙니다. 사실 드가는 이 그림을 위해서 모델이 포즈를 취한 사진도 찍었습니다.

드가 촬영 「목욕 후」
1896년경 (게티 센터 소장)

만약에 형태가 정지한 무(無) 시간적인 것이라면, 사진은 정확히 형태를 포착합니다. 그리고 이 사진에서도 일종의 격렬함을 잡지 못하는 것은 아닙니다. 등의 중앙을 달리는 척추를 따라 굴곡진 선이 몸을 비트는 운동의 격렬함을 잘 보여 주고 있습니다. 그러나 회화는 사진에는 절대 투영되지 않은 격렬함의 시간(=공간)을 표현하고 있다는 것을 알 수 있습니다.

젊은 발레리는 드가에게 "그래서 결국 '데생'이라는 말로 무엇을 의미하고 있나요?"라고 단도직입적인 질문을 던졌습니다. 그러자 드가는 "'데생'이란 형태가 아니라, 형태의 견해이다."라고 대답했다고 합니다. 그렇습니다. 격렬함은 단지 목욕하는 여인의 육체 운동의 강도뿐만 아니라, 무엇보다도 그것을 보는 화가의 '견해'의 격렬함이기도 합니다. 드가의 조카딸 잔 페브르가 훗날 기술했던 내용에 따르면,

드가의 시선은 "상대에게 덤벼들어 상대를 꿰뚫고 그와 동시에 상대를 응시한다."[16]라고 했습니다. 아니 그런 표현만으로는 부족할지도 모릅니다. 저는 한 발 더 나아가 이 시선의 격렬함은 인간 존재의 근간에 있는 성(性)이라는 영역과 관련된 격렬함이라고 단언하고 싶습니다.

모더니티의 문화적 차원은 여러 가지가 있지만, '상품'이나 '도시', '산업' 등과 나란히 인간 존재론의 영역에서 '성'이 하나의 결정적인 차원으로써 떠오르고 있음이 분명합니다. '성'은 항상 모든 시대에 있었지만, 인간 문화의 역사 속에서 모더니티 시대에서야말로 인간은 처음으로 그것을 스스로의 가장 본질적인 존재 방식으로 직시하고 그것에 시선을 쏟게 됩니다. 그리고 그곳에서 '아름다움'을 발견합니다. 신화적인 분위기에 휩싸인 아름다운 육체가 처음부터 있었던 것이 아니라, 육체가 '성'의 격렬함에 꿰뚫린 것으로 있으며, 그래서 '아름답다'라는 역전이 일어나는 것입니다. 지금 우리가 문제로 삼고 있는 것이 1896년이라면, 그 전년도에는 지그문트 프로이트 정신분석의 출발점이라고 볼 수 있는 『히스테리 연구』(조세프 브루어와 공동 저서)가 간행되었습니다. 억압과 금기를 뛰어넘어 '성'이라는 인간의 광대한 존재 영역에 '지식'의 시선이 쏟아지기 시작한 시대였는데, 회화 또한 거의 그것에 앞장서는 듯 그 어두운 심연과 같은 영역에 내려갔습니다.

지금 이 강의에서는 '성'의 표상 문화론을 자세히 다룰 수는 없습니다. 하지만 적어도 '성'이란 것이 개체의 정체성이 무너지고 침범당하

16) 잔 페브르·앙브루아즈 볼라르『드가의 추억』아즈마 타마키(번역), 미술공론사, 1984년, 78페이지.

는 것처럼 위험한 영역이라는 것은 지적해 둬야 합니다. 사회적으로 확립된 '누군가'가 마치 가면처럼 벗겨 빼앗기는, 어느새 이름을 잃은 육체의 차원에서 타인과 얽히려고 욕망하는 격렬함이 없다면 '성'이라고 볼 수 없습니다. 그런 의미에서 거기서 육체의 형태는 '무정형한' 것이 될 수밖에 없습니다. 서두의 인용해서 발레리는 드가의 '데생'에 관해서 언급하며, '무정형한 것'에 관해서 언급할 수밖에 없었습니다. 그리고 그 얼마 후 의견을 내놓으며, 다음과 같은 말을 합니다. 그곳에 나타나는 말이 얼마나 '성적'인 말인지를 주의 깊게 살펴봐야 합니다. 예술은 그곳에서 거의 '성'과 가까운 것으로서 이해되려고 합니다.

위대한 예술가에게 있어서 감수성과 표현 수단이란, 특히 내밀한 상호관계에 있으며, 이러한 관계는 흔히 영감이라는 이름으로 알려진 상태에서는, 일종의 열락(悅樂) 상태에―욕망과 그 충족, 의지와 능력 사이에서, 또 관념과 행위 사이에서 거의 완벽한 교환 또는 조응이 이루어지는 일종의 열락 상태까지 도달하게 된다. 거기서 더욱 진행된 하나의 점까지 이르면, 이렇게 구성된 통일의 해소가 시작되고, 그 통일은 과잉으로 인해 정지해서, 우리의 감각과 힘, 우리의 이상, 획득해온 재산과 보물로 구성되어 있던 예외적 존재가 해체되고 무너져 우리를 내팽개치고, 가치 없는 매 순간을 미래 없는 지각으로 교체시킨다. 이렇게 영감의 상태에 있던 예외적 존재의 뒤에 남겨진 것은 어느 단편―어느 시간에서 어느 세계 속으로, 또는 어느 압력을 토대로, 또는 일종의 영혼의 온도 덕분에 처음으로 얻은 것만으로 존재하는 단편이며, 그때의

시간, 세계, 압력, 영혼의 온도는 '어떤 것이든지 간에' 그것을 감싸고, 그것을 산출할 때와는 전혀 다르다…….[17]

후반이 중요한 부분인데 조금 이해하기 힘들지도 모릅니다. 감수성과 표현 수단 사이에 있는 일종의 '열락'의 상태가 생겨난다는 것, 그것은 어느 강도의 한 점에 있어서 이미 구성이 아니라, 현대식으로 말하자면 디컨스트럭션(탈구축)으로 진행되어 갑니다. 그때 표상은 대상의 표상이라는 것 이상으로 다른 '시간'과는 교환할 수 없는 그 '열락'의 '시간', 그 욕망의 '압력', 그 '영혼의 온도'로만 가능했던, 즉 이미 객관 세계에 속하지 않은 것과 같은 미래도 과거도 없는 특이한 시간의 표현, 아니 표현으로써의 '시간', 그것이 '격렬함'입니다. 이에 관해서 부연 설명을 해보도록 하겠습니다.

발레리는 그것을 '단편(fragment)'이라는 단어로 불렀습니다. 단편이란, 전체적인 의미를 잃은 것입니다. 그것은 전체 중 일부(부분)가 아니라, 이미 전체라는 것이 의미를 잃었을 때 나타나는 표상의 형태입니다. 「목욕 후 몸을 닦는 여인」이라는 회화의 '의미'는 무엇인지, 그것을 묻는 것은 무의미합니다. 아니 단지 '몸을 닦는다'라는 이색적인 '격렬함', 그와 동시에 그것을 지켜보는 색다른 '격렬함'이 치단고 있을 뿐입니다. 시선이라는 '압력', 수증기가 피어오르는 '시간', 붉게 물들인 '영혼의 온도, 그것들은 완결된 의미의 세계를 구축하지는 않습니다. 의미는 항상 달아나 버립니다. 화면 속에서 강한 의미를 지닌 사건이 일어나는 것이 아니라, 앞으로 어떤 일이 벌어질지, 또는 이미

17) 앞선 주석 14)에서 언급한 책.

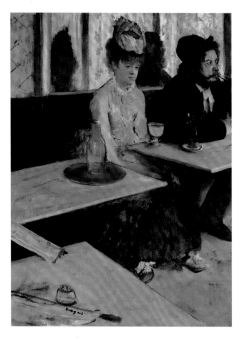

어떤 일이 벌어진 것인지, 어쨌든 '의미'는 '외부'에 있으며, 화면은
자체로써는 완결되지 않으며, 서로 연결되어 있을 뿐입니다.

　단편(斷片)과 접속(接続)이라는 문제에 관해서, 다른 작품을 하나
덧붙이자면 제2회 인상파전에 출품되었던 「압생트」(1873년)로 하겠
습니다.

　두 명의 인물이 극단적으로 오른쪽에 치우친, 말 그대로 단편적인
구도입니다. 파리의 카페에서 압생트라는 독한 술을 앞에 둔 매춘부
로 추정되는 여자와 망연자실한 표정으로 화면 밖을 바라보는 모자
를 쓴 남자가 그려져 있습니다. 간단히 설명하자면, 일반적으로는 구
도의 특이성과 몰락한 여성의 고독함이 언급되는 작품입니다. 확실

히 구도는 (일본 우키요에의 영향이라는 지적도 있지만, 그리 중요한 부분은 아닙니다) 대리석 테이블이나 그곳에 배달된 신문 등을 통해서 이 표상 공간의 모든 것이 오른쪽 화면 바깥으로 수렴해 가는 구도입니다. 그리고 고독함 – 지쳐 버린 여자의 얼굴, 누가 봐도 대화가 없는 두명의 인물, '격렬함'과는 정반대인 듯한 '무관심'의 분위기가 피어오른다……라고 표현할 수 있겠지만 과연 그럴까요? 이것은 제 나름의 해석이지만 이 그림의 '비밀'은 다리에 있다고 생각합니다. 테이블 아래로 여자의 왼쪽 다리와 남자의 오른쪽 다리는 거의 맞붙어 있지만, 테이블 위 상반신은 거리를 두고 있습니다. 그리고 그 배후의 거울 위 그림자에서는 그보다 더 거리를 두고 있고, 다리만 밀착하고 있습니다. 그렇다면 우리는 여자의 압생트는 처음부터 이곳에 있었던 것이 아니라, 사실은 옆자리의 술병이 암시하듯이 옆 테이블 위에 있었다고 추측해볼 수가 있습니다. 즉 여자는 처음에는 옆 테이블에 앉아 있었고, 조금씩 옆에 앉은 남자 쪽으로 다가간 것이며, 결국에는 조금도 입에 대지 않은 압생트를 옮기며, 본인도 남자 옆으로 자리를 옮긴 것입니다. 그래서 화면의 좌측 공간은 비어 있을 수밖에 없습니다. 이곳에는 실은 동물이 슬금슬금 먹잇감을 향해서 다가가는 것 같은 '격렬한' 운동이 있습니다. 그것은 회화적으로는 화면 앞쪽에서 시작하며, 경사진 지그재그의 선 그 위에 놓인 재떨이, 신문, 물병, 압생트, 그리고 남자의 음료라는 표시를 따라 화면 오른쪽으로 진행되어 갑니다. 그리고 정말 볼품없이 현란하고 저렴해 보이는 하얀 리본을 단 구두가 드디어 어리숙한 남자를 잡은 것입니다.

이 그림에서는 모든 것이 사선(oblique)입니다. 여자의 얼굴을 보았

을 때는 아무렇지 않은 듯 자신에게 몰두하고 있지만, 그녀의 다리는 남성을 잡기 위해 접근하고 있습니다. 남자도 그것을 알고 있으며, 팔꿈치로 방어하면서 반대쪽을 보며 모른 척하는 얼굴을 하고 있지만, 사실은 다가오는 여자의 다리를 피하지 않고 있습니다. 그리고 아마 우리의 화가는 화면 앞쪽 테이블에 이쪽에 앉아서, 그것도 신문이라도 읽는 척을 하며, 시치미를 떼가며 두 사람의 관계를 들여다보고 있습니다. 또 그것을 암시하듯이 화면 앞쪽 테이블에 '사선으로' 서명이 들어가 있습니다.

마치 탐정 소설 같은 추리라고 생각할 수도 있지만, 1841년에 발표된 에드가 앨런 포의 『모르그 가의 살인』은 단편적인 흔적을 시작으로 이미 일어난 사건이나 의미를 재구성하는 탐정의 시선이야말로 세상을 독해하기 위한 성스러운 책이 결정적으로 모더니티를 잃은 대도시가 창출한 것입니다. 드가의 시선은 탐정적이고 관음증적, 즉 '몰래 엿보는' 것과 같습니다. 마네는 「올랭피아」에서도 「폴리 베르제르의 술집」에서도 어디까지나 정면에서 대상을 파악하고 있었습니다. 거기에는 분명히 '영웅성'의 각인이 있었습니다. 그러나 드가는 그와는 달리 시선의 정면성을 잃고 모든 것이 끝없이 '사선'을 이루어 갑니다. 모든 것이 회피하고 흘러간다고 말할 수 있습니다. 그리고 그렇게 해서 의미를 잃고 추락해 가는 것의 '격렬함'을 간신히 받아들이는 것으로써 그곳에 '바닥'이 있다고 하겠습니다.

사실 서두의 발레리의 인용은 '바닥과 무정형한 것에 대해서'라는 제목의 단편에서 였습니다. 시인은 그것을 "드가는 바닥에 그 중요성을 부여한 보기 드문 화가의 한 명이다."라는 문장으로 시작하고 있

습니다. 이어서 바닥이 '반사광'에 큰 영향을 끼치는 것을 논하며, 드가를 인상파로 '도달시킨다'라는 흐름인데, 물론 그럴 수도 있지만 결정적인 요소는 아닌 것 같습니다. 저는 그것을 '무대'라고 생각하고 싶습니다. 그러면 '무용수' 시리즈의 작품을 참조하지 않을 수가 없겠습니다.

드가 「스타」 1876~1877년경 (오르세 미술관 소장)

드가의 작품 중에서 대단히 유명한 파스텔화(모노 타입이라는 판화에 파스텔이라는 실험적인 기법)입니다. 바닥이 이렇게까지 넓은 화면을 차지하는 것은 물론 화가가 오페라 2층 박스석 앞줄에서 무대를 들여다보듯이 내려다보고 있기 때문입니다. 우레와 같은 관객의 박수

에 응하듯이 인기 많은 한 무용수가 막 무대 뒤에서 호를 그리듯이 앞으로 나오면서 양팔을 펼치고 무릎은 조금 구부리며 '예'를 갖추고 있는 모습입니다. 무정형 그 자체인 비단 발레복을 입은 무용수의 화려한 육체가 빛나는 순간입니다. 하지만 그것뿐만이 아닙니다. 여기에서도 드가의 '탐정'의 시선은, 무대 배경의 그림자에 서 있는 검은 옷을 입은 남성의 존재를 찾아내고, 이 남성이 무대 위 무용수를 바라보는 시선의 성질 또는 두 사람 사이의 관계를 탐색하고 있습니다. 무용수는 만원 관객의 시선에 노출되어 있습니다. 하지만 드가는 그 관객의 시선이 아니라, 얼굴이 잘 보이지 않는 이 남성이 (어쩌면 '후원자'라고 불러야 할지도 모를) 그림자 속에서 무용수를 바라보는, 약간 음탕해 보이는 사선의 시선이야말로 중요합니다. 왜냐하면, 아마도 드가의 시선 또한 그 시선을 공유하고 있기 때문이며, 그것이야말로 드가의 회화에서의 '무대'이기 때문입니다. 즉 드가는 여기에서도 「압생트」카페의 테이블 아래처럼 정면에서 관객의 시선으로는 결코 볼 수 없는, 보지 않아도 될 이야기를 위에서 사선 방향으로 들여다보고 있는 것이며, 그 시선의 '격렬함'을 받아들이는 것이야말로 '무대'이자 '바닥 면'이며, 그리고 그것은 바로 회화의 '바닥' 이외의 아무것도 아닙니다.

실제로 이 작품에서도 모노 타입에 의한 판화를 밑그림으로 사용해서 그 위에 파스텔로 덧칠했는데, 여기저기에 종이의 '바닥'이 비쳐 보이는 부분이 있습니다. 즉 어떤 의미에서는 잉크와 파스텔을 사용해서 '데생'하듯이 그리고 있다고 볼 수 있습니다. 실제로 무대막은 배경을 위한 패널이 겹겹이 벽처럼 세워져 있고, 그 사이로 남자도 다

른 무용수들도 숨어 있는데, 그 패널은 거친 터치로 스케치 형식으로 그려져 있을 뿐, 우리는 그것이 어떤 배경인지를 잘 알 수 없습니다. 즉 파스텔로 터치한 주름 속에 몇몇 인체, 그리고 육체가 숨어 있고, 거기에서 지금 이 '순간'이 그러하듯이 빛나는 육체가 빛 속으로 뛰쳐 나오는, 그것이야말로 데생이라는 것입니다. 데생이란 손의 운동에서 형상이 생겨나는 것이며, 그 손이 운동하게 되는 장소가 '바닥'이며, 그 '바닥'이야말로 데생의 '무대'가 됩니다. 드가는 데생을 통해서 회화를 나체로 노출하고, 마침내 그 '바닥'이 무용수의 발레복처럼 비치는 곳으로까지 '도달하는' 것이라고 볼 수 있습니다.

드가 「14세의 어린 무용수」
1880~1881년 (메트로폴리탄 미술관 소장)

그러면 약간 길어진 드가에 관한 우리의 기술을 마무리 짓기 위해서, 말년에 거의 눈이 보이지 않아 회화 제작이 어려워진 드가가, 외부에 공개하지 않고 집에서 밀랍과 점토로 끊임없이 만들었던 수많은 무용수와 말의 소상(塑像)을 떠올리지 않을 수가 없습니다.

그는 1870년대부터, 이미 밀랍과 점토로 소상을 만들고 있었지만, 발표했던 작품은 제6회 인상파전(1881년)에 출품된 밀랍에 진짜 발레복을 입혀 사람들을 놀라게 했던「14세의 어린 무용수」뿐입니다. 그러나 그는 계속해서 만들고 있었으니, 결국 그의 손은 밀랍과 점토로 '데생'을 계속하고 있었던 것입니다. 그는 그것을 팔 생각이 전혀 없었고, 동으로 주조하지도 않았습니다. 현재 미술관에서 우리가 보는 드가의 조각은 그의 사후에 주조된 것이며, 그는 단 한 번도 조각가였던 적은 없습니다. 드가는 말했습니다, 그것은 "회화나 데생에 조금 더 생생한 표현을 주기 위해서였다."[18]라고, 즉 그것은 데생이었던 것입니다. 손이 형태를 창출하는, 회화는 철저하게 촉각적인 것입니다. 드가는 그전까지 시각의 우위로 인해 숨겨져 있던 이 그림의 비밀의 차원, 그림의 또 하나의 근원에 마침내 도달했습니다. 그렇습니다. 그림 또한 댄스이자, 그 이외의 아무것도 아닌 것입니다.

18) 앞선 주석 16)에서 언급한 책.

18

파리로부터의 도주

'회화'의 남쪽 혹은 실존의 자오선

친애하는 테오에게 [1888년 2월 21일]

여행하는 동안, 하여간 내 자신이 실제로 본 새로운 지방만큼 너를 생각하고 있었다.

단지 나는 너도 언젠가는 자주 여기로 오게 될 것이라는 생각이 들었어. 체력을 회복하고 평정과 균형을 되찾을 은신처가 없으면, 파리에서 일하는 것은 아마도 불가능하지 않을까. 아니면 머리가 둔해져서 되돌릴 수 없게 되겠지. 자, 맨 먼저 눈이 주변 일대에 적어도 60cm가 쌓였고, 지금도 계속 내리고 있다는 것을 알려준다. 아를 마을은 브레다나 몽스보다는 크지 않은 것 같다.

타라스콩에 도착하기 전에 아주 웅장한 형태들이 기묘하게 뒤섞인 노란 큰 바위의 절경에 시선이 이끌렸다. 이 바위가 있는 작은 계곡에는 레몬나무 같은 녹색 올리브색, 혹은 회색 잎이 달린 둥글고 작은 나무들이 늘어서 있었다.

그런데 이 아를 지방은 평탄한 곳인 것 같다. 나는 유독 옅은 리라색의 산들을 배경으로 포도가 심어진 훌륭한 적토의 토지를 발견했다. 눈 속에서 구름처럼 빛나는 하늘을 배경으로, 하얀 산 정상을 보여준 풍경은

마치 일본인 화가들이 그렸던 겨울 풍경 같았다.

내 주소는 아래에 써 둘게.

부슈 뒤론 주, 아를 시, 카발리 30번지, 레스토랑 카렐 전교.

<div style="text-align:right">카렐 요리점 전교.</div>

어젯밤은 너무 피곤해서 마을을 한 바퀴 돌아봤을 뿐이었다.

어제 같은 마을 내의 골동품 가게에 들어갔을 때, 몽티셀리 그림이 있었다. 가까운 시일 내에 또 편지를 쓸 게.

그럼 건강하게 지내고, 사람들한테 안부 전해 줘.

<div style="text-align:right">너의 빈센트가</div>

<div style="text-align:right">(빈센트 반 고흐 『고흐의 편지 전집』[19])</div>

중심이라는 것은 허구에 지나지 않습니다. 사실 그런 것은 존재하지 않습니다. 그런데도 19세기 말에 회화의 역사가 크게 회전해가는 그 역동성을 전망하는 이해하기 쉬운 도식으로써, 우리는 아카데미즘에 따르지 않는 모더니티의 새로운 회화의 '수도'로써 '파리'를 구조화하고, 소위 보관인(stake-holder)으로서 (물론 그외에도 많은 화가가 있지만) 마네와 드가를 지명했습니다. 그래서 이번에는 이 중심에서 주변으로, '밀실'에서 외부로, 다양한 방법으로 이뤄진 창조적 도주 계획을 쫓아가 보고자 합니다.

 그러면 무엇보다도 먼저 '남쪽'으로 입니다. '회화의 남쪽', 그것은 물론 밝은 빛이지만 그 이상의 색채, 그것도 인상파의 원리처럼 빛과, 즉 '시각'과 연결된 색채가 아니라 단순한 빛을 뛰어넘는다고 말할까,

19) 빈센트 반 고흐 『고흐의 편지 전집』(2, 3권) 고바야시 히데오 외(감수), 후타미 시로우(번역), 미스즈 책방, 1963년.

빛보다 더 '남쪽'이 되는 것으로써의 색채입니다. 그런 '남쪽'을 향해서 북쪽 네덜란드에서 파리로 향했지만, 파리는 2년 만에 통과해 버렸고, 더욱더 남쪽으로 남프랑스의 아를 지방을 향해 가며, 자신을 위험에 빠트리는 방법으로 빠져들었던 화가 빈센트 반 고흐(1852~1890년)에 관해서 언급하지 않을 수가 없습니다.

고흐는 회화의 역사에서 진정한 사건, 마치 폭탄 혹은 하나의 별이 작렬했던 것처럼 커다란 사건입니다. 즉 거기에는 '역사'라는 관념 그 자체가 폭파된다고 표현할 수 있습니다. 물론 모든 사건을 포섭해서 진행하는 것이 '역사'이긴 하지만, 그 '역사' 속에 위치를 잡으려 해도 그것만으로는 '의미'가 충분히 밝혀지지 않는다고 볼 수 있을까요? 예를 들면 우리는 언제나 인상주의 또는 고갱의 방법이 그의 회화에 준 영향을 측정하고, 또 언급할 수는 있지만, 아무리 그렇게 해본다 한들 고흐의 회화 속 '의미'에는 도달할 수 없습니다. 그 '의미'를 이해하기 위해서는 어떻게 해서든 고흐라는 한 인간의 삶, 그 실존을 접해 보지 않을 수가 없습니다. 고흐가 살았던 그 삶을 이야기하지 않고, 거기서 독립된 것으로써 작품만을 이야기하기가 어렵습니다. 아니 오히려, 매년 같이 간행된 그의 인생을 다룬 저 방대한 '문학'을 보십시오(최근에도 고흐의 '자살'이 사실은 자살이 아니라, 그는 자신을 쏜 소년들을 감싸기 위해 아무 말도 하지 않은 채 죽었다는 충격적인, 그러나 상당히 설득력이 있는 설이 발표되었습니다[20]). 누구나 그의 실존의 너무나 어두운 빛에 매료되어 빠져들곤 합니다. '실존은 본질

20) 2011년에 출판된 Steven Naifeh와 Gregory White Smith에 따른 전기. 필자가 아직 보지 못했겠지만, web 상에서는 화제를 불러모았습니다.

에 앞선다'는, 이후에 장 폴 사르트르가 언명하는 실존주의의 원리지만 고흐라는 사례가 시에서는 아르튀르 랭보(그 또한 '남쪽'으로 도주했습니다)와 마찬가지로 실존이 '회화'로 또는 '시'로 앞선다는 폭탄적 원리가 엄청나게 빛나는 작렬이었다고 생각됩니다. 그리고 그 이후, 예술은 무엇보다도 누구나 '고흐가 된다'라는, 실존 행위(표현)가 되어 자기표현이 되었습니다. 오해해서는 안 될 것은 물론 지금까지의 어떤 회화 작품도 자기표현의 차원을 지니고 있습니다. 하지만 스스로, 자신만의 세계 표현이 대상 세계의 표상이라는 회화 본래의 차원을 내부에서 폭파하는 것입니다. 모더니티의 혁명이 마침내 주체 그 자체에까지 이르는 것이라고 말할 수 있겠군요.

고흐는 불과 37년이라는 짧은 일생 동안, 그중에서 그림을 그린 것은 고작 약 10년간이었습니다. 고향인 네덜란드에서 그림을 시작해서 파리 시절은 1886년부터 약 2년간, 여기에서 인상파를 수용하면서, 그러나 그 권역에서 도망치듯이 1888년 2월에 남프랑스 아를로 향했습니다. 거기에서야말로 고흐의 독자적인 회화 세계가 처음으로 완전히 나타나게 되었는데, 하지만 누구나 아는 고갱과의 관계와 얽혔던 저 '귀 절단' 사건(12월 23일)을 겪고 나서 익년에는 생레미 정신병원에 입원했습니다. 그 익년 1890년 5월에는 파리 북부에 있는 오베르 쉬르 우아즈로 옮겨갔지만, 오랫동안 '권총 자살'로 통했던 불가사의한 사건으로 인해 7월 29일에 서거하였습니다.(물론 오베르는 우리의 상상 속에서는 어디까지나 파리보다 훨씬 '남쪽'에 있습니다.)

이렇게 화가의 실존적 주체를 문제로 삼은 이상, 그 목소리를 전달

고흐 「감자 먹는 사람들」 1885년 (고흐 미술관 소장)

고흐 「꽃이 핀 매화나무」
1887년 (고흐 미술관 소장)

하고자 그에게는 외국어인 프랑스어로 쓰인 방대한 양의 서간(그것
이야말로 어떤 의미에서는 회화 작품 이상으로 그의 실존에 대한 근
본 구조를 말해주고 있습니다) 속에서 그의 회화 세계가 말 그대로 폭
발적으로 개화했던 아를 지방에 도착했음을 전하는 동생 테오도르에
게 보낸 서두에서 인용했습니다. '북쪽'에서 온 화가의 시선으로는
'남쪽'이 어떻게 보였을까요? 바위, 나무, 포도, 대지, 산, 그리고 노란
색, 회녹색, 붉은색, 리라색, 눈, 밝은 하늘, 하늘과 대지 사이에 펼쳐
진 공간에 흘러넘치는 다양한 색채, 그리고 '마치 일본인이 그렸던 겨
울 풍경과 같았다. 그에게 있어서 궁극의 '남쪽'이 우키요에의 결정적
인 영향에 따른 '일본'이라는 이름을 지니고 있었다는 것을 다시 한번
확인할 수 있습니다. 고흐의 자오선에서의 '남극'은 '일본'이었습니
다.

　그러면 이 남쪽으로 내려갈 때 회화에서 구체적으로 어떻게 나타났
을까요? 여기에서는 아주 단순하게 설명하겠습니다만, 출발점으로서

우리가 다룰 것은 「감자 먹는 사람들」(1885년) 고향 네덜란드의 뉘넌 시절의 작품입니다.

그리고 경유지였던 파리에서 다양한 기법을 습득했던 이 시절에는 그의 '일본'에 대한 동경을 나타내는 히로시게의 모사 「꽃핀 매화나무」(1887년)를 예로 들겠습니다. 자신에게는 읽을 수 없는 문자가 써져 있는 이 이미지를 마치 티켓처럼 여기며 빈센트는 '남쪽'을 향해 떠났습니다.

고흐 「아를의 랑그루아 다리(도개교)」 1888년 (크뢸러 뮐러 미술관 소장)

그리고 아를에 도착했습니다. 「아를의 랑그루아 다리(도개교)」 (1888년 3월) 맑게 갠 푸른 하늘, 한가로운 전원 풍경, 강가에서 빨래하는 여인들의 활기찬 목소리가 수면을 울리고, 때마침 도개교를 건너는 마차 한 대, 밝고 평화로운 풍경입니다.

그러나 화면을 따라가는 여러분의 유심한 눈길은 화면 앞쪽에 강가로 밀려 올라온 나무로 만든 배 안에까지 물이 침수되어 있는 것을 알아차렸을 것입니다. 그리고 수면의 일렁이는 물결을 통해 강한 바람(미스트랄[21]일까?)이 화면 안쪽부터 불어오는 것을 느낄 수 있을 것입니다. 언뜻 봤을 때는 평화로운 광경이 어딘가 격렬한 것의 도래를 내포하고 있다는 사실을 알 수 있습니다.

조금 더 예측해 보자면, 즉 빈센트는 아를에서 자연 속의 밝게 빛나는 색채의 왕국을 발견한 것뿐만 아니라, 그와 동시에 '밤'도 또한 발견한 것이며, 실제로 그는 "밤의 광경이나 효과를 즉석에서 그리는 것, 밤 자체를 그리는 것에 나는 대단한 흥미를 느끼고 있다."라고 9월 17일 자 서간에서 테오에게 쓰고 있습니다. 이때 테오에게 보냈던 타블로가 바로 「밤의 카페 테라스(le soir)」(1888년 9월)입니다.

아직 이른 밤 시간(le soir), 빈센트 자신이 쓰고 있듯이 '푸른 밤의 커다란 가스등에 비친 테라스에는 별이 있는 푸른 밤하늘의 일부가 있다.' 그래서 잘 보이지 않을지도 모르지만 여러분은 테라스 중앙에 있는 가스등의 불빛과 이상할 정도로 강조된 밤하늘의 별빛들을 비교하면서 화면을 살펴보기를 바랍니다. 그 두 개의 빛을 받아서 도로는 마치 강의 수면처럼 물결치고 있습니다. 그리고 그 안쪽 좁은 거리의 어두움 속에서, 양쪽에 등불을 단 마차 한 대가 이쪽을 향해 달려오고 있다는 것을 여러분은 놓치지 않을 것입니다. 물론 어떠한 근거도 없지만, 여러분의 마음속에 이것은 도개교를 건넜던 같은 마차일지도

21) 프랑스 지중해 연안에서 불어오는 북풍.

모른다는 무리한 생각이 떠오르게 됩니다. 자, 도대체 무엇을 싣고 있
는지, 어둠 속에서 마차 한 대가 빈센트의 '밤'의 카페에 지금 막 도착
하려 하고 있습니다. 그렇게 도착한다면 과연 어떤 풍경이 펼쳐질지,
「밤의 카페 테라스(le soir)」의 내부로 발길을 옮겨 봐야겠습니다.

　작품명에는 똑같이 밤으로 번역되어 있지만, 이 그림은 심야(la
nuit)이며, 사실 제작 시기는 전 작품보다 약 6개월 전이었습니다. 빈
센트가 5월부터 9월 18일까지 머물렀던 카페 드 라르카자르의 실내,
9월 8일 자 서간에서 그는 "나는 인간의 격렬한 열정을 빨간색과 녹
색으로 표현하려고 했다. 방에는 선혈처럼 붉은색과 노란색, 중앙에
는 녹색 당구대, 주황색과 초록색이 발하는 빛에 쌓인 레몬색의 램프

고흐 「밤의 카페(la nuit)」 1888년 (예일대학교 부속 미술관 소장)

4개, 보라색과 파란색의 우울하고 텅 빈 방이나, 잠을 자는 젊은 부랑자들이나, 곳곳에 너무 다른 붉은색과 초록색의 대조와 충돌이 있다. 예를 들면 선혈처럼 붉은색과 당구대의 황록색은 장미꽃 다발이 놓여 있는 술 매대의 루이 15세 풍의 부드러운 녹색과 대조를 이루고 있다. 이 적열(赤熱)한 분위기 한쪽 구석에서 망을 보고 있는 주인의 하얀 옷은 레몬색과 밝고 옅은 녹색으로 변했다."라고 쓰고 있었습니다. 게다가 그 직전에는 "이 그림은 지금까지의 그림 중에서 가장 추한 것 중 하나."라며, 그리고 "다르긴 하지만 「감자 먹는 사람들」에 필적한다."라고 말하고 있습니다.

즉 「감자 먹는 사람들」의 저 조명에 비친 어두운 실내가 그대로 '남

쪽'으로 내려가서 색채의 강렬함을 만나면서, 세 개의 조명이 눈처럼 빛나며, 바로 지금 무슨 일이 일어날 것 같이 '선혈'이라도 흘릴 것 같은 「밤의 카페」의 어딘가 섬뜩한 실내로 변모한다고 볼 수 있습니다. 「감자 먹는 사람들」에 있던 중력과 같은 '노동'의 무게는 사라지고, '만취'와 '피로', '나태함'이 지배하고 있음에도 불구하고 빈센트가 말했던 것처럼 이곳에는 어딘가 폭력적으로 충돌하는 '격렬한 정열'이 표현되어 있습니다. 이 '격렬한 정열'이 누구의 것인지를 말하자면, 그것은 바로 빈센트 자신의 것일 수밖에 없습니다. 그는 그 작품이 '가장 추악한 것 중 하나'라는 것을 자각하면서, 추악하고 격렬한 두 개의 다른 것이 끊임없이 '충돌'하는 자신의 실존을 그리지 않을 수가 없는 것입니다. 이렇게 빈센트는 아를에서 드디어 불길한 밤처럼 자신의 '실존'에 닿는 그곳에 결국 도달합니다…….

이는 제가 이 강의를 위해서 거의 즉흥적으로 만들어 낸 하나의 해석(연주, interprétation)입니다. 그것은 사실이라는 뜻이 아닙니다. 그렇다고 그것이 '진실'이 아니라는 뜻도 아닙니다. 물론 이 해석을 완전히 전개하기 위해서는 책 한 권이 필요합니다. 여기에서는 단지 있을 법한 하나의 해석 방향을 제시하고 있을 뿐입니다. 하지만 그것을 통해서 이제는 회화가 '이미 있는 것'을 그대로 표상하는 것이 아니라, 표상 행위를 통해서 예술가 각각의 특이한 실존이 표현되는 것이며, 그렇게 되면 해석이라는 작업이 필연하다는 것을 나타내고자 합니다. 실존은 해석을 요구하며, 게다가 그 해석은 일찍이 르네상스 시대에 예술가 공동체에 공유되었던 아이코놀러지적인 이미지 코드로 환원되는 것이 아니라, 각 예술가마다, 또 해석(=연주)가마다, 매

고흐 「고흐의 방」 1889년 (오르세 미술관 소장)

번 새로 산출해야만 합니다. 작품은 각 예술가가 산출하는 '꿈'과 같은 것입니다. 지그문트 프로이트가 『꿈의 해석』을 간행한 것은 1900년이었는데, 그리고 그 책이 이 시대에 쓰인 것은 우연이 아니라, 역사적인 필연이라고 할 수 있는데, '꿈'은 해석되기를 기다리고 있는 것입니다.

예로써 「밤의 카페」의 실내 중앙에 놓인 녹색 당구대는, 이것이 당구대라는 건 누구나 알 수 있는데, 그것을 인식하면서 '이건은 무엇인가?'라고 질문을 던지는 것으로부터 해석이 시작됩니다. 하지만 '이건은 무엇인가?'라는 것은 이콘이나 우의, 상징이라는 일반적인 것이 아니라, 빈센트 반 고흐의 실존에서만 적절한 특이성으로서 읽고 이해해야만 합니다. 그렇다면 우리는 이 녹색 당구대가 우리에게 주는

'감정'만을 단서로, 그것을 그의 실존이 산출한 다른 작품이나 서간 등의 자료를 참조하면서, 프로이트가 기초에 둔 정신분석의 최대 기법이라 할 수 있는, '자유 연상'에 호소할 수밖에 없습니다. 예를 들면 이 당구대를, 이보다 조금 뒤에 그려진 「고흐의 방」의 침대를 연결해 볼 수 있습니다.

이 그림에 대해서는 서간에서 그가 "단순화를 통해 한층 더 큰 양식적인 느낌을 주고, 휴식이나 수면을 일반적으로 암시해야 한다."라고 말한 것처럼 「밤의 카페」의 저 폭력적인 충동의 분위기는 없으며, '안식'에 대한 지향이 두드러지게 나타나고 있는 것은 확실하지만, '자유 연상'의 시선으로는 공간 구성의 명백한 유사성 덕분에 두 개의 실내가 소위 겉과 속처럼 반전의 관계에 있으며, 당구대와 침대가 마치 '같은 것'처럼 보이게 됩니다. 또한, '연상'을 자유롭게 한다면, 이 '당구대─침대'가 그 얼빠진 형상에서 저 「아를의 랑그루아 다리 (도개교)」의 강가에서 멈춰 있던 '배'와도 연결될지도 모릅니다(그 외에도 배를 그린 작품이 있습니다).

또는 이처럼 「밤의 카페」와 「고흐의 방」을 소위 빈센트의 실존이라는 똑같은 '방'의 두 가지가 나타나는 것으로 '읽게' 되면, 전자의 화면 왼쪽 구석에 아무렇지 않게 놓인 두 의자를 「고흐의 방」에 있는 두 의자와 연결지어 생각할 수 있게 됩니다. 그렇게 되면 이 직후에 파리에서 고갱이 찾아오면서 그 두 사람의 동거 생활이 저 '귀 절단' 사건의 파탄을 맞기 직전에 그려진 그 두 사람의 '초상화'로써 그 '의자' 그림을 떠올릴 수밖에 없을 것입니다.

고흐 「고갱의 의자」
1888년 (고흐 미술관 소장)

고흐 「고흐의 의자」
1888년 (런던 내셔널 갤러리 소장)

그러면 색채나 그 외 다양한 디테일에서 이 '한 쌍'을 이뤘던 작품 중에서 「폴 고갱의 의자」와 「밤의 카페」, 「반 고흐의 의자」와 「고흐의 방」에 친밀함이 있다는 것이 보일지도 모릅니다. 의자는 의자 자체가 이미 고갱, 즉 고흐에게 있어서의 고갱이자, 고흐인 것입니다. 마찬가지로 당구대는 그 자체가 동시에 누군가가 그곳에 몸을 뉘어야만 할 침대이며, 또 침대는 그 자체가 뉘인 몸을 (강물을 잰) 나르는 배일지도 모릅니다.

다시 한번 말씀드리자면, 이것은 시험 삼아 그린 러프 스케치에 불과하며, 다만 실존은 실존으로만 해석할 수 없고, 그것이 '해석의 법칙'입니다. 그리고 저는 이 해석을 통해서 「밤의 카페」라는 한 장의 타블로가 고흐의 실존에 있어서 앞으로 다가올 것으로 이미 열려 있

다는 것을 암시하고 싶을 뿐입니다. 즉 우연히 고갱이라는 친구가 빈곤한 예술가의 공동 생활이라는 꿈에 매료되어서 아를로 찾아 왔고, 우연히 관계가 나빠지며 공동 생활이 파탄하는 사건이 일어난 것이 아니라, 그 세속적인 '해석'을 조금도 부정하지 않고, 아를에 있는 빈센트의 실존으로 마치 그 자체에게 불리는 것처럼 멀리서부터 찾아오는 것이 있으며, 그것이 도착했을 때는 격렬한 충돌과 격렬한 극(드라마)이 생기지만, 그 충돌을 통해서 원했던 것이야말로 '절대적인 휴식'이지 않았을까 싶습니다. 또한, 그 '휴식'은 빈센트의 의식적인 염원과는 반대로 그의 숙명이라고 할 수 있는 '한 쌍'의 환상(자세히 기술할 여유가 없지만, 빈센트라는 이름 자체가 그보다 먼저 태어났지만 먼저 세상을 떠난 거의 쌍둥이나 다를 바 없는 '형'의 이름이었기 때문에), 그것이야말로 바로 '성(性)' 혹은 '투쟁'의 원리이기도 하지만, 그것으로부터 도망쳐야지만 얻을 수 있다는 것입니다.

그러면 어떻게 그 '한 쌍'으로부터 도망칠 수 있었을까요? 물론 그것은 '한 쌍'의 한쪽을 잘라내 버리면 되었던 것입니다. 빈센트는 우선 그 당시 '한 쌍'이라는 환상의 대상이었던 고갱에게 '펼친 면도날을 손에 쥔 채 마주하러' 갔으나, 마치 당장이라도 찌를 듯한 눈빛으로 가만히 서 있다가 그대로 그 자리를 떠나버렸습니다. 그리고 실존이라는 회전문이 돌아서 훗날 고갱이 했던 증언에 따르면 "집에 돌아가자마자, 자기 자신의 귀를 통째로 잘라냈던 것이다. 출혈이 심해서 지혈하는데 시간이 한참이 걸렸던 것 같다. 다음 날 다량의 피가 묻은 수건이 아래층의 두 방 마룻바닥에 널려 있었기 때문이다. 피는 그 두 방과 우리의 침실로 올라가는 작은 계단까지 묻어 있었다. 그는 외출

할 수 있게 되자, 바스크풍의 베레모로 머리를 감싸고 곧장 어느 집으로 향했다. 그곳에는 같은 고향에서 온 여자 아니면, 친한 여자가 있는데, 그는 그 집에 있는 사람에게, 잘 씻고 천으로 감싸서 가져온 자신의 귀를 건네며, '이것은 나의 유품이야'라며 말한 뒤, 도망치듯이 집으로 돌아와 잠을 청했다. 그래도 그는 철저하게 문을 잘 잠갔고, 창 근처에 있는 탁자 위에는 등불을 켠 램프를 올려 두었다."(폴 고갱 『고갱의 개인 기록』[22])

빈센트는 깊은 잠에 빠져들었습니다. 마치 드디어 저 '절대적인 휴식'이 찾아왔다는 듯이, 실존은 사실 본인으로부터 끝없이 '도주'하려는 운동을 내포하고 있습니다. 실존의 '자오선'에 따라서 '도주'하는 그 운동이 극(드라마)을 통해서 가까스로 실존의 한계선을 뛰어넘어 버리는 일이 일어납니다. 그렇게 되면 광기라고 할 수 있는 암흑 속에 성립하는 공동적 양해로는 환원할 수 없는 공역 불능의 또 하나의 세계가 펼쳐집니다. 1889년 5월, 빈센트는 생레미 정신병원에 입원하게 되며, 그곳에서야말로 유례를 찾아볼 수 없는 소름 끼치는 세상의 광경이 나타납니다. [▶권두 삽화 19]

모든 것이 넘실거리고 있습니다. 사이프러스 나무와 산, 하늘, 달, 별 등 '밤'의 모든 것이 넘실거리고 있습니다. 지금까지도 멀리서 느낄 수 있었던, 소용돌이치는 빛을 발하는 몇 개의 '시선' 혹은 '램프'가 아로새겨진 스스로에서의 실존의 별이 총총한 하늘이 이렇게나 가깝게 다가옵니다. 타오를 듯이 격하게 넘실거리는 파동. 하지만 동시

22) 폴 고갱 『고갱의 개인 기록』 마에카와 겐이치(번역), 미술출판사, 1970년.

에 모든 것은 아주 고요하고 잠든 듯이 평온합니다. 이곳에는 이제 저 불행에 갈라 놓인 고흐는 없습니다. 아니 반대로 이곳에는 고흐밖에 없습니다. 세상의 현존이 곧 고흐의 현존, 넘실거리는 듯한 터치 하나 하나가 바로 고흐인 것입니다. 아를 시절에 이미 그는 서간에 쓰고 있었습니다. "지도 위에서 읍내나 마을을 나타내는 검은 점이 나를 몽상에 빠트리는 것처럼, 그저 별을 바라보기만 하면 나는 아무 이유 없이 몽상에 빠진다. 왜 창공에 빛나는 저 점이 프랑스 지도에 있는 검은 점보다 더 다가가기가 힘든 것일까, 나는 그렇게 생각한다. 기차를 타고 타라스콩이나 루앙에 갈 수 있으면, 죽음에 올라타 어느 별이든지 갈 수 있을 것이다."라고요. 물론 실존으로부터의 '도주'는 필연적으로 광기, 죽음, 신, 혼돈을 향해 한계를 돌파하지만, 그 돌파의 저편에 존재의 우주(코스모스)론적 차원이 펼쳐집니다. (여기에서 제10강의 렘브란트의 기술을 떠올리신 분들이 있기를 바랍니다) 실존의 '남쪽'은 '밤', 그리고 '우주'입니다.

말하고 싶은 것은 아직 많이 있지만, 이후에 오베르 시절, 그리고 그 최후의 비극적인 '죽음'에 대해서는 안타깝게도 제 해석(=연주)을 선보일 여유는 없습니다. 여기서도 고흐를 렘브란트와 되짚어 보면서 평생 많은 자화상을 남겼던 그의 마지막 「자화상」을 살펴보는 것으로 마무리하도록 하겠습니다.

원래는 '파리로부터의 도주'에 관한 몇 가지 예를 들며 논할 예정이었지만, 화가의 실존에 관해 다루려면 화가의 기록과도 대조가 필요하게 되므로 아무래도 내용이 길어질 수밖에 없습니다. 고흐 한 명에

고흐 「자화상」
1889년 (오르세 미술관 소장)

관해서조차 몇 안 되는 표시를 남긴 것에 지나지 않습니다.

다만 그 외에도 몇몇 다른 '도주'가 있었다는 것을 새롭게 환기해 두기 위해서 마지막으로 몇 개의 타블로를 들어서 짧게 설명해 보도록 하겠습니다.

첫 번째는, 당연히 폴 고갱(1848~1903년)입니다.

어떤 의미에서는 고갱만큼 격렬하게 몇 번이고 멀리까지 '도주'했던 사람은 없을 것입니다. 태어나자마자 바로 가족과 함께 페루의 리마로 향한 것을 비롯해, 1883년 35세에 때 파리의 주식 중매인이라는 직업을 그만두고, 회화의 세계에 몸을 던지고 나서부터는 루앙(1884년), 코펜하겐(1885년), 브르타뉴의 퐁타벤, 파나마(1887년), 또다시 퐁타벤(1888년), 브르타뉴(1889년), 타히티(1891년), 1893년에 한 번 프랑스로 돌아가지만, 1895년에는 또 다시 타히티, 1901년에는 마르

고갱 「지켜 보고 있는 망자의 혼(마나오 투파파우)」
1892년 (올브라이트 녹스 미술관 소장)

키즈로 옮겨갔고, 그대로 프랑스에는 돌아가지 않은 채로 생을 마감했습니다.

우리는 회화의 모더니티의 출발점에 마네 「올랭피아」를 두었었습니다. 그러면 브르타뉴로, 그리고 타히티으로 떠난 고갱의 '도주'의 한 귀결로써, 타히티의 「올랭피아」라고 해야 할 「지켜 보고 있는 망자의 혼(마나오 투파파우)」을 다루는 것이 좋겠습니다. 파리의 부르주아지적인 풍속의 세계는 여기에서는 '사자의 망령'이 침대에 누운 나체의 여인을 바라보는 근대 부르주아지 세계가 잊은 듯이 생각되는 철저하게 야생적이며 원시적인 영성의 세계로 전환되고 있습니다. 설명은 고갱 자신에게 맡기겠습니다. "전체의 조화는 칙칙하며, 슬프고, 위협을 주는 것으로, 죽음을 알리는 종소리를 울리는 것, 보라색, 어두운 파란색, 주황색을 띤 노란색입니다. 나는 시트를 초록색을 띠는 노란색으로 칠했다. 첫째로 이 이방인의 시트는 우리의 것과 다

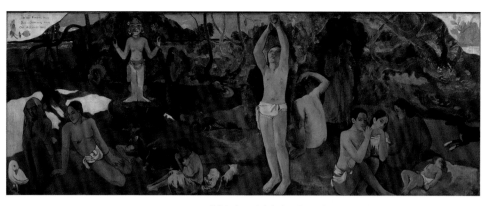

고갱 「우리는 어디서 왔는가? 우리는 누구인가? 우리는 어디로 갈 것인가?」
1897~1898년(보스턴 미술관 소장)

른(나무껍질을 두드려서 만든 것)이며, 둘째로 그에 따라 인공 조명을 시사할 수 있으며(타히티의 여인은 어둠 속에서 자려고 하지 않는다), 게다가 내가 등불을 그리고 싶지 않았기(이것은 흔히 있는 일이다) 때문이기도 하며, 셋째로 등황색과 파란색을 잇는 노란색이 음악적인 조화를 완성시키고 있기 때문이다. 배경에는 꽃을 그렸지만, 상상에 의한 것으로 사실적인 것은 아니다. 나는 불꽃과 비슷하게 그려 두었다. 폴리네시아인은 밤의 인광을 사자의 망령이라고 믿고 있다. 그렇게 믿으며 무서워하고 있다. 결국, 나는 그 망령을 아주 단순하게 작고 해가 없는 여성의 모습으로 그렸다. 왜냐하면, 소녀는 망령이라는 사자 그 자체, 즉 그녀와 같이 인간의 모습을 하고 있다고 믿기 때문이다".[23]

같은 해, 고갱은 저 대작 「어디서 왔는가? 우리는 누구인가? 우리는 어디로 갈 것인가?」를 그린 후, 다량의 비소를 마시며 자살하려고 했

23) 앞선 주석에서 언급한 저서.

습니다. 그러나 너무 많은 양을 먹어서 오히려 모두 토해 버리며 목숨을 건지게 되었지요. 「어디서 왔는가? 우리는 누구인가? 우리는 어디로 갈 것인가?」 이런 형이상학적인 질문을 회화가 내던지고 있습니다. 인간 존재의 '의미'를 회화가 뚜렷하게 묻고 있는 것입니다.

하지만 물론 파리를 떠나는 일 없이 파리에서 '도주'할 수도 있습니다. 예를 들면 식물원 또는 동물원, 그리고 그러한 수도 속의 '타향'이라는 그 '꿈'처럼 환상적인 광경으로 '도주'할 수도 있습니다. 정글의 「올랭피아」라고 해야할 앙리 루소(1844~1910년)의 거의 마지막 작품 「꿈」을 살펴보도록 하겠습니다. 여기에서는 「올랭피아」의 배경 '커튼'은 풀이 무성한 이국적인 식물로 전환되어 있지만, 그 식물들 사이로 몇몇 동물과 그리고 그들의 '시선'이 포함되어 있다는 것을 지켜보아야만 합니다.

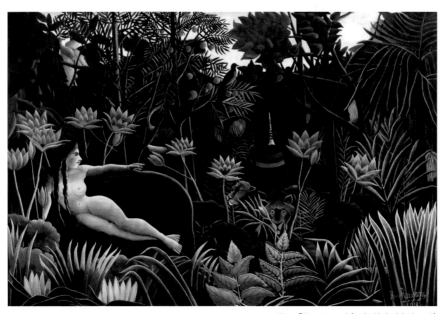

루소 「꿈」 1910년 (뉴욕 현대 미술관 소장)

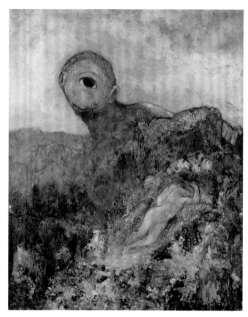

르동 「키클롭스」 1900년 (크뢸러 뮐러 미술관 소장)

그리고 이 환상의 광경 속에서 침체된 '시선'이라는 주제를 평생 철저하게 추구해 왔던 오딜롱 르동(1840~1916년) (그것은 파리와 보르도 지방 사이를 왕래하는 삶이었는데)의 「올랭피아」라고 해야 할 그리스 신화에서 주제를 따온 작품을 살펴보겠습니다.

'도주하는 시선' 그리고 '또 다른 시선을 향한 도주'. 회화의 모험은 실존의 가장 깊은 영역에 접어들게 되었습니다.

19

회화의 탈구축

공간화 그리고 Orgie

세 잔: 태양이 비추니 희망이 마음속에서 미소 짓고 있어.

가스케: 오늘 아침은 기분이 좋으신가 보네요?

세 잔: 모티브를 잡았거든 (중략)(손을 모은다). 모티브로 이런 건 어떤가……

가스케: 어떤 걸 말씀하시는 거죠?

세 잔: 뭐, 이런…… (다시 같은 동작을 한다. 열 손가락을 펴서 양손을 벌린 후, 천천히 양손을 모아서 꽉 쥐어 단단하게 서로 파고들게 한다). 여기에 도달해야만 하네. (중략) 내가 조금만 더 위나 아래를 지나가면 모든 게 잘못되지. 너무 느슨한 그물의 코라고 해야 할까? 구멍이 있고 그곳으로부터 감동이나 빛, 진리가 빠져나가게 해서는 안 되네. 그림 전체를 나는 한 번에 종합적으로 추진하지. 이해할 수 있으려나? 우리는 뿔뿔이 흩어지는 것을 모두 같은 하나의 기세, 같은 하나의 신념으로도 다가갈 수 있다네……. 우리가 보는 것은 전부 산란하여 어딘가로 가버리지. 그렇지 않은가? 자연은 항상 같은 자연이지만, 우리의 눈에 나타나는 것 속에서는 아무것도 남아 있지 않지. 우리의 예술은 자연이 지속하고 있다라는 것의 전율을 사람에

게 전해야만 하지만, 그것은 자연의 온갖 변화의 요소나 외관을 구사해서인 거야. 영원한 것으로서 맛보게 해주어야만 하는 것이지. 자연의 아래에는 무엇이 있을까요? 아무것도 없을지도 모르지. 어쩌면 모든 것이 있을지도 모르고. 모든 것 말일세. 이해하겠는가? 그래서 나는 자연의 떠도는 손을 모으는 것일세⋯⋯. 이쪽에서, 저쪽에서, 사방에서, 왼쪽에서, 오른쪽에서, 그 색조, 그 색채, 그 뉘앙스를 나는 잡아서 그것을 정착시키고 그것을 서로 모은다네⋯⋯. 그것은 선을 만들어 가는 것이지. 사물(오브제)이나 바위, 나무가 되어 간다네. 내가 생각하지 않는 와중에 말일세. 용적(볼륨)을 지니게 되는 것이지. 색가가 갖춰지기 시작한다네. 만약에 이런 용적이나 색가가 나의 캔버스 위에서, 나의 감수성 속에서 눈앞에 있는 수많은 평면이나 얼룩에 적합하다면, 그렇다면 나의 그림은 양손으로 깍지를 끼는 것과 같지. 흔들흔들 움직이지 않고, 너무 높지도 너무 낮지도 않으며, 진정으로 농후하고 충실한 그림인 걸세⋯⋯.

(요하임 가스케 『세잔』[24])

　　요하임 가스케는 폴 세잔(1839~1906년)의 친구 아들로 시인이었습니다. 그가 말년의 세잔과 친밀한 교제를 토대로 썼던, 아마도 곳곳에 시인답게 '각색'한 문헌임이 틀림없는 그 필치는 완고하게 자신을 가둔 채, 격렬한 열정과 함께 회화의 새로운 '탐구'를 끊임없이 실천하

24) 요하임 가스케 『세잔』 요사노 후미코(번역), 이와나미 문고, 2009년.

는 세잔의 '말년의 스타일'(물론 에드워드 사이드의 말입니다)을 있는 그대로 생생하게 전달하고 있습니다. 이 시대에는 고흐도 고갱도 그러했듯이, 화가의 서간, 수필, 일기, 메모, 대화의 기록 등을 통해서 화가 본인이 회화에 대해서 언급했던 그 말이 어떤 경우에는 회화 작품 이상으로 강렬한 빛을 발하는 일이 일어나기 시작합니다. 드가처럼 본인이 남기지 않더라도 발레리라는 당시 최고의 시인이 언행을 기록해서 발표한 일도 있었습니다. 그것은 아카데미라는 권위 있는 체제가 붕괴했다는 것을 의미합니다. 이제는 하나의 지배적인 회화 '철학'이 있는 것이 아니라, 각각의 화가가 각각의 '회화 철학'을 탐구해야만 합니다. '회화는 어디서 왔는가, 회화란 무엇인가, 회화는 어디로 갈 것인가?'라는 질문을 던져야만 하는 것입니다. 그것이 바로 20세기 회화의 격률입니다. 회화가 스스로를 다시 정의합니다. 화가는 화가로 있기 위해서는 무엇보다도 '철학자'가 되어야만 한다. 라는 뜻입니다. 세잔이나 고흐의 말을 인용하면서 모리스 메를로 퐁티가 말했듯이 "화가는 '역사의 논란과 영광이 울려 퍼지는 이 세상에서 인간의 분노에도 희망에도 거의 아무것도 덧칠되지 않은 캔버스라는 것을 끄집어내는 일에 몰두해 있는데도 그 누구도 그것을 비난하지는 않는다[25]". 아니 누구나 진정한 화가의 작업 속에서 고흐가 말했던 것처럼 '더 먼 곳'으로 가려는 '탐구', 단순히 '아름다움'이 아니라, '회화 속 진리'(세잔)의 '탐구'의 끝없는 운동을 발견하는 것입니다.

이제야 세잔이 등장합니다. 뒤늦게 등장하며 어떤 의미에서는 '19

25) 모리스 메를로 퐁티『눈과 정신』다키우라 시즈오, 기다 겐(번역) 미스즈 책방, 1966년.

세기 마지막 3분의 1세기에 프랑스에서 일어난 프랑스 혁명보다도 본질적인 대혁명'(필리프 솔레르스[26])을 종합해 버립니다. 아니 그 불가능한 '종합'을 평생에 걸쳐서 끊임없이 계획하는 것에 관해서 '일반적인 사고, 언어, 지각, 표현, 기억, 감각이라 불리는 것의 근원 자체'를 대상으로 하는 이 문화적인 대혁명을 집약한 것이라 할 수 있습니다. 앞서 서술했듯이 그는 1839년에 태어났으며, 세대적으로는 모네, 르누아르 등의 인상파 세대에 속하지만, 당시부터 유명했던 그의 '느린 필기 속도'가 선명히 시사하고 있듯이, 뒤늦게 등장하여 자신의 세상을 펼치는 타입입니다. 그는 어떤 의미에서는 파리에서 엑상으로 '도주'하며 '남쪽'에 정착했다고 할 수도 있지만, 그것보다는 그의 인생이 그러했듯이 파리와 '남쪽'을 끊임없이 왕복하며 살았다고 보는 게 더 맞습니다. 그리고 바로 세기의 전환점인 1990년 '프랑스 미술 100년전'을 계기로 국제적인 명성을 확립했으며, 20세기 회화의 빛나는 출발로 각인되었습니다.

그러면 그 세잔의 종합에 관한 '탐구'를 우리는 어떻게 총괄할 수 있을까요? 무엇보다 세잔에 관해서는 다른 화가보다도 더 방대한 연구 서적이 축적되어 있습니다. 그것을 고작 한 강의 내에서 곁눈질로 살피듯이 꿰뚫어 볼 수 있을 것인지. 이 난제에 대해서 여기에서도 저는 고흐 때와 마찬가지로 우선 세잔의 출발점을 살펴보고, 거기에서 그 회화가 어떻게, 어디로 향해 갔는지를 거침없이 개관할 수밖에 없을 거 같습니다.

그러면 출발점으로는 역시 「올랭피아」만 한 게 없을 겁니다. 세잔

26) 필리프 솔레르스『세잔의 낙원』이가라시 겐이치(번역), 쇼시한지쓰칸.

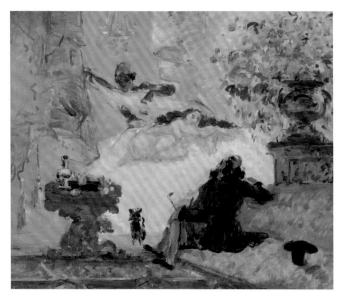

세잔 「모던 올랭피아」
1873~1874년
(오르세 미술관 소장)

또한 「올랭피아」를 그렸었는데, 게다가 그것을 「모던 올랭피아」라고
지었습니다. 그것은 두 점이 있습니다.

일반적으로는 세잔의 회화 발전은 네 단계로 나눌 때가 많습니다.

 Ⅰ. 1859~1871년 낭만주의적 시대
 Ⅱ. 1872~1877년 인상주의적 시대
 Ⅲ. 1878~1887년 구성적 시대
 Ⅳ. 1888~1906년 종합적 시대

그렇다면 그는 초기의 낭만주의적인 시대와 (그것은 고향인 엑상프
로방스에서 파리로 나와서 회화를 공부하지만, 살롱에 계속 낙선하
는 불우한 수업 시절이지만) 카미유 피사로(1830~1903년)를 통해서
인상주의를 알게 되고, 그 빛의 기법을 자신의 것으로 만들어 가며,

바로 세잔이 세잔으로 되는 시대에 양쪽에서 「올랭피아」를 그렸다는 것입니다. 즉 1870년의 파리 문화의 전면적인 전환의 양면에서 각각 '현대(모던) 회화'의 상징인 「올랭피아」를 그것에 더해 일부러 '모던'을 덧붙이며 자신 회화의 선언으로써 그렸던 것입니다.

따라서 당연히 이 두 작품의 기법은 완전히 다릅니다. 전자는 거의 낭만주의적인 표현성이 강한 양감(量感)이 있는 윤곽선만으로 그려져 있으며, 후자는 전자와는 달리 명도가 높은 색채가 분방하게 흘러넘치는 바로 인상주의적인 화면입니다. 그러나 마네의 「올랭피아」와 비교했을 때 크게 다른 점은 무엇보다도 여기에서는 올랭피아 자신의 얼굴에는 회화의 초점이 있지 않은 대신에, 마네의 작품에서는 모든 것이 그 존재를 암시하면서도 화면에는 결정적으로 등장하지 않았던 남자 손님이 그려져 있다는 것입니다. 즉 남자가 올랭피아를 보는 광경 그 자체를 그려 내고 있다는 것입니다. 실제로 1873~1874년의 작품에서 뚜렷이 가리키고 있듯이 회화는 바로 침대 뒤쪽에 서 있는 흑인 하녀가 '자, 보시죠'라며 시트를 들추며 올랭피아의 나체를 손님에게 (혹은, 그렇지 않을 수가 없습니다. 화가, 그 사람에게) 제시한 그 순간을 그리고 있는 것처럼 보입니다. 하지만 기묘하게도 남자는 그 나체를 바라보기보다는 오히려 (두 작품이 다 그렇지만) 뒤쪽에, 그것도 또한 나체 상태인 흑인 여자 쪽을 바라보고 있는 것처럼 보입니다. 주제의 중심은 틀림없이 올랭피아임에도 불구하고 회화는, 아직 그것을 제대로 보려고 하지 않는 것인지, 볼 수가 없는 것인지. 그런 의미에서 회화는(마네의 그것이 제시하고 있듯이) 「올랭피아」에 아직 도달하지 않은 것인지, 회화가 늦은 것인지. 그것이 바로 세잔이 덧붙인

'모던'이라는 말에 깃든 의미일지도 모릅니다. 잘 살펴보십시오. 올랭피아가 몸을 둥글게 말고 누워 있는 바로 언포름(무정형)한 눈이나 구름과 같은 덩어리(현실적으로는 침대와 시트를 의미하는 것일까?)를, 그것은 순수함의 흰색으로 올랭피아를 지켜 주고 있습니다. 이 남자는 과연 저 침대 위 검은 고양이를 대신해서 어딘가 익살스러운 모습의 털이 복슬복슬한 개가 위병처럼 가로막고 있는 이 경계선을 넘을 수 있을까? 전체적인 광경은 (그 사선(oblique)의 시선, 마치 배경처럼 거친 데생으로 처리된 커튼까지 포함해서) 우리가 이미 논했던 (제17강) 거의 동시대 사람인 드가의 저 「스타」(1876~77년경)와 놀라울 정도로 비슷함에도 불구하고, 여기에는 욕망의 격렬함이 있다기보다는 오른쪽 구석의 소파 위에 툭 하고 던져놓은 비단 모자처럼 고독, 「영원히 여성적인 것」(이것은 1877년 세잔 작품의 제목입니다)을 앞에 두고, 멈춰 서 있는 고독이 안개처럼 자욱하게 펴져 있는 것은 아닐까요?

　「모던올랭피아」(1873~74년)는 1874년 소위 제1회 인상파전에 전시되었습니다. 사실 그것이 세잔이 자신의 작품을 공표할 수 있게 된 첫 번째 기회였는데, 그때 동시에 전시되었던 작품이 「목맨 사람의 집, 오베르 쉬르 우아즈」(1873년)이었다. 확연히 다른 피사로의 영향을 강하게 받은 풍경화이지만, 그것을 대수집가 도리아 백작이 구매하게 되며, 세잔이 화가로서의 출발이 확고한 것이 되었습니다.
　「목맨 사람의 집」이라는 제목처럼 그렇게 죽은 사람이 있고, 당시에는 비어 있는 집이었던 그것이 화면의 왼쪽 절반을 차지하는 건물

세잔 「목맨 사람의 집, 오베르 쉬르 우아즈」 1873년 (오르세 미술관 소장)

인데, 그것을 돌듯이 화면 왼쪽 앞에서 내려오는 길이 꺾여 내려가며 건물 정면으로 나옵니다. 그러나 길은 더 아래로 내려가고 있으며, 그 건너편으로 오베르의 전원 풍경을 내려다볼 수 있습니다. 하지만 화면의 오른쪽 절반은 건물과 벽과 경사진 정원수 숲인지는 정확히는 알 수 없지만, 묘하게 섬뜩하고 거의 언포름한 진녹색의 덩어리가 차지하고 있습니다. 또 그곳에는 흰색 균열이 들어가 있습니다. '목맨 사람의 집'이 내포하는 불길하고 공허한 '죽음'의 기운을, 화면은 사선으로 펼치며 이어진 시선의 주변에 높낮이 차가 있는 복잡한 구조체를 설치함으로써 암시하고 있는지도 모릅니다.

물론 제 주관적인 인상이 나올지도 모르기 때문에, 거침없는 표현

세잔 「향연」
1870년경 (개인 소장)

을 해서는 안 되지만, 저는 '세잔의 사시(斜視)'라는 말로 표현해 보고
자 합니다. 즉 그 회화의 시선은 그 시선이 그것이 삼는 대상을 정면
으로 보지 않고(못하고), 사선으로 미끄러져 가지만, 그 대신에 회화
는 시선의 지각이 부여하는 지각적인 인상 이상의 것, 훗날 세잔 자신
이 말했던 센세이션(sensation) 즉 감각을 통해 감정적이며 극적인 정
서를 표현하려는 것이 아닐까요.

　실제로 「향연」이라는 대표적인 초기 작품에서 명확한 것처럼 세잔
은 무엇보다도 회화에 격렬한 센세이션을 원하고 있었습니다. 풍경화
도 그리곤 했지만, 앞으로 무슨 일이 일어날 것인지, 이미 무슨 일이

일어난 것인지, 온갖 불길한 분위기를 가득 채우는 것들입니다.

낭만주의적이기보다는 바로크적이라고 하고 싶은 그의 이 '체질 (tempérament)', 사실 이 단어도 센세이션과 함께 훗날 세잔이 자주 사용하는 단어이며, 또 그가 '원초적 힘'이라고 바꿔 말했던 (1903년 2월 22일 샤를 카무앙에게 보낸 편지) 단어인데, 바로 그의 회화 혁명을 추진시킨 원동력이었다는 것이 이 강의에서의 제 가설입니다. 즉 피사로를 통해서 인상주의와의 만남으로 인해 작품이 밝은 빛으로 흘러넘친 풍경화나 정물화를 대신하면서 어두운 정념에 매료되어 가는 그 '기질'도 언뜻 보면 잠입하는 것처럼 보이지만, 사실 그것이야말로 그의 회화를 평생에 걸쳐서 이끌어 가는 것이 아닐까요? 바꿔 말하자면, 그는 풍경에도 정물에도 모두 '자연'에서조차 격렬한 센세이션을 끊임없이 원했던 것은 아니었을까? 풍경이 있고 그것을 회화가 그리고, 표상하고, 다시 현전(現前)시키는 것이 아니라, 풍경을 보는 그 회화의 시선 속으로 그 산이, 집이, 나무가 존재하는 극적인 센세이션이 생겨나는 것을 세잔의 회화는 끊임없이 욕망했던 것은 아니었을까? 그 욕망이야말로 세잔에게 평생 '자연'을 '탐구'하는 것을 강요했던 것은 아니었을까?

그렇다면 세잔은 그것을 어떻게 하려고 했으며, 또 어디로 도달하게 되었을까요? 그러나 그는 특유의 고집으로 이 '탐구'를 철저히 고수하며, 여러 가지 것들을 시험해 봤습니다. 그리고 바로 그것을 통해 그 후에 이어진 20세기의 모든 회화의 지평을 열었습니다. 그 기법 하나하나를 꼼꼼히 살펴보는 일은 엄청난 분량의 연구서에게 양보할 것

이며, 저는 이 강의에서 단 하나, '탐구'가 무엇보다도 공간의 극화를 통해서 이뤄졌다는 점을 강조해 보려고 합니다. 즉 센세이션이란 공간 그 자체가 연극화되는 것, 즉 공간이 단순하고 균질한 3차원 그릇이 아니라, 시선을 토대로 역동화 되는 것입니다. 대부분은 화면 앞쪽부터 안쪽으로, 그리고 화면 안쪽에서 회전하며 다시 앞쪽으로 크게 되돌아오는 듯한 운동, 시선과 동시에 센세이션의 표현이기도 한 공간 그 자체의 역동성이 그려져 있습니다. 그에 따라 대상물의 축이 기울거나, 형태가 데포르마숑(변형)을 일으킵니다. 공간은 지각의 장이라는 것 이상으로, 그의 말에 의하면 '볼륨'의 장, 즉 센세이션이라는 것이 대상과 주체의 조우 그 자체의 장을 의미합니다. 이것을 확실히 표현하자면, 회화의 공간이란 결코 그 이외의 것이었던 적이 없다고 할 수 있는 '회화의 진리'임에 다름이 없지만, 지각상(知覺像)의 '표상'(représentation)이라는 원리가 그것을 뒤덮고 있었습니다. 세잔은 그 회화의 '의상=약속된 것, convention)'을 벗겨내서 그 '나체'를 노출하려 했다고 할 수 있습니다. 그것은 '표상'이라는 원리가 '번역'(tradition) 혹은 '해석=연주'(interpretation)라는 원리에 명확하게 양보하는 것이기도 합니다.

이 강의에서는 그것이 구체적으로 어떻게 세잔의 작품 속에 나타날 것인지, 그의 '탐구'가 어떻게 진행되어 가는지에 관한, 연구로서는 고전적이라 할 수 있는 얼 로란의 『세잔의 구도』(원작 1943년)[27]에서 몇 가지 사례를 들어보고자 합니다. 로란은 세잔의 '모티브(이 또한 세잔이 사용했던 독자전인 용어입니다. 즉 '주제'가 아니라 '모티브'

27) 얼 로란 『세잔의 구도』 우치다 소노오(번역), 미술출판사, 1953년.

센세이션을 만들어내는 동기가 되는 것)의 현실을 사진으로 찍어서, 그것과 작품을 비교하며 세잔의 기법을 분석했습니다.

1) 우선 무엇보다도 표상 공간 속에서 중심적인 대상의 주위를 왼쪽에서 오른쪽으로 크게 돌듯이 움직이는 공간의 역동성 (예를 들면「사과가 있는 정물」,「비베뮈 채석장에서 바라본 생트 빅투아르 산」)
2) 축의 경사 또는 시점의 이동 등에 의한 데포르마송[28](예를 들면,「세잔 부인의 초상」,「과일바구니가 있는 정물」)

하지만 이것만으로는 충분하지 않습니다. 색채가 문제가 되지 않기 때문입니다. 즉 그것만으로는 세잔에 대한 인상파의 충격이 아직 명확하지 않기 때문입니다. 세잔은 피사로에게 색채를 배웠습니다. 그러나 그는 그것을 인상파답게 '빛'의 표현(=인상)으로써가 아니라 센세이션의 표현으로써 받아들였습니다. 세잔은 '빛'의 화가가 아니며, 그렇다고 상징주의의 화가들처럼 '의미'의 화가도 아닌, 센세이션의 화가입니다. 그 센세이션을 표현하기 위해서 그가 최종적으로 도달한 기법은 그가 '계획'이라고 불렀던 색채의 작은 터치(=면), 그 미묘한 볼륨들에 대한 '번역'이었습니다.

28) 자연의 대상을 변형해서 나타내는 미술 기법.

3) 색채 계획의 병치에 의한 볼륨(=센세이션)의 표현(예를 들면 「생 빅투아르 산」 [▶권두 삽화 20])

시선이 이끄는 대담한 두께감, 그러나 짧고 단편적인 데생 외에는 붓으로 터치한 후에도 그대로 뚜렷이 보이는 계획의 병치로 구성된 화면입니다. 물론 녹색으로 터치한 부분은 나무들, 갈색은 집들로 대응하고 있지만, 그러나 그것이 '표상'적인 관계가 아니라 '번역'적인 관계라는 것은 누구나 보면 알 수 있을 것입니다. 실제로 똑같은 녹색의 계획은 하늘에도 그려져 있으며, 동시에 하늘로 보이는 담청색의 계획도 화면 앞쪽에 촌락의 광경 속에도 출현하고 있습니다. 이 시기 세잔은 같은 물감을 얹은 붓을 화면 이곳저곳에 칠하는 방법으로 그렸다고 알려져 있습니다. 게다가 그것에는 미처 칠하지 않은 부분도 있으며, 캔버스가 그대로 노출되어 있습니다. 또 그것은 앞으로 칠해야 할 공백이 아니라, 화면의 일부분입니다. 칠하지 않은 그곳에 그런 여백의 공간을 도입한다기보다는 오히려 그곳에서 공간이 세워지고 있는 것처럼 보이기도 합니다. 공간이 '표상'되고 있기보다는 그곳에 공간이 '공간화'되려는, 공간이 말 그대로 '공(空)간(間)'으로써 나타나려 한다고 해야 할지도 모릅니다.

공간화(espacement), 결국 이것이 세잔 회화의 한 도달점입니다. 색채라는 섬세한 차이의 스펙트럼의 작은 단위(계획/터치)의 병치를 통해서 공간이라는 볼륨 생성 자체를 도래하게 한 것입니다. 공간은 이제 균질하고 투명한 그릇이 아니라, 섬세한 차이의 상호 작용을 통

세잔 「주르당의 오두막」 1906년(개인 소장)

해서 그곳에 나타납니다. 회화는 이미 있는 광경의 '표상'이 아니라, 오히려 아무것도 없는 곳에서 그 '광경'이 생성해 가는 그 과정을 그려내는 것입니다. 아니 만약 이 설명이 납득이 되지 않는다면, 음악에 대해서 생각해 보면 됩니다. 몇 개의 음표(note)가 놓이면 그러자 마자 그곳에 격렬한 센세이션과 함께 하나의 독특한 '공간'이 생겨납니다. 음악 스스로가 공간화합니다. 그와 마찬가지로 색채의 '계획' 또는 '터치'가 제대로 놓이면, 다시 말해 양손을 똑바로 맞잡아 단단하고 느슨하지 않은 '그물코'가 생기면 그곳에 마치 음악처럼 하나의 광경이 떠오르게 됩니다. 그리고 거기에는 예를 들어 말년에 「정원사 발리에」나 「주르당의 오두막」이 단적으로 가리키고 있듯이 그런 '그

물코'가 현실에 있는 대상물을 완전히 배신하고, 그것을 '해체'해 버리는 일마저 일어났습니다. 「주르당의 오두막」의 문에, 그리고 굴뚝에는 어째서인지 '하늘'이 들어가 있는 것처럼, '표상'은 마침내(자크 데리다의 표현을 빌리자면) 탈구축(deconstruction)되기 시작합니다.

세잔의 '탐구'는 드디어 '회화'의 탈구축에까지 도달합니다. 그것은 동시에 '회화'라는 것이 마침내 지각적 현실이라는 그 마지막 근거를 탈구축하는 것, 즉 본질적인 의미에서 회화는 '끝이 없는 것'이 되는 뜻이기도 합니다.

세잔 「목욕하는 여인들」 1906년(필라델피아미술관 소장)

 이렇게 세잔은 가장 회화다운 장르의 작업(풍경화, 초상화, 정물화)을 통해서 회화의 탈구축을 전개해 나갔습니다. 하지만 그와 동시에 이 최종적인 도착점에서조차 세잔은 이중적이라고 마지막으로 말해 두겠습니다. 아니 이제 그것에 관해서 논할 여지가 없지만, 그의 회화에서의 최종적인 욕망은 항상 나체를 그리는 것, 게다가 아주 바로크적인 한 곳에 모인 나체들을 그리는 것에 있었던 것처럼 생각됩니다. 서구 회화의 가장 근간이 되고, 가장 정통적인 '주제' 자연 속의 나체들을 그리는 것, 그것이 그의 가장 은밀한 '꿈'이었습니다. 그 욕망에 그는 마지막까지 충실했을 것입니다. 그래서 저 기묘하게 구축적인, 너무나도 노골적으로 구축적인 「목욕하는 여인들」의 작품들을 우리는 잊어서는 안 됩니다. 이제는 단순히 성적인 것이 아니라, 저 원시적이라 해야할 「향연」, '쾌락'을 향한 욕망, 그는 결코 그 서구 회화의 궁극적인 욕망을 손에서 놓지 않았습니다.

LECTURES IN CULTURAL REPRESENTATIONS:
ADVENTURES OF PICTURES

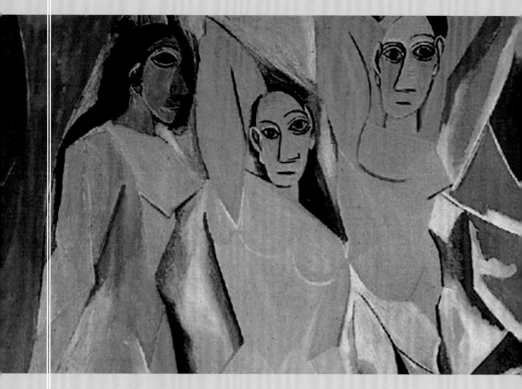

4

CHAPTER

회화의 '폭발'

20

구성과 감정(1)

회화의 퇴마 의식

피카소와 마티스가 진정한 우정을 맺기 시작한 것은 1930년 즈음이었다. 아마 피카소의 작품 특성이 서정적인 곡선으로 둘러싸인 장식적인 평면으로 변화한 이후의 일이었을 것이다. 피카소가 그런 종류의 작품을 조르주 프티 화랑에서 발표했을 때, 칸바일러는 불같이 화를 냈으며, 브라크도 분개했다. 두 사람에게는 이 심적 변화는 배신이나 다름이 없었으며, 피카소 또한 더는 옛 친구들과는 마음이 맞지 않았다. 마티스는 그런 사태에 미소지었을 것이다. 그러나 마티스는 꿋꿋하게 이 반역자를 받아들였다. 피카소는 그의 수호 성인인 파울로스처럼 다마스쿠스를 향하던 길에서 신의 계시를 받고 마음을 돌렸다. 1930년대 피카소의 조각품을 살펴보면 1911~1913년 즈음의 마티스 작품을 발전시켜 과격하게 표현한 모작처럼 보이기도 한다.

전쟁 중에 마티스는 입체파에 주목했었지만, 이번에는 마티스가 끊임없이 추구하고 발전시켰던 야수파에 관해서 피카소가 경의를 표했다. 회화에 대한 두 사람의 승리는 서로 겹쳐졌다. 서로 힘의 줄다리기를 계속하는 것은 에너지만 낭비될 뿐이었다. 이미 두 사람의 관계는 그런 단계를 뛰어넘어, 상대에 대한 강한 호기심으로 우정의 문마저 열게 되었다. 라이벌 의식은 거의 없어졌지만, 그 약간의 여운이 둘이서 함께

보낼 때는 양념 같은 역할을 했고, 또 떨어져서 지낼 때는 격려가 되었다.

피카소와 마티스는 서로 작업의 진행 상태나 창조성에 관심을 기울였고, 과거 거장에 대한 취향이 다르다는 점에 재미를 느꼈다. 특히 들라크루아와 앵그르, 마네와 반 고흐에 관해서는 의견이 엇갈렸다. 두 사람은 전처럼 작품을 교환하게 되었다. 상대방에 대한 태도가 누그러들었고, 강한 감정적 유대감을 맺었다. 무엇보다도 두 사람에게 이 정도로 서로를 이해해 주는 상대가 따로 없었기 때문이다.

(프랑수아즈 질로 『마티스와 피카소』[1])

프랑수아즈 질로(1921년~)는 1946년부터 1953년까지 파블로 피카소(1881~1973년)와 함께 생활하며, 슬하에 1남 1녀를 두었던 프랑스인 화가로, 그녀가 1878년 이후 (이미 전 저서 『피카소와의 생활』을 쓴 이후) 다음에는 앙리 마티스(1869~1954년)를 중심으로, 20세기 회화 이론의 여지가 없는 두 거장의 교류를 가까운 시점에서 기술한 책에서 인용한 것입니다.

이 강의도 드디어 제4부에서 20세기에 돌입하게 되었는데, 이 세기에서 회화는 그야말로 '폭발'하며, 모든 곳에서 회화 그 자체의 재정의가 이루어졌습니다. 화가는 이제 정해진 '회화'라는 제도 속에서 그림을 그리는 것이 아니라, '회화란 무엇인가? 예술이란 무엇인가?'라는 질문에 스스로의 독창성을 가지고 대답해야만 했습니다. 그리고

1) 프랑수아즈 질로 『마티스와 피카소』 노나카 구니코(번역), 카와데쇼보신사, 1993년. 칸바일러는 피카소를 유명하게 만들어 준 화랑 소유주였습니다.

실제로 이전까지 우리가 살펴본 1300년부터 1900년까지 유럽 회화의 틀 속에서는 전혀 생각지도 못했던 '회화'가 등장하게 됩니다. 대부분 혼란스럽다고 말할 수 있는 그 다양성을 이 강의에서는 상세히 다룰 수는 없습니다. 어쨌든 '회화란 무엇인가?'라는 질문에 관한 해답을 일단 찾을 수만 있다면, 그 후에는 그것을 실행으로 옮기기만 하면 되는 것이 아니라, 화가는 그림을 그릴 때마다 질문을 반복하고, 그리고 그 질문에 따라 답도 변해 갑니다. 그런 변화의 총체를 여기에서 모두 논할 수는 없습니다. 따라서 예를 들어 피카소처럼 생애를 걸고 스스로가 변화함으로써 회화를 끊임없이 변화시켰던 화가에 관해서도, 우리는 이 장에서 아주 짧은 1900년대 초반 입체파의 위상만을 확인하려 합니다. 하지만 그는 91세까지 살면서 모든 장르를 합쳐서 무려 십수만 점이나 되는 작품을 남겼습니다. 그의 죽음은 1973년, 즉 이 강의에서 정한 1968년이라는 회화의 역사를 일단 끝으로, 이후에도 생존해서 제작을 계속해 왔습니다. 그래서 이 강의의 기술을 훨씬 더 넘어서, 각각의 예술가가 고유의 격렬한 삶을 전개하고 있다는 것을 더욱더 강조하기 위해, 1930년대에 깊어진 피카소와 마티스의 '우정'에 관한 일화를 살펴보고자 합니다.

어쨌든 20세기의 회화는 피카소와 마티스의 연결선에서부터 시작되는 것이 틀림없습니다. 이 강의에서는 역사를 부각하여, 즉 입체적, 구조적인 역동성으로 느끼기 위해서 (화가가 데생을 진하게 할 때처럼) 일부러 선을 진하게 그려 넣을 때가 있는데, 여기서도 약간 극적으로 다음 내용을 강조하며 1906년 전후 '회화'에 질주하던 하나의 불연속선을 새겨 두고자 합니다.

1904년 파리의 살롱 도톤느에서 한 공간 전체에 세잔의 작품을 전시하게 되었습니다. 타블로 31점, 데생 2점. 이것이 세잔의 '탐구'가 '회화의 역사' 속에 완전히 받아들여지고 인증되었던 사건이었습니다. 세계적인 규모로 그의 명성이 확립되며, 1904년 10월에 그는 세계적으로 유명해지게 되었습니다. 이어서 1905년과 1906년에 살롱 도톤느에서도 그의 작품이 10점씩 전시되었지만, 그 1906년 10월에 세잔은 세상을 떠났습니다. 1907년에 살롱 도톤느에서 56점의 작품을 모아서 큰 회고전이 열렸습니다.

이 1904년은 볼라르 화랑에서 마티스의 첫 개인전이 열렸던 해였습니다. 그리고 익년 1905년에 살롱 도톤느의 한 공간에 모인 원색을 많이 사용했던 고흐와 고갱의 뒤를 잇는 표현성이 강한 작품들에 대해 비평가 루이 복셀이 붙인 이름이 '포브(야수)'입니다. 그 중심에는 마티스가 있다고 해도 과언이 아닙니다.

그보다 조금 뒤의 일이지만 1907년 가을, 피카소는 「아비뇽의 여인들」을 그렸습니다. 공개된 것은 꽤 지난 1916년이었는데, 지금 생각해보면 그 작품이 입체파의 출발점이었습니다. 익년 1908년, 피카소의 작업실에서 마티스는 조르주 브라크(1882~1963년)가 특별히 세잔의 고향까지 찾아와서 그의 '탐구'를 익히기 위해서 그렸던 「레스타크의 집」을 보게 되었습니다. 그리고 그 그림에 대해서 어떤 계기에 마티스가 작은 스케치를 그렸고, 거기에 '작은 큐브'라고 써넣은 것을 복셀에게 보여주었습니다. 그 일로부터 입체파(큐비즘)라는 말이 생겼다고 알려져 있습니다.

브라크 「레스타크의 집」
1908년 (베른 미술관 소장)

　이렇게 1906년 세잔의 죽음 전후에 야수파와 입체파라는 두 움직임이, 각각 복잡하게 뒤얽힌 인간관계를 배경으로 생겨납니다. 그러나 그 두 화파 모두 '인상파'라는 명칭이 그러했듯이, 외부에서 붙여진 이름이라는 점 또한 잊어서는 안 됩니다. 화가들은 여전히 자신들의 '탐구'를 직접 명명하지는 않았습니다.

　그러면 실제로 작품을 살펴보도록 하겠습니다. 우선 입체파부터 살펴보겠습니다. 입체파라면 바로 「아비뇽의 여인들」 [▶권두 삽화 21].
　피카소가 그 이름을 직접 짓지 않았더라도, 그것이야말로 진정한 20세기 '회화'의 강렬한 선언이라 할 수 있습니다. 즉 '과거'에 응답하면서 그러나 '과거'와는 단호히 단절하는 그런 모더니티의 근본적

인 몸짓을 나타내는 '논란'적인 선언입니다.

바르셀로나 사창가의 한 광경을 나타낸 것으로, 주제로써는 (1905년의 살롱 도톤느에서 피카소가 봤던) 앵그르의「터키탕」과 마네의「올랭피아」로 연결되는 나체상입니다. 물론 우리는 거기에 세잔의「목욕하는 여인들」에 대한 욕망의 답습을 찾아보아도 좋습니다. 또한, 전체적으로 훗날 입체파 화가들의 황금 규율이 되는 세잔의 "자연을 원통, 구, 원뿔로 다루시오"(1904년 에밀 버나드 앞으로 보낸 편지)라는 말에 나타나 있듯이 (그것이 세잔의 진의였는지 아닌지는 별개로) 대상을 기하학적인 형태로 분해한 후에 종합하는 방법이 피카소의 독자적인 방법으로 실천되고 있다고 말할 수 있습니다.

그러면 그 피카소의 독자적인 방법이란 무엇일까요? 그 문제를 생각하는 데 있어서 시사적인 것이 이 작품의 습작이 된 소묘입니다. 닐 콕스『큐비즘』[2]의 논술에 따라 연필과 파스텔 그리고 수채화 2점의 소묘를 살펴보도록 하겠습니다.

첫 번째 그림은 7명의 인물이 등장하는데, 콕스의 설명에서 확인해 보도록 하겠습니다.

> 1972년에 피카소는, 가장 왼쪽에 있는 인물은 의대생이며, 그는 두개 골을 가져와서 사창가에 막 들어온 모습이라고 했지만, 바젤 미술관의 소묘에서는 그 학생이 들고 있는 건 책이다. 의대생은 왼손으로 커튼을 걸어 올리고 있는데, 몇 개의 다른 소묘에서는 다른 남성이 (뱃사람이라고 알려져 있다.) 의대생이 들어오는 모습을 바라보고 있다. 앉아

2) 닐 콕스『큐비즘』다나카 마사유키(번역), 이와나미 서점, 2003년.

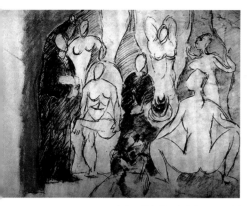
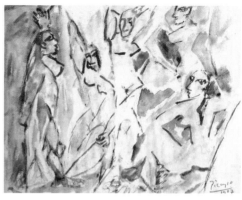

피카소 「아비뇽의 여인들」 스케치　　　피카소 「아비뇽의 여인들」 스케치
1907년 (바젤 미술관 소장)　　　　　1907년 (필라델피아 미술관 소장)

있는 뱃사람 앞에는 보론(스페인의 술 전용 플라스크)와 세 조각의 수
박이 담긴 접시가 있다…… 그리고 다섯 명의 나체 여인들이 뱃사람을
둘러싸고 있다. 두 남성 사이에는 한 명의 매춘부가 한쪽 다리를 꼰 채
로 앉아 있다. 오른쪽 앞쪽에는 또 다른 한 여인이 의자에 앉아서 분명
히 의대생 쪽으로 얼굴을 향하고 있다. 그녀의 뒤쪽에 있는 커튼을 열
어서 방으로 들어오는 여인 또한 똑같이 의대생 쪽을 바라보고 있다
…… 의대생을 없애고, 없앤다기보다 오히려 그것을 다른 한 명의 나체
의 매춘부로 변경하고, 더구나 의자 뒤쪽에 서 있던 매춘부와 뱃사람을
없애기로 한 것은 훨씬 나중에 있었던 일이었다. 최종적으로 다섯 명의
인물상이라는 구성은 완성작의 토대가 되었던 1907년 6월의 수채화로
첫 선을 보였다.

　　이것 또한 강의의 일부로써 솔직히 고백하자면, 저는 이 글을 읽고
서 처음으로 이 「아비뇽의 여인들」이라는 회화를 오래 지속된 '변형'
과정의 도달점으로써 이해할 수 있게 되었습니다. 그와 동시에 이 작

품에는 확실히 '중심'에 '부재', 아니 '삭제'가 있다는 것을 가설적으로 생각하기 시작했습니다. 즉 '남자(들)'의 '삭제', '말소' 또는 '은폐'라고 말할 수 있을까요?

의대생은 현재 커튼을 걷어 올린 그 특징적인 왼손만은 남겨둔 채로 그의 뒤쪽에 있던 매춘부와 일체화되어 나체로 '변형'되었습니다. 그리고 중앙에 있던 뱃사람은 완전히 '삭제'되고 말았습니다. 하지만 그와 동시에 화면 앞쪽에 있던 꽃병은 사라지고 그 대신에 원래 뱃사람 앞 테이블에 있던 수박이 화면 앞쪽을 차지하고 있습니다. 하지만 만약에 수박을 '기호'로써 받아들인다면, 필라델피아 미술관에 소장된 소묘(그리고 타블로)에서는 뱃사람은 단지 '삭제'된 것이 아니라 화면 앞쪽, 즉 화가가 위치하는 쪽으로 '이동'했다고도 말할 수 있을지도 모릅니다. 뱃사람은 대상의 중심이 아니라, 그곳에서 빠져 나와 대상을 보는 '시점'이 된 것입니다. 그리고 나체 여인들에게 바젤 미술관에 소장된 소묘에는 찾아볼 수 없었던 커다란 눈이 명확하게 그려져 있습니다. 나체들이 시선을 갖기 시작한 것입니다.

세 명의 남자가 있었습니다. 커튼을 열고 나체 무리로 들어오는 남자, 나체 무리에 둘러싸인 남자, 그리고 잊어서는 안 될 그 광경을 조금 떨어진 곳에서 바라보고(그리고) 있었던 남자. 이 세 명의 '욕망'의 주체였던 남자들이 그 존재가 삭제됨으로써 오히려 한층 더 생생하게 '욕망'의 대상인 나체 무리가 회화를 통해서 '현전(現前)'합니다. 현전한 것들의 재·현전 = 표상(représentation)이 아니라, '구성(composition)'으로써의 재·현전입니다. '변경'하고 '대항'하고, '더 강하게' 강조하기 위한 're-'의 작용을 나타낸 것입니다. 미셸 푸코

가 논했던 벨라스케스「시녀들」에서는 아직 왕의 부부라는 권력의 중심은 '거울'이라는 표상 장치를 통해서 간신히 그 '부재'의 현전을 담보하고 있었습니다. (제9강 참조) 하지만 그로부터 3세기가 지난 스페인에서는 '표상의 표상'이라 할 수 있는 '거울'은 여러 개의 파편으로 산산이 조각나 버렸습니다. 그 파편을 조립하고, 재구성하는 것으로 회화는 하나의 시점으로 환원할 수 없는, 예를 들어 의대생, 뱃사람, 화가, 이 세 사람의 시점이 중첩하는 것처럼 그러한 뜻으로는 초월적으로 현전하는 다양체, 하지만 어디까지나 2차원 평면상에 전개되는 다양체를 '탐구'하게 됩니다.

그래서 푸코가 『말과 사물』의 서두에「시녀들」의 분석을 놓고 주체의 통일과 부재를 논한 것에 대항한다면, 우리는 그로부터 2세기반 전에「시녀들」의 화면 속 화가와 마르가리타 왕녀(또는 왕의 부부)와 가장 안쪽 입구에서 들어오고 있던 세 명의 남성의 시선을 통해 바라본 광경이, 각각의 주체를 말소적으로 통합했던 시점을 통해 재구성되고 있으며, 그것에 바로 고전적인 '주체'와는 다른 다양체, 즉 구성적인 '주체'라는 모더니티 '주체'의 철학이 선명하게 제시되어 있다고 할 수 있습니다(실제로 말년에 피카소는 많은「시녀들」의 리메이크 작품을 그렸다는 것은 이미 알려져 있습니다. 거기서는 가장 안쪽 입구에서 들어오고 있던 남자가 극단적으로 강조되어 있다는 점을 짚어 두겠습니다).

하지만 이 글은 아직 필라델피아 미술관에 소장 중인 수채화 스케치 단계에 겨우 대응하고 있는 것에 불과합니다. 즉 그 스케치는 여전히 회화 작품 세계의 통일성(거친 데생과 날렵한 색채의 터치에서 어

딘가 경쾌한 음악적 스타일이 피어오르는 것 같다)을 유지하고 있습니다. 그런데 피카소는 거기에서 타블로로 이동하는 사이에 그 통일성조차도 파괴해 버립니다. 거침없는 표현을 하자면, 중학생 정도 나이였을 때, 이미 회화의 완벽한 고전적 기법을 습득했던 피카소에게 회화의 길은 파괴하고 또 다시 파괴하는 길밖에 없었습니다. 작품을 완성하려는 그 순간에 그것을 파괴하고, 더욱더 미지를 향해 한 걸음을 내딛는 것이 그의 사명이었습니다. 그 첫번째의 격렬한 표현이야말로 「아비뇽의 여인들」이었습니다.

실제로 피카소는 그 타블로 속에 그 전까지의 연작 스케치에는 없었던 차원을 도입했습니다. 그것은 누구나 보면 바로 알 수 있는 가면, 그것도 아프리카적인 가면입니다. 다섯 여인의 얼굴 중에서 가운데 두 명은 스케치를 토대로 한 선묘인데, 주변의 세 여인의 얼굴은 각각 극단적으로 변형되어 가면처럼 되어 버렸고, 게다가 그 얼굴의 가장자리에만 스며 나오듯이 '검은색'이 움트고 있습니다. (사실 제 자신은 이 세 개의 가면은 초기 스케치 상태에서 '삭제'되어 버린 세 명의 '남자'와 대응하는 그 '남자'들의 '욕망'의 형태라고 생각하지만, 여기서는 그것을 이렇게 넌지시 말씀드리는 것으로 마무리하도록 하겠습니다.) 그리고 동시에 그 가면적이고 반입체적인 구조의 원리가 화면 전체의 구성 원리가 되었습니다. 거기서는 부드러워야 할 커튼, 천, 과일조차도, 아니 공간 전체가 마치 하나의 '가면'처럼 구성되어 있습니다.

어떻게 이렇게 된 것일까? 훗날 피카소는 1907년에 처음으로 파리의 민족학박물관을 방문했는데, 그곳에서 아프리카의 흑인 가면이 지

닌 마술성에 매료되었다고 언급하기도 했습니다.

> (중략) 흑인들은 중재를 잘합니다.……모든 것에 대해서 미지의 위
> 협적인 악령에 대해서도 말이죠. 저는 그대로 주물(fétiche)을 바라보
> 고 있었습니다. 그리고 이해했습니다. 저도 또한 모든 것은 미지이며,
> 적이야! 라고 생각하고 있다는 것을 말입니다. (중략) 주물이라는 것
> 은 도구입니다. 만약 악령에게 형태를 부여할 수 있게 된다면, 우리는
> 그것으로부터 자유로워집니다. 악령, 무의식(그 당시에는 아직 모든
> 사람들이 이것에 관해서는 별로 언급하지 않았습니다)의 정동(情動,
> émotion). 이것들은 모두 같은 것입니다. 저는 제가 왜 화가인지를 알
> 게 되었습니다. 저 소름 끼치는 박물관에서 혼자 가면이나 인디언이 만
> 들었던 인형, 먼지 쌓인 목각 인형과 함께 있었던 그때, 「아비뇽의 여인
> 들」이 찾아왔던 것은 분명 그날이었을 겁니다. 하지만 형태 때문만이
> 아니었습니다. 그것이 제 첫 퇴마 의식(exorcisme) 회화였습니다. 정말
> 이예요![3]

아주 놀랄만한 발언입니다. 단지 가면의 조형성에 주목해서 그것을
새로운 회화의 구성 원리로써 채용한 것이 아니라, 피카소는 그곳에
서 피카소라는 화가의 깊은 존재 이유와 마주하였다는 것입니다. 즉
그에게 회화는 본질적으로 '퇴마 의식'인 것이며, 그것은 무엇보다도
미지라는 형태가 없는 악의적, 무의식의 감정에 형태를 부여하고, 그
로부터 해방되는 것을 의미합니다. 또한, 그것은 '정동', 이제는 '지

3) 앙드레 말로 『흑요석의 머리, 피카소·판화·변모』 이와사키 쓰토무(번역), 미스즈 책방, 1990년. 이 부분은
 제가 번역했습니다.

각'이 직접 일으키지 않는 '정동'입니다. 여기에 세잔에서 피카소가 한 걸음 앞서게 되는 지점이 있습니다.

이렇게 회화 자체가 '(아프리카적인)가면'이 되었다는 것. 즉 한 점에서 바라본 지각을 표상하는 것이 아니라, 다수의 시점에서 바라보는 것처럼 극단적인 방법으로 변형시켜 비현실적인 가짜 모습, 그리고 그 자체가 몇 개의 작은 면(계획)에 따라 구축되는 표상. 바꿔 말하자면, 회화는 이제 3차원 공간을 속임수 그림(트롱프뢰유: trompe-l'œil)처럼 제공하는 것이 아니라, 그 자체가 독자적 기능을 갖춘 독특한 표상체임을 오히려 노골적인 방법으로 나타냈습니다. 회화는 선언합니다 "저는 현실의 모조가 아니라, 현실에 그 '가면'을 부여하는 것"이라고요. 이렇게 되면 피카소는 여기서 '회화는 보이는 것을 보이는 것처럼 표상한다'라는 서구 회화의 근본적인 신념(Ur-doxa) 그 자체를 '퇴마 의식'으로 쫓아내고 있다고 우리는 말해보고 싶어집니다.

그러나 회화 자체가 '가면'이 된다는 것은 단지 인간의 얼굴이 '가면'이 되는 것이 아닙니다. 공간 자체가 '가면'이 되어야만 합니다. 그것은 공간이 몇 개의 '면'으로 분해되고, 그리고 또 재구성되는 것을 내포합니다. 각각의 '면'은 한편으로는 순수한 회화의 구성적인 요소에 지나지 않지만, 그러나 다른 한편으로 그것은 현실과 느슨하게 대응하는 것이 되어야만 합니다. 그리고 그 화면의 요소 그 자체가 '그림자'와 같은 성질을 띠며, 현실 공간 속에 있는 것처럼 회화에 그것을 그리는 것입니다. 여기에는 단지 대상을 보고, 그리고 그린다는 고

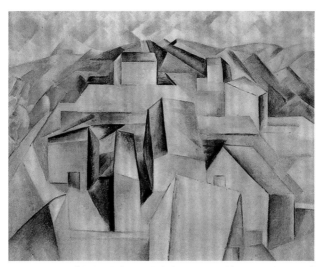

피카소 「언덕 위의 집, 오르타 데 에브로」 1909년 (뉴욕 근대미술관 소장)

전적인 행위에서는 결코 알지 못했던 공간 자체의 분해와 구축이라는
고도로 지적인 조작이 개입하게 됩니다.

1909년 여름, 피카소는 스페인의 카탈루냐 지방의 오르타 데 에브
로라는 마을을 찾았습니다. 그곳에서 그는 이 분해와 구축이라는 조
형 조작을 철저하게 추구하려 했습니다.

집이라는 '직체(直体)'의 중첩과 주위 공간과 어떻게 한 화면 속에
서 함께 구축되는지, 반대로 얼굴과 과일(배)이라는 곡면에 쌓인 '곡
체(曲体)'를 어떻게 분해하고 재구축하면 좋을지, 피카소가 공간 자체
의 구성(composition)을 추구하고 있다는 점을 이해해야 합니다. 그
과정에서 그는 이 얼굴의 조각 작품마저 만들었습니다.

이것은 단순한 조각이 아닙니다. 즉 「페르낭드의 머리」를 직접적
으로 조각 형태로 만들려고 했던것이 아니라, 아마도 '가면'으로써의

피카소 「여인과 배(페르낭드)」
1909년 (뉴욕 근대미술관 소장)

피카소 「페르낭드의 머리」
1909년 (피카소 미술관 소장)

‘회화’의 효과를 측정하기 위해서 ‘회화’를 3차원화 한 것이 아닐까
합니다. 여기에서 제 논리는 다소 비약하지만 이 ‘조각’을 보고 있으
면, 공간을 분해하고 재구축하는 입체파의 원리는 공간 자체를 단지
‘보는’ 것이 아니라, 그것을 느끼고, 그것을 ‘쥐고’, ‘만지기’를 원하는
것처럼 보이기 시작합니다. 마치 시각 장애인이 대상을 손으로 잡아
보는 것처럼 회화 또한 공간을 촉감으로 감지하려는 것입니다. 그래
서 그런 것이라면 저는 피카소 회화의 출발점이었던 ‘청색 시대’의 그
림이 단순히 시각 장애인을 많이 그리고 있는 것이 아니라, 회화 자체
가 ‘맹목’에서 출발하려는 것이라고 어느 서적[4]에서 논했던 그 강의
를 받아들여, 입체주의적 탐구 또한 공간을 만지는 것, 공간에 ‘손을
대는’ 것을 시험해 보고 있다고 가정해서 서술해 보고자 합니다. 그런

4) 고바야시 야스오 『청색 미술사』 헤이본사, 2003년.

의미에서는 훗날 입체파가 발전했을 때, 그림 안에 신문 등의 소재를 그대로 붙이는 이른바 파피에 콜레가 등장하는 것도 그것의 한 결과라고도 볼 수 있습니다.

이렇듯 피카소는 회화가 전면적으로 따랐던 절대적 전제인 '보는 행위'조차 은밀하게 '파괴'하려 한 것은 아니었는지 (그 내부에서부터 요즘 시대에는 탈구축이라는 말로 표현할 수 있겠지만) 이렇게 의문을 던져 보는 게 좋을 것입니다.

사실 피카소의 '퇴마 의식'이라는 발언은 1937년 5월, 저「게르니카」제작 중에 작업실을 방문했던 앙드레 말로에게 했던 말입니다(그것을 말로는 자신의『흑요석의 머리』의 서두에서 그 말을 인용했습니다).「게르니카」는 말할 것도 없이 1937년 4월, 스페인 내전이 한창일 때, 프랑코 장군을 지원하는 나치 공군이 스페인 북부 바스크의 중심 도시인 게르니카를 무차별로 공중 폭격 하는 그야말로 악마적 '파괴'에 대한 분노, 공포, 항의, 추도 등의 복잡한 감정을 말 그대로 '퇴마 의식'의 회화로써 표현한 것이라 말해도 될 것 같습니다. 여기서는 이제「게르니카」의 세계까지 다룰 수는 없지만[5], 그 표현 면에서는「아비뇽의 여인들」부터「게르니카」까지 30년의 세월을 꿰뚫는 하나의 선이 곧게 뻗어 있다는 것을 확인하실 수 있을 것입니다.

5) 예를 들면 장 루이 페리에『피카소의 게르니카-회화의 생성 계보』네모토 미사코(번역), 지쿠마 출판사, 1990년 등을 참조한 것.

21

구성과 감정(2)

영혼 vs 정신, 떠오르는 음악

이 구축적인 형태들은 모두 선율과도 비슷하며, 단순한 내면의 울림을 지니고 있다. 제가 그것을 '선율적'이라고 부르는 것은 바로 그 때문이다. 세잔을 통해서, 그리고 훗날에는 홀더를 통해서 새로운 생명을 부여받은 이것의 선율적인 구성은 오늘날에는 흔히 리드미컬한 구성이라고 불린다.

(바실리 칸딘스키 『추상예술론 – 예술에서의 정신적인 것』[6])

이전 강의에서는 피카소만으로 강의 전체를 채우게 되었으니 이번에는 앙리 마티스(1869~1954년)에 관해서 다뤄 보도록 하겠습니다.

간략히 말하자면, 1906년 전후 피카소의 혁명이 형태에 얽힌 것이었다면, 마티스의 혁명은 무엇보다도 색채와 연관되어 있습니다. 인상파, 신인상파, 고흐와 고갱 등이 시행했던 색채 혁명을 이어받아 마티스는 그것을 완성하려 했다고 말할 수 있으며, 그것은 바로 색채의 승리입니다.

그러나 과장해서 말하면, 색채와 빛은 지금 우리가 작성하고 있는 '회화사의 지도' 위에서 '남쪽'과 결부되어 있습니다. 그래서 '파리에

6) 바실리 칸딘스키 『추상예술론 — 예술에서의 정신적인 것』 니시다 히데호(번역), 미술출판사, 1958년.

서의 도주'가 아니더라도 마티스의 경력에 있어서 '남쪽'에 있던 순간을 찾아본다면, 그것이 선명하게 나타나는데 그곳은 바로 콜리우르입니다. 파리에서 남서쪽으로 내려가서 곧 스페인 국경과 근접한 카탈루냐 문화권에 속하는 지중해 연안의 어촌입니다. 1905년 여름, 마티스는 그곳을 방문했습니다. 그리고 그곳에서 마티스만의 회화의 창이 열렸습니다. 한마디 덧붙이자면, 지난 1901년에 그는 남프랑스의 생트로페에서 여름을 보내고, 그곳에서 신인상파의 거장 폴 시냐크(1863~1935년)와 대결하게 되었는데, 그 대결이 마티스를 독자적인 길로 향하게 했습니다. 그 방향에 대한 결정이 이듬해 여름 개화라는 표현으로는 부족한 폭발이 일어납니다.

그것은 바로 항구를 향해 활짝 열린「콜리우르의 열린 창」[▶권두삽화 22]입니다. 멀리 보이는 제방, 항구에 떠 오른 배 몇 척, 아마도 담쟁이덩굴이 뒤엉킨 베란다에 놓인 (붉은색 제라늄으로 추측되는) 꽃 화분. 창 위쪽이 붉은 것을 보니, 아침 노을로 보이는 빛에 의해 바다마저 분홍빛으로 물결이치고 있는데, 이 부분을 마티스의「인상, 해돋이」라고도 말할 수 있을 것 같습니다. 창을 통해서 강렬한 빛이 곧바로 실내, 그리고 화가의 영혼에 쏟아져 들어오고 있습니다. 그러나 내부는 이제 어두운 그림자 속에 남겨진 것이 아닙니다. 순식간에 녹색, 그리고 그것과 보색 관계를 이루는 연보라색으로 물들고 있습니다. 빛이 색채가 되어 폭발합니다. 훗날 마티스는 "색채는 다이너마이트나 다름없었다. 색채 자체가 빛을 발하고 있었다."라고 말했습니다[7].

7) 힐러리 스펄링 『마티스, 알려지지 않은 생애』 노나카 구니코(번역), 하쿠스이사, 2012년, 111페이지.

물론 르네상스 이후, 고전 회화에서의 창은 항상 회화 자체의 은유를 나타냈습니다. 벽에 걸려 있는 한 장의 평면적 타블로가 시각의 효과로써 '창'과 같이 3차원의 광경을 출현시키는 것입니다. 그러나 「인상, 해돋이」도 그러했듯이, 모더니티 시대의 회화는 3차원의 광경을 환각처럼 표상하는 것이 아니라, 그 광경이 화가라는 주체에 침입해 오는 그 효과를 표현하려 했습니다. 우선은 '인상', 그리고 '감각', 그리고 더 깊숙한 '감정(정동)', 즉 영혼에 대한 효과로 그것은 도달하려 하고 있습니다. 즉 마티스는 콜리우르 부둣가에 있는 친구의 별장 2층 방으로 바다 쪽에서 들어오는 빛의 풍경을 그저 그리려던 것이 아닙니다. 그러면서 그와 동시에 그 빛이 그의 영혼이라는 '실내'에서 '감정'이 되어 피어오르는 그 현상을 현상으로써 그리고자 한 것이라고 볼 수 있습니다. 현실의 방에서는 그늘이 져서 어두운 벽이었던 것이 에메랄드그린 혹은 짙은 보라색으로 터져 나옵니다. 창문틀도 현실에서는 나타날 수가 없는 빨간색으로 그려져야만 했고, 또 어느샌가 파도의 색도 한결같이 분홍색을 띠고, 그것이 이 '실내'까지도 물밀듯이 밀려들어 옵니다. 그것을 받아들인 그의 '영혼'은 배의 돛대처럼 흔들거리며 설레입니다. 이제는 색채를 형태 속에 가둬 두는 것 따위는 문제가 되지 않습니다. 색채를 물체에 종속시켜 두어서는 안 됩니다. 여기에서 지금 즉시 색채를 그런 음악처럼 떠올라야만 합니다. 훗날 마티스의 발언을 다시 한번 살펴보면, "우리는…… 자연을 앞에 둔 어린아이와 다를 바 없다. 우리는 자신의 기질을 자유롭게 말하게 만들어야만 한다.……규칙에 따랐던 것은 모두 무시하고,

마티스 「삶의 기쁨」 1905~1906년 (반즈 재단 미술관 소장)

느낀 그대로 그림을 그린다. 단지 색채에만 의존한 채로"[8]라고 했습니다.

하지만 이렇게 되면 우리는 제8강에서 엿본 질 들뢰즈의 '바로크의 건축물'을 다시 떠올려 보는 것도 좋을 것입니다. 즉 개구부가 없는 '주름으로 인해 변화시킨 천이 걸려 있을 뿐인 방'과 오감이라는 '창'을 가진 방의 2층 건물, 결국 바깥 세계와 접속하는 부분과 창이 없는 '영혼'의 2층 건물. 하지만 지금 마티스와 함께 마침내 그 '닫힌 창'이 활짝 열리고 빛이 쏟아져 들어옵니다. 1층과 2층이 하나가 되어 버렸습니다. 그때, 그곳에 떠오르는 것은 「삶의 기쁨」(le bonheur de vivre) 이외의 무엇이 있을까를 떠올려 보십시오. 바로크의 그 '어

8) 앞선 주석에서 언급한 저서

두운 작은 방'에는 '주름으로 인해 변화시킨 천', 즉 주름이 많이 들어간 태피스트리가 한 장 걸려 있었다는 것을. 콜리우르에서 파리로 돌아간 마티스는 콜리우르에서 그리던 풍경화를 토대로 한 장의 거대한 그야말로 태피스트리라고 불러도 될만한 타블로를 그려 놓았습니다.

회화는 「삶의 기쁨」의 명확한 증거이며 그것이야말로 마티스의 확신입니다. 이 확신으로 마티스는 지금 조르조네, 틴토레토, 마네, 앵그르, 고갱, 고흐, 쇠라, 시냐크, 세잔, 즉 회화의 전 역사에 대해서 응답하고 있습니다. '영혼'의 가장 깊숙한 곳에는 '낙원'이 있습니다. 1904년, 생트로페에서 시냐크에게로의 오마주로써 점묘적인 기법으로 그려진 작품의 제목이었던 샤를 보들레르의 시 「여행으로의 초대」의 한 구절이 말하는 것처럼 그 '낙원', 나체 그대로의 육체가 자연과 조화하는 '낙원', 회화는 그 '낙원'에서 태어나야만 합니다. 그래서 색채가 폭발하는 화가의 작업실은 이미 처음부터 '낙원'이라고 그가 선언하는 것이라 말할까요. 「콜리우르의 열린 창」과 마티스 부인을 그렸던 「모자를 쓴 여인」(그야말로 색채의 '폭발'입니다!)이 출품된 살롱 도톤느의 제7실에 울리는 관중의 비웃음과 야유라는 마네의 「올랭피아」가 일으켰던 그와 같은 논란의 한가운데에서 마티스는 기죽지 않고 자신을 더 확립해 갔습니다.

그러나 이렇게 회화가 3차원의 현실적인 공간과 무차원 또는 무한차원의 '영혼'을 접속하는 2차원의 표현이라고 하면, 그것은 '장식'이라는 문제로 (하지만 오해가 생기지 않도록 설명하자면, 여기에서 말하는 '장식'이란 '외적인 장식물'이 아니라, 생명 또는 정신의 그야말로 무한의 '주름'과 같은 것, 생명이나 정신의 '장엄함'이라고 부르는

마티스 「붉은 방」 1908년 (예르미타시 미술관 소장)　마티스 「저녁 식탁」 1896~1997년 (개인 소장)

것이 적합하지만) 이와 이어지는 것은 피할 수 없습니다. 따라서 본래라면 여기에서 동시대의 공예, 건축, 디자인 분야에서 한 시대를 풍미했던 아르누보 운동과의 공진 현상 등을 깊게 파고들어야만 하지만, 그럴 여유가 없습니다. 그 극한이라고 할 수 있는 태피스트리와 같은 작품을 잠시 살펴보도록 하겠습니다.

「붉은 방」은 실제로 '장식용 패널'로써 제작되었으니, 장식성이 강조된 것은 당연하지만, 그러나 '붉은색'이라는 색채의 빛나는 강도 속에서 모든 것이 조화를 이루고 통일된 거의 극한의 그림으로, 더 이상 진행된다면 구상성이 유지되지 않는다고 생각하게 하는 작품입니다.
　무엇보다도 모험적인 것은 원래는 식탁보의 모양인 스페인 알람브라 궁전의 그와 같은 아라베스크 모양과 꽃바구니 모양이 배경 벽면까지 증식되어 있다는 점입니다. 원래 파란색과 흰색의 직물(투알 드

주이)이었던 것이 한 번 완성되었던 것을 마티스가 전면적으로 '붉은 색'으로 바꿔 그렸다는 일화는 잘 알려져 있습니다. 논해야 할 내용은 많지만, 여기에서는 이에 대응하는 현실이 어떤 것인가에 대해서 한 눈에 알아보기 위해서 1869~1897년의 「저녁 식탁」과 병치해서 살펴보도록 하겠습니다. 즉 마티스는 10년 전의 자신의 작품을 다시 꺼내서 그것에 전혀 새로운 표현을 넣었습니다. 이는 마티스의 '영혼'의 방 안에 걸려 있는 태피스트리인 것입니다. 아라베스크 모양은 그 '주름', 그것은 '음악'처럼 피어오릅니다.

화면 왼쪽 상단의 '창문'은 그 '영혼'의 방에 열린 개구부입니다. 그것은 '회화' 그 자체이기도 합니다. 회화야말로 '밖'과 '안'을 차단하는 벽에 구멍을 뚫어 빛을 인도하고, '밖'과 '안'이 같은 '자연'의 '생명'을 통해 이어지고 있음을 증명하고 있습니다. 그러면 화면 왼쪽에 약간 과하게 큰 의자야말로, 고흐가 그렸던 「폴 고갱의 의자」 또는 「반 고흐의 의자」를 떠올려 보면, 「마티스의 의자」라고 말해보고 싶지 않습니까(꼭 1911년의 「빨간 작업실」이라는 작품에도 '의자'가 묘사되어 있으니 참조해 주시기 바랍니다).

하지만 그렇게 되면 '영혼'이 불안과 공포에 휩싸였을 때, 회화 또한 그것을 충실히 반영하지 않을 수가 없습니다. 1914년, 제1차 세계대전이 한창일 때 파리 교외의 자택은 육군에 접수되었고, 친모는 이미 독일군의 점령 지역에서 연락이 두절, 전 세계가 전쟁으로 붕괴하던 그 시대에 빛이 흘러넘치는 콜리우르에서 마티스는 한 장의 타블로를 그렸습니다. 그것은 바로 「콜리우르의 프랑스식 창문」입니다.

마티스 「콜리우르의 프랑스식 창문」
1914년 (퐁피두 센터 소장)

창은 열려 있지만, 거기에 단지 '검은' 면만이 보입니다. 이 작품은
마티스가 생전에는 한 번도 공개하지 않았다고 알려져 있습니다.

그럼 마티스가 파리에서 「붉은 방」을 그렸던 그해에 암스테르담의
한 화가가 벨기에의 제일란트 지방 왈헤렌섬의 돔부르흐를 방문해서
한 여름을 보냈습니다. 그 이후 그는 거의 매년 그곳을 찾아가게 되었
고, 그 당시 회화의 혁명에 있어서는 '바다'의 발견이 결정적이었다고
말하고 싶지만, 즉 이것은 당시 마티스보다 두 살 정도 어렸던 36세
피트 몬드리안(1873~1944년)을 위한 '콜리우르'라고 말할 수 있을까
요. 그는 그곳에서 「붉은 나무」라는 타블로를 그렸습니다(템페라로
「푸른 나무」라는 작품도 그렸습니다만).

몬드리안 「붉은 나무」 1908~1910년 (헤이그 시립미술관 소장)

이 그림에 우리는 길게 머물지 않겠습니다. 다만 화가가 여기서 땅에서부터 나무 한 그루가 자라나 그것이 공간 속에서 화면 가득하게 복잡하고 미세한 구조를 지니며 펼쳐가는 역동성이야말로, 나뭇잎이 다 떨어진 나뭇가지를 통해서 보려고 하는 것을 확인해 보고 가겠습니다. 같은 고향에 살았던 고흐의 색채의 영향도 있지만, 이 시기에 몬드리안은 색채를 탐구하고 있었으며, 점묘화 기법으로 그림을 그리기 시작했습니다. 하지만 어디까지나 제 가설이지만, 이 돔부르흐에서 몬드리안이 발견했던 것은 '수평' 그리고 '수직'이었다고 말하고 싶습니다. '수평', '수직'은 누구나 알고 있다고 말하면 안 됩니다. 그것을 스스로의 세계 경험으로서 수육(受肉)해야만 합니다. 예를 들면 1905년부터 1909년에 걸쳐서 그는 수평적인 사구의 그림(「모래

언덕」1909년), 그리고 수직적인 풍차나 등대, 교회 등의 그림(「햇빛 속의 풍차」1908년)을 그리고 있습니다. 한편에서는 바다 그리고 사구, 또 다른 한편에서는 그 수평에서 수직으로 치솟은 등대, 교회, 풍차, 그리고 물론 나무야말로 '수평'과 '수직'의 교차입니다.

하지만 이 돔부르흐에서 몬드리안은 아직 몬드리안이 되지 않았습니다(그 뜻으로는 이는 '콜리우르'가 아니라, 아직 '생트로페' 단계라고 말하는 쪽이 좋을 것 같습니다). 몬드리안(Mondriaan)이 몬드리안(Mondrian)이 되기(실제로 서명이 바뀝니다) 위해서는 파리로 가서 입체주의와 만나야만 합니다. 그것은 1911년 말의 일입니다. 그곳에서 그 「붉은 나무」에서 색채가 빠진 「회색 나무」가 되고, 「꽃이 핀 사과나무」가 됩니다. 그리고 마침내 「나무」는 드디어 「구성 no. 2」에 이릅니다.

이 변화의 과정을 어떻게 말하면 좋을까요? 「회색 나무」에서는 나무줄기의 검은 선 '사이'를 상당히 커다란 회색의 터치가 차지하고 있습니다. 그리고 자세히 보면 그 검은 선이 엉킨 윗부분에는 이미 현실 속 나무에서는 있을 수 없는 하늘에서 땅으로 흐르는 원호 형상의 선도 나타나고 있습니다. 그것이 「꽃이 핀 사과나무」에서는 검은 선과 그 '사이'가 서로 침투하면서 모호해지며 일원화되기 시작합니다. 게다가 땅과 대응하고 있던 화면 하단의 수평선은 사라져 있습니다. 어디까지가 '사과나무'이고 어디까지가 그 주변 '공간'인지 이제 구분조차 할 수 없습니다. 오히려 화면 전체가 그대로 '꽃이 핀 사과나무'인 것처럼 보이기도 합니다. '줄기'는 그려져 있지만, 그 '줄기'에서

몬드리안 「회색 나무」
1911년 (헤이그 시립 미술관 소장)

몬드리안 「꽃이 핀 사과나무」
1912년 (헤이그 시립 미술관 소장)

화면 가득히 구조가 꽃이 피는 것처럼, 즉 현실의 대상을 추상화하는 것이 아니라 회화 자체가 「나무」가 되는 것입니다. 그래서 줄기라는 단순한 '표상'이 아니라 회화가 '나무'처럼, 혹은 조금 더 직설적으로 말하자면 '나무'가 되어 그 구성을 화면 가득히 펼치고 있습니다. 회화 = 나무입니다. 그것은 이제 현실에 있는 나무를 표상하는 것이 아니라, 화가의 '정신'이라는 대지에서 직접 생겨난 '나무'의 조형 표현이 됩니다. 아니 이제 그곳에는 '나무'라는 지시조차 필요하지 않으며, 음악 작품이 번호로 불리듯이 단순히 「구성 no. 2」라고 불러야만 하는 방향으로 진행하게 됩니다. 조금 과장해서 표현하자면, 이를 추상 회화의 탄생이라고 할 수 있습니다.

하지만 여기서 회화는 확실히 전환을 합니다. 즉 그것은 이제 외부 세계의 대상(자연)의 지각·수용에 머무르지 않습니다. 반전해서 인간의 '정신' 속에 있는 것, 그 형식의 표출·산출이 되는 것입니다.

앞에서 저는 마티스의 '영혼'의 '방'이라는 말을 했습니다. 그렇다면 '영혼'과 '정신'은 어떤 차이가 있을까요? 이런 어려운 질문에 제 답변보다는 몬드리안 스스로에게 대답을 듣고자 합니다.

몬드리안 「나무」
1912년(카네기 미술관 소장)

몬드리안 「구성 no. 2」
1913년(크뢸러 뮐러 미술관 소장)

영혼의 생명은 인간의 '감정'의 생명이다. 그것은 직관이다. '사물의 영혼'을 조형적으로 표현하는 것은 우리의 '영혼'을 표현하는 것을 의미한다. 그리고 그것은 예술의 최고 목표가 아니다. (중략)'영혼'? 성인들은 '동물'의 영혼에 관해서 말한다. 인간을 '인간답게' 하는 것은 정신이다. 그러나 예술의 사명은 '초' 인간성(슈퍼 휴먼)을 표현하는 것이다. 그것은 직관이다. 보편적이며 활동적인 그 불가사의한 힘, 그리고 우리가 '우주적'이라고 부르는 것의 순수한 표현인 것이다[9].

이 글은 1919년 그의 발언입니다. 몬드리안은 이미 1917년에 네덜란드에서 창간된 예술 잡지 『더 스테일』(양식)에 '회화에 있어서 신조형주의'라는 제목의 선언을 발표하고, 회화란 보편적인 형식성 표현을 목표로 한다고 크게 선언하고 있습니다. "보편성은 조형적으로는 '절대'적으로, 선에 관해서는 '직관성'으로 인해, 색채에 관해서는

9) 피트 몬드리안 「신조형주의에 관한 대화」 1919년(한스 L. C. 야페 『추상에 대한 의지–몬드리안과 '더 스테일'』 아카네 가즈오(번역), 아사히 출판사, 1984년).

평판성 및 '순수'에, 관계는 '균형'에 의해서 표현된다."[10]라고요. 즉 '정신'이라는 것이 갖는 보편적인(조형적인) 형식성을 그대로 직접 평면상에 표출하는 것이야말로 그가 정한 회화의 사명이 되는 것입니다. 그것은 회화가 회화에게 고유의 형식이란 무엇이냐고 질문을 던지고, 그것을 구성하는 최소의 요소로 인해서 '정신'의 순수한 균형을 평면상에 표현하는 것입니다. 이제는 현실의 대상을 추상화하는 것이 아니라, '정신'이라는 보편적인 형식을 회화를 통해서 현실화하는 것을 의미합니다.

이 관점에서 보면 「구성 no. 2」에도 아직 '나무' 형태의 흔적을 남기고 있었습니다. 거기에는 여전히 곡선이 다수 있으며, 색채 또한 그러데이션이 들어가서 '음영' 효과를 따르고 있습니다. 그것은 여전히 보편적이지도, 절대적이지도, 순수하지도 않았습니다. 그것은 아직은 인간적이었을지도 모릅니다. 하지만 그로부터 10년 가까이 「빨강, 노랑, 파랑, 검정이 있는 구성」에서는 확실히 어떠한 현실 세계에 대한 관계의 흔적조차 없이, 동시에 그것을 보는 화가의 시점조차 사라졌으며, 세계와의 관계가 절단된 의미에서 절대적이고 순수한, 즉 초인간적인 그러나 하나의 회화적 '균형'이 출현하고 있다고 말해야 합니다.

'나무'는 대지라는 수평, 거기서부터 하늘까지의 수직이라는 근원적인 관계를 나타내는 것이자, 또한 섬세한 구조가 만들어진 생성의 역동성에 대한 은유 그 자체였습니다. 그 '나무'의 '양식'을 극한까지

10) 앞선 주석에서 언급한 저서

몬드리안
「빨강, 노랑, 파랑, 검정이 있는 구성」
1926년 (헤이그 시립미술관 소장)

보편화하고 절대화함으로써, 몬드리안은 '회화'라는 '나무' 자체가 되었고, 이제는 그 말단에 순수한 구성을 마치 무수한 나뭇잎 한 장처럼 꽃 피우게 하고 있는지도 모릅니다.

마티스의 원칙이 '호사, 평온, 관능'이라면, 몬드리안의 원칙은 분명 '절대, 순수, 균형'이었습니다.

하지만 말할 필요도 없는 이야기지만 이렇게 '나무'를 통해서 '추상회화'라는 '나무'를 정착시켰던 몬드리안은 말년에 나무들을 바라보는 것을 거의 병적으로 싫어했다고 전해져 있습니다. 그리고 생애 후반의 회화에서는 절대로 '녹색'을 칠하지 않았습니다. 그는 말년에 뉴욕에서 살면서, 마천루가 나무처럼 늘어선 대도시를 사랑했는데, 항상 "파리보다는 뉴욕이 좋다. 왜냐하면, 파리는 여전히 로맨틱하고 길 주변에 나무가 지나치게 너무 많아서"[11]라고 말했다고 전해져 있

11) 아카네 가즈오 『몬드리안』 1971년, 미술출판사, 115페이지.

습니다. '절대적인 순수'는 결국 '나무'라는 너무나 로맨틱하고 인간적인 존재의 양상을 더는 용서할 수 없었던 것일까요? 아니면 그것은, 혹은 반대로, 그가 사실은 지나치게 '나무'를 너무 사랑한 나머지, 그 사랑이 그가 확립했던 추상 세계를 파괴해 버리는 것을 두려워했던 것일까요. 그것에는 이해할 수 없는 예술의 수수께끼가 숨어 있는 것 같습니다.

다만 이렇게 되니 콜리우르, 돔부르흐에 이어서 또 하나의 지명을 언급하고 싶은 유혹에 저항할 수가 없습니다. 그곳은 바로 뮌헨 남서쪽에 바이에른 알프스 산기슭의 구릉 지대에 있는 무르나우라는 마을입니다. 몬드리안이 돔부르흐에 갔던 해인 1908년, 그곳에 모스크바에서 태어나 뮌헨에서 화가가 된 바실리 칸딘스키(1866~1944년)가 찾아왔습니다. 그리고 그도 그곳에서 이번에는 '바다'가 아닌 '산'을 보며 독자적인 추상화를 향한 길을 걷기 시작합니다. 그 여정의 키워드 또한 '정신'이었습니다. 무엇보다 그는 자신의 회화에 대한 선언이라고 할 수도 있는 『추상예술론 – 예술에 있어서의 정신적인 것』이라는 책을 쓰기도 했습니다(그 일부를 서두에 인용했습니다). 이러한 '정신' 중심주의와 같은 사상이 생겨난 배경에는 (이것은 몬드리안도 마찬가지로) 19세기 블라바츠키 부인으로부터 시작하는 신지학(theosophy)과 그것을 받아들인 루돌프 슈타이너의 인지학(anthroposophy) 등의 신비 사상의 영향도 있지만, 여기에서는 다루지 않겠습니다. 어쨌든 칸딘스키에 있어서도 추상화로 향하게 된 배경에는 확고한 종교적 또는 신비주의적 사상이 있으며, 그로 인해 '신비'라는 단어가 특권화되었다는 점을 이해하고 있어야만 합니다.

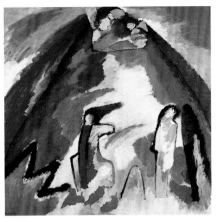

칸딘스키 「산」
1909년 (렌바흐하우스 미술관 소장)

칸딘스키 「제목 미상」
1913년 (퐁피두 센터 소장)

「산」은 정신적인 파란색으로 물들며 솟아 있습니다. 그러나 그 정상에는 무엇인가 '거리' 또는 '신전'이 있는 것일까요. 빨간색과 노란색, 흰색의 그 색채들은 화면 하단의 두 사람의 추상화된 인물의 색채와 똑같이, 아니 「산」 위쪽의 하늘도 같은 색채입니다. 따라서 이 「산」에 오르는 것 자체가 문제가 되는 것처럼 보이기도 합니다. 「제목 미상」(최초의 추상 수채화)는 화가 본인이 훗날 1913년에 제작했다고 기록하면서 문제가 되었지만, 현재는 1913년 제작되었다는 것이 연구자들 사이에서는 인정되고 있다고 합니다. 색채와 터치가 난무하는 자유로운 추상화이지만, 그래도 왼쪽 하단에 보이는 것은 붓처럼 보이기도 하며, 오른쪽의 선묘는 '손'을 떠올리게 하는데, 그렇다면 전체는 화가의 팔레트 그 자체냐고 묻고 싶어집니다. 실제로 몬드리안이 '손'을 추상하고 '색채'를 추상하며 기하학적인 구성으로 돌진했던 것과 비교하면, 칸딘스키는 어디까지나 화가의 육체, 그 '손'의 움직임을, 그리고 그것이 만들어 내는 '색채'의 사건성을 믿고 있

칸딘스키 「즉흥 no. 27(사랑의 정원 II)」 1912년 (메트로폴리탄 미술관 소장)

칸딘스키 「작은 기쁨」 1913년 (구겐하임 미술관 소장)

는 것이라고 할 수 있을까요. 즉 절대적이며 보편적이고 순수한 형식을 원하는 것이 아니라, 젊은 시절 그가 종종 말했다고 하는 "대상이 방해가 된다."라는 말 그대로 회화를 대상의 구속에서 자유롭게 했으며, 그리고 손＝색채의 자유가 매번 음악처럼 하나의 정신세계를 일으키고자 추구했습니다. 그러자 그곳에 솟아 나타나는 것 역시 '낙원'이었을 것입니다. 회화를 추상화하는데 필연적인 결과이지만, 칸딘스키는 1910년 즈음부터 이미「구성」이라는 제목의 연작을 그려왔습니다. 또「즉흥」이라는 시리즈도 있습니다. 그러나 그와 동시에 그 안에는 '낙원'이 있습니다. 마티스와도 닮아 전라의 육체가 흥겨워하는「사랑의 정원」이 있습니다. 그래서 그는 즉흥 시리즈에 있어서도 또한 그것이「사랑의 정원」인 것처럼 그리지 않으면 안 되었을 것입니다. 거기에서는 서로 사랑하는 남녀의 육체가 뚜렷이 그려져 있습니다. 그리고 그곳에는「작은 기쁨」(Kleine Freuden)도 있습니다. 그것은 마티스의「삶의 기쁨」과 연결되는 것인지도 모릅니다. 닥쳐오는 수많은 고난을 넘어서, 그러나 '산' 정상 너머에는 항상 '태양'이 있고, 그것이「작은 기쁨」을 가져다줄 수 있을까요? 칸딘스키에 있어서는 회화 그 자체가 그런 정신적인 '산'이었는지도 모릅니다.

22

회화는 운동한다
'농담'과 '욕'

피에르 카반느—당신은 캐서린 드라이어에게 이렇게 말한 적이 있습니다. 「계단을 내려가는 나부 No. 2」의 이미지가 떠올랐을 때, 당신은 "그것이 '자연주의를 향한 종속을 영원히 끊어낼 것이다……'라는 것을 이해하고 있었다."라고 말이죠.

마르셀 뒤샹—네, 그건 1954년 즈음에 있었던 일이었을 겁니다. 저는 사람이 비행기를 하늘로 날 수 있게 하려는 시대에는 정물화를 그리지도 않을 것이라고 설명했습니다. 어느 주어진 시간 내에서의 형태의 운동은 우리를 불가피하게 기하학과 수학으로 유도합니다. 그것은 기계를 만들 때와 같습니다. (중략)

(마르셀 뒤샹·피에르 카반느 『뒤샹과의 대담』[12])

시대가 격렬하게 움직입니다. 아니 시대는 항상 격렬하게 움직이지만, 그 격렬함이 세계의 일상 풍경을 크게 바꿔 놓는 시대가 있습니다. 우리는 이미 마네의 회화 속에서 증기 기관차가 질주하는 것을 보아 왔습니다. 파리의 거리에는 철로 된 에펠탑 또한 세워져 있습니다.

12) 마르셀 뒤샹·피에르 카반느 『뒤샹과의 대담』 이와사 데쓰오, 고바야시 야스오(번역), 지쿠마 학예문고, 1999년.

인간의 자연의 힘을 넘은 에너지의 해방과 철과 유리라는 새로운 물질이 인간 세상을 근본적으로 바꾸기 시작하고 있습니다. 그 운동은 20세기에 들어와서 더욱 빠르고 폭발적으로 진행하며, 마르셀 뒤샹 (1887~1968년)이 말했던 것처럼 비행기가 하늘을 날며, 길거리를 자동차가 질주하고, 뉴욕에서는 마천루가 솟아오르기 시작합니다. 우리가 모더니티라고 부르는 이 시대에 인간은 마침내 물질에 손을 대게 되었습니다. 물질의 문을 억지로 열어 그 비밀을 꺼내서, 즉 초인적인 방대한 에너지와 새로운 물질의 창조라는 차원을 열었습니다(그 필연적인 결과로써 전기와 원자력이 있으며, 그것들이 우리의 생활 기반을 형성하고 있습니다).

그리고 그와 함께 인간은 '쾌락'의 문도 열었다고 할 수 있을까요. 물론 '쾌락'은 태고부터의 시대에도 존재했다고 말할 수 있습니다. 하지만 이 시대의 소위 부르주아지 문화라는 시대야말로 (어디까지나 소외된 방대한 '노동'이라는 대가를 토대로 했다는 것은 강조해야만 하는 점이지만) '쾌락'을 향한 '욕망'을 광범위하게 직설적으로 표현하게 됩니다. 그리고 '노동'과 '쾌락'의 분리라는 이 근원적인 모순이 사회를 극도로 불안정하게 합니다. 인간 생활의 물질적 기반의 역동적인 변화에 대응하고, 어떠한 새로운 질서를 형성할지에 관한 격렬한 전쟁이 곳곳에서 발발합니다. 주권 국가의 패권의 차원에서부터한 국가의 사회 속에서의 질서 형성이라는 차원, 심지어 개인 각각의 격동하는 역사의 역동성에 대한 대응 차원에 이르기까지, 그것은 세계라는 '새로운 질서'의 구성을 내건 전쟁이기도 했습니다. 그리고 제1차 세계대전, 러시아 혁명, 제2차 세계대전…… 이 전쟁이 결론적으

로는 인류를 어떤 전대미문의 잔혹과 비참함에 말려들게 했는지 이제 와서 여기서 말할 필요는 없을 것입니다.

그래도 반드시 강조해 두어야 할 것은 회화도 그러한 '역사'와 결코 무관하지만은 않다는 것, 아니 오히려 회화야말로 그 어느 예술 분야보다 이 역사의 변동에 민감하게 응답하려 했으며, 그것을 선도하기까지 했다는 것, 즉 인간의 지각 세계가 근본적으로 변화해 가고 있다는 것을 회화는 무관심하게 있을 수가 없었던 것입니다.

그러나 한눈에 보기에는 기묘하게 생각할지도 모르지만 회화가 이러한 지각 세계의 변화에 대응할 때의 중요한 열쇠가 남프랑스의 자연 속에 틀어박혀 생 빅투아르 산을 그렸던 세잔의 작업 속에 있었다는 것을 우리는 보고 왔던 것입니다. 즉 구성, 거기에서 회화가 표상에서 구성으로, 또는 표현으로 그 원리를 크게 변경시켰습니다. 구성은 이미 시사했듯이 '작곡'이라는 의미를 통해서 '음악'과 연결되어 있었습니다. 그것은 감각적인 것의 '구성'이라는 차원입니다. 하지만 동시에 그것은 '기계'와도 연결됩니다. 기능적으로 구성(composition)이 된 '운동'으로서의 '기계' – 그야말로 바로 모더니티 시대를 관철하고, 사람들의 생활을 근본적으로 바꿀 수 있는 강력한 원리였습니다.

그 근본 원리를 회화가 스스로의 원리로써 취하려고 합니다. 그러나 그것은 틀림없이 회화에 있어서는 자기 파괴적인 시도가 될 수밖에 없었습니다. '순간'이라는 이념 아래에서든지 아니든지 간에 회화는 지금까지 모두 2차원 평면상에 정태적(靜態的)인 질서 구성을 산출해 왔습니다. 그것이 이제 '운동'이라는 동태를 취하려고 하는 것입

니다. 회화는 스스로를 탈구축할 수밖에 없게 됩니다. 아니 그것은 이미 터너의「비, 증기, 속도 – 그레이트 웨스턴 철도」에서 시작해서 그 시도를 마네의「철도」가 이어받았다고 할 수 있을지도 모릅니다. 입체파가 이미 해체를 통해서 구축하는 방법을 뚜렷이 내세우려 했다는 것도 확실합니다. 하지만 '운동' 그 자체를 회화적으로 파악하려는 시도는 이뤄지지 않았습니다. 그러나 1910년 전후부터 그전까지 모더니티 시대를 관철했던 문제점(problematic)이 마침내 모습을 드러냈습니다. 회화의 '운동'이 시작된 것입니다.

그 첫 충돌은 이탈리아에서 시작되었습니다. 즉 미래파가 시인 필리포 토마소 마리네티의 '미래파 선언'(1909년)에 의해 시작되었다는 점에 주목해 봐야 합니다. 우선 새로운 세계의 그 '선언'은 칼 마르크스의 『공산당 선언』에 따라 작성되었으며, 예술이 그 선언에 호응하는 전개를 이루게 되었지요. 그 내용을 한 번 살펴보도록 하겠습니다.

미래파 선언

1. 우리는 위험에의 사랑, 활력과 무모한 버릇을 칭송한다.

2. 우리 시의 본질적인 제 요소는 용기, 대담, 반역이 될 것이다. (중략)

4. 세상의 빛에 하나의 새로운 아름다움, 즉 속도의 미가 더해졌다는 것을 우리는 선언한다. 뱀처럼 거대한 배기관으로 꾸며진 트렁크가 달렸으며, 폭발하듯이 호흡하며 내달리는 자동차, 일제히 총성이 울리는 전쟁터처럼 포효하는 자동차는「사모트라케의 승리」보다 아름답다. (중략)

7. 미(美)는 이제 투쟁밖에는 존재하지 않는다. 공격적인 성격을 지니지 않은 걸작은 존재하지 않는다. (중략)

9. 우리는 세계 유일한 위생법인 전쟁, 군국주의, 애국주의, 무정부주의의 파괴적인 행위, 살인이라는 미(美)의 관념, 여성 멸시를 찬양하고자 한다. (중략)

11. 우리는 노동, 쾌락, 반역을 향하여 움직인 군중을 칭송한다. 현대의 수도에 넘쳐흐르는 혁명의 다양한 목소리의 밀려나는 파도, 병포 공장과 건축 작업 현장에서 전기의 폭력적인 달빛에 비친 밤의 진동, 연기를 내뱉는 뱀의 탐식과 그것을 삼키는 역(駅), 연기의 끈으로 구름에서 공중에 매달린 공장, 햇빛에 비친 커다란 강의 악마 같은 칼날 위에 몸을 내던진 체조 선수의 도약의 다리(橋), 수평선을 탐지하는 모험적인 상선, 긴 배 기관의 고삐를 건 거대한 철제 말처럼 철로 위를 발길질하며 달리는 기관차, 프로펠러가 돌아가는 소리와 열광적인 군중의 박수갈채 소리를 지닌 비행기의 미끄러지는 듯한 비행을 칭송한다[13].

현대 우리의 감각으로서는 있을 수가 없는 것이 공공연하게 언급되어 있습니다. 거기서는 '파괴'와 '아름다움'이 연결되어 있으며, 그것을 매개로 하는 것이 하나는 '기계', 그리고 또 하나는 '군집'. 여기에 있는 것은 '힘'(그것도 '기계'가 가져다 주는 인간의 능력을 훨씬 뛰어넘는 거대한 폭력적인 '힘')이야말로 인간에게 '미래'를 가져다 줄

13) 필리포 토마소 마리네티 「미래파 선언」 마쓰우리 히사오(번역), 『유레카』 1985년 12월호.

보치오니 「궐기하는 도시」 1910년 (뉴욕 현대미술관 소장)

것이라는 신념을 나타내고 있습니다. 그렇게 해서 이 '운동'이 1920
년대 이후, 이탈리아에서 파시즘의 '운동'으로 이어지며 그곳에 해소
되는 것처럼 되는 것이 현재의 시각으로는 필연적인 일이었다고 이해
할 수는 있지만, 여기에서는 특별히 그 내용을 다루지는 않겠습니다.
우리의 관심은 이러한 관념으로 인해 선도된 회화가 어떤 작품을 만
들어냈는지 그것에 있습니다.

그러면 우선 움베르토 보치오니(1892~1916년)의 작품을 보아야 합
니다.

가늘고 긴 굴뚝이 숲을 이루는 대도시의 광장 속에서, 경기장 속에
서, 사람들을 질질 끌고 군중에 휩쓸리는 듯하면서 거대한 말이 한 마
리가 아닌 여러 마리가 사납게 날뛰고 있습니다. 모든 것이 거세게 일
렁이고 휘몰아치는 혼란스러운 운동. 물론 여기에 뛰어오르는 말이
있다고 보아도 좋지만, 오히려 '궐기하는' 군중이 발산하는 엄청난 에
너지가 '말'의 형상이 되어 그려진 것으로도 생각하는 쪽이 좋을지도

모릅니다. 기묘한 것은 화면 중앙에 거대한 붉은 말의 코 근처에서 피어오르는 방추 형상의 푸른색인데, 이것은 무엇인가라고 제 자신에게 묻는다면 이것이야말로 이 군중에 대한 '희망'이라고 답할 수 있지만, 물론 확고한 근거는 없습니다. 또는 오히려 이 말이 물어뜯어 내려는 과거의 악한 체제의 상징일지도 모릅니다. 어쨌든 공업화된 도시 공간 속에서 노동자들로 이뤄진 군중이 격렬한 '운동'으로 궐기하는 장면임이 틀림없습니다.

보치오니는 이 그림이 그려진 1910년 2월에는 '미래파 화가 선언', 4월에는 '미래파 화가 기술 선언'을 썼는데, 후자에는 다음과 같은 내용도 있습니다.

> 모든 것은 운동하고 있다. 모든 것은 앞으로 돌진하며, 모든 것은 끊임없이 재빠르게 회전하고 있다. 우리가 바라보는 형태는 결코 정지하지 않는다. 끊임없이 나타나거나 사라지고 있다. 이미지는 망막 위에서 집요하게 계속 남아, 운동하는 사물은 다양해지고, 형태를 바꾸며 그들이 통과하는 공간 속에서 마치 진동하듯이 서로를 쫓는다. 따라서 전력 질주하는 말은 4개의 다리가 아니라 20개의 다리를 지니고, 그 움직임은 3중이 된다. ······때로는 길에서 말을 거는 사람의 뺨 위를 지나며 달려가는 말이 있기도 하다 .

그러면 잠시 여러 개의 '다리'를 그린 기념비적인 작품으로 유명한

14) 메트로폴리탄 미술관 카탈로그, UMBERTO BOCCIONI, 1998년, 카탈로그 뒷부분에 영어 번역본을 저자가 번역함.

발라 「줄에 매인 개의 움직임」
1912년 (올브라이트 녹스
미술관 소장)

자코모 발라(1871~1958년)의 「줄에 매인 개의 움직임」(1912년)을 잠시 살펴보는 것도 좋을 것 같습니다.

명확히 영화를 태어나게 한 토대가 된 영국의 사진가 에드워드 마이브리지(1830~1904년)가 실행한 연속 사진(1878년의 실험이지만, 그때도 '말'이 문제였습니다) 또는 그 후에 에티엔 쥘 마레의 연속 촬영 등의 영향이 현저한 작품이지만, 이것으로는 개도 그렇고 여인도 '발'이 움직이고 있는지 모르지만 몸체는 조금도 앞으로 나아가지 않는 것 아니냐는 말이 나올만하다는 생각이 들지 않습니까. 배경의 바닥면에 전혀 움직임이 없으므로 화면 전체는 정지하고 있습니다. 그런 의미에서는 오히려 이것은 회화가 운동을 표현하는 것의 근본적인 모순을 명확히 밝히고 있는 작품이라고도 말할 수 있습니다.

그리고 「궐기하는 도시」를 뒤돌아보면, 이것도 또한 할 수 있는 한 대상의 형태를 유동화시키려 하고 있지만, 그 수법은 인상파 또는 신인상파적인 것에 머물러 있습니다. 즉 아직 입체파를 모르고 있었다

고 해야 할까요.

그렇다고 하면 밀라노는 파리와 마주해야만 합니다. 아니 이미 그
것은 시작하고 있었습니다. 마리네티의 '미래파 선언'은 처음에는 밀
라노에서 발행된 그 자신의 시집 서문이었던 것이, 한 달 정도 뒤에
프랑스 신문 『르 피가로』지에 게재됨으로써 큰 반향을 일으켰습니
다. 미래파의 회화 전람회가 밀라노에서 열린 것은 1911년 4월, 그것
이 1912년 2월에 파리의 화랑에도 순회하게 되는데, 실은 그간에 보
치오니와 그의 친구들은 2주간 파리로 여행을 떠났고, 당연한 일이지
만 입체파를 알게 되고, 그 영향을 기반으로 작품을 다시 그리기도 합
니다. 그리고 그 파리 전람회가 그대로 런던, 베를린, 브뤼셀로 순회
합니다. 그리고 그 많은 작품이 어느 은행가로 인해 매수되어, 그 컬
렉션이 다음에는 함부르크, 암스테르담, 덴하흐, 뮌헨, 빈, 부다페스
트, 프랑크푸르트, 브로츠와프, 취리히, 드레스덴, 더욱이 바다를 건
너 시카고에서도 전시되며 전 세계로 퍼져나갑니다.

이쯤에서 한마디 덧붙이자면, 우리는 대부분은 화가를 통해서 작품
이 탄생하는 상황에만 관심을 기울입니다. 그러나 모든 작품도 그것
을 받아들이고, 향수하며, 게다가 현실적으로는 상당한 금액을 지급
하고 그것을 매수하는 사람들이 없다면 그 작품은 역사에 남겨지기
어렵습니다. 작품 제작과 미술관 컬렉션 사이에는 시장이라는 것이
존재합니다. 우리는 '작품이 좋으니까 살아남았다'라고 생각하지만,
그것은 역사를 이미 고정된 것으로 생각하는 후기의 논리에 지나지
않습니다. 우리는 항상 '창조의 역사'와 함께 '수용의 역사' 또한 생각
해야만 합니다. 미래파 전람회에 관해서 제가 앞에서 언급한 기술은

니코스 스탠고스의 『20세기 미술』[15]에 인한 것이지만, 베를린을 순회하던 이 전람회 출품작 35점 중 24점을 구매했다는 이 '어느 은행가'가 어떤 사람인지는 상세하지 않지만, 피카소와 브라크를 발견하고 지원했던 파리 화랑주 다니엘 헨리 칸바일러처럼 이 은행가가 없었으면 '회화의 역사'는 전혀 다른 것으로 되어 있었을지도 모릅니다.

그럼 우리는 회화를 통해 '운동'을 그린다는 도전에 잠재된 근본적인 아포리아를 시사하며, 한편 미래파가 그 단계에서는 입체파의 방법을 모르고 있다는 것을 지적했습니다. 그러나 입체파의 방법은 그 자체만으로서는 '운동'을 그리는 것이 아니라, 오히려 움직이지 않는 정물을 다수의 시점 또는 다수의 면을 통해서 한 번 분해하고 그것을 재구성하는 것이었습니다. 그렇게 하려면 그것을 '운동'을 회화로 만드는 방법으로 변환하는 것이 필요하게 됩니다. 미래파의 탄생과 똑같은 시기에 파리에서 그 문제에 밀접하게 있는 사람이 뒤샹입니다. 서두에서 언급했던 대화 속에서도 피에르 카반느는 뒤샹의 시도가 미래파의 영향 하에 있었던 것은 아닌지에 관해 묻고 있지만, 뒤샹은 부정하고 있습니다. 실제로 미래파의 '운동'의 이념이 '도시'나 '군중'을 중심으로 한 정치적인 색채를 띠었던 것에 비하면, 뒤샹의 관심은 순수하게 지적인 것이었다고 생각됩니다.

그러면 '운동'에 관한 뒤샹적 방법의 출발점이 된 작품이란 어떤 것이었을까요? 1911년에 그려진 「둘시네아의 초상」을 살펴봅시다.

둘시네아란 세르반테스 소설 속의 돈키호테가 기사라면 공주를 연

15) 니코스 스탠고스 『20세기 미술-포비즘에서 개념미술 까지』 다카라기 노리요시(번역), PARCO 출판, 1985년.

뒤샹 「둘시네아의 초상」
1911년 (필라델피아 미술관 소장)

모해야만 한다며, 사랑하기로 한 여성의 이름입니다. 역시 뒤샹은 이 Dulcinéa라는 철자에서 'ciné', 즉 영화(cinéma)와도 연결되는 '운동' (ciné-)을 읽었는지도 모르지만, 어쨌든 화가의 발언에 따르면 파리 뇌이 근처에 살면서, 개를 데리고 산책하는 여성의 모습을 자주 봤을 뿐이라고 합니다. 모자를 쓴, 잘난 체하는 그 여인의 모습이 다섯 번 중첩되어 있는 화면이라고 말할까요. 왼쪽 상단부터 오른쪽 하단으로 내려가듯이 움직이는 모습이 세 개, 반대로 왼쪽으로 약간 올라가 듯이 움직이는 모습이 두 개. 발라의 작품과는 달리, 여기에서는 여성의 신체와 화면이 언뜻 보면 입체주의적 구성 원리와 비슷한 방식으

로 처리되어 있기 때문에 관람자는 시점을 어디에 두어야 할지 알 수가 없습니다. 그렇다고 해서 이것으로 '운동'이 파악되었다고 말하지는 못할 것입니다.

그보다 이 작품에서 주목해야 할 점은 여성의 다섯 가지 모습이 모두 다르다는 점입니다. 즉 기묘하게도 모자는 똑같지만, 둘시네아의 옷은 똑같지 않습니다. 왼쪽 상단이 출발점이라고 하면, 그녀는 잇따라 옷을 벗고, 속옷 차림이 되어 마지막으로 오른쪽 하단에 이르렀을 때는 적어도 앞가슴을 풀어헤치고 있는 것처럼 보이는 것입니다. 바꿔 말하자면, 그녀가 운동하고 있다기보다는 화가, 그리고 보는 자의 '욕망'에 따라 조금씩 탈의하며 나체가 되어 가는 식으로 그려져 있습니다. 물론 이는 훗날 「커다란 유리 또는 그녀의 독신자들에 의해 발가벗겨진 신부, 조차도」라는 작품이나, 「유작」으로 불리는 「(1) 낙하하는 물, (2) 조명용 가스」에 있어서 '본다'라는 욕망 자체를 작품 속에 도입한 뒤샹의 장치를 알고 있는 시점에서의 해석이지만, 즉 어떤 의미에서는 자신과는 아무런 관계도 없는 이 여성 둘시네아로 향한 거의 관음적인 욕망, 즉 '무관심'에 깔린 '욕망'이라는 이중성이야말로 뒤샹이라는 예술가의 작품 창조의 원점인 것처럼 생각되는 것입니다. 실제로 둘시네아의 연속상은 마치 「유작」 '엿보는 구멍'과 비슷하게 화면 앞부분에 커다란 V자형의 홈을 통해서 훔쳐보게 되는 것 같은 느낌을 줍니다.

같은 해에 뒤샹은 「계단을 내려오는 누드 No.1」을 그렸고, 그것을 더 과격하게 발전 시켜서 그 이듬해에 「계단을 내려오는 누드 No.

뒤샹 「유작, 에탕 도네」
1946~1966년 (필라델피아 미술관 소장)

2」을 그립니다. [▶권두 삽화 23] 전통적으로는 누워있거나 서 있는 나
체에 계단을 내려온다는 운동을 부여해서 그 운동을 그리려는 것이
겠지만, 「둘시네아의 초상」에 있어서 그래도 우리의 눈은 그곳에 여
성의 신체나 나체를 인지할 수 있었지만, 이 나체는 그렇지 않습니다.
그것이 여자인지 남자인지조차도 이제는 확실하지 않습니다. 하지
만 여자인지 남자인지 알 수 없는 나체라는 것은 거의 말 자체의 모순
이 아닐까요. 어쨌든 지금까지 이 강의에서 계속 지적해 왔듯이, 나체
는 서구 회화에 있어서는 단순히 표상되어야 할 하나의 대상이 아니
라, '아름다움' 그 자체인 것처럼 특권적인 존재, 거의 회화 그 자체의
존재를 증명하는 것이기도 합니다. 그 나체에 '운동'을 가미함으로써,

뒤샹은 '나체' 그 자체를 해체해 버립니다. 즉 '나체'를 무언가 아무도 본 적이 없는 일종의 '기계와 같은 것'으로 해체해 버립니다.

결국, 이 작품의 안목은 '운동하는 나체를 그린다'가 아니라, 연속 사진의 양상을 도입한 '운동'의 표상을 통해서 '나체'라는 서구 회화의 중심적 이념을 그 유기성과 대립하듯이 무기적으로 운동하는 '기계 상태의 것'으로 탈구축하는 데에 있습니다. 즉 '나체'에 대한 철저한 '무관심'입니다. 그것이 서구 회화의 제1 원리였던 '나체'라는 이상적인 '아름다움'을 향한 집착 혹은 욕망을 회화의 내부에서 비판적으로 해체해 버리는 것입니다. 이것이 바로 말할 것도 없는 아이러니(역설)의 전략으로, 뒤샹은 '아름다움'에 아이러니를 도입합니다. 뒤샹은 말합니다. "당신들은 결국 '아름다움'이라는 표상을 토대로 '나체'를 욕망할 뿐입니다. 그리고 당신들이 보는 것을 욕망하는 '나체'란 표상으로써 정지된 것이 아니라면, 즉 현실에서 운동하고 있다면, 그것은 불완전한 '기계'의 단편적인 오합지졸에 불과합니다."라고 말했습니다. 바꿔 말하자면, 표상은 본질적인 무언가를 표상하는 것이 아니라, 무언가를 숨기고 있는 '가면'(아이러니의 본뜻)에 지나지 않는 것이 아닐까요? 이전까지의 서구 회화는 표면에 지나지 않는 이 '가면'의 '망막적인 표상'에 과도하게 집착하고 그것을 지나치게 욕망했던 것은 아닐까요? 뒤샹은 서구 회화를 지탱해온 하부 구조라 할 수 있는 욕망의 구조에, 이렇게 처음으로 '아이러니'의 원인을 파헤친 것입니다.

그렇다면 「계단을 내려오는 누드 No. 2」를 바라볼 때, 사람은 스스로의 회화를 향한 태도 자체를 질문받게 될 것입니다. 이 작품을 어떻

게 보든 가능하지만 앵그르의 「샘」을 바라볼 때처럼 볼 수는 없습니다. 이것은 어떤 의미에서는 거의 그림을 보는 사람의 '욕망'을, 그리고 회화 자체를 역설적으로 비난하고 있기 때문입니다. 그렇다면 이 작품이 출품된 앙데팡당전에서 다른 화가들이 '이것은 반입체주의적이다'라는 이유로 비판했던 것 또한 당연한 일이었을지도 모릅니다. 비난을 받은 뒤샹은 작품을 철회했습니다.

하지만 그 그림이 이듬해 뉴욕 아모리 쇼에 출품되면서 기묘한 작품으로써 논란이 일기도 했지만, 오히려 큰 반응이 있었다고 말할 수 있고 매입자가 생겨나면서 순조롭게 받아들여 졌습니다. 과장해서 말하자면, 이렇게 1913년 (바로 제1차 세계대전 발발 전야) 「계단을 내려오는 누드 No. 2」라는 한 장의 타블로로 인해 공교롭게도 회화는 파리에서 뉴욕으로의 새로운 길을 열게 됩니다. 아이러니가 기능하기 위해서는 전제가 필요합니다. 이 경우 전제란, 서구 회화의 기나긴 전통, 그곳에서 기능한 아이러니가 미합중국이라는 전제 없는 새로운 세상에서는 단지 '신기한 것'으로써 호평을 얻는다는 역사의 아이러니라고 볼 수 있습니다.

그리고 전쟁이 발발합니다. 뒤샹의 형들도 전쟁에 동원됩니다(형들 중에서 레이몽은 1918년에 전사). 뒤샹은 자신의 작품 뒤를 쫓듯이 미국으로 건너갔으며, 그 이후로는 거의 미국에서 살게 되었고, 그곳에서는 타블로 대신에 레디 메이드를 전개하게 됩니다. 한마디를 덧붙여 설명하자면, 레디 메이드란 '무관심'의 '미학'(!)을 통해서 선택되어 작품화된 일상적인 오브제─당연하지만 여기에는 '무관심'의 '관심'이라는 아이러니 특유의 무한 순환의 구조가 있는 까닭입니다.

뒤샹 「커다란 유리」 1915~1923년
(필라델피아 미술관 소장)

그가 그린 마지막 타블로는 수집가에게 바쳤던 「Tu m'」 (1918년)이
지만, 그 화면에는 병 세정용 브러시와 안전핀, 볼트 등의 레디 메이
드 오브제가 부착 또는 돌출되어 있었습니다.

　이렇게 그는 회화를 그만두게 됩니다. 아니, 이른바 「유작」(「(1) 낙
하하는 물, (2) 조명용 가스」)를 남몰래 만들고 있었다는 것이 그의
사후에 밝혀지기 이전에는 예술 자체에서 거의 완전히 물러났던 살아
있는 '반예술'이라는 전설의 인물이 되어버렸습니다. 하지만 그 전에
그는 미국으로 가기 전부터 공개하지 않았던 유리 작품을 만듭니다
(결국 미완성인 채로 방치해버리지만). 그것이 바로 통칭 「커다란 유

리」라고 불리는 작품「그녀의 독신자들에 의해 발가벗겨진 신부, 조차도」(제작 기간은 1915~1923년)입니다. 이에 대해서는 할 말이 많습니다. 무엇보다도 개인적인 일이지만. 저 자신이 대학원 시절에 이 작품의 '공인된' 복제품을 만드는 작업팀에 참가했던 적이 있기 때문 (그것은 현재 도쿄대학 교양학부의 코마바 박물관 소장)입니다. 하지만 이에 대해 더 자세히 다룰 여유는 없습니다. 단지 이 강의의 맥락에서 말하자면, 이「커다란 유리」는 뒤샹에 의한 '회화론', 즉 회화에 관한 고차원적인 회화 작품임을 강조해 두고 싶습니다. 이 작품의 상하로 크게 나뉜 아래 반쪽은 엄격한 투시도법에 따라 그려져 있습니다. 그러나 그것을 그린 것은 '독신자들'과 그들의 '욕망'의 기계적인 마치 익살스럽고 터무니없을 정도로 기계적인 '운동'의 과정입니다. 그 '욕망'은 위의 반쪽에서 신부의 4차원적인 모습을 '나체로 만들어' 줍니다. 참으로 서구 회화는 너무 지나치게 엄격한 '과학적인 방법'을 도입해서 '나체로 만들고 싶다'라는 욕망을 형상화해 왔다는 느낌마저 듭니다. 이 작품명(La Mariée mise à nu par ses célibataires, même)에서 마지막에 붙여진 'même'는 부사로 '조차도'라고 번역하는 것이 일반적이지만, 동시에 그것은 '같다'라는 뜻을 나타냅니다. 즉 그것은 아이러니의 기호입니다. 따라서 제가 지금 번역한다면「그녀의 독신자들에 의해 발가벗겨진 신부, 농담이야……」이외의 표현은 떠오르지 않습니다. 뒤샹이라는 사람은 아주 창조적인 '농담'의 거장이었던 것입니다. '이것도 농담이야!'라고 하고 싶습니다.

이렇듯 회화는 마침내 '운동'이라는 이념과 마주하므로, 내부에서

스스로 비판적으로 되묻기 시작하며, 그리고 그것은 곧바로 급속하게 회화 그 자체의 역설적인 파괴 또는 부정을 향해 돌진합니다. 입체주의에서 출발한 20세기 회화의 모험은 미래파의 선언을 거쳐, 마침내 서구 회화의 규범 해체에 이르게 되는 이유입니다. 뒤샹은 그것을 레디 메이드를 유리라는 기체[훗날 '지지체(서포트)'라고 불리는 것이지만]에게 도입함으로써, 망막적인 감각에서 아이러니의 '관념'의 게임으로 전환합니다. 그것은 회화라는 한계를 돌파해 버렸습니다.

그러나 동시대에 러시아에서는 카지미르 말레비치(1879~1935년)가 쉬프레마티즘(절대주의)를 내세우며, 회화에서 일제히 표상 대상을 빼앗으려 합니다. 그것은 곧 무대상(無對象) 회화입니다. 캔버스 위에 단지 검은색 하나로 정방형이 그려진 것뿐입니다.

이것은 회화에서 일체 사물의 표상을 배제하고, 색채와 기하학적인 형태가 불러오는 순수한 '감각'만을 추구하는 것, 구성조차 배제하여 회화의 한계 그 자체를 제시하는 시도입니다. 그의 '쉬프레마티즘 선언'의 일부를 잠시 살펴보도록 하겠습니다.

> (중략) 당신들은 회화의 구도(콤퍼지션)에 몹시 감동하지만, 구도란 영원히 같은 자세를 유지할 것을 화가에게 강요하는 그림에 내려지는 판결이지 않은가?
> 당신들의 감동은 이 판결에 주어지는 승인이다.
> (중략) 우리 쉬프레마티스트 그룹은 예술에 대한 의무에서 사물을 해방하기 위해 싸웠다.
> 그리고 현실의 모델에 의한 이단 심문을 그만둘 것을 아카데미에 요구

한다.

이상주의란 고문의 도구이자 탐미적인 감각을 원하는 것이다.

인간의 형상 이상화는 근육의 생생한 라인 대부분을 죽여버린다.

미의식이란 직관적 감각의 찌꺼기일 뿐이다. (중략)

우리 쉬프레마티스트는 당신들에게 구원의 길을 제시한다.

서두르길 바란다!

– 내일이 되면 우리는 더는 지금의 우리가 아니기 때문이다[16].

　자세히 다룰 수는 없지만, 그에게 있어서 회화 또는 예술이 '혁명'이라는 '투쟁'의 현장있었다는 것을 잘 알 수 있습니다. 여기에서 러시아 혁명이 회화와 그리고 예술에 부여한 가장 강력한 충격을 읽을 수 있습니다.

　그러면 제1차 세계대전의 충격 또한 보지 않으면 안 됩니다. 그야말로 다다이즘, 1916년 중립국의 스위스 취리히, 그 카바레 볼테르의 시적이며 파괴적인 퍼포먼스에서 시작된, 회화의 역사라는 틀에는 담을 수 없는 전면적인 예술 운동, 아니 '반예술' 운동입니다.

　『앙티피린 씨의 선언』 (트리스탕 차라) 1916년

　(중략) 다다이즘은 실내화도 없으며, 비교도 없는 그런 생활이다. 그것은 통일에 저항하며, 한편으로는 통일에 가담했지만, 바로 미래에는 반하는 것이다. 현명하게도 우리들은 우리의 뇌가 부드러운 쿠션이 될 것

16) 카지미르 말레비치 『0의 형태 — 쉬프레마티즘 논집』 우사미 다카코(번역), 스이세이사, 2000년, 60~62페이지.

이라고 알게 되고, 또한 우리의 반독단적 태도(안티 도그마티즘)는 관리(官吏)만큼 배타적이며, 게다가 우리에게는 자유가 주어지지 않으니까, 그래서 자유를 외치는 것이다. 훈련도 도덕도 없는 엄격한 필연이다. 그래서 인간성에 침을 뱉는 것이다.

다다이즘은 여전히 나약하고 서구적인 틀에서 벗어나지 않았다. 이것 역시 시시한 일이다. 하지만 앞으로 우리는 다채로움을 열망하고 동물원을, 영사관의 모든 깃발을 예술로 꾸미려 한다. (중략) 거기에 분명히 다다이즘의 발코니가 있다. 거기에서 군대가 행진하는 것을 듣고, 마치 치품천사처럼 대기를 가르면서 민중의 욕조에 내려와 오줌을 누며 그 비유를 해독할 수도 있다[17].

의미라는 것을 향한 근원적인 회의 혹은 절망, 그러나 그것을 통해서 어떤 의미로도 환원되지 않는 하나의 '절규'(그야말로 '배설물'이다)를 조직하는 것, 그리고 그것이 미친 것처럼 행동한다는 것을 예측할 수 있다면 괜찮습니다. 다다이즘은 유럽의 근대 문화를 가로지르는 의미의 경계선으로, '무(無)'의 자오선과 같이 폭발합니다.

그렇다면 일반적으로는 다다이즘의 회화 작품으로써, 예를 들어 한스 아르프, 프란시스 피카비아, 쿠르트 슈비터스 등의 작품을 손꼽을 수 있지만, 그 파괴력이라는 시점에서 봤을 때는 역시 이것을 손꼽지 않을 수가 없습니다. 그것은 이미 회화가 아닙니다. 그렇다고 조각도 아니며 예술 작품인지 아닌지도 확실하지가 않습니다. 왜냐하면, 그

17) 트리스탕 차라 『앙티피린 씨의 선언』, 『7개의 다다선언과 그 주변』 고카이 에이지, 스즈무라 가즈나리(번역), 도요비사, 1988년, 10~11페이지.

것은 단지, 제목이 붙여지고, 서명(그것도 가명으로)된 '변기'에 지나지 않기 때문입니다.

1917년, 뒤샹은 자신이 위원을 맡았던 '뉴욕 앙데팡당' 전람회에 하얀 도기로 만든 '변기'를 거꾸로 뒤집어 놓은, R. Mutt라는 서명(「Tum」을 뒤집어 놓은 모양)과 1917이라는 연도를 기재한 작품을 「샘」이라는 이름을 붙여서 출품합니다. 그야말로 다다이즘적인 이 도발에 위원회에서는 커튼 뒤에 전시하는 고육지책을 마련했음에도 불구하고, 그것이 뒤샹의 수집가에 의해서 매입하게 되었다는 것입니다. '모욕'이 이렇게해서 승리했다고도 볼 수 있습니다.

뒤샹은 전쟁을 피해 미국으로 건너왔습니다. 이후 인생의 대부분을 그곳에서 보내게 되었습니다.

그러나 스스로 지원해서 군대에 다녀 왔던 보치오니는 1916년에 낙마하여 그의 '말'에 밟히며 33세라는 젊은 나이에 세상을 떠났습니다 '시대'라는 강력한 '말'의 질주는 희생 없이는 될 수가 없습니다. 1910년이라는 이 시대는 '파괴'와 '미래'가 격렬하게 소용돌이쳤습니다. 예술도 그와 결코 무관할 수 없었던 것입니다.

23

무의식의 이미지
'수수께끼'의 극장

쉬르레알리즘이라는 단어를 우리가 아주 특수한 의미로 해석해서 사용할 권리에 대해서 만약에 이의를 제기하는 사람이 있다면, 그건 트집 잡기에 불과하다. 왜냐하면, 우리보다 이전에는 이 말을 널리 퍼뜨리려는 시도가 없었음이 분명하기 때문이다. 그래서 그것을 확실히 정의하고자 한다.

쉬르레알리즘(초현실주의): 남성 명사. 마음의 순수한 자동 현상이며, 그것을 통해서 구두, 기술, 기타 여러 방법을 이용하여 사고의 진정한 작용을 실현하는 것을 목표로 한다. 이성에 의한 통제를 일절 배제하고, 심미적 또는 도덕적인 배려 없이 이뤄지는 사고에 대한 기술이다.

[백과사전적 설명]: 철학 용어. 초현실주의는 지금까지 등한시되었던 일종의 연상 형식의 고도한 현실성에 대한 신뢰와 꿈의 전능에 대한 신뢰, 사고의 타산 없는 작용에 대한 신뢰에 기초를 둔다. 그 외 모든 정신 기능을 결정적으로 타파하여, 그것을 대신해서 인생의 중요한 문제 해결에 힘쓴다. '절대적 쉬르레알리즘'의 실천자들은 이하에 기술하는 사람들이다. 아라공, 엘뤼아르, 제라르, 랭부르, 말킨, 모리스, 나빌, 놀, 페레, 피콩, 수포, 비트라크.

(앙드레 브르통 『초현실주의 선언』[18])

18) 앙드레 브르통 『초현실주의 선언』, (앙드레 부르통 전집 제5권) 이쿠타 고사쿠(번역), 짐분 서원, 1976년.

취리히에서 시작된 모든 의미나 가치를 부정하는 '무(無)'의 자오선, 다다이즘의 운동은 역시 시대의 '수도' 역할을 했던 파리를 향해 올라갔습니다. 그리고 그곳에서 (현재의 시점에서 보자면, 그러한 '파괴적 창조'의 운동이 내재하는 패러독스 때문에 필연적이지만) 사실상 무리의 내분이 드러나며 자멸하게 됩니다. 그 과정 중에 흥미로우며, 재미있는 예술적, 시적인 퍼포먼스가 많이 이뤄졌지만, 이 강의에서는 다루지 않겠습니다. 어쨌든 '파괴' 후에는 '종합'이 오고, 또 찾아와야만 합니다. 그리고 그 '종합'이 바로 초현실주의였습니다.

그 운동이 '선언'에서 시작된다면, 그 시작은 서두에 인용했던 앙드레 브르통의 「초현실주의 선언」(1924년)일 것입니다. 하지만 우리의 현장은 어디까지나 '회화의 역사'입니다. 그렇다면 그보다도 조금 이르지만, 이 회화 「친구들의 모임」을 살펴보는 것이 적절할 것 같습니다.

막스 에른스트(1891~1976년)는 독일 출신 화가입니다. 대학에서 인문학을 전공한 후 회화에 눈을 뜨고 다다이즘에 몸그리며 회화의 길을 걷게 되었습니다. 1922년, 그는 친구인 시인 폴 엘뤼아르를 만나기 위해 파리로 찾아옵니다. 그곳에서 그린 것이 이 작품, 라파엘로의 그 유명한 「아테네 학당」을 모사한, 이 시대에서 마침내 서서히 끝을 보고있는 파리의 다다이즘 운동이 브르통을 이론적인 중심으로 한 초현실주의 운동으로 옮겨 바뀌어 가는 결정적인 장면을 그리고 있습니다. 다다이즘하면 먼저 떠오르는 이름은 트리스탕 차라, 프란시스 피카비아, 맨 레이, 마르셀 뒤샹이지만 그림 속에는 없습니다. 그들 대

에른스트 「친구들의 모임」 1922년 (루드비히 박물관 소장)

신에 화면 중앙을 문학가 장 폴랑과 뱅자맹 페레가 차지하고 있습니다. 선명한 붉은빛의 망토를 걸친 부르통이 중앙으로 오른손을 뻗으며 끼어들려는 장면. 각 인물에는 번호가 매겨져 있는데, 그 이름은 화면 양쪽에 있는 두루마리에서 확인해 볼 수 있는 장치로 기재되었습니다. 에른스트 본인은 4번으로 앞줄 왼쪽에 있지만, 그가 앉아 있는 곳은 긴 턱수염을 지닌 회색 인물(6번)의 무릎 위에 앉아 있는데, 그 회색 인물은 대단한 표도르 도스토옙스키입니다. 참고로 그와 마찬가지로 7번은 라파엘로, 11번은 조르조 데 키리코(1888~1978년)라는 역사적인 인물입니다. 또 화면 왼쪽에 혼자서 등을 지고 있는 남자는 르네 크르벨이며, 화면 오른쪽에 있는 여성은 갈라 달리입니다. 그

녀와 에른스트는 사랑에 빠졌고, 폴 엘뤼아르와 기묘한 삼각관계에 빠지기도 했지만, 그 가십은 본 강의의 주제가 아닙니다. 어쨌든 우리로서는 약간 회화적인 이 작품에 에른스트와 장 아르프(1886~1966년, 3번) 이외에는 문학가를 중심을 이루고 있지만, 서두 인용 글에서 '절대적 초현실주의'를 실천하는 인물로 뽑힌 12명 중 6명(브르통 포함)이 포함된 이 타블로를 '회화의 초현실주의'라는 일종의 선구적 선언이라는 점만 파악할 수 있다면 충분합니다.

이렇듯 초현실주의는 무엇보다도 문학, 특히 시를 중심으로 시작되었습니다. 한편으로는 공산주의 운동에 가담하는 정치적 전개이자, 다른 한편으로는 지그문트 프로이트의 정신분석을 축으로 한 이론의 정비가 있으며, 그 사이를 다다이즘부터 이어온 활동으로서의 '시'가 연결하고 있습니다. 그 '시'는 현실적인 삶의 표현이 아니라, 어디까지나 현실을 뛰어넘은 또 하나의 '초현실'로 통하는 길을 여는 것이 초현실주의 '희망'의 핵심이었습니다. 이 사상 전체는 복잡해서 간단하게 요약하기가 굉장히 힘들지만, 인간 존재가 각 인물의 의식이나 의지와 관련된 현실과는 다른 (예를 들면 '꿈'처럼) 경이로움이 넘쳐흐르는 다른 차원의 현실에 대응하고 있다는 확신이 그곳에 있습니다. 즉 '초현실'은 이성을 뛰어넘었습니다. 우리는 그리고 세계는, 이성으로 확립된 것이 아니라, 이제 의식적이지도, 의지적이지도 않은 (그렇다면 단순히 '나'의 것이 아닌 것처럼) '상상력'에 의해 본질적으로 관철되고 있습니다.

따라서 초현실주의에서는 꿈이라는 현상과 함께 이른바 오토마티

즘(자동기술법)이라 불리는 의지적인 제어를 배제한 자유연상법적인 언어 행위가 무엇보다도 중요한 의미를 지니게 됩니다. 수동적인 상태, 아니 오히려 근원적인 수동성이라 할 수 있는 상태에 자신을 두었을 때, 자아와 이성의 제어를 뛰어넘은 '경이로움'(le merveilleux)이 나타납니다. 그것이 '자유'이자 '아름다움'인 까닭입니다. 브르통은 서두의 『초현실주의 선언』 인용문 앞 부분에서 "단언해 두고자 한다. 경이로움은 항상 아름다우며, 모든 경이로움은 아름답다. 그뿐만 아니라 경이로움만이 아름답다."(필자 번역)라고 단언하고 있습니다.

여기에서 잘 이해해야 할 점은 초현실주의에 있어서는 무엇보다도 '방법'이 중요했다는 것. 그것은 단순한 주의 주장인 것이 아니라, 실제로 행위되어야만 하며, 그러기 위해서는 자신의 일상적인 의식을 '나누고', '풀어내기' 위한 '방법'이 필요합니다. 그런 의미에서는 자동기술법 없이는 초현실주의도 없습니다. 그러면 그 자동기술법을 회화는 어떻게 행위로 나타낼 수 있었을까요?

그 질문을 정면으로 마주하며 대답한 것이 에른스트였으며, 따라서 그 답은 바로 그 자체가 '경이로움'으로 그에게 발생한 사건이었습니다. 정확한 날짜(1925년 8월 10일)까지 알려진 그 사건은 그가 1936년에 출판했던 『회화의 피안』[19]에 다음과 같이 서술되어 있습니다.

유년 시절, 나는 침대 정면에 있던 가짜 마호가니 널빤지가 비몽사몽한 상태에서 환각을 시각적으로 불러일으키는 역할을 하기도 했는데, 그 추억으로 시작해서 다음은 어느 비 오는 날, 나는 해안가 여관에 있었

19) 막스 에른스트 『회화의 피안』 이와야 구니오(번역), 카와데쇼보신사, 1975년.

다. 그곳의 마룻바닥 판을 초조하게 바라보니, 몇 번이고 물로 씻어내어 깊게 홈이 파인 그 마룻바닥 판에서부터 망상을 일으켜 시각에 영향을 주는 것이 나를 놀라게 했다. 나는 그때 이 망상의 상징을 검토하기로 하고, 내 명상과 환각의 능력을 돕기 위해서 몇 장의 종잇조각을 우연에 맡겨 마룻바닥의 면에 늘어놓은 후, 시험 삼아 그 위에서 흑연으로 문지름으로써 일련의 데생을 손에 넣었다.

이것은 프로타주의 발견입니다. 사실 이 문맥에서는 바로 유년 시절 속 그의 환각 체험의 〔그것은 바로 정신분석에서 말하는 '원초적 광경(la scène primitive), 즉 환각이든 아니든 부모의 성교 장면과 연결 짓는 것이었지만〕 회귀에서 출발해서, 아무것도 아닌 마룻바닥의 나뭇결이 그대로 인간의 얼굴이나 다양한 동물, 그리고 '입맞춤으로 끝난 격투', 암초, '화장실 속 스핑크스', '지구를 둘러싼 작은 테이블', '시저의 팔레트', '잘못된 위치', '빛의 차', '화폐 태양계' 등의 그야말로 시적이라고밖에 할 수 없는 이미지로 변용하는 과정을 일으키게 되는 까닭입니다. 그때 에른스트는 자신의 의지로 이미지를 만들어 낸 것이 아니라, 이미지가 생성하는 것을 '단지 지켜보는' 위치가 됩니다.

하지만 여기서 누구나 생각하는 것은 마룻바닥의 나뭇결을 문지르는 것은 누구나 할 수 있는 일인데, 도대체 어디에 '예술'이 있는 것인지……. 이는 이미 다다이즘이 내포하고 있던 내적 모순이기도 하지만, 초현실주의 또한 한편으로는 '예술'의 특권성을 비판하고, 누구나 '시'를 쓸 수 있다는 것을 주장하면서 그런데도 여전히 자신이 그 선

구적인 특권자임을 주장하지 않을 수가 없습니다. 다다이스트로서 출발했던 에른스트도 어떤 면에서는 자신의 '정체성'을 파괴하는 행위를 끊임없이 했다고도 할 수 있지만, 그와 동시에 어쩔 수 없이 그의 독자적 세계가 생겨날 수밖에 없었습니다. 그리고 이것은 제 개인적인 해석인데, 프로타주라는 기법이야말로 지금까지 그가 실천해 왔던 콜라주 기법과 더불어, 에른스트 고유의 환각적 세계를 출현시키는 데 큰 기여를 했다고 생각합니다.

 그것은 마치 '숲'과 같습니다. 예를 들면 「거대한 숲」 [▶권두 삽화 24] 에서 그의 '숲'은 (물론 고향인 독일의 숲을 이미지로 투영한 것이기도 하겠지만) 나무가 아니라 나뭇조각이나 목재가 마치 요새처럼 모아 놓은 것. 그 나무의 결이나 형태는 바로 프로타주 기법이 그러했듯이 다양한 이미지를 출현시키고 있습니다. 알기 쉬운 것은 오른쪽에 떠오르는 입을 벌린 '새'입니다. 이는 에른스트의 강박관념 중 하나인 '비행사'와 관련이 있는데, 여기서는 이 '새'가 무엇인지에 관해서는 자세히 설명하지 않고, 단지 이처럼 목재 또는 기둥이라는 일상적인 오브제가 그대로 동물이나 식물, 인간은 말할 것도 없이, 시적이고 신화적인 모든 이미지를 환기시켜서 만들어 내는 것이며, '숲'은 그러한 것으로써 에른스트의 '초현실적 상상력' 그 자체이기도 하다고 지적해 두겠습니다. 또한, 그들의 변용적 이미지는 결코 일상적인 의식에 대한 '아름다움'을 느낄 수 있는 것에 한하지 않습니다. 오히려 종종 이색적인 것, 그로테스크한 것, 불쾌한 것, 비극적인 것, 유령과 같은 것, 무서운 것들입니다. 즉 초현실주의는 의식을 위기로 몰아

넣는 듯한 이미지를 출현시킵니다. 그것은 에른스트 자신의 말투이지만 "입술로 미소를 띠우며, 현대를 기인하는 의식의 전면적인 위기가 가속하는 것을 돕는 것"입니다. 이 화면의 배경에 떠오르는 도넛 모양의 '천체'는 무엇일까요? 이 전년에는 「숲, 새, 태양」이라는 작품도 있으므로, 일종의 '태양'이기도 한데, 제18강의 마지막 부분에 다뤘던 르동의 작품과도 비슷하며, 내적인 이미지의 출현을 지긋이 바라보는 '눈'일지도 모르겠습니다. 이렇게 빛나는 원 또한 에른스트 회화에서 일정하게 나타난 부분 중 하나입니다.

에른스트 「비 온 뒤의 유럽II」 1940~1924년 (워즈워스 아테니움 미술관 소장)

그러면 그 '위기'가 실제로 현실화한다면 어떻게 될까요? 제2차 세계대전이 발발하고, 독일 국적 때문에 에른스트는 프랑스 강제 수용소에 두 번에 걸쳐서 수용되어, 두 번의 탈주 그리고 결국은 뉴욕으로 망명(1941년)이라는 가혹한 운명을 살게 되는데, 그 시기에 그려진 것이 바로 「비 온 뒤의 유럽II」(1940~1924년)입니다.

달리 「기억의 고집」 1931년 (뉴욕 근대 미술관 소장)

　마치 폭격을 받은 것처럼 폐허화 된 '숲', 그곳에는 이미 의미 있는 형태는 붕괴되고, 단지 상상력의 물질적인 나뭇결만이 노출되어 있습니다. 화석화된 상상력, 그러나 그 무수한 벽 속에 여러 '형태'가 마치 '착시 그림'처럼 숨겨져 있습니다. 상상력은 '위기'를 통해서 한층 더 그 물질성을 명확히 하는 것이기도 합니다(여기에서는 그 '태양'과 같은 '눈'은 사라졌습니다. 하얀 구름이 떠 있는 파란 하늘이 펼쳐져 있을 뿐, 오히려 '폐허'의 디테일 속에 무수한 '눈'이 싹트고 생겨나려 한다고 말해야 할지도 모릅니다).

　하지만 '숲'이 있다면 '바다' 혹은(분명 그것과 다른 것은 아닐지도

모르지만) '사막'도 있을 것입니다. 예를 들어「기억의 고집」(별칭「유연한 시계」). 누구에게나 한 번 보면 잊을 수 없는 작품일 것입니다.

수평선, 지평선이 깔끔하게 화면을 가로지르는 절벽이 있는 해안 풍경, 극히 단순화 된 공간. 하지만 그 안에 설정된 것은 모두 기묘한 것들 뿐입니다. 한편, 화면 왼쪽에는 갈색 상자 형태의 사물(거기에는 고목 또한 서 있습니다)이 있으며, 그 위에는 탁구대와 같은 (바다색과 같은) 푸른색 평면의 대지가 있습니다. 하지만 그것들이 무엇인지 알 수 없지만, 단순히 기하학적인 물질과는 달리 현실에는 있을 수 없는 유연하게 오브제화 된 회중시계 세 개, 그리고 아마도 그것이 뒤집어져 있는 것인지 개미가 몰려 있는 것이 하나. 회중시계 중 하나는 고목에 걸려 있으며, 또 다른 하나는 상자에 걸쳐져 있고(개미 한 마리가 그 위에 서 있습니다), 또 하나는 화면 중앙에 마치 해변으로 밀려 나온 바닷속 동물의 시체처럼 정체를 알 수 없는 유기체 위에 올려져 있습니다. 아니 그것뿐만 아니라, 멀리 보이는 절벽 앞에는 하얀 누에고치 형상의 물체가 있습니다. 또 그리고 보니 그것과 닮은 물체가 푸른색 대지와 나무 사이에도 있다는 것을 우리는 인지하고 있어야만 합니다. 그러나 만약에 그 물체가 같은 물체라면 그 크기는 이게 맞는 것일까요? 멀리 있는 것도 그렇지 않은 것도 화면 상으로는 크기가 똑같이 않은가요. 아니 애초부터 회중시계의 크기는 어느 정도인지, 라고 생각하고 우리는 (투시도법이 무엇보다도 시점으로부터의 거리 공간의 통일된 상이었다는 점을 떠올려 본다면 놀랄만한 일이지만) 여기에서는 원근법의 효과를 극대화한 외형임에도 불구하고, 거

리도 크기도 전혀 연관되지 않는 공간임을 알 수 있습니다.

그것은 마치 경이로운 속임수라 할 수 있습니다. 하지만 이 원근법적인 공간이 거리로 통합된 공간이 아니라면, 그것은 과연 무엇일까요? 그 점이 바로 이 작품이 주는 힌트가 아닐까요? 그렇습니다. '기억', 그것도 '고집스런 기억'을 의미합니다. 즉 이 바다와 사막의 공간은 살바도르 달리(1904~1989년)에게는 '고집스런 기억'이 사는 공간, '기억'으로써 공간화된 시간의 광경입니다. 바다와 절벽이 있는 광경은 그가 유소년기부터 여름을 보냈던 카다케스의 광경인 것일까요? 그 어린 시절의 풍경 속에서 몇 가지 '기억'이 멈춰진 시간으로서, 즉 정체를 알 수 없는 오브제로써 마치 표류물처럼 밀려 나온 것입니다. '지속'이 무엇인지는 정확히 알 수는 없지만, 강력한 강도를 지닌 채 계속 남겨져 있다는 것, 즉 '수수께끼'입니다. 여기에서 오해해서는 안 되지만 단순히 지적인 '수수께끼'가 아니라는 점입니다. 그것이 '수수께끼'인 것은 그것이 '욕망'의 사건이며, 그로 인해 철저하게 억압되었기 때문입니다. 다시 말해 그것들의 '수수께끼'는 당사자인 사건 그 자체에 있어서 이미 왜곡되고 변형되어 기억하게 되었다는 뜻입니다. 왜냐하면, 그것이 육체, 즉 성(性)과 관련이 있기 때문입니다. 그런 기억에 있어서는 모든 것이 육체화되어 성으로 표현이 되어 있습니다. 성이란 무엇보다도 육체가 변용하는 것, 그 자체이기 때문입니다. 그리고 그것이 바로 '유연한'이라는 형용사가 의미하는 것임이 틀림없습니다.

또한, 프로이트의 정신분석, 특히 그 '꿈의 작업'이라는 이론(『꿈의 해석』)에서 밝힌 것처럼, 우리의 무의식은 강력한 억압을 토대로 대

상 A를 은유(메타포) 또는 환유(메토니미) 등의 원리에 따라 다른 대상 B로 변형하여 기억하는 일이 일어납니다. 꿈속 이미지 B가 원래는 A라는 것. 그런데 회화는 어떤 의미에서는 A와 B의 공존, 그 두 이미지를 표현할 수 있습니다. 바로 아나모르포시스[20] 기법의 연장선입니다. 하나의 시계이면서도 동시에 고목에 걸려져 있는 옷이라는 이미지, 현실에는 존재하지 않지만, 초현실적인 '꿈'의 세계에서는 있을지도 모르는, 수수께끼 같으며 으스스한 이미지(=오브제)를 직접 나타낼 수 있습니다. 달리의 회화에 프로이트의 이론이 결정적인 영향을 준 것은 틀림없습니다. 그는 1938년에 런던에 있는 프로이트를 직접 만나러 갔습니다.

달리의 그림은 수수께끼투성입니다. 보란 듯이 '수수께끼'를 제시하고 있지요. 또한, 그 '수수께끼'는 달리 본인의 실존에 깊게 뿌리 내리고 있으므로, 그것을 보는 자가 바로 해석해 낼 수 있는 것들이 아닙니다. 아니 그렇게 해야만 하는 것도 아니지요. 여기서의 도상학(아이코놀로지)은 공통적인 문화가 아니라, 그저 달리라는 개인의 것이며, 달리 본인 또한 그것을 속 시원하게 해설해 놓은 것도 아닙니다. 하지만 그것을 참조해서 달리적인 아이코놀로지를 여기서 전개할 여유는 없습니다. 단지 저로서는 이 작품의 화면 중앙에 누워 있는 분홍색 인어와 같은 오브제가 그에게 있어서의 최대의 강박관념이었던, 그리고 이 작품을 제작하기 10년 전에 돌연 사망한 어머니의 이미지를 엿보려는 욕망에 저항할 수 없는 것을 고백한 것은 아닐까요? 눈을 감고 누워 있는 '어머니'의 시신 위에 시신에 덮는 천처럼 부드럽

───────

20) anamorphosis, 변형, 왜곡, 왜상을 통해 표현하는 기법.

고 살포시 걸쳐진 '유연한 시계'. 하지만 그 하반신(이 맞을까요?) 아래에는 무언가 경직된 봉 또는 등지느러미 같은 무언가가 꿈틀거리고 있는 것처럼 보이기도 합니다.

어쨌든 달리의 회화는 무의식 속 기억의 세계를 '연출'합니다. 그것은 에른스트의 프로타주 기법이 가져다 주는 수동성에 의한 자동기술법의 대립처럼 철저한 연출입니다. 달리에 의한 자기 자신의 이른바 '정신 분석'입니다. 물론 거기에는 그의 기만함이 있습니다. 정신 분석의 근본 원리란 어디까지나 타인의 개입을 통해서 스스로는 결코 분석할 수 없는 자기 자신의 무의식에 접근하는 것이기 때문입니다. 하지만 달리는 보기 드문 감수성(그리고 그것을 표현할 수 있는 사진에 필적하는 탁월한 사실주의적 기술)을 통해서 자기 자신의 무의식의 근간에 깔린 성과 죽음의 한계점을 돌파하고(고흐와 닮았지만) 자신이 태어나기 전해에 사망한 동명의 형을 통해서 자신의 정체성이 찬탈된 불안함, 또는 어머니에 대한 극도의 의존성과 아버지에 대한 공포, 또한 편집광적인 도착에 시달린 자신을 반전시키며, 자신을 '신'이라고 부르면서까지 과잉된 자기 연출로 본인을 구해내고자 했습니다. 저는 그 사건이 굉장히 희한하고 경탄할 만한 일로 보입니다. 그리고 무엇보다도 그 돌파를 가능하게 했던 것이 바로 초현실주의였습니다.

아니 그 표현만으로는 부족합니다. 거기에는 역시 동반자가 있어야만 했습니다. 그리고 여기서 놀랍게도 동반자가 된 사람은 바로 갈라 엘뤼아르였습니다. 친구 루이스 부뉴엘과 함께 영화 『안달루시아의

개』를 제작했던 1929년, 카다케스에 있던 달리에게 파리로부터 엘뤼아르 부부가 찾아왔습니다. 그리고 갈라와 달리는 사랑에 빠집니다. 결국, 갈라는 엘뤼아르를 버리고 달리에게 갔고, 그 둘은 5년 후에 정식으로 결혼을 올리게 됩니다. 상상력 여행을 하는 자에게는 그 문을 열어 줄 뮤즈라는 존재가 필요했는지도 모릅니다. 왜냐하면, 상상력은 무엇보다도 성이라는 누구에게나 분명하면서도 본질적으로 깊은 신비함에 휩싸인 영역에 뿌리를 내리고 있었기 때문입니다. 갈라는 누구일까? 물론 우리는 여기서 그것들을 자세히 다룰 수는 없지만, 삶=성의 근원적인 '격렬함'이 그곳에 꽃 피고 있었다는 것은 확실하다고 생각합니다.

그렇다면 에른스트의 경우를 살펴보았듯이, 달리는 제2차 세계대전에 어떻게 대처했을까요? 이미 1932년에 「기억의 고집」이 뉴욕의 화랑 그룹전에 출품되어 큰 반향을 얻었습니다. 이후, 크게 명성을 확립한 미국으로 1940년부터 1948년까지 우아하지 않은 것도 아닌 망명 생활을 보냈습니다. 여기서 특별이 기술해야만 하는 것은, 에른스트처럼 유럽의 비극을 떠올리게 한다기보다는 오히려 히로시마와 나가사키 원자폭탄 투하라는 사건에 '원자핵 시대'라는 새로운 시대의 도래를 느꼈다는 것일까요?

우리로서는 '멜랑콜리'나 '목가'만으로 표현한 것은 참으로 유감스럽습니다. 무언가를 돌파하고, 혹은 폭격기에서 공 모양의 무언가가 무수히 떨어지며, 게다가 그것은 미국 야구 경기와 겹쳐져 있습니다.

상세한 설명은 할 수 없지만, 저로서는 여기에서 거의 예외적으로 달리 회화의 원 광경을 구성하고 있는 그 사막 또는 바다 수평선의 공간이 사라지고, 어두운 밤의 거대한 실내(마루의 나뭇결이 선명히 그려져 있다) 공간이 출현하는 것에 주목해 보고자 합니다. 즉 이것은 달리의 (의식적인) 무의식의 세계를 그린 것이 아닙니다. 오히려 시대의 무의식 속에서 완전히 새로우면서도 그와 동시에 낡고 변함없는 '죽음의 충동'이라는 폭력적인 발현을 느끼고 깨달았던 증거인지도 모릅니다.

이렇게 에른스트와 달리의 회화를 통해서 우리는 구성의 회화로부

달리 「멜랑콜리한 원자적·우라늄적 목가」 1945년 (소피아 왕비 예술센터 소장)

마그리트 「인간의 조건」 1933년 (워싱턴 내셔널 갤러리 소장)

터 이미지의 회화로의 전환이 일어난 것을 확인했습니다. 만약 근대의 서구 회화가 지각 표상을 인상으로, 감각으로 해체하면서 결국에는 추상적인 차원에서의 색채와 형태의 거의 음악적인 구성에 이른 것이었다면, 초현실주의는 또다시 구체성을 지닌 이미지를 복권했다고도 말할 수 있습니다. 그러나 그 이미지는 이제 단순히 재현적인 지각 표상이 아니었습니다. 그것은 인간 존재의 무의식 속 바닥에서 솟아오르는 듯한 무의식적이고, 때로는 섬뜩한 수수께끼 같은 동일화가 불가능한 오브제로써의 이미지였습니다. 이렇게 회화는 '수수께끼'

의 극장이 되었습니다.

　여기에서는 일반적으로 초현실주의 화가로서 이름이 알려진 주안 미로, 이브 탕기, 안드레 마송, 폴 델보스 등 각각 독자적인 회화 세계를 언급할 수는 없었습니다. 하지만 마지막으로 1929년 카다케스의 달리 집에서 엘뤼아르 부부와 달리의 만남을 언급한 이상, 그곳에는 벨기에 화가 르네 마그리트(1898~1967년)도 머물고 있었다는 것을 잊어서는 안 될 것입니다. 달리와 함께 그 또한 초현실주의가 만들어 낸 이미지의 이중성, 모호성, 난미성(曖昧性), 아니 결정 불능성을 스스로 제작 중심의 축으로 두었습니다. 그러나 달리가 그것을 특히 자신의 실존적 정신분석의 방향으로 밀어붙였다면, 마그리트는 오히려 이미지를 이루는 존재 규정에 관한 본질적인 이중성과 패러독스성에 끊임없이 질문을 던졌다고 말할 수 있습니다. 그의 회화는 이미지의 형이상학적인 분위기를 강력하게 지니게 됩니다. 인간에게 회화란 무엇인가, 거기에서는 회화가 스스로 생각하고 있는 것과 같습니다.

24

얼굴의 출현
끝없이 '보는 것'

자코메티는 요행을 믿지 않는다. 그가 제작하는 것은 파괴하기 때문에, 파괴함에 따라 한층 더 진실에 가까워지기 위해서다. 하루도 빠짐없이 쉬지 않고 일했다. 똑같은 작업, 똑같은 어려움, 시작과 파괴라는 똑같은 반복. 아니 똑같지는 않다. 날마다 작업은 격렬해지고, 절망은 커지며, 절망을 극복하려는 싸움 또한 치열해진다. 시간은 날아가듯이 순식간에 지나간다. 나는 매일 몇 시간이나 부동의 자세를 계속했지만, 지루할 틈이 없었다. 나의 인격은 격렬한 작업을 통해서 떠내려가며, 그 격류에 빠져 작업과 함께 호흡하고 있었다. 캔버스 위에서 내 얼굴은 하루에도 몇 번이나 그려지고 지워지고, 지워지고 그려지며, 윤곽을 잃으며 결국에는 희미해졌고, 그와 동시에 점점 구체의 밀도를 얻어냈다. 거의 모든 날의 시작은 좋았다. '이렇게 멀리까지 온 것은 태어나서 처음이다.'라고 그는 힘을 주어 말했다. '이렇게 좋은, 그러니까 이렇게 자유롭게 작업할 수 있었던 적은 지금까지 단 한 번도 없었다.' 하지만 그림을 진행하면서 어려움이 생기자 '젠장!'이라는 말을 연발했고, 칠전팔기의 격투가 시작되었다. 이는 말 그대로 눈에는 보이지 않는 거대한 존재와 온 힘을 다해서 하는 격투였다. 조금이라도 힘이 빠지면 그 거대한 존재에 짓눌려 모든 것이 부서질 것이다. 핏발 선 눈으로 내 얼

굴을 주시하면서 붓을 내려놓을 때, 때때로 그는 '아앗'이라는 뭐라 표현할 수 없는 소리를 내질렀다. 압도적으로 우세한 적에게 맞설 사자의 포효, 상처받은 사자의 분노의 외침.

(야나이하라 이사쿠 『자코메티와 함께』[21])

이 강의에서는 1860년대부터 1930년대까지의 파리를 중심으로 한 모더니티 회화의 '혁명'에 아주 중요한 부분을 다뤄 보고자 합니다. 물론 앞서 반복해서 말했듯이 '회화'라는 미디어가 폭발하는 이 시대의 역동성의 전모를 모두 다룰 수 없으며, 몇 개의 특이점을 들어 거기에 보이는 다원적인 문제만을 살펴보고자 합니다. 강의의 전략적인 전망으로서는 제2차 세계대전을 거쳐 문화, 예술의 세계적인 중심, 즉 '수도(캐피탈)'가 파리에서 뉴욕으로 대거 이동하는, 저는 그것을 '북서 항로'라고 부르는데, 이 부분을 다룬 후, 전후 미국의 회화를 다루기 위해서는 충분하지는 않지만 마지막 두 강의를 통해서 다뤄 보도록 하겠습니다.

그 마지막 코스를 향하기 전에 이 강의에서는 파리 또는 유럽에서의 전후 회화의 전개 속에서 하나의 문제(problematic)를 뽑아서 거기에 떠오르는 '회화의 물음'을 마주하고자 합니다. 왜냐하면, 거기에는 바로 '대면'이 문제가 되는 것처럼 보이기 때문입니다. 즉 모더니티 시대에서 언제부터인가 회화에서 '대면'이 사라져 버렸습니다. '회화'에 앞서 '본다'라는 행위가 언제부터인가 몰락하여, 화가는 마치 '무언가를 보는' 것 없이, 마치 '꿈을 꾸는 것'처럼 자신의 마음속,

21) 야나이하라 이사쿠 『자코메티와 함께』 지쿠마 책방, 1969년.

또는 세계의 우연한 광경 속에 떠오르는 이미지를 그리는 것에 열중하게 되었던 것처럼 보이기 때문입니다. 즉 화가는 보는 것을 그리는 것이 아니라 '그린 것을 보는 것', 더하자면 거의 '보기 위해 그린다'라는 반전이 일어납니다. 물론 이는 서구 회화에는 지금까지 없었던 엄청난 풍요를 안겨주었습니다. 하지만 서구 회화란 이 강의의 첫 부분에서 강조했듯이, 투시도법이라는 방법의 발견에 집약되어 있지만, 무엇보다도 '보이는 대로 그린다'라는 원칙을 스스로 부과함으로써 발전하고 전개해 왔던 것이 아니었는가. 서구 회화의 원점이라 할 수 있는 그 '보는' 행위는 어떻게 된 것일까? 화가와 대상과의 '대면'이라는 그 근원적인 관계는 어떻게 된 것일까?

그야말로 알베르토 자코메티(1901~1966년)의 회화가 근본적인 방법으로 내던지는 질문이기도 합니다.

자코메티는 1901년, 이탈리아 국경에 접한 스위스의 한적한 마을 출신. 그에 있어서 결정적이었던 것은 아버지인 조반니 자코메티가 인상파의 뒤를 잇는 (적어도 스위스의) 회화 역사에 이름이 거론될 정도로 훌륭한 화가였다는 점. 할 수 없이 거친 말을 하게 되지만, 알베르토에게는 조반니가 구현해 놓은 서구 회화의 유산을 자신이 어떻게 이을 것인지, 아니면 잊지 않을 것인지가 평생을 거는 문제였던 것입니다(부연하자면, 사람에게는 '평생을 거는 문제'라는 것이 있다는 것을 잘 이해하는 것이 중요합니다). 사실 처음에 알베르토는 이런 문제에서 도망칩니다. 즉 회화에서 조각으로 도피합니다. 알베르토 자코메티의 이름이 알려지게 된 것은 우선 초현실주의 운동에 있어서의 조각가로서였습니다. 그 시대의 작품을 잠시 살펴보겠습니다.

자코메티 「오전 4시의 궁전」 1932년
(뉴욕 현대 미술관 소장)

자코메티 「매달린 공」
1930~1931년(1954년 복원)
(퐁피두 센터 소장)

　어느 정도의 실마리를 찾아 본다면 「매달린 공」은 어떤 의미에서는 자코메티의 존재를 이해하는 핵심이라는 것을 뚜렷이 보여 주는 기호(emblème)같은 것입니다. 옆에서 보는 이미지로는 잘 알 수 없지만, 매달린 공에는 홈이 파여 있고, 그것이 아래 바나나 모양 오브제의 능선을 따라 앞뒤로 움직일 수 있게 되어 있습니다. 즉 제가 그의 '존재를 이해하는 핵심에 있는 것'이라고 했던 것은 단적으로 에로스입니다.

　그와 비교해서 「오전 4시의 궁전」이라는 작품은 조금 더 상황적입니다. 실제로 자코메티 본인이 이에 관해서는 해설문을 남겨 두었는데, 그것에 따르면 화면 오른쪽 부분은 그 시절 그와 헤어졌던 여성의 영역이며, 왼쪽 부분은 긴 드레스를 입은 그의 어머니의 영역, 그리고

그 사이에는 미완성된 채로 무너진 '탑'의 뼈대가 있으며, 그곳에 매달린 공과 썰매라는 오브제가 그를 상징하는 것이라고 합니다. 참고로 오른쪽 부분에 매달린 '척추'에 대해서는 "이것은 그녀와 길거리에서 처음으로 만났던 어느 날 밤, 그녀가 나에게 팔았던 것"이며, 그 위쪽에 있는 '새'에 관해서는 헤어지기 전날 밤에 "그녀가 본 새의 유골"이라고 설명했습니다.

결국, 그 양자에 드러나는 공통적 특징은 '우리'라는 구조가 아닐까 싶습니다. 실제로 그는 같은 시기에 「우리」라는 제목의 오브제 조각을 제작하기도 했습니다.

「오전 4시의 궁전」의 '척추'처럼 우리 속에 뼈나 장기, 아니 그 이상으로 소름 끼치는 욕망 등이 내포되어 있습니다. 이것은 명확히 자코메티에 있어서 육체를 지닌다는 것의 실존적인 표현으로 통하는 것입니다. 하지만 흥미로운 점은 육체 내부를 투시하는 것과 같은 우리의 구조가 어느 틈엔가 '반대로'라고 할 수 있는 밖에서 바라본 인간의 모습, 특히 그 인간의 머리를 가두어 놓고 있다는 것입니다. 즉 그는 1930년대 중반에 초현실주의적인 오브제 조각을 버리고, 오히려 전통적이라고 할 수 있는 밖에서 바라본 인간의 모습을 만들기 시작하는데, 그렇게 해서 도달한 곳의 하나가 전쟁이 끝난 1947년에 만든 작품이지만, 예를 들자면 「코」입니다.

이 작품에서는 매달려 있는 이상할 정도로 긴 '코'가 '우리'를 뚫고 이쪽을 향해 튀어나와 있습니다. 지금 저도 모르게 '이쪽을 향해'라고 표현했는데, 만약에 조각이라면 360도 어디서 보더라도 크게 상관이 없어야 하는데, 이 작품은 제 개인적인 의견이지만, 이 긴 '코끝'에서

자코메티 「코」
1947년 (구겐하임 미술관 소장)

바라봐야만 합니다. 즉 자코메티는 '긴 코'를 지닌 머리 조각을 만들고 싶었던 것이 아니라, 인간의 머리와 마주했을 때, 그 '코'가 이쪽으로 길어지는, 또는 오히려 코 이외의 머리 전체가 끝없이 뒤쪽으로 멀어져 가는 것처럼 보이게 만들었다는 생각입니다. 즉 어느 의미에서 이 '조각'은 '회화'처럼 정면에서 보기 위해서 만들어진 것입니다. 그렇다면 '우리'는 마치 '회화'에서의 캔버스의 '틀'과 같은 기능을 한다고 볼 수 있습니다.

아니, 초현실주의적인 또는 오브제적인 조각을 버리고, 인체의 조각으로 몰두했던 1940년대 그가 항상 '우리'가 있는 작품을 만들었던 것은 아닙니다. '우리'가 없는 두상과 입상을 많이 만들었는데, 그 상들도 대부분 정면에서 바라보도록 만들어져 있습니다. 정면에서 봤을 때, 얼굴이 단지 '거기에 있는 것'이 아니라, 얼굴 또는 수직으로 서 있는 인체가 뒤쪽으로 끝없이 멀어져 가는 그 운동 자체가 그곳에 조

형되고 있다고 말할 수 있습니다.

실제로 그는 그와 같은 조각을 계속 만드는 와중에 조각이 점점 작아지고, 혹은 점점 가늘어졌다고 그 경험을 말하기도 했습니다. 거기에 인간의 머리가 있고, 그것을 보이는 그대로 조형하면, 그것은 '코끝'의 한 점만이 이쪽으로 향해 있을 뿐인데, 끝없이 공간 속으로 끌려들어 갑니다. 움직이지 않는 얼굴을 보고 있음에도 불구하고, 그것이 끌어들이거나 혹은 이쪽으로 길어집니다. 그에게는 (특히 인간이라는 대상과 마주하여) '보는' 행위가 그런 경험을 불러일으키는 것입니다.

이 자코메티의 '보는' 행위, 그야말로 우리가 이 강의에서 검토하는 서구 회화의 역사 속에서는 세잔의 저 '보는' 행위의 모험을 돌파한 또 하나의 특이한 모험이었습니다. 우리는 지금까지 그의 입체 작품만을 다뤘을 뿐인데, 이것을 회화 모험의 일부라고 하는 것은 여기서는 무모한 가설일지도 모릅니다.

실제로 그는 1940년대 후반에 마침내 회화를 실천으로 옮깁니다. 예로써 「코」와 같은 시기(1950년)에 그렸던 「예술가 어머니의 초상」을 살펴보면, 캔버스 안에 마치 '우리'와 같은 하나의 프레임이 있고, 그곳에 의자에 앉은 어머니가 정면으로 그려져 있는데, 조각의 경우와 마찬가지로 얼굴만이 거기에 이상한 긴밀함을 가지고 출현하고 있습니다. 그 외 부분은 거의 미완성된 거친 터치로 방치되어 있는데, 하얗고 가는 선을 이용해서 그려진 얼굴은 도대체 공간의 어디에 위치하는 것인지 그것만 '존재한다'. 즉 무언가 이미 존재하고 있는 것이 대상으로써 그려진 것이 아니라, 화면 공간 속에서 갑자기 존재가

자코메티 「예술가 어머니의 초상」 1950년(뉴욕 현대미술관 소장)

나타나는 '얼굴'이 있는 것처럼 느껴지게 하는 것입니다.

다시 말해, 조각이든 회화든 자코메티의 작품에 대해서 우리가 보통 눈으로 보고 있는 그대로의 것을 그가 보고, 그것을 상으로 표현하고 있는 것이라고 생각한다면, 그의 작품을 전혀 '보고' 있지 않은 것과 같습니다. 그의 작품과 마주한다는 것은 자신이 '보는' 행위 자체를 질문받고 있다는 것. '보는' 행위는 우리가 평소에 생각하고 있는

그런 것이 아닙니다. '보는' 행위는 더욱더 무서운 것, 그래서 더 아름다운 것. 왜냐하면, 그것은 무(無)에서의 존재의 출현이기 때문입니다.

다시 한번 강조하겠습니다. '무(無)에서의 존재 출현!' 이것이 얼마나 무서울 일인지를 대부분 모른다는 것을 알고 있어야만 합니다.

실제로 자코메티는 포즈를 취하는 모델을 앞에 두고 제작하면서 끊임없이 "아, 정말 아름답다!"라든가 또는 "아, 정말 무섭다!"라는 소리를 외쳤다고 전해져 있습니다. 그것은 단순한 미사여구가 아닙니다. 만약에 실제로 우리의 눈앞에 공중에서 갑자기 사람 얼굴이 떠오른다면, 누구라도 그 공포에 비명을 지르게 될 것이 틀림없습니다. 거의 그것과 유사한 일입니다. 단지 자코메티의 경우에는 그것이 무엇보다도 그가 작품을 만들기 위해 회화를 그리려는 행위 도중에 일어났습니다. 아니, 거의 회화를 그리려 하기 때문에 그것이 일어난다고, 저는 말하고 싶습니다.

그렇습니다. 회화란, 바로 아무것도 그려지지 않은 '무'의 공간에 돌연, 이미 존재하는 '형태'가 아니라 '존재' 그 자체가 출현하는 것이 아닐까요? 자코메티는 회화를 '보는' 행위가 사건이 되는 근원적인 차원으로 우리를 이끌어 줍니다.

떠올려 보십시오. 저 세잔의 경우 대상의 존재는 그래도 아직 '화가'의 '센세이션(sensation)'으로 파악되고 있었습니다. 하지만 자코메티의 경우는 이제 대상의 존재는 화가의 감각이나 감정과 상관하지 않는 단계, 이제 감각도 감정도 없는 단계, 한마디로 말하자면 '죽음'의 단계에서 '사건'으로 변화합니다. 모더니티와 함께 시작한 회화의 모

험이 (그것은 화가라는 주체와 관련된 모험이었지만) '인상', '감각', '센세이션', '표현'이라는 몇 가지 단계를 거쳐 마침내 '무(無)' 또는 '죽음'의 방향으로 통과해 버리는 것입니다. 세잔에 있어서 간신히 잔존했던 '표상'이라는 개념은 여기에서는 전혀 기능을 하지 못합니다. 자코메티 본인은 "보이는 대로 그리려는 것뿐이다."라고 연신 말했습니다. 하지만 그의 '보이는 대로 그린다'라는 것은 서구 회화가 거기에서 출발한 '보이는 대로 대상의 형태를 그린다'가 아니라, 존재가 보이는 것으로 나타난다는 진정한 존재론적 차원으로 우리를 이끌어 줍니다. 아이러니한 역설이지만 '표상'이라는 개념에 따라 통괄되어 온 서구 회화는 여기에서 마침내 '죽음'으로 통과되어 버린다고 말할 수 있습니다.

'죽음'이 있기 때문에 그것이 특히 '얼굴'로 나타난 이유이기도 합니다. 자코메티는 이른바 풍경화나 정물화를 그리지 않았던 것은 아니지만, 그리고 그 그림들 또한 공간 속에서 돌연 대상이 출현했던 것처럼 자코메티적 시선을 느끼게 해주기도 하지만, 무엇보다도 그가 끊임없이 고집하고, 그려 왔던 것은 인간의 '얼굴'이었습니다. 그것만이 가장 강력한 '삶'을 발산시키는 것이기 때문에, 또한 가장 강력하게 '죽음'을 떠돌게 하는 것이었기 때문이기도 합니다.

그러나 자코메티는 왜, 그리고 어떻게 해서 이런 '시선'을 얻게 되었을까? 누구나 가질 수 있는 시선이 아님에도 불구하고, 동시에 그것이 단순히 그만의 특유의 개인적인 것이 아니라, 누구에게나 진실처럼 보편적인 존재라는 것을, 그의 그림을 보는 누구나가 바로 이해할

수 있는 이 특이한 시선이 그에게 어떻게 찾아온 것일까? 어찌 보면 이런 질문을 던지는 것은 당연한 일일 것입니다. 그에 답하기 위한 하나의 힌트를 자코메티 본인이 '죽음'에 관해서 언급했던 글 『꿈, 스핑크스, T의 죽음』에서 찾아보도록 하겠습니다. 1946년에 쓰인 글인데, 1921년에 여행지인 티롤에서 친구의 죽음과 마주한 결정적인 경험을 언급하며, 그와 같은 경험을 집필하기 '몇 개월 전'에도 그를 덮쳐 왔다는 것을 고백하는 문장입니다.

내가 경험했던 것은 방향은 반대지만, 몇 개월 전 살아 있는 사람들 앞에서 느꼈던 것과 같았다. 몇 개월 전 그때 나는 공허 속에 있는 사람들의 얼굴, 그것을 둘러싼 공간 속에 있는 사람들의 얼굴을 보기 시작했다. 내가 바라보던 얼굴이 응고되고, 순식간에 부동화하는 것을 처음으로 제대로 인지했을 때, 나는 평생 경험하지 못했던 공포에 휩싸였고, 식은땀이 등줄기를 타고 흘렀다. 그것은 이미 살아 있는 얼굴이 아니며, 그것이 무엇이든 상관없이 내가 다른 물건을 바라보는 것처럼 하나의 오브제에 지나지 않았다. 아니, 그게 아니라, 무엇이든 상관없는 물건으로써가 아니라, 말하자면 동시에 살아 있기도 하고 죽기도 한 존재로서 그것을 바라본 것이다. 나는 공포의 비명을 질렀다. 마치 하나의 문턱을 넘는 것처럼, 아직 본 적 없는 세계에 들어간 것처럼 모든 생명이 있는 자는 죽어 있었다. 그리고 이 환영은 지하철 속에서도, 거리에서도, 친구들과 함께 레스토랑에 있을 때도 몇 번이나 반복됐다. '쉬립'이라는 레스토랑의 웨이터는 나를 향해 입을 벌린 채로 부동의 모습으로 변했다. 그 이전 순간과 그 이후 순간 모두가 완전히 관계를 잃고, 절

대적인 부동성 속에서 입을 벌린 채로 시선은 얼어붙어 있었다. 그러나 인간과 동시에 사물 또한 변모했다. 테이블도, 의자도, 옷도, 거리도, 나무와 풍경마저도[22].

우리는 이 강의에서 자코메티의 인생에서 몇 가지 중요하다고 생각하는 순간을 자세히 들여다볼 여유는 없지만[23], 여기에서 언급된 것은 결정적입니다. 즉 우리는 평소에 공간과 시간을 연속적인 존재이며, 그 속에서 대상은 상호관계를 맺는 것으로 지각하지만, 여기에서는 서로의 그 근원적인 관계성을 잃거나 혹은 응고하여 '부동으로 변한'다는 것. 바꿔 말하면, '보는' 것과 관련된 것이 아니라, 그와는 반대로 관계의 불가능성으로 변했다는 것입니다. 그것이야말로 '죽음' 이외의 것이 될 수 없습니다. 회화는 평면 위에 공간적인 관계성을 긴밀하게 구축해 나갑니다(투시도법이 그것에 가장 확실한 방법론이었습니다). 하지만 자코메티에게 회화란, 그러한 공간적 관계성이 생생한 연속성을 잃고, 부동으로 변한 '무(無)'의 세계에서 하나의 존재와 하나의 '얼굴'이 거의 근거 없이 출현하는 것을 증언하고, 실현하려 했습니다.

물론 그것은 불가능합니다. 회화로써 그려진 것은 어디까지나 '표상'일 뿐입니다. '표상'은 절대 '존재'로 변할 수 없습니다. 그럼에도 불구하고, 이 불가능성을 향해서 작업을 계속해 가는 것이야말로 자코메티의 회화인 것입니다. 그는 말합니다. 거의 죽기 직전에 적어둔

22) 자코메티『나의 현실』야나이하라 이사쿠, 우사미 에이지(번역), 미스즈 책방, 1976년.

23) 원하신다면, 저의 또 다른 저서인『빛의 오페라』에 수록된 에세이 '자코메티적 응시' 부분을 참조해주시기 바랍니다. 고바야시 야스오『빛의 오페라』1994년.

글이지만 "회화도 조각도 데생도, 그것은 모두 그렇게 대단한 것이 아니다."라고. 그리고 "시도하는 것, 그것이 전부이다. 오, 이 무슨 신기한 기법"[24]이라고…….

이렇게 자코메티의 회화는 '존재'와 '무(無)'가 상호 대항하는 격투장이 되지만, 그것은 장 폴 사르트르의『존재와 무』(1943년)가 철학에서의 새로운 시대를 열었던 시기, 즉 실존주의라는 철학의 전개 시기와 겹칩니다. 그렇다고 자코메티의 회화가 실존주의 철학의 '영향'을 받았다는 것은 아닙니다. 그것이야말로 진정한 의미에서의 '시대'라는 것이지만, 진정으로 창조적인 것은 회화에서든, 철학에서든, 개인의 고독한 작업을 통해서만 탄생하지만, 그렇게 탄생한 것이 역사라는 공간 속에서 공통점을 가지며, 공명하고, 서로를 비춰줍니다. 그리고 회화 또한 그러한 '역사'의 거울이라는 것이야말로 단순한 미술사의 기술이 아닌, 우리의 이 강의를 이끄는 주요 동기인 것입니다.

따라서 단지 매일 눈앞에 떠오르는 '얼굴'을 어디까지나 '존재'로써 잡아내려는 본질적으로 불가능한 시도를 반복하는 자코메티의 작업실이 실존주의의 '성지' 중 하나가 됩니다. 사르트르, 장 주네를 비롯해 많은 시인과 작가, 철학자가 방문하였습니다. 그리고 주네와 야나이하라 이사쿠[▶권두 삽화 25]처럼, 또 미국의 미술 평론가 제임스 로드처럼, 그 작업실에서 며칠에 걸쳐서 장시간 포즈를 취하며 그 기록을 글로써 남기는 사람들도 나타났습니다. 그러자 그것을 읽었던 독자들에게 회화를 둘러싼 자코메티의 이 부조리한 격투가 인간에 있어

24) 앞선 주석 22)에서 언급한 책, 121페이지.

모란디 「정물」 1948년 (마냐니 로카 재단 미술관)

서의 '자유의 격투'의 고상하고 명확한 증거로써 확실한 각인을 남겼습니다. 저 또한 개인적으로 영향을 받았던, 갓 간행된 야나이하라의 『자코메티와 함께』가 당시 20세 전후였던 저의 정신 속에서 폭발이 일어났습니다. 그 책 한 권이 제 삶에 있어서 인간에 대한 '성서(바이블)'가 된 것이었습니다.

이렇게 회화는 드디어 회화를 성립시키는 최대 전제였던 '보는 것'을 통과해 갔습니다. 자코메티의 이 작업은 완전히 고독하고 고립된 것이기도 하지만, 그러나 마지막으로 다른 방법이지만 '보는 것', 그리고 '그리는 것'을 되물었던 화가가 없었던 것은 아니라는 점을 시사하기 위해서라도 또 다른 인물을 거론해 보고자 합니다. 이탈리아의 화가 조르지오 모란디(1890~1964년)입니다. 자코메티와는 달리 그는 '얼굴'이 아니라 병을 그렸습니다. 볼로냐의 작은 작업실에서 평생

에 걸쳐서 단지 식탁 위에 놓인 병을 끊임없이 그렸습니다. 그의 '보는 것'에 담긴 심상치 않은 그 평온한 격정에 대해서는 자세히 언급할 여유가 없지만, 공간 속에도 사물이 존재한다는 지극히 당연한 일이 사실은 당연한 것과는 훨씬 더 거리가 있는 하나의 '비밀'이라는 것을 진정으로 이해했을 때, 단지 병을 '그리는' 것이 끝나지 않는 작업이 되리라는 것을 우리는 전율하면서 이해해야만 합니다. 그런 의미에서 회화란 진정으로 대단한 작업이라 할 수 있습니다.

25

홍수 후의 산토끼
회화, 야생으로 향하다

'추상표현주의'라는 용어를 정당하게 하는 모든 진실된 근거는 이 몇 명의 화가들이 입체주의 및 프랑스적인 것을 일반적으로 반발하게 되었을 때, 독일이나 러시아, 유대인의 표현주의에 기울어지기 시작했다는 사실에 있다. 그러나 그들의 모든 것이 프랑스 미술에서 출발했고, 프랑스 미술에서 양식에 대한 자신의 직관을 얻은 것에는 변함이 없다. 또한, 그들 모두가 뛰어나며 야심 있는 예술이란, 어떤 감촉이어야만 한다는 것에 관한 가장 분명한 개념을 가지게 된 것도 프랑스인을 통해서였다.

이 젊은 미국인들이 공유했다고 생각이 되는 최초의 문제는 세 명의 주요 입체파-피카소, 브라크, 레제-가 종합적 입체주의가 끝난 이후에도 고수해 온 비교적 한정되고, 깊이가 얕은 환상을 완화하는 것이었다. 그들은 또한 자신들의 해야할 말을 할 수 있게 하려면, 선행된 추상 예술의 거의 모든 것에 입체주의가 부과했던 드로잉이나 디자인에서의 직선 또는 곡선적인 올바른 규정에 대해서 규범을 완화해야만 했다. 이 문제들은 계획에 따라 추진했던 것은 아니다. '추상표현주의'에는 계획적인 것은 거의 없었으며, 지금까지도 그러했다. 각각의 예술가들이 '성명'을 발표했는지는 몰라도, 거기에는 어떤 선언서도 없었으며, 또

한 '대변인'도 없었다. 오히려 거기서 일어난 것은 1943년부터 1946년 사이에 뉴욕 페기 구겐하임의 '금세기 미술' 화랑에서 최초로 개인전을 열었던 6, 7명의 화가가 개별로, 그러나 거의 동시에 어느 한 무리의 난제에 직면했다는 것이었다. 당시 30대의 피카소와 1910~1918년의 칸딘스키는 그것에는 미치지 못하였으며, 아마도 그것보다는 결정적인 정도에서 추상과 추상에 가까운 예술에 있어서의 표현의 새로운 가능성을 암시했다. 그것은 클레가 최후의 10년에 안고 있었던, 지극히 창의력이 풍부했지만 실현되지 않은 아이디어를 뛰어넘는 것이었다. 고르키, 데 쿠닝, 폴록과 같은 미국인에게 지대한 자극이 되었던 것은 실현되지 않은 클레라기보다는 오히려 실현하지 못했던 피카소였으며, 그 세 사람 모두는 피카소가 몰아냈지만 잡지는 못했던 산토끼 몇 마리를 잡으려 했으며, 그리고 실제로 제법 잡기도 했다(적어도 폴록은 잡았다).

(클레멘트 그린버그 『미국형 회화』[25])

앞서 '북서 항로'라는 명칭을 붙였던(제24강 참조) 것처럼, '회화'는 마침내 대서양을 건너 미국에 도착합니다. 그리고 그곳에서 지금까지는 없었던 야생에 꽃을 피우게 되었습니다. 아니 여기에서 인용했던 미국에서의 '(미국형) 회화'라는 말을 탄생시킨 비평가 클레멘트 그린버그의 저서에 따르면, 야생 '토끼'를 잡는 것이라고 볼 수 있습니다. 이 '산토끼'라는 표현은 일품입니다. 이 '토끼'는 어쩌면 우

25) 클레멘트 그린버그 『미국형 회화』, 『그린버그 비평선집』 후지에다 데루오(편집 및 번역), 게이소 책방, 2005년.

리가 이 책에서 논했던 지오토 이후의 '서구 회화'보다 훨씬 이전을 계속 달려왔는지도 모릅니다. 아니, 샤르댕은 적어도 한 마리를 잡았을 것(제11강 참조)이고, 터너의 「철도」에서 질주하는 증기 기관차 앞을 달렸던 '산토끼'도 있었으며(제12강 참조), 은유에 지나지 않은 것들에 이끌려서 저의 몽상도 달리기 시작했는데, 그렇다면 직접적으로 어떠한 관계도 없지만, 아르튀르 랭보의 「일뤼미나시옹」(1874년경)의 서두에 적힌 시 '홍수 후'에서 읊었던 '산토끼'를 떠올리지 않을 수가 없습니다. ― "관념의 '홍수'가 겨우 진정되었다고 생각하자마자, 다년초 식물들이 흔들리는 풀 속에서 산토끼 한 마리가 갑자기 발길을 멈추고, 거미줄 속에 걸린 일곱 빛깔 무지개를 향해 격렬한 염원의 말을 읊조렸다."(필자가 의역했습니다) 사실 이 시는 이 이후에 "솟아오르라 물이여, 또다시 달아올라 '대홍수'를 다시 시작하자!"라는 격렬한 염원의 말이 이어지지만, 마치 솟아오르는 물처럼 '미국형 회화'는 기존의 '회화'라는 틀을 깨부수며, '회화'라는 '물'의 격렬함을 다시 분출시키는 것이라고 말해도 될 것 같습니다. 그 격렬함이야말로 행동(액션) ― 앞서 인용했던 그린버그의 책 끝 부분에서 그는 '추상 표현주의'나 '액션 페인팅'(1952년 비평가 헤럴드 로젠버그가 명명) 등, 호칭의 혼란에 대해서 다뤘지만, 우리에게는 호칭이 문제가 아닙니다. 중요한 것은 '홍수' 후에 모든 표현이 그곳에서 생겨나는 근원적인 계기로서의 액션이 발견되었다는 점입니다. 그것은 마치 '회화'가 긴 역사적 전개를 거쳐, 회화 스스로 '야생'을 발견하고, 되돌리는 것과 같습니다. 즉 미국은 그 당시 '회화'에 있어서 '야생의 대륙'이었는지도 모릅니다.

그 '야생의 대륙'에서 '산토끼' 한 마리가 '홍수'(제2차 세계대전 또는 대공황일지, 입체주의, 초현실주의일지도 모릅니다만) 이후, 하늘에 펼쳐진 무지개를 올려다보고 있습니다. 그것이 잭슨 폴록(1912~1956년)이라고, 저는 거침없이 폴록을 '산토끼'에 빗대는 표현을 썼지만, 실제로 폴록이야말로 폭력적이라 할 정도로 '야생의 존재'였습니다. 최대한 화가의 인생에 관해서는 자세히 다루지 않으려는 이 강의의 방침을 어기서라도, 폴록이라는 사람에 대해서 아주 조금이라도 다뤄 보고자 합니다.

폴록은 서부 와이오밍주 출신이지만, 생후 10개월쯤부터는 빈곤한 가정환경 탓에 캘리포니아주, 애리조나주 등 각지를 전전했습니다. 15세에 처음으로 술을 입에 댔는데, 그것이 그의 인생에 있어서 결정적인 순간이 되었습니다. 예비역 장교 훈련 부대(ROTC)에 소속되지만, 술에 취한 채 폭행 사건으로 제명됩니다. 그때부터 시작된 알코올 중독과 함께 폭력이라는 증후군이 평생 그를 따라다니게 됩니다. 1930년에 그는 뉴욕으로 거처를 옮겼고, 아트 스튜던트 리그에서 화가 토마스 하트 벤튼(1889~1975년) 교실에 소속하게 됩니다. 이 벤튼의 지도하에 회화를 배우면서 어려운 생활에 둘러싸여 고전하며 모색하는 과정이 폴록의 1930년대입니다. 주목해야 할 점은 그가 호세 클레멘테 오로스코, 다비드 알파로 시케이로스, 디에고 리베라라는 멕시코 벽화 화가들의 작업에 참여하게 되었다는 것입니다. 실제로 1936년에는 시케이로스의 '실험 워크숍'에 참가해서 벽화 제작을 위한 다양한 기법을 습득하였습니다. 하지만 동시에 1930년대를 지나

폴록 「서부로 가는 길」 1934~1935년경 (스미스소니언 미술관 소장)

면서 그의 알코올 중독이 악화되어, 결국 스스로 입원해서 치료를 받게 됩니다. 그 과정에서 융파의 정신분석을 받았는데, 그 분석을 위한 드로잉이 지금도 남아 있습니다(그의 일관된 '서부', 즉 '여백', '야생의 한계 영역'을 향한 지향을 단적으로 보여주는 한 작품을 예로 들어보겠습니다).

이렇게 생활에서도, 심리적으로도 처음부터 일종의 근원적인 '파탄'을 안고 있던 폴록이, 이어서 1940년대 후반에는 '뉴욕 스쿨' 또는 '추상표현주의'라고 불리는 미합중국의 새로운 회화 흐름의 선두주자로 달립니다. 이 발전은 어떻게 가능했던 것일까요?

물론 한 아티스트가 세계 수준의 회화 역사에 이름을 올리기까지

발전하기 위해서는 다양한 조력자와의 만남, 독자적 세계의 문을 열게 되는 계기, 사회에 수용된 역사적 조건 등, 많은 요소가 복잡하게 서로 얽혀 있습니다. 이 얽힘 속에서 저는 1937년의『매거진 오브 아트』에 발표된 논문「원시 미술과 피카소」를 읽고 감동했던 폴록이 직접 저자를 찾아 만나러 갔다는 미술 이론가 존 그레이엄, 그리고 그레이엄이 기획했던 '미국과 프랑스 회화'전(1942년, 맥밀란 화랑)에 미국 측 신인 작가로서 폴록과 함께 출품을 요청을 받았지만, 폴록의 작품에 압도되어, 그를 세상 밖으로 이끌어 주기로 하고, 훗날 결혼까지 하게 되는 화가 리 크래스너(1908~1984년), 그리고 1943년에 직접 운영했던 '금세기 미술' 화랑에서 '젊은 예술가를 위한 봄의 살롱' 제1회 전시에 폴록을 초대해서, 같은 해에 그의 첫 개인전을 계획하고 전속 계약을 하게 되는 세기의 수집가라 불리는 페기 구겐하임(당시 그녀의 남편은 대단한 에른스트였습니다!), 그리고 1945년에 같은 화랑에서 두 번째 개인전에 대해서 "제 의견으로는 그의 세대 속 최고의 화가, 그리고 아마도 미로 다음으로 가장 위대한 화가로서 스스로를 확립하고 있다."라고 선언했던 그린버그 등, 일련의 만남을 차분히 다루고 싶기도 합니다.

다만 그럴 여유가 없으니 한 가지만 짚고 넘어가 보도록 하겠습니다. 폴록의 '야생의 고독'의 좋은 동반자가 되었던 크래스너가 그 만남 이전에 자신의 작업실 벽에 써 놓았던 '준칙'이야말로 랭보의『지옥의 한 계절』속에 "나는 드디어 내 정신의 무질서를 성스러운 존재로 받아들이는데 이르렀다."라는 한 문장이 있었다는 것. 그렇게 크래스너는 폴록 안에서 '야생', 즉 '성스러운 무질서'의 격렬한 가능성

을 발견했던 것입니다.

그리고 또 하나, 1941년, 뉴욕 현대 미술관에서 '미국 인디언 예술'전이 열렸다는 것. 폴록은 이 전람회에서 나바호족의 화공들이 전시회 바닥 위에 의식용 모래 그림을 그리는 현장에 있었습니다. 또한, 그는 1930년대 후반 즈음, 미국 원주민 민족학, 고고학적 조사 보고서였던 12권에 달하는 『미국 민족학국 연차 보고서』를 구매해 모두 읽었으며, 그는 젊은 시절부터 인디언 미술 전체를 향한 지대한 관심을 가졌습니다.

이상으로 폴록에 관한 소개를 마무리하면서, 제가 어디까지나 이 강의을 위한 '이야기'로써 다루고 싶었던 내용은 피카소에 있어서의 '퇴마 의식으로써의 회화'(제20강 참조)의 연장선에 폴록이라는 사건이 위치한다는 것, 그리고 그 '사건'이란, 지오토에서 시작된 서구 '회화'가 머나먼 아메리카 대륙, 그것도 '서부'라는 '야생의 토지'에 (이 '야생'이라는 말은 어디까지나 문화인류학자인 클로드 레비스트로스가 『야생의 사고』(1962년)에서 다루는 의미로 사용하고 있음을 이해되어야만 하지만) 착륙하는 '사건'이라는 것. 거기에서 우리가 지금까지 계속 지켜봐 온 것처럼 '표상'이라는 원리에 관철해 온 '서구 회화'가 한 번은 끝나게 됩니다. 그리고 역사라는 것이 모두 그러하듯이 끝나는 와중에, 스스로 새로운 것으로써 재생하기 위한 시도를 하게 됩니다.

따라서 이제 이 '이야기'에 따라 결국 작품을 살펴보지 않을 수 없습니다. 무엇보다도 먼저 '미국과 프랑스 회화'전에 출품되었던 크래

폴록 「탄생」
1941년경 (테이트 갤러리 소장)

스너가 폴록 안에 있는 '성스러운 무질서'의 압도적인 힘을 인정했던 첫 작품 「탄생」입니다.

누구의, 아니 무엇의 '탄생'인 것일까요? 탄생하는 것이 하나인지, 여러 개인지, 아니면 이 차원에서는 모든 것이 항상 처음부터 복수로 공존하고 있는 것일까요? 어쨌든 하얀 '모체'를 물어뜯으며 '눈'을 가진 생명체가 빙글빙글 소용돌이 치듯이 회전하며 '산도[26]'를 내려온다고 말해 봅시다. 칠흑같은 '밤'부터 괴로움의 '불'이 불타오르는 지상을 향한 '탄생'이라는 사건 자체가 인디언 가면 등을 떠올리며 신화

26) 산도(産道), 출산할 때 태아가 지나가는 통로.

적인 몇 가지 단편 형상이 회전하는 리듬에 따라 표현되어 있습니다. 또한, 이것은 '해석'보다는 '망상'에 가까울지 모르지만, 사실 저는 이 작품을 저 피카소의 「아비뇽의 여인들」이라는 '산도'를 소용돌이 치듯이 회전하면서 폴록이라는 하나의 진정한 화가가 '탄생'하는 선언으로서 읽어 보고 싶습니다. 하지만 오해해서는 안 될 점은 이 '탄생' 후에 그가 '거장'으로서 살아갈 수 있었던 것은 아닙니다. 그렇지 않고 그 이전에도 그랬듯이 이후에는 더 뚜렷하게 그림을 그릴 때마다 '탄생', 즉 '재생'한다는 것. 그때마다 '회화'는 폴록이라는 존재의 '재생' 그 자체의 현장이 된다라는 것입니다.

그리고 그것이야말로 '자연'인 셈입니다. 굉장히 유명한 일화를 하나 소개하자면, 이즈음 폴록이 크래스너의 스승이었던 한스 호프만 (1880~1966년)을 소개받았을 때, 호프만이 폴록의 재능을 인정하며 "자신의 곁에서 자연으로부터 배우고 제작하면 더 좋은 작품을 묘사할 수 있게 될 걸세."라고 조언하자 폴록은 "제가 자연입니다."라고 대답했다고 합니다. 폴록의 이 말에 우리는 깊은 감동을 받지 않을 수가 없습니다. 떠올려 보십시오. 우리는 이 강의를 "지오토는 다른 누군가를 통해 배운 것이 아니라, 단지 자연을 스승 삼아 그리고 있었다."라는 조르조 바사리의 말에서부터 시작되었습니다(제2강). 우리는 그것을 '자연의 일격'이라 불렀었습니다. 그 '자연'이 약 650년의 세월을 지나 폴록의 "제가 자연입니다."라는 말에 도달하게 되었습니다. 문제는 이제 '자연은 배우는 것'이 아니라 '내가 자연이다'라는 것을 실천하는 것입니다. 제가 그때마다 '자연'이자, 즉 '탄생' 그리고 '재생'이라는 것을 회화라는 액션을 통해서 실현하는 것입니다. '(서

구) 회화'는 지금까지 '자연'이라는 한마디를 '친구'로서 '역사'를 전개해왔습니다. 얼마나 풍요롭고 변화무쌍한 여정이었을지, 감정이 약간 복받쳐 오르기도 합니다.

그렇다면 이 '제가 자연입니다'라는 것은 무슨 의미일까요? '나'라는 존재가 그 근저에서 '나'라는 의식으로는 절대 환원할 수 없는 '원초적인 생명'으로서 있으며, 그 끊임없이 모든 구축된 의미를 상상을 통해 '파괴 – 재구축'하는 것으로써 있다고 볼 수 있습니다. 물론 이해의 체계를 통해서 이를 융적인 무의식의 이론에 적용할 수 있을 것이며, 또한 인디언이나 혹은 그 이외의 '야생 문화'의 우주적인 의례와 여러모로 연결할 수도 있을 것입니다.

폴록 「비밀의 수호자들」
1943년 (샌프란시스코
근대미술관 소장)

그 예로 그의 첫 개인전에 출품된 「비밀의 수호자들」을 들 수 있습니다. 그것은 그린버그가 "강렬한 이젤 회화와 평온한 벽화 사이에 있다."라고 표현했던 작품으로, 아마도 남성과 여성으로 보이는('남녀' 한 쌍은 이 시기 그의 강박관념 중 하나) 화면 양쪽의 토템 형상의

'수호자들' 사이에서 수호받고 있으며, 비밀 형상 문자에 가려진 '비밀'의 제단 또는 상자가 마치 '그림 속 그림'처럼 그려져 있습니다. 그리고 주변을 다양한 형상이 에워싸고 있는데 그것이 무엇인지를 해석하려면, 여기에서는 엘렌 G 랑도의 기술[27]을 참조하고 있습니다만, 미국 인디언의 형상은 본디 (왼쪽 상단부터) 아프리카 가봉의 바코타족의 수호신 상, 1200년 즈음의 멕시코 밈브레스의 도자기 술잔 무늬, 폴록의 유년 시절 속 수탉의 이미지, (화면 하단으로 이동해서) 이집트의 『사자의 서』에 등장하는 사자 나라의 수호자인 개 아누비스 등이 참조되었으며, 더구나 '문자'를 설명하려면 1500년 즈음의 코르넬리우스 아그리파의 『오컬트 철학(제4권)』까지 언급해야만 합니다.

하지만 여기에서는 그 해석의 미로 속에 들어가지는 않습니다. 대신 우리가 주목해야 하는 것은 이 시기에 폴록 회화의 집대성이라고 할 수 있는 다양한 신화적인 단편 형상에 둘러싸여, 바로 '회화' 자체가 하나의 '비밀'로써 선언되어 있다는 것, '회화'는 곧 '비밀'입니다. 화면 중앙의 하얀 직사각형은 그 '회화'이며, 그 윗부분에 우리는 '물고기' 형상을 인지할지도 모릅니다. 하지만 놀랍게도 랑도의 시사에 따라 상하를 반전해서 보면, 우리는 쉽게 그곳에 복수인 막대기 형태의 인체를 발견할 수 있습니다. 또한, 이것은 저의 감각이지만, 화면 전체는 뒤집어서 보면 무엇인가 '바다'의 풍경처럼 보이기 시작하지 않습니까. '비밀'로서는 너무 쉬운 것이긴 하지만, 그러나 회화가 반드시 누가 보더라도 명확한 대상을 제시하고 표상하는 것이 아니라, 마치 샤먼적인 의식이 그러하듯이 그 세계에는 '비밀'에 의해 수호되

27) Ellen G. Landau, 'Jackson Pollock', Thames & Hudson, 1989.

고 있어야만 하는 신념이 여기에는 확실히 있습니다. 실제로 쿠래스너의 회상에 따르면, 바로 이 작품을 둘러싸고 폴록이 "나는 이미지를 베일로 감싸고 싶다."라고 말했다고 합니다[28].

또 다른 작품 「벽화」 [▶권두 삽화 26]. 이것은 폭 580.4cm, 높이 243.2cm로 그 크기가 거대하여 마치 벽화처럼 보입니다. 이것은 구겐하임이 의뢰한 것으로 그녀의 자택을 위한 작품인데, 마르셀 뒤샹의 충고에 따라 벽화가 아닌, 이동이 가능한 캔버스로 제작했지만, 폴록의 맨해튼 동 8번가의 변변찮은 아파트에는 그대로는 들어가지 않아 결국 벽을 부수고, 집주인 몰래 심야에 그 벽토를 양동이로 옮겼다는 일화가 있습니다. W 잭슨 래싱[29]에 따르면, 이 모티브는 폴록이 '미국 인디언 회화' 전에서 봤던 것이 틀림없는 서기 800년 즈음에 애리조나주 남부 호호캄 문화의 도자기 술잔에 그려져 있던 '코코펠리라는 이름의 풍요와 관련이 있는 등이 굽은 피리 부는 사나이'이며, 그 신화에 따르면 "코코펠리는 그의 기형 때문에 젊은 여성을 교묘히 유혹해서 그 여성이 알아챌 수 없도록 임신시키고", 그 여성이 "코코펠리의 등에 매달린 것 같은 형태로 그려져 있다."고 합니다. 하지만 우리로서는 이것이야말로 「비밀의 수호자들」의 저 '비밀'인 '그림 속 그림'을 상하 반전했을 때 볼 수 있었던 막대 모양 인체상의 리드미컬한 반복이라고 확인할 수 있으면 됩니다. 오히려 여기에서도 구상적인 해석보다 주목하고 싶은 것은 크래스너가 전하는 폴록의 제작 행

28) "An Interview with Lee Krasner Pollock" by B. H. Friedman, Jackson Pollock: Black and White, New York: Marlborough Gerson Gallery, 1969.

29) W 잭슨 래싱 「의식과 신화」 도미이 레이코(번역), 『유레카』 1993년 2월호(폴록 특집).

동의 실태입니다.

크래스너에 따르면 폴록이 몇 주간 아무것도 그려져 있지 않은 캔버스를 앞에 두고 '생각에 잠겨 있었다.' 아니 제가 바꿔서 말하자면 '기다리고 있었다.' 대상이 없는 곳에서 회화는 어떻게 시작하는가? 잘못 생각하면 안되는 것이, 행동이라고 해도 그것은 어떤 행동이든 상관없는 것은 아닙니다. 역설적이지만 무의식을 통해서든, 우주의 정령을 통해서든, 목적론적이고 의도적인 행동이 아니라, '자연'스럽고 자발적인 행동에서 시작되어야만 합니다. 여기서는 데생을 하면서 조금씩 작품을 완성하며 만들어 가는 과정은 불가능합니다. 기다림을 통해 폴록에게도 우리에게도 다행히 그것은 찾아옵니다. 일단 그것이 찾아오자, 그는 그렇게나 큰 작품인데도 엄청난 속도로 그것을 한 번에 완성해 버렸습니다.

이리하여, 마침내 준비가 됐다고 말할 수 있습니다. 우리는 폴록이라는 야생 산토끼가 몇 세기에 이르는 전통을 자랑하는 '서구 회화'라는 역사적 운동체를 결정적인 방법으로 돌파하는 그 순간에 접어들었습니다. 모든 것이 준비되었습니다. 단지 이 '돌파'가 일어나는 데 필요한 것은 화가가 맨해튼을 떠나 '서부'에 (아니 실제로는 '서부'가 아니었지만) 대서양과 맞닿은 롱아일랜드 섬의 농업과 어업의 마을, 스프링스로 이사하는 것뿐, 그 '자연' 속 헛간을 개조한 작업실 바닥에 그는 밑그림도 그리지 않은 캔버스를 펼쳐두고, 그 위에 에나멜이나 알루미늄이라는 공업용 안료를 봉과 딱딱하게 굳은 붓으로 떨어뜨리거나 쏟아붓는 이른바 드리핑(dripping), 혹은 푸어링(pouring)이

라는 기법을 사용해서 화면 전체에 다양한 안료의 선이 난무하는 올오버(all over) 작품을 제작하게 되었습니다. 이 그림의 포인트 중 하나는 안료의 유동성입니다. 그것은 흘러가야만 합니다. 하지만 폴록이 제어를 잃어버릴 정도로 유동적이어서는 안 됩니다. 그의 몸동작이 그대로 직접 반영되어, 그가 캔버스 위 '공중'에서 그림을 그릴 수 있도록 유동적이어야만 합니다. 그 유동성이 그 제작 '시간'의 통일성과 전체성을 증명합니다.

예로써 그렇게 제작된 비교적 초기 작품의 하나인 「다섯 길 깊이」(1947년). 놀랍게도 이 화면에는 못, 압정, 단추, 열쇠, 빗, 담배, 성냥도 동시에 발라져 있습니다. 게다가 여기에서는 이제는 어떤 형상의 단편도 남아 있지 않습니다. '의미'를 찾으려는 그 판독의 시선은 종횡으로 뻗어 나가는 안료의 선의 '무질서' 앞에서 망연자실할 뿐. 제목도 (아마 다른 사람이 지은) 어떤 지시도 줄 것 같지 않습니다. 여기에서는 우리 두뇌의 '표상'의 양식이 완전히 기능을 상실하게 됩니다. 게다가 여기에서는 이른바 추상화의 핵심이었던 구성(콤퍼지션)은 조금도 보이지 않습니다. 오히려 전체는 탈구축(디컨스트럭션)은커녕 해체(디콤퍼지션)의 양상을 강하게 띠고 있습니다. 우리 관람자들은 이것에 견딜 수 있어야만 합니다. 즉 이 작품을 대상으로써 보는 것이 아니라, 폴록이 작품에 대해서 그러했듯이 우리 또한 이 회화 '속'에 들어가야만 합니다.

폴록은 다음과 같이 말했습니다.

내 그림은 이젤에서 탄생하는 것이 아니다. 그리기 전에 캔버스를 만드는 것조차 거의 하지 않는다. 나는 틀을 짜지 않은 캔버스를 딱딱한 벽이나 바닥 위에 고정하기를 더 좋아한다. 딱딱한 표면의 저항이 필요하고, 바닥 위에 놓으면 아주 편하게 작업할 수 있기 때문이다. 이 방법이면, 그림 주변을 돌아다니면서 사방에서 제작하고, 말 그대로 그림 속에 들어갈 수 있어서 나는 그림을 더욱더 가깝게, 그림의 일부처럼 느낄 수 있다. 이는 서부 인디언의 모래 그림을 그리는 방법과 비슷하다.

이젤, 팔레트, 붓이라는 평범한 그림 도구를 점차 쓰지 않게 되었다. 봉, 인두, 칼이나 유동적인 안료나 모래, 깨진 유리 조각, 그 외 이질적인 물질을 더해 무겁고 두텁게 칠하는 물감을 드리핑하기를 더 좋아한다.

자신이 그림 속에 있을 때, 내가 무엇을 하고 있는지 의식하지 않는다. 이른바 '융합이 잘 된' 후에야 처음으로 자신이 무엇을 하고 있었는지를 알게 된다. 나는 변화를 주거나 이미지를 깨부수는 것을 두려워하지 않는다. 왜냐하면, 그림은 그 자체가 생명을 지니고 있기 때문이다. 나는 그것을 다하려고 한다. 결과가 안 좋을 때는 내가 그림과의 접촉을 잃었을 때만 발생한다. 그렇지 않을 때는 순수한 조화와 순조로운 왕래가 이뤄지며, 좋은 결과물을 얻을 수 있게 된다.[30]

그래서 우리 또한 그림 '속'으로 들어갑니다. 하지만 그렇게 되면 기묘하게도 (그저 제 개인적인 '몽상' 같은 것이지만) 크기와 비율이 비슷한 탓인지, 저에게는 이 「다섯 길 깊이」의 '베일' 속에 우리가 처음에 살펴봤던 저 「탄생」이 비춰져 보이는 것처럼 느껴지기도 합니

30) 엘리자베스 프랭크 『잭슨 폴록』 이시자키 고이치로, 다니가와 가오루(번역), 미술출판사, 1989년.

다. 휘몰아치는 검은 선, 하얗고 단편적인 육체, 소름 끼치는 '눈'은 감춰져서 보이지는 않지만, 그러나 이것 또한「탄생」이 아닐까요?- 저였다면「탄생 II」라고 제목을 지었을지도 모릅니다. 어쨌든 그곳에 단순한 우연의 엉터리라는 의미에서의 '혼돈'을 보는(그것은 사실 '볼 수 없다'라는 의미이지만) 것이 아니라, 이 시작도 끝도 없는 '무질서'가 그러나 '성스러운 것'으로써 펼쳐져 있다는 것을 자기 나름대로 느끼는 것이 중요합니다.

이렇게 폴록과 함께 지오토부터 시작되었던 '서구 회화'는 화가의 존재 자체인 '야생'이라는 평면과 충돌합니다. 아니 '충돌'이라는 강한 표현을 사용한 것은 이 작업이 또는 사람들이 오해할 수도 있지만, 사실은 결코 간단하고 쉬운 제작이 아니라는 것. 오히려 반대로, 이 '안으로 들어가 있는' 행동을 유지해 가는 것은 아마, 모든 샤머니즘적 의례가 그러하듯이, 아주 위험한 것이기도 합니다.

그리고 폴록 또한 그 위험한 길을 걸어갑니다. 1950년, 그는 또 술에 빠지게 됩니다. 1951년 즈음부터는 소위 '블랙 페인팅'이라 불리며, 마치 다시 구상적인 형태를 추구하는 것과 같은 작품을 제작하게 됩니다. 여기에는 '회화'의 '복수'라고 부르고 싶어지는 무언가 장렬한 것이 있다고 저는 생각하지만, 여기에서는 더는 논할 수 없습니다. '블랙 페인팅'과 드리핑, 푸어링을 사용했던 회화 사이에서 동요하면서, 1954년 이후 그는 점차 그림을 그릴 수 없게 됩니다. 18개월 동안 그림을 못 그렸습니다. 크래스너와의 관계도 파경을 맞습니다. 그리고 1956년 8월, 새로운 연인이었던 한 여성과 그 친구를 태우고 음주

운전을 하다가 가로수를 들이받았습니다. 연인이었던 그 여성은 목숨을 건졌지만, 그녀의 친구와 폴록 본인도 즉사하고 말았습니다. 향년 44세였습니다.

'회화'가 '자연'에 '충돌'한 '사건'이 발생한 안쓰러움이라고, 조금 비극적으로 저는 말합니다.

26

따라다니는 표면
'그 어디에도 없는 장소'

카무플라주 속으로 사라지다

그때 발레리가 이쪽으로 총을 겨누며 발사했던 것을 눈앞에서 목격했다. '안 돼, 발레리. 그만둬'라고 소리쳤지만 그녀는 또다시 쐈다. 총에 맞았는지 아닌지 알 수 없었지만, 나는 바닥에 쓰러졌다. 책상 밑으로 기어가려고 하자, 그녀는 다가와서 또다시 총을 쐈다. 그때 정말로 엄청난 고통을 느꼈다. 마치 몸속에서 폭탄이 터지는 것 같았다.

내 셔츠에서 피가 철철 흘러나오는 것을 누운 채로 보면서 또 몇 발의 총성과 울부짖는 소리를 들었다(나중에, 시간이 꽤 흐른 후에, 32구경 권총에서 발사된 총알 두 발이 내 위와 비장, 식도, 양쪽 폐를 관통했다는 것을 알았다). 그리고 "숨을 쉴 수가 없다."라고 바로 옆에 서 있던 프레드에게 말했다.

(앤디 워홀 · 팻 해킷 『팝피즘: 앤디 워홀의 60년대』[31])

1968년 6월 3일, 뉴욕 유니언 스퀘어에 막 이사를 온 앤디 워홀 (1928~1987년)의 '팩토리'에 그의 영화 『나는 남자다』(I, a Man)에

31) 인용문 번역은 휴가 아키코『앤디 워홀』리브로포트, 1987년을 따랐으며, 다카시마 헤이고의 번역이 분유사로부터 간행되었다.

도 출연한 면식이 있던 여성으로, 회원이 단 한 명뿐인 자신만의 단체 '전남성말살단(Society of Cutting Up Men)'을 주재한다는 발레리 솔라니스가 들어와서 그에게 갑자기 총을 발사했습니다. 중상을 입었던 그는 가까스로 목숨을 건졌지만, 앤디가 왜 총에 맞아야 했는지는 정확히 알 수가 없습니다. 그는 게이였기 때문에, 연애 갈등이나 원한에 의한 복수 또한 아니었습니다. 바로 자수했던 솔라니스는 그 동기에 대해서 "그가 심하게 자신에게 영향을 주었기 때문"이라고 진술할 뿐이었습니다.

총은 발사되어야만 했으며, 그에 따라 치명적인 부상을 입었음에도 살아남아야만 했습니다.

앤디에게는 미안한 이야기지만, 저는 이 사건에 매료되었습니다. 여기에 무언가 '역사'라는 잔혹한 필연이 드러나 있는 것처럼 느껴집니다. 솔직히 고백하자면, 이 마지막 강의에서 사회면 기사에 지나지 않는 이 사건을 꺼낸 이유는 그냥 일시적인 생각이 아니라, 양치기하며 돌에 그림을 그렸던 지오토의 일화를 통해 시작된 본 강의가 처음부터 도착 지점으로써 설정하고 있던 것입니다. 지오토에서 워홀까지의 '회화'의 '역사' 또는 '이야기'를 말해 보는 것이 본 강의를 꿰뚫는 실(의도)이었습니다. 즉 1300년 즈음에 이탈리아에서 탄생했던 '회화'가 '서구'라는 하나의 '표상 체제'를 준비하고, 끊임없는 구축과 해체의 운동을 거쳐서 마침내 1960년대 뉴욕에서 어떤 의미에서는 치명적인 '일격'을 입은 것입니다. 앞선 강의에서 우리는 폴록 안에서 '회화'가 다시 '야생의 자연'으로 충돌하는 모습을 목격했습니다. 또 한 편의 극이라 할 수 있는 이번 강의에서는 '자연'을 송두리째 뽑아 모

든 것을 '상품'화해 버린 강력한 '자본주의'에서 '회화'를 향해 총알 세례를 퍼붓습니다. 즉 앤디라는 존재 자체가 '회화'를 향해 발사된 '총알'이기도 하지 않을까요. 그는 스스로 준비한 '은색 총알'을 자신의 '육체'를 향해 쏜 것이라는 아주 거침없는 '이야기'를 함으로써 약 6세기 반에 걸쳐서 전개해 온 역사(이야기)에 우선 하나의 '끝' 또는 '매듭'을 짓고자 합니다.

'은색 총알'이라고 표현했는데, 그것은 물론 앤디 자신이 트레이드 마크로써 항상 머리카락을 은색으로 염색했다는 것, 그가 1963년부터 1968년까지 사용했던 동 47번지의 '팩토리'라고 불리는 스튜디오 벽이 은색으로 칠해진 알루미늄 포일로 뒤덮여 있었다는 것, 또한 1966년 레오 카스텔리 갤러리에서 소의 머리가 그려진 벽지「소 벽지」와 함께 전시했던 헬륨 가스를 채워 넣은 폴리에스터 베개 모양 풍선「은색 구름」으로 되돌리는 것이기도 합니다. 그 얇고 철저하며 인공적인 '표면', 그것이 바로 앤디가 '회화'에 썼던 총알이었는지도 모릅니다. 굳이 앞선 강의의 폴록이라는 '이야기'에 비유해서 말하자면, 얇은 '베일'로만 이루어졌으며, 그 어디에도 '비밀'이라는 것이 없는 회화.

마치 '상품'의 라벨처럼 숨겨진 의미 같은 것은 전혀 없는 '표상'이 아닌 '상표'와 같은 이미지의 회화, 마치 추상표현주의의 네거티브와 같은 앤디의 팝 아트가 등장했습니다.

위홀의 본명은 앤드류 위홀라입니다. 펜실베이니아주의 작은 마을에서 체코슬로바키아 이민족인 부모님 아래, 삼 형제 중에서 막내로

태어났습니다. 아버지는 일찍 돌아가셨고, 빈곤 속에서 '강한 어머니'의 밑에서 막내로 자랐다는 점이 어딘가 폴록과도 통하는 데가 있어서 흥미롭긴 하지만, 여기에서는 정신분석적인 영역은 다루지 않겠습니다. 그는 어릴 때 세 번에 걸쳐서 신경쇠약을 앓았습니다. 1949년부터 뉴욕에 살면서 다양한 잡지와 광고 매체에서 일러스트나 디자인을 발표했으며, 1950년대에는 상업 디자이너로서 꽤 성공하게 되었습니다.

하지만 그것에 만족할 그가 아니었습니다. 어떻게 해서라도 예술가로서 성공하고 싶은 그는 어떤 의미로는 자신을 재창조해 냈습니다. 앤드류 워홀라에서 앤디 워홀로 탈피한다기보다 새로운 '피부'를 입는다고 표현할 수 있을까요? 그리고 이전까지의 예술가의 자아실현의 상식과는 정반대의 전략을 쿨하게 실천합니다. 즉 일반적으로 예술가가 자기 속에서 새로운 것을 수렴하려 한다면, 그는 오히려 철저하게 자신을 삭제해 버리는 정반대의 방법으로 성공을 이루려 했습니다.

실제로 시대를 앞서 가는 팝아티스트로서 갑자기 인지되기 시작했던 1962년, 그 화려한 '성공'을 이끌었던 작품들은 결코 그의 창의력에서 나온 것들이 아니었습니다.

추상표현주의 뒤를 잇는 예술의 동향을 팝아트라는 것을 인지하고, 이미 코카콜라 병이나 만화 소재를 따온 회화를 그리고 있던 앤디는 로이 릭턴스타인이 이미 그와 똑같이 만화를 확대한 회화를 통해 홀륭히 데뷔를 장식했던 것을 알고 낙담했습니다. 그리고 지인이었던

화랑 여주인에게 "무언가 아이디어를 달라!"고 부탁하자, 그녀는 50 달러로 사준다는 조건으로 "당신이 가장 좋아하는 돈"을 조금 더 보태서 "누구나 보면 바로 알 수 있는 캠벨 수프 통조림처럼"이라고 말했습니다. 50달러는 너무 적은 금액이었는지도 모릅니다. 왜냐하면, 그것이 앤디에게 '성공'의 문을 열게 해줬기 때문입니다.

워홀 「100개의 캠벨 수프 통조림」
1962년(올브라이트 녹스 미술관 소장)

앤디가 문을 연 팝아트의 이 새로운 공간을 새로운 '차원'으로써 다루기 위해서 저로서는 이 시기의 작품들 중에서 굳이 네 가지 시리즈를 예로 들며, 그것이 바로 미합중국이 세계를 선구해서 달성한 미디어 자본주의라 할 수 있는 역사적(=사회적인) '차원'으로 정확히 대응하고 있음을 기리키고 있습니다.

1) 우선 첫째는 '상품' – 앤디의 트레이드마크라 할 수 있는 캠벨 수프 통조림 시리즈. 저 화랑 여주인의 조언은 앤디의 무엇인가를 꿰뚫었던 것일지도 모릅니다. 캠벨 수프 통조림은 그 자신이 유년기부터 20년에 걸쳐서 점심때마다 먹어온 음식이었습니다. 그 반복되는 일상을 구성하는 '상품'의 내용물이 아니라, 어디까지나 표면적인 '상표' 라벨만이 끊임없이 반복되어 있습니다. 로스앤젤레스의 페러스 갤러리에서 1962년 7월에 이 시리즈가 전시되었던 것이 그의 팝 아티스트로서의 시작입니다. 사실 앤디는 처음에는 이 수프 통조림의 하나, 상표가 찢기고 뭉개진 틈으로 통조림의 안쪽 금속이 보이는 것 같은 작품을 그렸지만, 그러한 '그리는' 행위가 앞서가 드러나는 과정에서, 단지 라벨만이 집적되어 있는 것뿐의 시리즈로 집중해 갔습니다. 화가의 흔적이 점점 사라져 가는 것입니다.

2) 그리고 '지폐' – 그야말로 자본주의의 중심 아이콘이라 해야 됩니다. 이것도 그는 처음에는 종이에 연필을 사용해서 데생하기도 합니다. 그러던 것이 캔버스에 실크스크린 기법을 사용해서 전사하는 방법으로 점차 바뀌어 갑니다.

3) '상품'과 '지폐'가 짝을 구성하고 있다고 한다면, 그것을 인간 존재로 변경시키며 다음과 같은 짝이 생겨납니다. 그것은 바로 '상품'='스타'가 된 인간 존재. 그리고 그것과 짝을 이룬 또 한쪽은 '죽음'이라 굳이 말합니다. 제작의 출발은 (이것 또한 친구의 충고로 시작된 것이지만) '죽음과 참사' 시리즈가 조금 더 이르긴(6월) 하지만, 계기가 된 것은 무엇이라 해도

1962년 8월의 메릴린 먼로의 죽음. 사건이 보도되자마자 앤디는 작품으로 실행합니다. 이것도 먼로의 착색한 얼굴과 흑백의 얼굴이 각각 25점씩 병치된「메릴린 먼로 두 폭」도 있지만, 여기에서는 약 1m 사방의 캔버스에 합성 폴리머 물감과 실크스크린을 사용해서 단일의 얼굴을 그렸던「청록색 마릴린」을 살펴보도록 하겠습니다. [▶ 권두 삽화 27]

4) 그리고 마지막에 '죽음' – 그러나 이는 어디까지나 '현대적인 죽음', 즉 '사고' 또는 '참사'로써 신문이, 잡지, 텔레비전이라는 미디어에서 보도되는 그 의미로서는 순간적으로는 유명했던 '죽음'. 마릴린의 불가사의한 죽음은 화려한 이미지의 이면이 '죽음'이라는 공허함으로 가득했음을 선명하게 폭로했다고 말해도 됩니다. 그 표면성을 그대로하고 – 존재론적인, 또는 그 외의 '의미'를 첨가하지 않고, 반복적으로 전사하여 집적하는 것입니다. 하지만 그 반복이나 전사의 과정에서 이미지가 겹쳐지거나 어긋나면서 거칠어져 갑니다.「옵티컬 자동차 사고」에서 보이듯이 바로 경과 도중에서 '옵티컬한 사고'가 여러 개 겹친다든가 '노이즈'가 들어온다든가. 그러나 그런 '노이즈'의 효과는 추상표현주의 경우처럼 화가의 행동으로는 환원되지 않으며, 오히려 기계적인 과정의 '흔들림'으로써 존재합니다.

그렇다면 여기에서도, 마침 폴록의 회화가 드리핑과 푸어링이라는 기법을 통해 완성했던 것과 평행하는 관계이지만, 앤디의 회화에 있

워홀 「옵티컬 자동차 사고」 1962년(바젤 시립미술관 소장)

어서 실크스크린이라는 기법이 결정적인 의미를 지닌다는 것을 알 수 있습니다. 그 자신이 말했습니다. "나의 실크스크린의 시작은 1962년 8월이었다. 그것은 아주 심플한 것이었다. 신속하면서도 우연성으로 가득했다. 나는 이 실크스크린 기법에 전율을 느꼈다. 메릴린 먼로의 죽음이 보도되자마자 나는 바로 그녀의 아름다운 얼굴을 실크스크린으로 인쇄하는 아이디어를 떠올렸다. 그것이 최초의 메릴린 먼로 작품이 되었다."라고.[32] 연필로 그림을 그리는 것이 아니라, 이미 매우 광범위하게 유포된 기존의 이미지를 그대로 실크스크린으로 전사합니다. 그것을 뉴욕에 늘어선 마천루처럼 겹겹이 쌓아 병치합니다. 혹은 그림 속 이미지와는 관련 없는, 광고처럼 아주 강렬한 색면

32) 휴가 아키코 「앤디 워홀전 – 성스러운 바보의 초상」 『유레카』(앤디 워홀 특집), 1990년 9월.

을 겹쳐 봅니다. 화가는 이제는 '그리는 것'을 하지 않고 있습니다. 게다가 그것을 화가 자신이 할 필요도 없어졌습니다. 실제로 훗날 앤디는 "내 그림은 전부 (조수인)제라드가 그리고 있다."라고 발언하여 작은 논란이 일기도 했습니다. 그야말로 '팩토리'. 물론 색이나 '흔들림' 등 세부에 걸친 제어는 앤디가 결정하고 있지만, 예술가 자신의 개입은 어떤 소재를 사용할지에 관한 '아이디어'와 그것을 어떻게 발표(presentation)할지, 즉 이미 유통된 '표상(representation)'을 어떻게 재표상(re-présentation)할지의 결정, 그리고 아주 중요한 일이지만, 자신의 사인을 그려 넣는 것뿐입니다.

　그럼에도 불구하고 신기하게도 그곳에 '앤디 워홀'이라는 분명한 하나의 특이한 스타일이 탄생하게 됩니다. 왜냐하면, 너무나도 유명해진 그의 발언 "앤디 워홀에 대해서 모든 것을 알고 싶다면, 내 그림과 영화, 나의 표면만을 보기만 하면 된다. 그곳에 내가 있다. 이면에는 아무것도 없다."라고 단언하게 말을 했던 것처럼, 그 누구도 이렇게까지 '아무것도 없다'라는 것을 감당할 수는 없을 것입니다. '의미의 동물'인 인간은 '아무것도 없는'것, 단지 표면적인 이미지로만 존재하는 것을 감당할 수 없습니다. 메릴린 먼로의 죽음이 선명하게 가리킨 것처럼, 표면의 화려함 이면에는 그저 '죽음'만 있을 뿐. 이 '표면의 화려함'과 '죽음'이 앞뒤로 일체가 되어 있는 것으로써 인간의 존재를 받아들이고, 긍정합니다. 그것이야말로 또한 전략적인 것이었을지 모르지만, 앤디가 받아들인 완전히 새로운, 바로 뉴욕이라는 특이한 도시에 극단적인 모습을 표현한 현대 자본주의 공간에 가장 적합하게 대응하는 '앤디 워홀의 철학'이었습니다.

따라서 여기에서 결정적인 것은 앤디의 시선, 그것은 모든 것을 지금 이 순간 여기서 빛나는 '표면'으로 바라보는 시선입니다. 이 시선 안에서는 모든 것이 평등합니다. 유명 영화배우도, 회사에서 소외된 이름도 없는 자도, 교통사고의 희생자도, 모두가 지금 이 순간 빛나고 있습니다. 재클린 케네디도, 엘비스 프레슬리도, 엘리자베스 테일러도, 자살자도, 사형에 쓰이는 전기 의자도, 흉악한 지명수배 범죄자들도, 마오쩌둥도, 고양이도, 개도, 두개골도, 꽃도, 권총도, 물론 신발도, 그리고 당연히 그 본인도, 어디까지나 '표면'으로써 동등하고, 공허하고, 텅빈 '죽음'과 안팎으로, 하지만 아름다운. 그의 시선은 모든 '의미'를 표백하고, 그곳에 결코 '의미'로 환원되지 않는 무의미한 '흔들림'을 주고받음으로써, 빛을, 그것이 거의 신체·물체로써의 동일성을 잃을 때까지 흔들어 움직이게 하는 것입니다.

그렇다면 은색 알루미늄 포일로 싸인 그의 '팩토리'에서 마약중독자를 비롯한 자본주의 사회 속에서 소외되고 깊은 상처를 입은 사람들이, 끊임없이 몰려왔던 것도 필연적인 결과였습니다. 앤디의 시선은 누구에게나 "너는 스타야"라고 말해 주는 것이기 때문에. '팩토리'는 뉴욕의 '언더그라운드'의 거점이 되며, 앤디는 힘에 의해서가 아니라, 바로 어느 곳곳의 공중에 떠 있는 「은색 구름」 또는 「은색 베개」와 같은 방법으로, 다만 스스로부터의 '제국'을 구축해 버립니다.

누구나 '스타'입니다. 아니 인간뿐만 아니라 (앤디의 발언이지만) "엠파이어 스테이트 빌딩은 스타다."가 될 수 있습니다. 그렇다면 그것을 영화로 만들지 않을 이유가 없었습니다. 그래서 앤디는 1963년 이후, 대규모의 영화를 찍었습니다. 다만 영화라곤 하지만 그저 건너

편 빌딩에서 고정 카메라로 엠파이어 스테이트 빌딩을 8시간 동안 촬영된 것뿐, 빛이 이동하는 것 이외에는 엄밀히 아무런 사건도 일어나지 않습니다. 스토리도 없으며, 심미적인 배려도 전혀 없습니다. 마찬가지로 계속 잠만 자는 사람을 6시간 동안 촬영합니다. 또는, 다른 남자와 번갈아가며 키스하는 여자를. 또는, 버섯을 계속 먹는 사람을. 이렇듯 작품을 '만든다'라는 의지적인 개입을 버리고, '있는 그대로'의 것을 그저 그대로 촬영하고 전사하고 복사했습니다. '지루한 일상' 속 시간의 흐름, 그것이 그대로 '아름다움' – 하지만 그러기 위해서는 아주 작은 그것을 실크스크린, 영화 카메라, 테이프 녹음기 등의 복제 미디어를 통해서 전사·복제해야만 했습니다. 그리고 그 '차이' 속에서 '시대'를 돌파하는 감각이 개입하게 됩니다. 이것이야말로 말 그대로 '복제 기술 시대의 예술'이라고 말해야 할지도 모릅니다.

몇 겹으로 겹쳐진 거울 속 공간처럼 무수히 복제된 이미지가 서로 되돌려 보내면서 교착하는 이 미디어 자본주의의 공간은 이미 너무나도 '자연'에서 멀리 떨어져 버리고 있습니다. 이곳에는 이제 '자연'은 없습니다. 아니 만약에 있다고 하면 그것은 '죽음'일 뿐. 폴록이 "내가 자연이다."라고 말했다면, 우리는 앤디에게 "나는 죽음이다."라고 말하게 해야할지도 모릅니다. 아니, 실제로 그 스스로가 '내가 하는 것은 모두 죽음이어야만 한다'라고 말하기도 했습니다. 그렇다면 샤먼이 마치 자기 죽음을 통해서 타인을 소환하는 것처럼 앤디와 함께 이 흔하고 지루한 자본주의의 일상이 있는 그대로로 마법적인 세계가 되는 것일지도 모릅니다. 앤디는 그러한 마술의 집행자였습니다. 휴

워홀 「카무플라주의 '최후의 만찬'」 1986년(앤디 워홀 재단 소장)

가 아키코[33]가 말하듯이 "안티 샤먼 타입의 샤먼"과 다름없었다고 볼 수 있습니다.

그렇다면 우리는 르네상스에서 시작된 '회화의 역사'에 관한 이 강의가 전후 미합중국에서 '야생의 자연'과 (설마 '죽음'본주의라고까지는 하지 않습니다만)'자본주의'라는 두 가지 '마술적 회화'(이는 1957년에 간행되었던 앙드레 브르통의 책 제목입니다)에 분열하는 모습을 끝까지 지켜보려는 것일지도 모릅니다. 또한, 물론 극단적인 말이라는 것은 알고 있습니다만, 저는 모든 면에서 정반대였던 폴록과 워홀이 사실은 그 샤먼적 마술성에 있어서, 서구 회화의 같은 '운명'의 안팎이였다라는 것을 시사하고 싶다고 생각합니다.

폴록은 자동차 사고로 가로수에 '충돌'하고, 워홀은 '총격'을 당합니다. '사건', '사고'가 '회화'를 향해 덮쳐왔습니다. 물론 '회화'는 끝이 없습니다. '회화'는 살아 있습니다. 워홀 자신도 '사건' 이후에도 생산성이 조금도 떨어지는 일 없이 다양한 미디어에서 끊임없이 작품을 만들어 갑니다. 그 안에서 만약 제가 '회화'의 '살아 있다'라는

33) 앞선 주석에서 언급한 저서

맥락에 있어서 우리의 '회화 역사'의 '종결'을 위해서 굳이 한 가지만을 여기서 선택하자면, 제가 택하는 것은 이것, 마치 '벽지'와 같았던 1980년대의 「카무플라주」 시리즈입니다.

이는 폴록이 말했던 '베일'에 대응할지도 모릅니다. '공허'를 감싸는 '표면'이라는 확실한 구조는 이제 없습니다. '표면'도 없고, '공허'도 없이 모든 것이 무언가가 되기도, 또 그 무엇도 아닙니다. 워홀은 이제 '공허'를 있는 그대로 바로 드러내는 것이 아니라, 빛나는 '표면'으로 덮는 것도 아닌, 카무플라주(위장)를 합니다. 그곳에는 아메바처럼 무정형의 색면이 꿈틀거리고 있을 뿐. 그 끊임없이 흔들리는 「카무플라주」 속으로, 지금 '회화'는 사라져 가려고 하는 것입니다.

27

최종

'마무리'를 대신하며

이렇게 이 강의는 1300년 즈음의 피렌체에서 시작된 서구 회화가 1970년 전후의 뉴욕 자본주의 문화 속으로 마치 자신을 '위장'하듯이 숨어들어 가는 것을 모두 지켜보며, 우선 하나의 매듭을 짓게 되었습니다. 실제로 이 시대에 이미 예술가들은 자신의 예술 활동을 '회화'라는 형식의 제한을 뛰어넘는, 광대한 지평에서 전개하는 방향으로 나아갔습니다. 미니멀리즘, 개념 미술, 대지 예술 등, 이제 '닫혀진 2차원 평면상에서 색채 안료가 전개되는 것으로 나타나는 (정신 운동의) 흔적'이라고 정의할 수 있는 회화가 되는 것을 (그러나 어디까지나 그곳에서 출발하기 때문이지만) 뛰어넘고, 혹은 지극히 지적인 차원으로, 또는 역으로 지극히 현실적인 시공간으로 자신들의 예술 활동을 발전시켜 나갑니다. 회화는 그곳에서 결정적으로 시대착오적인 것이 됩니다. 다른 말로 하자면, 회화가 '예술' 활동의 규범적 축을 담당했던 거의 수백 년을 이어온 하나의 커다란 시대가 끝나고, '회화'가 그 '왕좌'에서 끌려 내려왔다고 말해도 좋을지도 모릅니다.

그러나 그렇다 하더라도 회화가 사라지고 없어지는 것은 아닙니다. 굳이 강조하자면, 역사라는 것은 끝나지 않습니다. 역사에는 '끝'이란 없고, '끝'이 있다면 오히려 그 매순간마다 생기고, 끝나는 것이라고

바스키아 「버서스 메디치」 1982년(아르켄 근대미술관 소장)

할 수 있습니다. 역사란 본질적으로 미완성된 것입니다. 그리고 바로 그것을, 즉 그 근원적인 역동성의 구체적인 전개를 서구 회화의 역사를 개관함으로써 이해하려고 했던 것이 이 강의였습니다.

그래서 우리는 우선 앤디 워홀이라는 '스타'와 관련된 '죽음의 빛'을 가지고서 회화의 '역사'를 서둘러서 살펴봤는데, 그곳에서 또 곧바로 새로운 '시대', 아마도 우리의 현재가 그곳에 계류되어 있는 새로운 '회화의 시대'가 시작되고 있는 것은 확실합니다. 제 개인적으로는

그 '시작'을 장 미셸 바스키아(1960~1988년), 뉴욕의 브루클린 출신의 슬럼가의 벽에 래커로 그림을 그리는 것으로 출발한 화가를 통해서 찾아보고 싶습니다. 그는 1980년대에 워홀과 알게 되고, 공동 제작도 하게 되는 가까운 사이였으므로, 어떤 의미에서는 워홀의 '제자'라고도 볼 수 있습니다. 다만, 그 때문인지 1987년에 워홀이 세상을 떠난 그 이듬해에 헤로인 중독으로 인해 불과 27세의 나이로 세상을 떠났습니다. 제 개인적인 망상에 지나지 않지만, 브루클린의 벽에 래커로 낙서하고 있던 소년 바스키아의 이미지를, 그래서 끝이 뾰족한 돌로 '평평하고 매끄러운 돌 위에 양을 사생했던' 저 소년 지오토의 이미지와 겹쳐 보고 싶습니다(워홀이 치마부에에 해당하는 것입니다). 브루클린에는 '자연'은 없을지도 모릅니다. 하지만 '야생'은 있습니다. 바스키아와 함께 '회화'는 또다시 그 근원적인 '야생'을 되찾았습니다. 그리고 또다시 – 자, 이번에도 수백 년 이상 지속되는 것일까요? – '회화 역사'의 새로운 사이클이 시작되는 것이라고 말하고 싶습니다. 물론 우리는 이 사이클 속에 있습니다. 그것은 우리의 '현재'이며, '현재'는 열려 있습니다. '생성하는 역사', '도중의 역사'. 비평(크리틱)은 가능하고, 아니 필연적이지만 이 강의에서 해왔던 것처럼 '역사'의 구조를 투시하기 위해서는 아직 필요로 하는 거리를 충분히 둘 수 없는 것처럼 생각됩니다. 현재 '회화'가 어떤 곳에 있는지, 그 답은 열려져 있습니다. 그리고 그 열림에 응답하기 위해서는 여기에서 '역사'를 내려다보듯이 이해하는 것이 필수라고 저는 생각합니다.

<center>※</center>

　마지막으로 실천적인 관점에서 본 강의에 대한 몇 가지 메모를 덧붙여 보도록 하겠습니다.

　1. 이 마지막 장에는 없습니다만, 각 강의에서는 서두에 인용문을 덧붙였습니다. 장마다 문헌의 종류는 다릅니다. 철학 저서의 일부도 있는가 하면, 화가의 편지나 문서도 있으며, 후대 문학자들에 의한 평론도 있습니다. 물론 미술사 연구 저서에서의 인용문도 있습니다. 따라서 각 문헌과 각 강의의 내용과의 관계도 다양합니다. 하지만 변함이 없는 것은 그 문헌의 말을 하나의 '불빛'으로써, 회화를 보도록 기도되어 있는 것입니다. 그것은 회화를 '보기' 위해서는 광대한 인문 지식이 필요하다는 것을 시사하고 있습니다.

　반복해서 언급했듯이 이 강의는 단순히 서구 회화의 역사를 해설하는 것이 아닙니다. 강의가 원하는 것은 한 작품이 얼마나 한없이 깊고 넓은 인간의 문화 속에 뿌리를 내리고 있는지를 이해하는 것입니다. 그림을 보는 것은 어렵습니다. 우리의 시각은 한순간에 '그곳에 무엇이 있는지'를 판단해 버리게 됩니다. '보는' 것은 너무나도 자명합니다. 회화는 그 자명성에 저항합니다. 샤르댕의 그림을 보고, '산딸기가 있다'라고 판단한 것만으로는 '산딸기'는 보았을지 몰라도 그림을 봤다고는 볼 수 없습니다. 그러나 그림을 보려고 하면 그 순간 바로 어려움에 부딪히게 됩니다. 그곳에는 화가의 실존이 있습니다. '보는' 것의 체계가 있으며, 해석의 구분이 있습니다. 즉 터무니없을 정

도의 '역사'가 축적되어 있습니다. 그림이라는 '표면'을 보기 위해서는 그 무한한 '깊이'를 들여다봐야만 합니다. 그렇게 들여다보는 것을 돕고, '깊이'를 확실히 드러내기 위해서는 역시 언어적 표현이 필요합니다. 표현의 '높이'가 작품의 '깊이'를 명백하게 만들어 주기 때문입니다.

물론 각각의 문헌의 선택은 저 자신의 개인적인 경험에 의해서입니다. 결코, 절대적인 것은 아닙니다. 다른 문헌을 써도 좋았을 것입니다. 그보다도 강의마다 인용하고 싶었던 글들이 훨씬 많았습니다. 하지만 원컨대, 여기에서 제시한 문헌의 몇 가지에 대해서는 자신이 전체 원문을 읽어 주셨으면 합니다. 입수하기 힘든 문헌은 없을 것입니다. 문헌을 읽고 거기에서 (제가 했던 것과는 다른) 자신만의 방식으로 다시 한번 구체적인 회화 작품에 귀환해 보시기를 권해드립니다.

2. 모든 것을 다룰 수 없다기보다는 '모든' 것이란 없습니다. 그 또한 '역사'의 본질입니다. 이것도 반복해서 언급했었지만, 서구 회화의 '역사'가 대상인 것은 분명하지만, 당연히 그곳에 포함되어야 할 거장들의 이름이 군데군데 빠져 있습니다. 하지만 이것은 피할 수 없는 제약입니다. 이 책을 쓰면서 저 자신이 끊임없이 '야야, 네가 좋아하는 그 화가, 작품을 보기 위해서 먼 곳까지 여행을 떠났던 그 화가에 대해서 한마디 언급도 않는 거야?'라고 지적하기도 했지만, 저의 필적이 채용한 최종적인 삭감으로 본서와 같이 되었습니다. 물론 다른 화가를 예로 들었다면, 전혀 다른 기술이 탄생했겠지만, 그것은 또 다른 '모험'이 되었을 것입니다. '모험'이란 말할 것도 없이 '회화의 역사'

에 대한 저 자신의 '모험'이기도 합니다.

　게다가 다룰 수 있었던 화가에 관해서도 언급한 것은, 지극히 몇 가지의 작품에 지나지 않습니다. 또한, 출판에서의 삭감 제약도 있어서 그렇게 많은 그림을 게재할 수 없었습니다. 강의실에서의 강의라면, 논할 대상의 주변 작품도 포함해서 슬라이드로 보여줄 수도 있고, 실제로 그렇게 강의는 진행되었지만, 여기에서는 그것을 응축할 수 밖에 없었습니다.

　그러나 요즘 시대는 누구나 인터넷으로 손쉽게 접속할 수 있습니다. 그곳에는 많은 이미지가 올려져 있습니다. 여기에서 다루었던 화가의 이름을 검색하면 누구나 손쉽게 이 책에 게재하지 못했던 작품을 찾아보실 수 있을 것입니다. 교수가 직접 슬라이드를 만들어서 그것을 수업에서 보여 줬던 20년 전 일을 생각해 보면 터무니없는 '진보'입니다. 굳이 그것을 이용하지 않을 이유가 없습니다.

　그러나 굳이 한마디 덧붙이자면, 그곳에는 '함정'도 있습니다. 즉 인터넷상으로 보는 것은 이미 '빛'으로 환원된 상태에서, 그것도 '크기'라는 결정적인 요소를 무시한 '이미지'를 보는 것에 지나지 않기 때문입니다. 그것으로는 회화를 이해하지 못합니다. 왜냐하면, 회화란 바로 물감이라는 투명도가 결여된 재료를 통해서, 이 물질을 통해서, 그것이 '보는' 행위를 통해서 '빛'으로 변화하는 것을 경험하는 일이기 때문입니다. 처음부터 '빛'이 부여된다면, 그것은 이미 '회화'가 아닙니다. 그리고 '빛'이 되어 버리면, 모든 것이 어떤 의미에서는 대체로 '예쁜' 것입니다. 다만, 그것은 '예쁜' 것에 그칠 뿐입니다. 어떤 색도 처음부터 '예쁜' 것으로 보인다면, 이미 '회화'의 '기적'은 있을

수 없습니다.

그리고 '크기' 또한 결정적인 요소입니다. 인터넷상으로 '이미지'를 볼 때, 사람들은 '회화'를 보는 것이 아닙니다. 왜냐하면, '회화'란 그 앞에 사람이 '서서' 그것과 '마주해서' 보는 것이었기 때문입니다. 자신의 신체를 수직으로 세워서 '마주하지' 않는다면, 그것은 '회화적 경험'이라고 볼 수 없습니다. 그 부분도 강조해 두고 싶습니다.

3. 마지막으로 부연하고 싶은 말은 위와 같은 이유로 인터넷상의 이미지로는 만족할 수 없으니, 꼭 실제 작품을 보러 가보셨으면 합니다. 작품을 실제로 앞에 두고 서서 그 그림에 무엇이 그려져 있는지를 확인하는 것이 아니라, 그곳에 현전하고 있는 것이 어떤 세계인지에 대해서 생각하고, 작품과 대화해 보시기 바랍니다. 각각의 작품은 크기가 작은 것이라 해도, 다만 하나의 세계, 미크로코스모스입니다. 그것은 결코 하나의 '의미'로 환원되어 버리는 것이 아니며, 항상 새로운 독해, 새로운 해석, 즉 새로운 '의미의 모험'으로 펼쳐져 있습니다. '회화의 모험'은 그것을 '읽고 이해하려는' 모험 없이는 성립되지 않습니다. 그것을 실제로 퍼포먼스 하듯이 연기해 보는 것이 본 강의의 한 목표였으니, 여러분도 본인 나름의 방식으로 그것을 실천해 보시기 바랍니다.

그러나 그러기 위해서는 시간이 필요합니다. 전시회장에 가서 닥치는 대로 살펴보는 것만으로는 회화를 봤다고 할 수 없습니다. 그렇다고 해서 전시회에 전시되어 있는 모든 작품과 대화를 하기란 쉬운 일이 아닙니다. 그것이 가능하다면 대체로 전체를 파악한 상태에서 몇

점의 작품을 골라서, 그들과 진정으로 마주 보시기를 권해 드립니다. 자신이 무엇에 매료되어서 그 작품 앞에서 멈춰섰는지, 그 첫 계기를 단서로 자신의 '사고'의 모험을 꼭 계획해 보시기 바랍니다.

그것은 꼭 해외에서 건너온 엄선된 명작전에만 해당하는 것이 아닙니다. 잊어선 안 될 것은 현대를 살아가는, 설사 거의 무명의 화가 작품에서도, 비슷한 '회화의 역사'에 대한 언급이 있다는 것. 이미 전당에 오른 명작은 찾아보지만, 동시대 '회화의 모험'에는 관심이 없다라고 하는 사람들은 사실은 진정으로 '회화'를 사랑하지도 않으며 '회화'를 본다고 할 수 없습니다. '역사'는 바로 지금 이 순간에도 폭발하고 있습니다. 예를 들면 지오토와 현대 무명 화가의 '현재'가 연결되어야지만, 그곳에 '역사'라는 아찔할 정도로 광대함이 펼쳐지게 됩니다. 그 광대함을 경험해 보셨으면 합니다. 그것이 저의 깊은 '염원'이기도 합니다.

맺음말

처음에는 '교과서'로써 구상되었던 것이, 결국 '강의록'이라는 형태로 책을 쓰게 되었습니다.

이 책은 제가 도쿄대학 고마바 캠퍼스에서 (학부 후기 과정 및 대학원 세미나 형식의 수업에서도 그 일부를 다뤘던 적이 있지만) 주로 교양학부 1, 2학년용 '표상문화론'과 '미술론'의 강의에서 논했던 일부를 강의 어조 그대로 새로 써 내려간 것입니다.

따라서 원칙적으로는

'미술론' 강의: 제1부(르네상스)와 제2부(바로크에서 낭만주의로)

'표상문화론' 강의: 제3부(모더니티)와 제4부(회화의 폭발)로, 아울러 1년간 강의할 수 있도록 계획되어 있습니다.

물론 실제 강의에서는 여러 방향으로 벗어나면서, 이 책에서 다루지 못했던 작품, 화가, 사상 등에 관해서도 언급하기도 하므로, 그런 의미에서는 여기에서 읽게 되는 것은 엄밀한 '강의록'이 아니라 본질적인 것을 써 내려간 책이라 할 수 있습니다. 어쨌든 독창적인 식견을 묻는 연구서가 아니라, 문화의 역사가 어떻게 형성되는지, 그 깊고 넓은 역동성에 대한 이해를 촉구하는 '권유'의 말입니다. 그것은 단지 '지식'만을 가르치려는 것이 아니라 작품을 앞에 두고 제가 실제로 '읽는' 퍼포먼스를 시연함으로써 진행하려고 했습니다. 동시에 각 강의의 서두에 미술사만이 아니라 철학, 문학의 문헌, 화가의 문서 등의

인용을 배치함으로써, 인문과학의 다양한 문헌을 '읽는' 것으로도 초대하려고 합니다. 즉 여러 가지의 '읽는' 것을 통해서 학생들이 주어진 지식의 반복이 아니라 자신만의 방식으로 역사의 역동성을 통해서 작품을 '읽는' 힘을 기를 수 있기를 바랐습니다.

이상으로 필자로서의 의도는 다 말했습니다만, 사족인 것을 걱정하면서도 이 책에 관해서는 저 자신의 개인적인, 너무나도 개인적인 감회를 적어 두지 않을 수가 없습니다. 즉 이것이 한 권의 책으로써 존재하려고 하는 것에, 제가 이 순간에 얼마나 복잡한 심경을 안고 있는지 잠시 토로해 보려고 합니다. 왜냐하면, 이 책 또한 배경에 기나긴 '역사'를 지니고 있기 때문입니다.

이 책이 구상되었던 것은 지금으로부터 무려 20년도 더 전인 1995년 즈음이었습니다. 저는 1986년부터 도쿄대 고마바 캠퍼스(도쿄대학 교양부/종합 문화 연구과)에서 전임으로서 근무했는데, 그 사이 그곳에 '표상문화론'이라는 새로운 학과가 생겨났습니다. '표상'이라는 푸코에서 유래한 말을 통해 알 수 있듯이 그것은 20세기 후반에, 특히 프랑스에서 전개되었던 다양한 새로운 방법론을 축으로써, 다양한 예술 문화를 분야로 삼는 새로운 인문과학의 사고를 조직하는 것을 목표로 하고 있었습니다. 그 당시 마침 40세 전후였던 저는 이것을 자기 자신에게 있어서 일종의 지적인 '사명'으로 받아들였습니다. 그 때문에 선배 교수님들과 함께 푸코를 주제로 국제 심포지엄을 개최하거나, 학술적인 내용이긴 하지만 일반 독자를 위해서 『르프레잔타시옹(représentation)』(지쿠마 출판사) 잡지를 편찬하기도 했습니다. 하지

만 그것만으로는 '표상문화론'이 무엇인지, 어떻게 존재하는지 잘 알 수가 없었습니다. 그것을 확실히 하기 위해서는 역시 '교과서'를 만드는 수밖에 없다는 생각에 자연스럽게 도달하게 되었습니다. 우연히 1994년부터 (이 또한 고마바 캠퍼스 학생을 위해 만든 것으로)『지식의 기법』시리즈(도쿄대학출판회)의 편집에 착수하게 되었고, 그와 병행하여 '표상문화론' 교과서는 금방 만들 수 있다고 당시 편집자였던 하토리 가즈요시 씨뿐만 아니라, 저 자신도 그렇게 생각하고 있었습니다(실제로 첫 몇 페이지의 시험판 교정인쇄까지 있었습니다).

사실 이것을 최초로 구상할 때는 목표가 뚜렷하게 '모더니티'로 응축되어 있었습니다. 즉 이 책의 후반부 정도만을 구상했던 것이죠. 게다가 '교과서', 즉 '자료집'이라는 취지가 강했습니다. 이 책의 각 강의 서두의 인용문에 그 취지가 남아 있지만, 그 당시에는 조금 더 다양한 종류의 문헌을 읽을 수 있도록 계획되어 있었습니다. 예를 하나 들자면, 서두에서는 바타유의『침묵의 회화』뿐만 아니라, 보들레르의「지나가는 여인에게」(시)나「현대 생활의 화가」(비평), 또 벤야민의『파사주론』등의 문헌도 다루어져 있었습니다. 시대가 점점 진행되면서 정신분석의 프로이트나 언어학자 소쉬르 등의 문헌도 읽게하는 구조로 되어 있었습니다. 간단히 말하면 19세기 후반부터 20세기 중반까지의 '모더니티' 문화의 '혁명'을 다면적으로 이해하는 것이 목표였습니다.

그렇다면 반드시 '회화'가 주인공은 아니었습니다. 물론 이 단계에서도 전체를 3부로 구성했었는데, 단계마다 화가가 배치되어 있었습니다.

제1부 마네

제2부 뒤샹

제3부 워홀

즉 '모더니티' 문화의 '수도(중심)'가 파리에서 뉴욕으로 넘어가는 것을 프랑스에서 미국으로 건너갔던 뒤샹을 배치함으로써 매끄럽게 설명하는 것이 첫 아이디어의 핵심이었습니다. 이 책에서 오직 마네만 특별히 제14강, 제15강이라는 두 강의에 걸쳐 다뤄진 것도 그 흔적이라고 할 수 있습니다. 강조해서 말하자면 '파리형 모더니티'에서 '뉴욕형 모더니티'로의 변모를 통해서 현대 문화를 생각해 보고자 했습니다.

하지만 이 계획은 제동이 걸렸습니다. 바쁘기도 했고, 타고난 나태함과 여러 가지 변명은 할 수 있지만 좀처럼 열정이 그곳에 집중되지 않았습니다. 그 와중에 1999년에 드물게도 신작 한 권을 쓰게 되었는데, 그 책이 바로 『청색 미술사』였습니다(폴라연구소/문고판은 헤이본사 라이브러리). 이는 회화 역사에 있어서 '청색'을 통시적으로 쫓는 책으로, 거기에서 지오토, 베르메르, 샤르댕, 낭만주의, 마네, 마티스, 피카소, 폴록 등 이 책에서 다뤘던 화가들의 작품을 논했습니다. 사실 이것이 하나의 전환점이 되었습니다. 이 책을 위해서 일부러 이탈리아까지 여행을 떠났고, 파도바의 스크로베니 예배당에서 본 지오토의 '청색'에 마치 재촉이라도 당하는 것 같았습니다. 지오토에 있어서의 '자연'의 일격부터 쓰고 싶다는 욕구가 샘솟기 시작했습니다. '모더니티' 또한, 마네의 사례가 단적으로 그것을 이야기하고 있지만,

한편으로는 앞선 시대의 문화의 'remake(재구성)'이기도 합니다. 이 'remake'의 차원을 조금 더 확실히 내세우는 편이 좋지 않을까 생각하게 되었습니다. 하지만 그렇게 되면 '르네상스'나 '바로크'에 관해서 포괄적인 문화론을 전개할 여력이 없을 것 같았습니다. 따라서 필연적으로 '회화'를 통해 접근하게 된 것이죠. 그리고 보니 푸코 또한 『말과 사물』을 「시녀들」에서 시작하고 있는 것처럼, 저 또한 지오토부터 시작해 보면 어떨까 하고 생각하게 되면서, 궤도를 수정하기보다 전혀 다른 구상으로 시작하게 되었습니다.

그러나 그렇게 구상하기 위해서는 시간이 꽤 걸렸습니다. 저는 이른바 학구적인 전문성을 내세워서 '대학'에 존재하고 있는 것이 아니라, 협소한 '전문' 분야에 얽매이지 않는 '비평(critique)'이야말로 제 존재 이유라고 생각하고 있지만, 그런데도 '르네상스'나 '바로크'라는 거대한 문화에 대해서 강의하기 위해서는 아주 많은 준비가 필요했습니다. 적어도 1, 2학년생들에게 강의할 수 있을 정도로는 공부해야만 했기 때문에, 이 책에는 불과 몇 안 되는 문헌들이 참조되어 있지만, 실제로는 그 수십 배의 자료를 읽어야봐만 했으므로, 도저히 글을 쉽게 써 내려갈 수가 없었습니다. 더구나 어떤 화가의 어떤 작품을 선택해서 강의 계획을 세워서 말하고 논할지를 결정하는 데에도 시간이 걸렸습니다. 게다가 막상 글을 쓰려고 하니, 다음에는 각 강의의 글자 수가 비교적 적게 설정되어 있어서 하고 싶은 말도 줄여야만 했습니다. 겨우 실마리를 잡은 듯하여 바로 전개해 보려 해도 '머리글'을 쓰는 것이 고작이었습니다. 고민하는 사이에 2, 3개월이 훌쩍 지나가 버렸습니다. 거기에다가 다른 일이 겹치기라도 하면, 작업이 지지

부진해질 수밖에 없었고, 그렇게 순식간에 10년이 넘는 시간이 흘러 버리고 말았습니다(그런 도중 2006년에는 방송대학 대학원의 '교과서'『신개정 표상문화 연구』를 편찬하게 되었는데, 이 책의 초고 일부를 사용하기도 했습니다).

그나저나 너무 늦어졌습니다. 도쿄대학 교양학부에서 강의하기 위한 '교과서'가 원래의 발상이었기 때문에, 제가 정년퇴직하기 전에 출판하지 않으면 의미가 없었습니다. 물론 저도 알고 있었고, 최근 몇 년간 새롭게 이 책의 담당 편집자가 된 사사가타 유코 씨에게 정기적으로 재촉을 받으며 조금씩 속도를 높여가며 원고를 썼지만, 작년 (2015년) 봄, 정년퇴직에는 맞출 수 없었습니다. 일단 원고가 마무리된 것은 그해 여름이었습니다. 마침내 그렇게 일단락되었지만, 몇 년에 걸쳐서 인내심을 갖고 도와주신 사사가타 씨가 퇴직하게 되면서, 2009년에『지식의 오디세이아』(도쿄대학출판회)를 담당해 주셨던 고무로 마도카 씨로 바뀌는 우여곡절 끝에, 결국 고무로 씨에 의해서 도판의 판권 처리 등을 포함한 복잡한 편집 작업이 이뤄졌고, 마침내 올해 봄이 되어서야 '맺음말'을 쓸 수 있게 되었습니다. 무려 20여 년, 제가 도쿄대학 고마바 캠퍼스에서 보냈던 시간과 거의 같습니다. 뭐라고 형용할 수 없는 깊은 한숨이 터져 나왔다는 것을 이 맺음말을 통해 쓰고 싶었습니다.

하지만 그뿐만이 아닙니다. 부연하여 말을 덧붙이자면 이 책을 읽게 되는 젊은 학생들에게 말하고 싶은 '비밀'이 있습니다. 그것은 이 책을 교정하면서 제가 느낀 감회, 그것은 이 책 속의 그 문장에서 여

러분과 같은 시절의 저 자신을 인정하는 것이었습니다. 그 이유를 말해보자면, 제가 도쿄대학(이과 1류)에 입학했던 것이 1968년, 소위 '대학 분쟁'이라는 격동의 시대였지만, 그 '격동'이 끝났을 무렵에 (지금까지도 이어지고 있다고 생각하지만) 학생이 자신들의 의지로 대학 외부 강사를 초청해서 세미나를 조직하는 '자주 세미나'라는 제도가 도입되었습니다. 저는 그 시절 바타유 『침묵의 회화』의 역자였던 미야카와 아쓰시 씨의 『거울·공간·이미지』(미술출판사)라는 책에 매료되어 있었고, 얼른 그 제도를 이용해서 세이조 대학에서 강의하셨던 미야카와 교수님을 초청해서 세미나를 조직, 주제는 예술의 기호학으로, 롤랑 바르트 등의 문헌을 읽었던 기억이 있지만, 교수님은 학기 말에 리포트 없이 출석이나 수업 태도만으로 학점을 주셨습니다. 저는 미야카와 교수님을 초대했던 사람으로서, 무언가 양심의 가책이 느껴지기도 했는데, 그로부터 얼마 후 1972년에 『미술 수첩』(미술출판사)이라는 잡지에서 예술 평론상을 공모했고, 교수님도 심사위원 중 한 명이라는 사실을 알고, 교수님께 보여드리기 위해서 '늦어진 리포트'를 제출하듯 여름 방학의 며칠을 할애해서 2만 자에 달하는 글을 써서 공모전에 응모했습니다. 그러나 그 지론 역시 입상하지는 못했지만, 선외 가작상을 받았습니다(사실 이 책에서도 참조했던 호스트 월데마 잔슨 『미술의 역사』는 그 당시 부상으로 받은 책). 그 지론의 제목은 「극(드라마)-읽는 것에 대해서」라는 것이었습니다.

그 부제목은 「읽는 것에 대해서」입니다. 실제로 이 지론은 '극(드라마)'이라는 시점에서 '회화'를 '읽는' 것을 실천하는 것이었습니다.

거기에서는 한 예술가를 주제로 하는 것이 아니라, 모네나 고흐 등 몇 명의 작품이 다루어져 있었습니다. 즉 어떤 의미에서는 그 글의 의도와 이 책의 기획이 크게 다르지 않습니다. 물론 학부 학생이 쓴 '리포트'입니다. 지식도 부족하고 문체도 미숙하지만 글을 쓰는 자세 같은 것은 놀라울 정도로 연결되어 있습니다. 그 연장선에 있는 것이 바로 이 책이 있다고 볼 수 있습니다.

한편으로 그것은 제가 22세부터 66세 지금 시점의 사이에서 별로 '성장'하지 못했다는 것을 의미하기도 합니다. 다소 '지식'은 풍부해졌을지 모르지만, 40여 년간 경험을 쌓아서 고작 이 정도인가 하고 자신을 질책하기도 합니다. 하지만 한편으로는 (이것이야말로 학생들에게 꼭 말해주고 싶은데) 현재 여러분이 살아가는 20세 전후 시기에, 그 사람의 원형적인 '핵심' 같은 것이 이미 정해지기도 한다는 것입니다. 그것은 무서운 일이기도 합니다. 현재 이 시기가 여러분들의 인생에 있어서 얼마나 결정적인 것인지, 그래서 온 힘을 다해서 공부해야만 한다고 말씀드리고 싶습니다. '소년이로학난성[34](少年易老學難成)', 마치 '봄날의 꿈'과 같던 시간이 순식간에 흘러 벌써 '가을철 바람 소리'를 듣게 된 것이 이 책을 앞에 둔 저의 마음이라고 할 수 있습니다.

그러니 『표상문화론 강의, 회화의 모험』이라는 이 책 한 권에게서 밀려오는 저의 특별한 심정을 이해해 주시길 바랍니다. 사소한 책이지만 저에게는 제 '지식의 모험'이 끊임없이 수반된 '책'이기도 합니다. 그것이 이렇게 한 권의 책이라는 무게를 가지고 이곳에 존재합니

34) 소년이 늙기는 쉬우나 학문을 깨닫기는 어렵다는 의미.

다. 이렇게 책을 만들 수 있었음을 너무나 감사한 일로 받아들이고 있습니다.

또 이것이 '강의'라는 형태로 만들어진 책이므로, 작년 늦여름에 원고를 완성한 후 두명의 친구에게 원고를 살펴보는 일을 부탁했습니다. 제1부와 제2부에 대해서는 고이케 히사코 씨(고쿠가쿠인 대학), 제3부와 제4부는 마쓰우라 히사오 씨(도쿄외국어대학). 또 화가나 작품의 표기, 참조 사항, 도판 등에 관해서는 도쿄대학 대학원에서 제 지도 학생이기도 했던 요코야마 유키코 씨(신국립미술관 큐레이터)에게 전체에 걸쳐서 확인을 부탁했습니다. 여러 부분을 지적해 주셨습니다. 이 자리를 빌려 감사의 말씀을 전해 드립니다. 모든 책임은 저에게 있다는 것은 말할 것도 없습니다.

이 책의 만들게 된 과정을 설명하면서 거론했던 세 명의 편집자분들, 하토리 가즈요시 씨, 사사가타 유코 씨, 고무로 마도카 씨께는 이 엄청난 저술 기간을 잘 견뎌 주시고 기다려 주신 것에 대하여 다시 한 번 더 깊은 감사의 말씀 올립니다. 감사합니다.

<div align="right">

2016년 4월 21일

고바야시 야스오

</div>

표상문화론 강의
회화의 모험

| 초판 1쇄 인쇄 | 2018년 9월 5일 |
| 초판 1쇄 발행 | 2018년 9월 12일 |

저자	고바야시 야스오 (小林康夫)
역자	이철호 (Chulho Lee)
펴낸이	박정태
편집이사	이명수 감수교정 정하경
편집부	김동서, 위가연, 이정주
마케팅	조화묵, 박명준, 송민정 온라인마케팅 박용대
경영지원	최윤숙

펴낸곳	광문각
출판등록	1991. 5. 31 제12-484호
주소	파주시 파주출판문화도시 광인사길 161 광문각 B/D
전화	031-955-8787 팩스 031-955-3730
E-mail	kwangmk7@hanmail.net
홈페이지	www.kwangmoonkag.co.kr

| ISBN | 978-89-7093-915-5 03650 |
| 가격 | 32,000원 |